V. 1510

Manque. la fin de la table des matières
et la planche N° 1.

TRAITÉ

D'ARCHITECTURE RURALE.

V
1510.
J·D·a·

TRAITÉ

D'ARCHITECTURE RURALE,

CONTENANT:

1°. Les Principes généraux de cet Art;
2°. Leur application aux différentes espèces d'Établissemens ruraux;
3°. Les détails de construction et la distribution intérieure de chacun des Bâtimens dont ils doivent être composés;
4°. Divers Travaux d'Art ayant pour objets de faciliter les Communications, d'assainir les Terres en culture, de préserver les Récoltes sur pied du maraudage des animaux, et d'augmenter et améliorer les produits des Prairies naturelles.

Orné de vingt-six grandes Planches en taille-douce.

Par M. DE PERTHUIS,

Ancien Officier du Génie, et Membre de la Société d'Agriculture du département de la Seine; l'un des Auteurs du *Nouveau Cours complet d'Agriculture*, etc.

DE L'IMPRIMERIE DE CRAPELET.

A PARIS,

CHEZ DETERVILLE, LIBRAIRE, RUE HAUTEFEUILLE, N° 8.

1810.

DISCOURS PRÉLIMINAIRE.

L'architecture rurale est une partie de la science de l'architecture, qui a pour objet d'enseigner à construire avec économie, solidité et convenances, toutes les espèces de bâtimens et de travaux d'art que l'on exécute à la campagne pour les différens besoins de l'agriculture.

Cet art devroit être, pour les architectes, un des objets principaux de leurs études; car on construit beaucoup plus de bâtimens ruraux que de palais. Vitruve, l'architecte le plus célèbre du siècle d'Auguste, n'a pas dédaigné de consacrer un chapitre de son immortel ouvrage sur l'Architecture, aux détails de construction des maisons d'exploitations des Romains; mais, soit que les architectes modernes aient de la répugnance à étudier les besoins de l'agriculture, soit plutôt qu'ils ne jugent pas ses constructions susceptibles de pouvoir faire briller leurs talens, on n'en connoît aucun qui ait osé imiter l'utile exemple de Vitruve, et ces travaux sont encore abandonnés à la routine des maçons.

Cependant les agronomes français condamnent depuis long-temps la mauvaise construction de nos bâtimens d'exploitation, et signalent les préjudices qu'elle occasionne à l'agriculture. Les plus célèbres d'entr'eux, Olivier de Serres et Rozier, ont même établi de très-bons principes sur cette partie de l'architecture; mais les maçons de la campagne ne savent pas, ou ne veulent pas s'instruire, et les propriétaires, dont le plus grand nombre n'a aucune idée de cet art, ne trouvent pas dans les ouvrages de ces auteurs, des détails assez précis, ni assez complets pour pouvoir diriger eux-mêmes d'aussi mauvais

ouvriers. Il étoit réservé à la société actuelle d'Agriculture de Paris, de surmonter en partie cet obstacle, par le concours solennel (1) qu'elle a ouvert sur ce sujet en l'an VII (1799), et de réveiller l'attention générale sur les grands avantages que l'agriculture et les propriétaires peuvent retirer du perfectionnement des constructions rurales.

Aussi-tôt après la publication du programme de ce concours, le bureau d'Agriculture de Londres engagea les architectes anglais à s'occuper aussi des moyens de perfectionner ce genre de constructions. Son invitation fit bientôt éclore plusieurs mémoires, dont le bureau s'est empressé de publier la collection, et que mon collègue M. de Lasteyrie a traduits en français, et fait imprimer sous le titre de *Traité des Constructions rurales*, etc. Paris, 1801.

Enfin, en 1802, on a vu paroître à Leipsick un ouvrage *in-folio*, écrit en français, et intitulé : *Traité des Bâtimens propres à loger les animaux qui sont nécessaires à l'économie rurale*. Cet ouvrage est sans nom d'auteur ; mais la signature des planches indique que M. *Heine*, habile architecte à Dresde, a au moins la plus grande part dans son exécution. Une semblable émulation entre des peuples différens, chez qui l'agriculture a fait de grands progrès, constate l'importance que tous attachent aujourd'hui, avec raison, à se procurer des bâtimens ruraux plus sains, plus commodes et mieux disposés qu'on ne les avoit construits jusqu'à présent.

Ces nouveaux ouvrages sont recommandables par les excellens principes qu'ils contiennent, et par un certain nombre de détails de construction qui manquoient aux anciens ; mais ils ne remplissent pas encore complètement le but que l'on doit se proposer en traitant un sujet aussi étendu et aussi important

(1) J'ai eu l'avantage de remporter le premier prix de ce concours : le second a été décerné à M. Penchand, architecte à Poitiers.

pour les propriétaires. En effet, 1°. les mémoires du concours, comme ceux qui composent le recueil anglais, sont nécessairement peu détaillés et incomplets, parce qu'ils ont été rédigés pour être jugés par des agronomes instruits, et que leurs auteurs ont dû se renfermer dans les limites indiquées par le programme ou par les instructions. Ils n'offrent donc généralement que des plans de plusieurs espèces d'établissemens ruraux, sans presqu'aucuns détails sur la meilleure manière d'en construire et d'en distribuer les différens bâtimens. 2°. L'ouvrage de M. Heine est le seul qui remplisse bien le titre qu'il lui a donné; mais cet auteur estimable s'est borné aux détails particuliers de la construction de chaque espèce de logement des animaux domestiques, et n'a fait aucune mention de la place que chacun de ces logemens devoit tenir dans l'ordonnance générale des diverses constructions rurales. 3°. Dans aucun de ces ouvrages modernes, on ne trouve absolument rien sur les travaux d'amélioration dont les diverses natures de propriétés foncières sont susceptibles. 4°. Enfin, les dessins dont ils sont enrichis sont presque tous surchargés de décorations et de recherches dispendieuses, que l'on peut voir avec quelqu'intérêt dans des exploitations de luxe, mais qui sont inconvenantes et superflues dans les bâtimens ordinaires de l'agriculture, tant à cause de la dépense de leur construction, qui dépasseroit trop souvent les facultés des cultivateurs, que parce que ces décorations et ces recherches n'ajoutent rien à la solidité ni à la commodité de ces bâtimens.

J'ai donc pensé qu'un Traité d'Architecture rurale devoit être fait pour toutes les classes de propriétaires et de cultivateurs; qu'il devoit conséquemment présenter des constructions simples, économiques, à la portée des facultés du père de famille, aisément exécutables par les ouvriers les plus ordinaires, et embrasser, non-seulement l'ordonnance générale de tous les bâtimens que chaque espèce d'établissement rural exige pour

son exploitation particulière, ainsi que les détails de construction de chacun de ces bâtimens, mais encore tous les travaux d'art dont l'agriculture peut faire usage, soit dans l'économie intérieure du ménage des champs, soit pour la commodité et l'agrément de l'exploitation, soit enfin pour des améliorations agricoles.

C'est cette tâche que j'ai entrepris de remplir avec tout le soin dont je suis capable, et sur-tout avec cette bonne foi que les ouvrages d'instruction devroient toujours présenter.

Ce Traité est divisé en quatre parties principales. Dans la première, j'expose les principes généraux de l'architecture rurale; dans la seconde, je fais l'application de ces principes aux différentes espèces d'établissemens ruraux; dans la troisième, je donne les détails de construction et la distribution intérieure des divers bâtimens nécessaires à chacun d'eux; et dans la quatrième, je traite, avec des détails convenables, des travaux d'art que l'on peut exécuter pour faciliter les communications, assainir les terres en culture, conserver les récoltes sur pied, et améliorer les produits des prairies naturelles.

Je ne parle point dans cet ouvrage de la construction des jardins, quoiqu'elle soit aussi une partie de l'architecture rurale, parce que chacun les trace à son goût dans les terrains d'une petite étendue, et que la construction des grands jardins, dits *paysages*, exige la direction d'un homme consommé dans cet art.

TRAITÉ
D'ARCHITECTURE RURALE.

PREMIÈRE PARTIE.

Principes généraux.

« L'Architecture rurale doit être considérée sous un double point
» de vue : 1°. comme une application des principes généraux de la
» construction et de la décoration ; 2°. sous le rapport des services
» qu'elle doit rendre à l'économie agricole et domestique. » (*Programme de la société d'agriculture de Paris du 30 prairial an VII.*

Tels sont les véritables rapports sous lesquels on doit envisager cet art, et d'après lesquels ses principes généraux sont nécessairement complexes : les uns appartiennent à l'Architecture générale, et les autres à l'agriculture.

Par l'expression de *principes généraux*, il ne faut cependant pas entendre ici les élémens de ces deux sciences, mais seulement des notions indispensables pour que chaque propriétaire devienne en état de discuter avec connoissance de cause les projets, souvent trop séduisans, des architectes, et même de diriger en partie les ouvriers ordinaires de la campagne.

Je vais les exposer successivement dans l'ordre qui m'a paru le plus naturel.

CHAPITRE PREMIER.

Économie.

Au premier rang de ces principes je place l'économie; non pas cette *parcimonie* que l'on met trop souvent dans l'exécution des constructions rurales, et qui est une cause prochaine d'augmentation dans leur dépense, mais une *circonspection* sage et éclairée, au moyen de laquelle on parvient au but que l'on se propose aux moindres frais possibles, sans compromettre la solidité ni la convenance d'aucune des parties du travail; en un mot, *une économie bien entendue*.

La pratique de cette vertu est devenue plus nécessaire que jamais à tout homme qui veut se livrer à l'amélioration de ses propriétés, à cause du renchérissement excessif de la main-d'œuvre, des matériaux et des autres objets de consommation, dont le prix est aujourd'hui hors de toute proportion avec celui du plus grand nombre des produits de la culture.

L'économie doit porter ici : 1°. Sur le nombre et l'étendue des bâtimens que peut exiger chaque espèce d'établissement rural; 2°. sur le choix des matériaux disponibles, et sur la manière de les employer sans nuire à la solidité de ces bâtimens; 3°. sur la convenance de leur décoration; 4°. sur les dépenses de leur entretien.

SECTION PREMIÈRE.

Économie sur le nombre et l'étendue des bâtimens d'une exploitation rurale.

Il est de l'intérêt bien entendu d'un propriétaire de procurer à toute espèce d'établissement rural le nombre et l'étendue des bâtimens nécessaires pour tous les besoins de son exploitation. S'il y avoit insuffisance, il ne retireroit pas de sa propriété un fermage aussi élevé qu'elle en seroit naturellement susceptible, parce que le fermier ne

pourroit pas y exercer toute son industrie ; et si les bâtimens en étoient trop nombreux, ou trop étendus, la condition du propriétaire deviendroit également désavantageuse, parce que les bâtimens superflus lui occasionneroient annuellement une augmentation de dépense d'entretien, et quelquefois de reconstruction, qui diminueroit d'autant le fermage qu'il en obtient.

Ainsi *tout le nécessaire sans superflu* est la maxime qu'il faut admettre en constructions rurales.

Mais pour pouvoir la pratiquer en toute circonstance, il faut connoître dans le plus grand détail les besoins ordinaires de chaque classe de cultivateur, et même ceux qui seroient occasionnés par des cultures particulières à certaines localités ; autrement, il seroit impossible de calculer avec précision le nombre et l'étendue des bâtimens *strictement* nécessaires à chaque espèce d'établissement.

A cet effet, je vais esquisser le tableau des différentes cultures de la France, et indiquer ensuite les données qu'il présentera à l'architecte, ou au propriétaire, pour les guider sûrement dans ces projets de constructions.

§. I^{er}. *Tableau des différentes cultures de la France.*

Parmi les agronomes nationaux et étrangers qui ont écrit sur ce sujet, il y en a plusieurs qui ont cru devoir discuter les avantages et les inconvéniens attachés aux grandes, aux moyennes et aux petites exploitations, et émettre leur opinion particulière sur la quantité de mestres de terres dont une ferme devoit être composée pour le plus grand avantage du propriétaire et du fermier. Rozier a même compliqué davantage la question, en y faisant intervenir aussi, l'intérêt de l'Etat.

Si cette question d'économie publique avoit été définitivement résolue en faveur de l'un ou de l'autre des systèmes que sa discussion a fait éclore, je me serois dispensé de donner ce tableau ; car, si l'on admet que l'intérêt général et celui particulier de l'agriculture,

dépendent absolument de l'adoption d'un assolement et d'une culture uniformes, toutes les instructions, toutes les institutions doivent tendre à le faire adopter; dès-lors, il auroit été inutile, et même inconvenant, de chercher ici à prolonger l'existence des autres espèces de cultures par un exposé de leurs avantages locaux.

Mais en lisant ces différentes discussions, on aperçoit bientôt un esprit de système qui porte leurs auteurs à augmenter ou à diminuer les avantages ou les inconvéniens de chaque espèce d'exploitation rurale, suivant que cela est nécessaire pour favoriser l'opinion qu'ils veulent faire adopter; chacun d'eux l'appuie d'ailleurs par des faits qui semblent d'abord incontestables, parce qu'ils sont particuliers à quelques localités, mais qui ne prouvent rien en règle générale, parce qu'en agriculture, ce qui est bon et utile dans un canton est souvent très-désavantageux dans un autre.

Il faut donc penser avec tous les bons esprits que l'agriculture française ne peut pas absolument adopter un système unique de culture, parce que le sol, le climat, la population, les capitaux, la consommation et les débouchés ne sont pas les mêmes dans chacune de nos localités, et que les diverses cultures qui y ont été introduites par ces différentes circonstances sont toutes utiles et même nécessaires à la prospérité générale et particulière de cet empire, quoique cependant à des degrés et sous des rapports différens.

Cela posé, je considère notre agriculture comme naturellement divisée en trois classes, dont chacune a une occupation principale, une industrie et des moyens de culture qui lui sont particuliers.

La première classe est celle de la *grande culture*, dans laquelle je comprends toutes les exploitations rurales de deux jusqu'à douze charrues (1).

Le principal objet des travaux des cultivateurs de cette classe est la culture des céréales, et l'assolement de leurs terres est combiné

(1) On entend par labour d'une charrue, celui d'une étendue de terrein équivalente à trente et jusqu'à cinquante hectares, suivant la nature des terres de l'exploitation.

de manière qu'elles produisent annuellement la plus grande quantité de grains.

Ces grandes exploitations sont de véritables manufactures de subsistances qui, dans les années de disette, offrent à la consommation générale des ressources précieuses que l'on chercheroit en vain dans les autres classes de notre agriculture.

La prospérité des fermes de la grande culture est fondée, comme dans les manufactures, sur l'économie la plus sévère de temps et de moyens, et sur la surveillance la plus immédiate. Leurs fermiers n'emploient donc que le nombre d'hommes, de bestiaux et d'instrumens aratoires, strictement nécessaire pour les besoins ordinaires de leur exploitation. A l'époque des travaux extraordinaires et des moissons, des troupes nombreuses d'ouvriers, sortant des départemens où la maturité des grains est plus précoce ou plus tardive, ou des pays vignobles, viennent se présenter pour entreprendre ces travaux.

Plus une ferme de grande culture a d'étendue, plus son fermier trouve d'avantage à faire de la culture des céréales, le principal objet de son occupation. Cette étendue a cependant pour limite celle où le chef de l'exploitation ne pourroit plus en surveiller par lui-même toutes les opérations.

Il ne se permet donc aucune industrie qui puisse le détourner de son occupation principale; il se contente des profits ordinaires de sa basse-cour, et si, comme cela arrive souvent aujourd'hui, on le voit se procurer des troupeaux plus nombreux que ne le comportoit autrefois l'étendue de son exploitation, c'est qu'indépendamment des bénéfices qu'ils doivent lui procurer, ces troupeaux fournissent beaucoup d'engrais et augmentent ainsi la fertilité de ses terres.

L'assolement prescrit par les baux de cette première classe de notre agriculture est de cultiver annuellement toutes les terres de l'exploitation, savoir : un tiers en jachères, un tiers en blé, et un tiers en grains de mars. Mais par le défaut, ou l'insuffisance des prairies naturelles pour nourrir les bestiaux, qui est très ordinaire

dans les pays de grande culture, les fermiers sont obligés d'y suppléer par des fourrages artificiels et des plantes légumineuses, et la clause de culture triennale ne peut plus être exécutée rigoureusement. Les propriétaires n'y tiennent donc pas, et l'on voit généralement les terres de ces grandes exploitations, partagées en quatre soles à-peu-près égales, c'est-à-dire, combinées de manière que chaque année, elles produisent à-peu-près la même quantité de blés, de grains de mars et de fourrages.

Par cette combinaison, les fermes de grande culture ne présentent en jachères mortes que le quart environ des terres de leur exploitation. Dans quelques-unes, on est même parvenu à supprimer entièrement ces jachères; mais la rotation des récoltes y est toujours établie de manière à récolter annuellement une même quantité de chaque espèce de végétal soumis à la culture; et cet assolement n'y éprouve de changement que lorsque l'un ou l'autre de ces végétaux devient à trop bas prix.

Les grandes exploitations rurales exigent dans leurs fermiers beaucoup d'intelligence, des capitaux assez considérables, et une grande expérience dans la culture des terres et les principaux détails de l'industrie agricole.

Les labours s'y font avec des chevaux; et cette préférence n'est point aveugle, comme le pensent quelques agronomes qui regardent l'usage des bœufs comme devant être beaucoup plus avantageux pour le cultivateur.

En effet, l'allure des bœufs est beaucoup trop lente pour la prompte expédition des labours et des autres travaux de la grande culture; en sorte qu'il faudroit en multiplier considérablement le nombre, ainsi que celui de leurs conducteurs, pour que tous ces travaux pussent être exécutés avec assez de célérité et en temps opportun.

D'un autre côté, les bœufs mangent beaucoup. Il n'est guère possible de régler leur nourriture, et il faut que leur énorme panse soit remplie tous les jours, si l'on veut les entretenir en bon état

de service. D'ailleurs, la nourriture sèche ne convient point à la constitution de ces animaux, sur-tout pendant l'été ; ce régime développe en eux les germes de différentes maladies inflammatoires auxquelles ils sont particulièrement sujets, et que l'on prévient en les mettant pendant cette saison dans les pâturages naturels ; et j'ai déjà dit qu'il en existoit rarement de semblables dans les pays de grande culture. Enfin, les fermiers intelligens de cette classe remédient très-avantageusement à la perte de chevaux qu'ils éprouveroient nécessairement, s'ils ne les renouveloient qu'après les avoir usés, en achetant, pour ce service, des chevaux de trois à quatre ans, et en les revendant ensuite à sept ou huit ans, lorsqu'ils ont acquis toute leur force.

La seconde classe de l'agriculture française est celle de la *moyenne culture*, dans laquelle je place toutes les petites fermes, et les exploitations connues sous les noms de *métairies*, *borderies*, *closeries*, etc.

La culture des céréales est aussi une des occupations de ces exploitations rurales; mais elle n'en est pas le principal objet.

Si la localité est riche en pâturages, le fermier s'occupe particulièrement de l'élève et de l'engraissement des bestiaux, parce que cette industrie lui procure des profits plus grands et plus assurés que la culture des céréales.

Lorsque les terres en sont arides, il engage son propriétaire à les complanter, en châtaigniers, ou en noyers, ou en pommiers, ou en mûriers, ou en oliviers, suivant la position, la nature du sol, et la température du climat.

Enfin, si la localité est favorisée d'un sol excellent et du voisinage de certaines côtes de la mer, où le cultivateur peut se procurer à peu de frais des engrais abondans, et si, à ces avantages, elle réunit encore celui d'une population nombreuse, alors le fermier de moyenne culture peut y cumuler avec un grand profit la culture des céréales avec celle des plantes huileuses, textiles, ou colorantes.

C'et à raison de ces différentes circonstances locales, que la moyenne culture française présente à l'observateur un tableau éga-

lement fidèle de la culture la mieux entendue, comme dans les départemens de la Belgique, du Nord, du Pas-de-Calais et autres départemens maritimes, et de la culture la plus mauvaise, comme dans les pays de métairies de nos départemens de l'intérieur.

En général, si l'on excepte quelques localités, les fermiers de moyenne culture n'ont ni aisance ni instruction ; ils ne montrent un peu d'intelligence que dans la partie d'industrie agricole qui fait l'objet principal de leurs occupations.

Les labours de ces petites fermes s'exécutent avec des bœufs ou avec des chevaux, selon les localités.

La troisième classe de notre agriculture est celle de la *petite culture*, c'est-à-dire, de toutes les cultures qui se font à bras d'hommes.

La culture des céréales ne devroit pas entrer dans l'assolement des terres de la petite culture, parce que, malgré la supériorité des labours que l'on obtient en employant la bêche et la houe sur ceux faits à la charrue, et les récoltes plus abondantes qu'ils procurent, ces produits peuvent rarement indemniser suffisamment le petit cultivateur des frais que lui a occasionnés cette manière de labourer la terre ; et ce n'est que dans le temps de disette que la culture des grains peut y être avantageusement intercalée.

Mais les labours à bras d'hommes sont, pour ainsi dire, indispensables dans la culture des jardins, de la vigne, du tabac, et de presque toutes les plantes huileuses, textiles et colorantes, toutes cultures que peuvent rarement embrasser les deux autres classes de notre agriculture ; en sorte que si la nature des choses prive le manouvrier de l'avantage de faire croître avec profit les grains nécessaires à sa subsistance, elle offre à ses bras des occupations beaucoup plus lucratives.

Le petit cultivateur réunit ordinairement à cette industrie une profession, ou plutôt un genre particulier d'occupation, auquel il se livre utilement lorsque la saison, ou les mauvais temps ne lui permettent pas de travailler à la terre.

On voit par cette esquisse des occupations principales des diffé-

rentes classes de notre agriculture, que c'est en adoptant localement la culture la plus lucrative (les besoins et les ressources de chaque localité l'indiquent bientôt au cultivateur), que notre agriculture parvient à alimenter l'immense population de la France en grains, en viandes, en légumes et en boissons, et à procurer aux arts et aux manufactures un grand nombre de matières premières, qu'ils seroient obligés de tirer de l'étranger, si la culture de ces différens objets étoit interdite aux cultivateurs dont elle est l'occupation principale et la plus avantageuse; et c'est ainsi, comme nous l'avons dit, que nos différentes cultures sont *toutes* nécessaires à la prospérité générale et particulière de cet Empire.

§. II. *Usage de ce Tableau pour les projets de constructions rurales.*

Les occupations et les moyens de culture des différentes classes de notre agriculture une fois connus, il n'est plus difficile de projeter avec précision le nombre et l'étendue des bâtimens qu'il faut procurer à un établissement rural, suivant la classe de l'agriculture à laquelle il appartient, la localité dans laquelle il se trouve placé, et de manière à ne lui en donner que le *nécessaire sans superflu*.

Pour y parvenir sûrement, et sans rien oublier, il faut suivre l'ordre naturel des besoins de cet établissement; on peut le fixer ainsi : 1°. *L'habitation;* 2°. les *logemens* des animaux domestiques; 3°. les *bâtimens* nécessaires pour resserrer les récoltes et les fourrages; 4°. *ceux* destinés à conserver les grains battus, ainsi que les autres productions de la terre.

1°. *De l'Habitation.*

L'habitation doit être projetée suivant l'aisance de celui à qui elle est destinée.

Si c'est pour un manouvrier, ou pour un petit propriétaire, il se trouvera très-bien et très-commodément logé avec une chambre au rez-de-chaussée, un petit cabinet à côté pour resserrer ses outils, ou pour y exercer son industrie intérieure pendant les temps

morts pour le travail extérieur, et un grenier au-dessus de ces deux pièces. (*Voy.* ci-après à la seconde partie.)

Si cette habitation est destinée à un métayer, on lui donnera au rez-de-chaussée une chambre avec un cabinet, comme pour le manouvrier; seulement il faudra que les dimensions en soient un peu plus grandes, parce que cette classe de cultivateurs a ordinairement des domestiques, et qu'elle est quelquefois obligée de nourrir des hommes de journée; et en ajoutant à l'habitation une laiterie, un petit cellier et un escalier intérieur pour monter au grenier (dont une partie doit servir de chambre à blé), le métayer y trouvera tout le nécessaire. (*Ibid.*) Si elle doit être occupée par un fermier de grande culture, il faut la rendre plus vaste et plus commode, et lui procurer des pièces accessoires assez nombreuses et de dimensions assez grandes pour pouvoir satisfaire à tous les besoins de son ménage. (*Ibid.*) Enfin, si l'habitation doit être la demeure d'un riche propriétaire, il faut lui procurer toutes les commodités et les distributions d'une maison de plaisance. (*Ibid.*)

2°. *Logement des animaux domestiques.*

Le nombre de ces animaux, à moins de circonstances particulières et locales, est ordinairement dans un rapport constant avec l'étendue de l'exploitation, et avant de projeter l'établissement rural, cette étendue est nécessairement connue.

On pourra donc aisément calculer le nombre et l'étendue des bâtimens nécessaires pour les loger tous, tant en santé qu'en état de maladie; car le nombre des bestiaux de chaque espèce étant connu, on sait la place que chacun d'eux doit tenir dans son logement pour y être sainement et commodément. (*Voy.* les 2° et 3° parties.)

3°. *Bâtimens nécessaires pour resserrer les récoltes et les fourrages.*

On calculera aussi facilement le nombre et la capacité de ces bâtimens, au moyen des produits présumés des terres de l'exploitation, dont la fertilité et l'étendue sont connues.

4°. *Bâtimens destinés à conserver les grains battus, ainsi que les autres fruits de la terre.*

On supputera de la même manière le nombre et l'étendue des chambres à blé, des greniers à avoine, des celliers, des caves, etc. de l'établissement; mais on pourra modifier les résultats de ces calculs, et fixer les dimensions de ces différens emplacemens, d'après les usages locaux et les besoins particuliers de l'exploitation.

Par exemple : dans une ferme de grande culture, il n'est pas nécessaire de donner aux chambres à blé autant d'étendue qu'il le faudroit pour resserrer à-la-fois la totalité de sa récolte annuelle. D'abord, la consommation du ménage en enlève journellement une certaine portion; et les fermiers de cette classe sont dans l'usage de ne faire battre les grains qu'à mesure du besoin, soit pour éviter les frais d'entretien dans les chambres à blé, soit parce que le blé se conserve mieux en gerbes que lorsqu'il est battu, soit enfin pour mieux en conserver les pailles. On peut donc, sans aucun inconvénient, proportionner les chambres à blé à ces besoins effectifs du fermier, et réduire en conséquence les dimensions que le calcul des produits leur auroit assignées.

Si, au contraire, les chambres à blé sont destinées à resserrer les grains du fermage dû au propriétaire, au lieu d'en réduire les dimensions, ainsi que l'économie le commande pour le fermier, il faudroit les augmenter de manière à pouvoir contenir à-la-fois jusqu'à trois années consécutives de redevances en grains, afin qu'il obtienne la faculté d'attendre le moment de leur vente la plus avantageuse.

C'est avec le même esprit de prévoyance que l'on doit projeter les bâtimens dans lesquels on conserve les autres produits de la culture.

SECTION II.

Économie sur le choix des matériaux disponibles, et sur la manière de les employer.

La solidité est la principale qualité qu'il faut procurer aux bâtimens ruraux. Elle est la conséquence naturelle d'une économie bien entendue; car, sans solidité, ces bâtimens ne peuvent avoir de durée, et l'expérience apprend que lorsqu'on est obligé de remédier à la solidité d'un édifice par de grands entretiens annuels, ou par des reconstructions fréquentes, la dépense de son établissement est en résultat beaucoup plus grande que si on l'avoit construit solidement du premier jet.

Mais cette qualité est absolument relative à l'espèce de matériaux disponibles, et résulte aussi de la manière dont on les emploie.

D'un autre côté, l'économie et les convenances exigent que les différens bâtimens ne soient pas tous construits avec la même solidité; car ils ne supportent pas tous un poids égal, n'ont pas *tous* la même élévation, et ne sont pas *tous* exposés aux mêmes chocs. Il n'est donc pas nécessaire de les construire *tous* avec les matériaux les meilleurs, et l'on doit se contenter de procurer à chacun d'eux une solidité suffisante pour sa destination.

Enfin, dans toutes les localités, on ne trouve pas toujours les meilleurs matériaux à sa disposition.

Cependant l'agriculture ne sauroit se passer de constructions rurales, et, dans quelque localité que l'on se trouve placé, il faut des habitations et des bâtimens d'exploitation.

Il faut donc qu'un propriétaire connoisse les matériaux qu'il doit choisir pour ces différentes constructions, si la localité lui en fournit d'espèces différentes; ceux qu'il peut faire fabriquer, si elle n'en présente aucuns; enfin, la meilleure manière d'employer les uns et les autres.

§. I. *Choix des matériaux.*

La nature a généralement favorisé la France en matériaux propres aux constructions, et, dans le petit nombre de cantons qu'elle en a privés, l'art est parvenu à en fabriquer d'assez bons pour remplacer utilement les premiers.

Nous habitons le sol même où les Romains et nos ancêtres ont laissé des monumens incontestables de la solidité qu'ils savoient procurer à leurs constructions avec toute espèce de matériaux. Nous possédons encore des pierres de taille, des moëllons, des pierres à chaux, du sable, des terres à bâtir, des bois, des fers, des ardoises; nous avons conservé l'art de faire des briques cuites, des briques crues ou carreaux de pierre factice, des tuiles, ainsi que celui de construire en *béton* et en *pisé* (*voy.* ces deux derniers mots dans le nouveau *Cours complet d'Agriculture théorique et pratique*); nous avons de plus que les Romains, dans quelques-unes de nos localités, des carrières abondantes de pierres gypseuses avec lesquelles on fait le *plâtre* (*voy.* ce mot dans le même ouvrage); enfin, nous connoissons la composition de tous leurs mortiers; et si nous sommes privés du *bitume de la Babylonie* qu'ils faisoient entrer dans la composition des cimens pour les constructions hydrauliques, les mémoires de *Loriot*, de *La Faye*, de *d'Etienne* et de *Mongez* nous enseignent les moyens de le suppléer.

Avec des ressources aussi grandes et aussi variées, nous pourrions donc encore construire des édifices aussi durables, si nous apportions les mêmes soins dans le choix et dans l'emploi des matériaux disponibles.

Parmi ces différens matériaux, le choix d'un propriétaire doit être éclairé par le calcul, et guidé par les convenances. Par exemple, s'il est placé dans une localité qui offre pour la maçonnerie des pierres de taille, des moëllons, de bonne chaux, de bon sable et de la terre à bâtir; il sait d'avance que l'habitation d'un établissement rural, ses écuries et ses étables doivent être bâties le plus solidement pos-

sible; la première, à raison des intempéries des saisons et des accidens du feu, et les autres, pour pouvoir résister aux chocs des bestiaux, et empêcher leurs dégradations. Or, il peut remplir ce but, ou en construisant ces bâtimens en pierres de taille, ou en les bâtissant en moëllons avec mortier de choux et sable; mais l'un de ces moyens est presque toujours localement plus coûteux que l'autre, en présentant une solidité presqu'égale; il choisira donc celui qui lui occasionnera le moins de dépense.

Il se conduira d'une manière analogue dans le choix des matériaux destinés à la construction des autres bâtimens et des murs de clôture, et il s'attachera à leur procurer, aux moindres frais possibles, une solidité suffisante pour leur destination.

Autre exemple: si la localité ne présentoit à ce propriétaire aucunes pierres propres à bâtir, il seroit forcé d'employer dans ses constructions, ou le bois, ou la brique cuite, ou la brique crue, ou le pisé, suivant la nature des terres disponibles. Alors, après avoir consulté les ressources locales, il assigneroit, à raison de l'élévation qu'il faudroit donner aux murs de chaque bâtiment, l'espèce de matériaux fabriqués la plus économique et en même temps la plus convenable pour le degré de solidité que requiert sa destination. Alors il n'auroit à faire venir du dehors que les matériaux nécessaires pour établir solidement les fondations de ces différentes constructions. Son choix étant ainsi fixé pour toutes les espèces de matériaux dont il a besoin, il calculera la qualité de chaque espèce, et trouvera une grande économie à les rassembler tous d'avance, parce qu'il pourra profiter des temps les plus favorables, soit pour en faire l'extraction ou en commander la fabrication, soit pour les faire transporter sur l'atelier.

§. II. *De la meilleure manière d'employer ces matériaux.*

On trouve encore dans les grandes villes d'excellens ouvriers en tous genres, et là les propriétaires n'ont, pour ainsi dire, qu'à choisir entre ceux qui à l'intelligence réunissent la probité la mieux

reconnue. Mais il n'en est pas de même dans les campagnes éloignées de ces grandes cités.

La routine la plus aveugle et l'ignorance la plus crasse sont le partage ordinaire de ces prétendus ouvriers, et souvent avec les meilleurs matériaux ils ne peuvent parvenir à faire une construction solide.

Ce défaut essentiel se fait particulièrement remarquer dans les bâtimens qui appartiennent à des propriétaires trop inexpérimentés pour pouvoir diriger eux-mêmes ces mauvais ouvriers.

Pour prévenir cet inconvénient autant qu'il est possible, je vais entrer dans quelques détails sur leurs différens travaux.

1°. *Maçonneries.*

La solidité des maçonneries dépend de plusieurs conditions qu'il est nécessaire de remplir en les construisant même avec les meilleurs matériaux. Toute espèce de maçonnerie doit avoir des dimensions suffisantes et être assise sur un sol assez ferme pour pouvoir supporter son propre poids et résister aux efforts des autres objets qui, par leur pesanteur ou leur poussée, doivent agir sur elle.

Il est presque toujours facile, comme on le verra ci-après, de calculer l'épaisseur qu'il faut lui donner en toute circonstance; mais pour en asseoir la fondation sur un sol assez ferme, on est quelquefois obligé de creuser le terrain à une très-grande profondeur; ce qui devient très-dispendieux. Dans ce cas, on peut économiser plus ou moins, suivant la nature du sol, sur la dépense de construction de ces fondations, soit à l'aide de pilots solidement enfoncés dans la fondation, sciés ensuite au même niveau et recouverts avec des madriers sur lesquels on pose la première assise de la maçonnerie; soit en construisant des dés de maçonnerie, établis à la profondeur convenable et liés ensemble par des arceaux également en maçonnerie; soit enfin, pour les maçonneries hydrauliques, en les fondant par encaissement.

En général, sur toute espèce de terrain, le roc excepté, il est

nécessaire d'enfoncer les fondations d'une maçonnerie au moins à un demi-mètre au-dessous du niveau du terrain environnant, ou de l'aire ou pavé du souterrain de la construction.

La maçonnerie des fondations doit d'ailleurs être établie de niveau et élevée d'à-plomb, par retraites si cela est nécessaire, terminée à chaque retraite par les pierres les plus grandes, posées en *boutisses* ; et la dernière retraite, c'est-à-dire, la partie supérieure de la fondation, doit être arrasée avec soin et de niveau pour recevoir la nette maçonnerie. On termine ordinairement cette dernière retraite à un quart de mètre environ au-dessous du niveau du terrain environnant.

Lorsque l'on rencontre des sources en creusant les fondations d'une maçonnerie, il ne faudroit pas se contenter d'en épuiser les eaux pour faciliter sa construction, comme on le fait communément, il vaut mieux procurer à ces eaux un écoulement naturel, lorsque la pente du terrain le permet, à l'aide de *barbacanes* construites de la manière qui sera indiquée pour les murs de terrasse, ou bien les réunir dans un puits dont le voisinage est toujours avantageux; autrement ces eaux s'accumulent dans la fosse de la fondation, ou filtrent à travers sa maçonnerie, empêchent la cristallisation des mortiers, et compromettent ainsi la solidité de la construction.

Les maçonneries de parement, ou la *nette maçonnerie* des différentes constructions, s'établit en retraites intérieure et extérieure sur celle de leurs fondations. Ces retraites ont un décimètre de largeur dans les murs des bâtimens ordinaires; ce qui oblige à donner à la maçonnerie de leur fondation une sur-épaisseur équivalente : en sorte que l'épaisseur d'une nette maçonnerie étant déterminée d'après la nature des matériaux disponibles et l'élévation et la destination du bâtiment, celle de sa fondation doit être égale à la première, augmentée des sur-épaisseurs nécessaires pour les retraites.

Dans les bâtimens composés de plusieurs étages, on peut gagner quelque chose sur l'épaisseur des murs de leur nette maçonnerie, en les construisant avec des retraites intérieures d'étage en étage.

Les nettes maçonneries doivent être élevées dans un à-plomb parfait, et conduites par *nœuds* ou *plumées*, de trois assises de hauteur, bien dressées au cordeau. On commence l'opération par les angles que l'on construit en pierres de taille, ou au moins avec les meilleurs moëllons. Le reste de chaque parement se fait avec des moëllons ordinaires, simplement épincés au marteau et posés sur leur lit de carrière. Ces moëllons ne doivent pas avoir moins d'un tiers de mètre de queue.

Dans la construction des murs de peu d'épaisseur, il faut employer au moins une cinquième partie de pierres *boutisses*, de longueur suffisante pour faire parement des deux côtés; on les place en échiquier, afin de procurer à ces murs la plus grande solidité possible.

Enfin toutes les maçonneries doivent être construites à joints recouverts, bien liaisonnés, être fréquemment arrosées pendant les températures sèches et chaudes, et conduites avec la plus grande célérité possible; afin d'être moins exposées aux dégradations des pluies et aux lézardes que l'on apperçoit dans celles qui sont construites avec lenteur et qui sont dues souvent à cette seule cause, parce qu'alors les mortiers n'ont pas pu se cristalliser, ni les murs opérer leur tassement dans le même temps.

Celles qui sont destinées à soutenir des terres, c'est-à-dire les murs de terrasse ou de *soutenement*, se construisent avec toutes les précautions que je viens d'indiquer. On ajoute seulement celle de pratiquer dans leur partie inférieure et au niveau du terrain extérieur, un nombre suffisant de petites ouvertures d'un décimètre de largeur sur environ deux tiers de mètre de hauteur, pour faciliter l'écoulement des eaux d'infiltration de l'intérieur. Ces ouvertures s'appellent des *barbacanes*.

On est aujourd'hui dans l'usage de donner un talus extérieur aux murs de soutenement. Cette pratique, due sans doute à l'avantage d'économiser un peu sur la largeur qu'ils doivent avoir pour résister à la poussée des terres, me paroît très-vicieuse.

D'abord, les joints du parement de ces murs sont plus exposés aux dégradations des pluies que lorsqu'ils sont élevés d'à-plomb. En second lieu, ces joints une fois dégradés servent de retraites aux semences volatiles de certains végétaux que les vents y déposent. Elles y germent bientôt, elles s'y développent, et avec le temps ces végétaux parviennent à introduire leurs racines dans l'intérieur de la maçonnerie; elles y grossissent, en déplacent les pierres et finissent par la détruire.

J'ai eu plusieurs occasions d'examiner des murailles construites par les Romains, et même de faire démolir des tours fortifiées dont la construction remontoit au plus à un siècle et demi, et j'ai reconnu que toutes ces maçonneries avoient été construites dans l'à-plomb le plus parfait. Aussi elles étoient dans le meilleur état de conservation, tandis que des murs de fortification édifiés par Vauban, mais avec un talus extérieur, se trouvoient déjà assez dégradés pour nécessiter leur reconstruction. Cependant c'étoit dans la même localité, et ces différens ouvrages avoient été construits avec la même espèce de matériaux. J'ai donc attribué à l'existence du talus extérieur, la différence de solidité qu'ils me présentoient.

La gravité de ce vice de construction dans les murs de soutenement m'a engagé à examiner s'il ne seroit pas possible d'en supprimer le talus, sans augmentation de dépense et sans en compromettre la solidité, et je me suis convaincu de la possibilité et des avantages économiques de cette suppression.

En effet, le principal objet de la construction des murs de soutenement est de pouvoir résister à la poussée des terres qu'ils doivent supporter. Cette poussée est représentée par le poids de la masse du remblai, qu'il est facile de calculer, et elle exerce son action sur le mur de soutenement dans la direction de la ligne qui, au profil, unit le centre de gravité du remblai avec celui de la maçonnerie. Si cette ligne, prolongée à travers le profil du mur de soutenement, porte à faux, c'est-à-dire, si son prolongement arrive au-dessus de la fondation de ce mur, alors il n'a pas assez d'épaisseur pour

résister à la poussée du remblai ; mais si elle s'abaisse au-dessous du niveau supérieur de cette fondation, ou si sa direction prolongée aboutit à ce niveau, alors la nette maçonnerie aura assez d'épaisseur, dans le premier cas, pour résister à cette poussée ; et, dans le second, pour lui faire équilibre.

Cela posé, le talus extérieur, que l'on adopte aujourd'hui dans la construction de ces murs, ne produit d'autre effet que celui d'abaisser un peu le centre de gravité de la maçonnerie, et conséquemment d'augmenter dans cette proportion la force de résistance que le mur pourroit avoir, étant élevé d'à-plomb dans une épaisseur égale à celle moyenne de ce mur avec un talus extérieur. Or, cet effet peut également résulter, sans augmentation de volume dans la maçonnerie, et conséquemment sans augmentation dans sa dépense de construction, d'une diminution égale par retraites intérieures dans l'épaisseur de cette maçonnerie.

C'est pourquoi je propose de construire les murs de soutenement, et sauf *le fruit* nécessaire pour le coup-d'œil lorsqu'ils doivent être très-élevés, dans cet à-plomb si recommandé par Vitruve pour procurer *une durée éternelle* aux constructions, ainsi que le pratiquoient les anciens, et de distribuer les épaisseurs qu'ils doivent avoir pour résister à la poussée du remblai, par retraites intérieures d'environ deux décimètres de largeur, multipliées autant qu'il sera nécessaire.

On peut encore économiser quelque chose sur la dépense de construction des contreforts de ces murs, soit en adoptant la forme trapézoïde, au lieu de celle rectangulaire qui est généralement en usage, soit en diminuant graduellement leur épaisseur comme dans la maçonnerie du mur principal. On sent d'ailleurs que lors même que ce procédé exigeroit un peu plus de main-d'œuvre que le premier, on en seroit amplement dédommagé par la solidité et la durée qu'il procure aux murs de soutenement.

Les maçonneries *hydrauliques*, c'est-à-dire, celles qui baignent dans l'eau, ou qui sont exposées à son action, exigent dans les détails

de leur construction, les mêmes soins et les mêmes précautions que les autres espèces.

Toutes consomment généralement en pierres un et un quart de leur volume.

Mais quelle que soit la bonté des pierres disponibles et celle de leur arrangement dans les différentes espèces de maçonneries, celles-ci n'obtiendroient point encore une solidité suffisante, si les pierres n'en étoient pas unies et liées entr'elles par le *mortier* le meilleur et le plus convenable à chaque espèce de maçonnerie.

On donne le nom de *mortier* à un mélange de terre cuite, ou de sable, ou de matières calcinées, avec l'eau et la chaux. Les mortiers entrent ordinairement pour un cinquième dans le cube des maçonneries.

On distingue cinq espèces principales de mortiers. 1°. Celui que l'on emploie ordinairement dans la construction des fondations et dans celle des gros murs; 2°. le *mortier fin*, ou celui destiné à la pose des pierres de taille; 3°. celui pour les maçonneries de brique, les paremens, etc.; 4°. le *mortier de ciment*, ou des constructions hydrauliques; 5°. le *mastic* de rejointoiement, ou de cirage des tablettes de couronnement.

Le meilleur procédé à suivre dans leur fabrication est, à peu de chose près, le même pour tous, et une espèce ne diffère de l'autre que dans les proportions des substances qui doivent entrer dans sa composition. Il est d'ailleurs difficile de déterminer rigoureusement celles qui doivent exister entre la chaux, le sable et l'eau pour composer un bon mortier d'une espèce donnée, parce que la chaux varie souvent d'une carrière à l'autre, dans la même localité. Ici elle est grasse, là elle est maigre; c'est-à-dire, que la dernière exige moins de sable que la première; parce qu'elle contient peu de parties calcaires mélangées avec beaucoup de parties vitrifiables. L'autre, au contraire, demande plus d'eau pour l'éteindre, et plus de sable pour en faire un bon mortier. C'est pourquoi on ne doit prendre les proportions que je vais indiquer, que comme des bases moyennes qu'il faut modifier suivant les circonstances locales.

1°. *Mortier de fondations*, etc. Il est composé de *deux tiers* de sable de terre ou de rivière, sec, non terreux et criant à la main, et d'*un tiers* de chaux non éventée, de bonne qualité et cuisson, sans *rigaux* et bien éteinte sans être noyée. On le corroie et on le bat avec peu d'eau à-la-fois et à force de bras; on le fabrique trois jours au moins avant d'être employé, et on le bat et corroie chaque jour de manière à ne pas distinguer le sable d'avec la chaux. Enfin on le rebat de nouveau toutes les fois que l'on veut l'employer.

2°. *Mortier fin*, ou de la deuxième espèce. Il est composé de *trois cinquièmes* de sable criant à la main, le plus fin, le plus sec et le plus pur que l'on puisse trouver, que l'on passe, s'il est nécessaire, à une fine claie; et de *deux cinquièmes* de chaux bien éteinte nouvellement. On le bat et corroie à plusieurs reprises, et encore avec plus d'attention que le mortier de la première espèce.

3°. *Mortier pour brique*, ou de la troisième espèce. On le fait avec *deux tiers* de bon sable très-fin, passé à la claie, et *un tiers* de bonne chaux bien éteinte.

4°. *Mortier de ciment*, ou de la quatrième espèce. On le compose avec *deux cinquièmes* de bonne chaux, bien éteinte nouvellement, et *trois cinquièmes* de ciment fait avec de vieux tuilots de terre bien cuite, broyés à la meule, ou au pilon, et passés au tamis de boulanger. Tout ciment de brique doit être rejeté de cette espèce de mortier; du moins, c'est l'opinion de presque tous les architectes.

Il faut fabriquer ce mortier trois semaines à l'avance, et le battre et corroyer quatre fois au moins avant que de l'employer.

5°. *Mastic*, ou mortier de la cinquième espèce. On fabrique ce mastic avec de la chaux vive que l'on éteint dans du sang de bœuf, et que l'on mélange ensuite avec une portion de limaille d'acier et de ciment pulvérisé.

Ceux qui voudroient avoir de plus grands détails sur la fabrication de ces mortiers et la composition de quelques autres restitués des Romains par les soins et les recherches de MM. Loriot, Lafaye, Mongez, etc. peuvent consulter mon article *Mortier* dans le *Nou-*

veau Cours complet d'Agriculture théorique et pratique, et les *Mémoires* de ces physiciens.

Les principes que je viens d'exposer sur la meilleure manière de construire les maçonneries, sont également applicables aux constructions en *plâtre*, en *pisé* et en *béton*.

Si, maintenant, on les compare avec ceux que suivent les maçons de la campagne dans l'exécution de leurs travaux, on n'est plus surpris de voir que, même avec les meilleurs matériaux, leurs constructions manquent presque toujours de solidité.

1°. Ces maçons savent rarement distinguer le lit de carrière des pierres qu'ils mettent en œuvre; ils les posent au hasard, et sans s'embarrasser si elles siégeront bien ou mal.

2°. Souvent, ils ne connoissent pas les doses des substances qui doivent entrer dans la composition des mortiers, et lorsqu'ils les trouvent trop durs, au lieu de les battre à force de bras, jusqu'à ce qu'ils aient repris l'état de liquidité qui leur est nécessaire, ou au moins d'employer l'eau de chaux pour cette opération, ils les délaient presque toujours avec de l'eau pure.

3°. Ils ont honte, pour ainsi dire, de se servir de plomb, d'équerre, de niveau, etc. et c'est presque toujours à vue de nez qu'ils opèrent; en sorte que leurs maçonneries se trouvent gauches et manquer d'à-plomb.

4°. Ils emploient beaucoup trop de pierres dans la construction des murs, ou plutôt ils n'y mettent pas assez de mortier. A chaque assise, ils se contentent d'établir un mince lit de mortier, sur lequel ils posent les pierres du parement. Lorsqu'elles sont placées, tant bien que mal, ils remplissent l'intérieur avec de petites pierres *sans mortier*; ils les y entassent autant qu'il en peut tenir, et c'est sur cette couche de pierres sans liaisons qu'ils répandent un nouveau lit de mortier pour élever de la même manière une nouvelle assise, etc.

Avec des procédés aussi défectueux, comment obtenir en effet des constructions correctes et solides?

Je terminerai cet article par l'indication d'une économie assez grande que l'on peut quelquefois obtenir dans la construction des bâtimens ruraux.

Elle consiste à donner à quelques-uns d'entre eux toute la hauteur de côtière que la qualité des matériaux disponibles peut comporter, sans nuire à leur solidité, et à diminuer alors leurs autres dimensions dans la proportion convenable.

C'est particulièrement dans l'établissement des granges, des greniers à fourrage, des chambres à blé, et des greniers à avoine, et en général dans celui de tous les magasins où les dimensions sont calculées pour obtenir une capacité déterminée.

On sent en effet que la dépense de l'exhaussement des murs de côtières de ces différens bâtimens, n'est pas comparable à celle qu'occasionneroit leur alongement, pour acquérir la même capacité.

2°. *Charpente*.

L'art du charpentier a fait en France de grands progrès, et son perfectionnement est dû en grande partie aux recherches et aux belles expériences de MM. Duhamel et de Buffon sur la force des bois.

On ne voit plus dans nos édifices modernes cet amas énorme de bois, ces pièces de dimensions extraordinaires que l'on ne pourroit plus remplacer aujourd'hui. Mais les procédés de cet art perfectionné sont malheureusement encore concentrés dans les chantiers des grandes villes; et lorsqu'on s'en éloigne, on retrouve les charpentes des combles aussi mal exécutées qu'autrefois.

Il est donc à desirer que les propriétaires prennent connoissance des nouveaux *traits* de charpente, et en conçoivent une idée assez exacte pour les appliquer dans leurs constructions respectives, et les propager ainsi de proche en proche jusque dans les lieux les plus reculés de l'Empire. En les adoptant par-tout, on se procureroit des charpentes aussi solides, dans lesquelles il entreroit beaucoup moins de bois, et des bois de dimensions bien moins grandes.

Les bois de charpente doivent être sains, sans aubier, sans mauvais nœuds, et, autant qu'il est possible, anciennement coupés.

Il faut toujours en poser les pièces sur le côté où elles sont susceptibles de la plus grande résistance. On trouvera sur ce sujet, dans les ouvrages de MM. Duhamel et de Buffon, un grand nombre de faits et d'expériences singulièrement utiles pour la pratique.

Les charpentes des combles sont aujourd'hui construites en décharge; en sorte qu'au lieu de pousser les murs, et d'en provoquer l'écartement comme autrefois, elles servent à maintenir leur à-plomb, et même à les soulager en partie du poids des planchers inférieurs. Par ce moyen, on a pu, sans aucun inconvénient, diminuer les épaisseurs des murs extérieurs. D'ailleurs, les grosseurs des bois que l'on emploie dans les charpentes doivent être relatives à leur portée, et à l'espèce de couverture qu'ils doivent supporter.

La grande économie des charpentes de combles que M. Menjot d'Elbenne vient de pratiquer, et dont on a donné les détails dans une petite brochure intitulée : *Moyens de perfectionner les toits*, ou *Supplément à l'Art du Charpentier*, etc. Paris, Colas, 1808, mérite que j'en fasse ici une mention particulière. A l'avantage d'employer beaucoup moins de bois, ces charpentes n'exigent que des bûches de longueur ordinaire; elles sont extrêmement légères, et elles procurent les greniers les plus beaux et les plus commodes.

Ces combles sont cintrés en ogives ou en plein cintre, comme ceux inventés par Philibert de Lorme, célèbre architecte français du seizième siècle, et construits avec des bois de très-petites dimensions, comme je viens de le dire. MM. Legrand et Molinos avoient déjà fait une application très-ingénieuse de cette forme dans la construction de la coupole de la Halle-aux-Blés, brûlée depuis peu; et M. Menjot d'Elbenne l'a adoptée avec beaucoup de succès aux constructions rurales.

La cherté générale des bois de construction doit engager tous les propriétaires à adopter cette charpente. Ils n'en retireront pas tous autant d'avantages économiques qu'en a obtenu M. d'Elbenne,

parce que les prix du bois et de la main-d'œuvre ne sont pas les mêmes dans toutes les localités. Mais je crois pouvoir assurer que, par-tout, on aura en économie la valeur de presque tous les gros bois que la charpente d'un comble auroit exigés, si on l'avoit exécuté à la manière ordinaire.

Je fais construire en ce moment un toit dans cette forme; et lorsque j'aurai pu en préciser les avantages, je me ferai un devoir de les publier.

La même cherté des bois, et la rareté de ceux de grandes dimensions doivent aussi engager à l'adoption des planchers sans poutres dans les grands appartemens. On sait que les pièces les plus fortes se placent dans les angles qu'elles coupent, et que les autres diminuent de longueur à mesure que l'on parvient au centre du plancher, et que pour éviter que le jeu des mortaises n'en fasse bomber le milieu, ces différentes pièces sont taillées en dessous de manière à former un cintre très-plat. Il est fâcheux seulement que la main-d'œuvre de ces sortes de planchers soit aussi considérable.

On emploie le fer avec succès pour consolider les charpentes, et en empêcher l'écartement; son usage est même indispensable dans les charpentes en décharge.

5°. *Menuiserie.*

L'art du menuisier ne paroit pas avoir acquis en France autant de perfection que celui du charpentier, du moins si l'on en juge par le peu de solidité des boiseries modernes. Je pense cependant que ce défaut capital ne doit être attribué qu'à la mauvaise qualité des planches que l'on y emploie aujourd'hui; car les formes actuelles des boiseries sont plus simples et plus agréables que dans les anciennes. Mais les planches sont devenues si chères, que les menuisiers, même les plus aisés, ne peuvent plus s'en approvisionner d'avance comme autrefois. Ils sont donc obligés de les employer toutes fraîches coupées, et alors les boiseries qui en proviennent se resserrent, se déjettent, ou se fendent.

En constructions rurales, l'économie sur la qualité des bois ne doit porter que sur ceux des boiseries intérieures : encore faut-il que ce ne soit pas dans le rez-de-chaussée, à cause de l'humidité du sol, et que les assemblages de celles des étages supérieurs soient en planches de bois dur.

Quant aux portes extérieures, aux fenêtres, et à toutes les menuiseries exposées à la pluie ou à l'humidité, il faut toujours les faire avec des planches du bois le plus dur de chaque localité, et les peindre ensuite solidement.

4°. Serrurerie.

Cet art s'est perfectionné avec le temps, comme tous ceux qui ont des rapports avec l'architecture ; mais ce n'est guère que dans les grandes villes, et l'on ne s'y occupe point des ferrures qui entrent dans les constructions rurales.

Celles des portes d'un usage fatigant n'y sont jamais assez solides, et les ferrures des portes des maisons de ville sont trop chères pour être employées dans les bâtimens d'exploitation.

Lorsque l'on examine la ferrure des grandes portes d'une ferme, on y voit des pentures qui, au moindre choc, sont faussées ou emportées. D'ailleurs, ces pentures, placées comme elles le sont ordinairement, font porter tout le poids de chaque ventail sur les gonds. Alors, ou les ventaux s'affaissent sous leur propre poids après avoir faussé leurs pentures, ou leur pesanteur dérange les gonds, presque toujours mal scellés dans les pierres des pilastres, et quelquefois ces pierres elles-mêmes. Les portes tombent ; elles ne peuvent plus s'ouvrir ni se fermer, et elles sont continuellement en état de réparation. Cette manière de les ferrer est donc très-mauvaise. La figure 5° de la planche XVI° donne un exemple de la ferrure que je crois la meilleure à adopter pour toutes les portes qui exigent une grande solidité. Cette figure présente la grande porte à claire-voie d'une bergerie. Chacun de ses ventaux se meut dans sa partie supérieure par le moyen d'un tourillon, qui n'est autre

chose que le prolongement du charnier, et qui joue dans un trou circulaire, pratiqué à cet effet dans l'arrière-couverte de cette grande porte.

Dans la partie inférieure, le charnier de chaque ventail est garni d'un pivot en fer, qui y est solidement fixé au moyen d'un étrier aussi en fer dont il fait partie; en sorte qu'avec cette armature il tourne facilement dans une crapaudine en fonte, encastrée et scellée dans le seuil même de la porte.

Pour produire le même effet, et empêcher que les ordures ne s'amassent dans la crapaudine, et ne gênent le jeu des pivots, M. le sénateur Volney a imaginé de remplacer la crapaudine par un massif de fer fondu, faisant pivot dans sa partie supérieure, et de souder un dé de fonte à l'étrier qui consolide les assemblages du bas des ventaux, pour servir de crapaudine à ce pivot.

Au moyen de l'une ou de l'autre de ces ferrures, les mouvemens de la grande porte ne peuvent plus en ébranler les pilastres, et ses ventaux sont toujours maintenus dans la position convenable. Il ne restoit plus qu'à les garantir de l'affaissement occasionné par leur propre poids, et favorisé par le relâchement ordinaire des traverses et des écharpes. Je suis parvenu à remédier à cet inconvénient en plaçant sur chaque ventail une plate-bande en fer fixée par des boulons à écrou, d'un bout au haut du charnier, et de l'autre au bas du battant ou dormant, à leur point d'assemblage avec les traverses inférieures.

De grandes portes que j'ai fait ferrer ainsi, il y a plus de trente ans, n'ont exigé et n'exigent encore d'autre entretien que celui de leur peinture.

On ferrera d'une manière analogue, et avec les modifications convenables, toutes les portes exposées aux chocs des hommes ou des animaux, et qui, par cette raison, exigent une grande solidité.

Pour les autres portes, les ferrures ordinaires me paroissent suffisantes.

Quant aux fenêtres et aux volets des bâtimens ruraux, on de-

vroit supprimer de leur ferrure, et les verroux à ressort qui jouent si mal, et les espagnolettes qui sont trop coûteuses. Des barres, dites *à la capucine*, les contiendront avec plus de solidité et d'économie.

5°. *Couvertures.*

La manière de couvrir les bâtimens dans les différentes localités de la France dépend de l'espèce des matériaux disponibles, propres à cet usage, et des facultés des propriétaires.

On y voit des couvertures en *ardoises*, en *pierres ardoisines*, en *laves* ou *grandes pierres plates*, en *tuiles*, en *paille*, en *chaume*, en *joncs* ou *glayeuls* (principalement ceux connus sous le nom de *scirpe des lacs*, de *massette*, de *roseau des marais*), et en petites planches ou *bardeaux*.

En architecture rurale, on doit choisir la couverture locale la plus économique, mais prise dans le sens que je donne à ce mot, et suivant la destination du bâtiment.

Les propriétaires ne devroient jamais employer de couvertures combustibles sur les bâtimens où l'on fait du feu, ou qui sont destinés à resserrer les grains en gerbes, les fourrages secs, ou les liqueurs huileuses et spiritueuses. A cette précaution, il faudroit encore ajouter celle de terminer toutes les couvertures par les entablemens localement les plus économiques, au lieu de conserver l'usage dangereux des chevrons pendans en dehors des murs de côtières, qui se pratique communément à la campagne. Indépendamment du peu de solidité de cette pratique, à cause de la prise que le vide inférieur du toît donne aux coups de vent, ces chevrons servent encore de conducteurs et d'aliment au feu. En l'abandonnant, on parviendroit à diminuer beaucoup le nombre et les ravages des incendies.

Ces mesures de précaution devroient même être ordonnées par les lois de police, car elles semblent commandées par l'intérêt public. M. *de la Bergerie*, préfet de l'Yonne, les a établies dans l'administration de la caisse des Incendiés de ce département; nul

ne peut en recevoir de secours pour reconstruire sa maison incendiée sans se soumettre authentiquement à les observer religieusement.

De tous les ouvriers que l'on emploie en architecture, le couvreur est celui en qui il faut chercher la plus grande probité. On peut facilement surveiller le travail des autres ; mais celui du couvreur est pour ainsi dire inaccessible ; il faut donc s'en rapporter à sa bonne foi.

Il seroit cependant possible de pratiquer dans la charpente des combles de bâtimens, des trappes qui serviroient à assurer la marche du couvreur, et à faciliter en même temps la surveillance de ses travaux.

SECTION III.

Décoration des Bâtimens ruraux.

Elle doit être simple et modeste ; car elle n'ajoute rien à leur solidité ni à leur commodité. La dépense que l'on feroit pour orner ces bâtimens avec recherche seroit donc une dépense superflue.

Leur décoration doit donc plutôt consister dans la propreté et l'uniformité de l'exécution que dans des ornemens extérieurs, et cette condition est d'autant meilleure à remplir, que souvent il en coûte moins définitivement à employer de bons ouvriers qu'à se servir de mauvais.

SECTION IV.

Entretien de ces Bâtimens ; ou moyens d'en obtenir la durée.

Avec quelque solidité que l'on construise un édifice, il ne pourroit avoir une longue durée, si l'on ne parvenoit pas à le garantir des dégradations que les intempéries des saisons et les variations de l'atmosphère opèrent en plus ou moins de temps dans ses différentes parties. C'est le sort attaché aux travaux d'architecture dans

les climats septentrionaux, et on y remédie par un entretien annuel et scrupuleux.

Cet entretien doit entrer dans les calculs d'une sage économie; car l'expérience apprend qu'il est définitivement moins coûteux de lui sacrifier annuellement une somme modique, que d'attendre, pour réparer les bâtimens, qu'ils menacent ruine.

L'humidité et la gelée sont les destructeurs les plus actifs des maçonneries; c'est donc de leurs effets qu'il faut les garantir pour leur procurer une longue durée.

L'art n'offre aucuns moyens pour conjurer les fortes gelées; mais comme leur effet sur les maçonneries n'est dangereux que lorsqu'elles sont imprégnées d'humidité, c'est donc principalement de toute humidité qu'il faut préserver les bâtimens.

A cet effet, on en éloigne toutes les eaux qui pourroient en approcher de trop près, en pratiquant dans leur pourtour extérieur, et à un mètre au moins de leur pied, des fossés de dimensions suffisantes pour contenir les eaux qu'ils doivent recevoir. On procure à ces eaux l'écoulement le plus direct et le plus prompt, afin qu'elles n'aient pas le temps de pénétrer par infiltration jusque dans les fondations des bâtimens.

On empêche aussi les égouts des toits de dégrader le pied des murs en donnant à leur couverture une grande saillie extérieure. Cependant, lorsque la pluie est chassée par un vent violent, cette saillie devient insuffisante; mais on remédie aux dégradations qu'elle occasionne dans le crépis ou l'enduit des murs, en les réparant aussi-tôt qu'on les apperçoit.

Dans l'intérieur de la cour, l'on garantit les bâtimens ruraux de l'humidité par une chaussée pavée ou ferrée, qui règne tout le long de ces bâtimens.

Il faut aussi avoir l'attention de préserver de l'humidité leur intérieur. La pluie n'y peut pénétrer que par les couvertures, et particulièrement par les arrêtiers, les noues, les lucarnes, les *bria*. Pour diminuer le nombre des causes de cet inconvénient, il faudroit

donc abandonner dans la construction des combles l'usage des arrêtiers, des noues, des lucarnes et des mansardes. Alors l'humidité ne pourroit être occasionnée que par des vides apparens dans les couvertures, et on les répareroit sur-le-champ.

Il résulte de ces observations que pour obtenir la durée des bâtimens ruraux, lorsque d'ailleurs ils ont été solidement construits, leur propriétaire doit les visiter tous les ans dans le plus grand détail, afin de reconnoître par lui-même jusqu'aux petites réparations qui seroient à y faire, et les ordonner de suite. Elles ne sont jamais dispendieuses lorsqu'on les fait sur-le-champ; mais lorsqu'on les néglige, elles peuvent souvent devenir considérables. Les propriétaires ne doivent donc s'en rapporter à personne à cet égard, pas même à leurs fermiers, parce que personne ne peut être aussi intéressé qu'eux à tout voir et à bien voir.

CHAPITRE II.

Placement d'un Etablissement rural.

On n'est presque jamais le maître de choisir l'emplacement le plus convenable pour un établissement rural; on est quelquefois obligé d'y consacrer le seul terrain dont on puisse disposer. Le plus souvent, on est réduit à réparer une construction anciennement établie. Ce n'est donc que dans le cas d'un nouvel établissement, et lorsqu'on est absolument libre de choisir sur un terrain d'une grande étendue, que l'on peut déterminer son emplacement le plus avantageux.

Avant d'en fixer le choix, il faut étudier le site, le climat, la nature du sol, la situation des sources, et la direction des vents dominans; examiner la position des chemins environnans, l'éloignement du village, et la position des terres de l'exploitation; et, après avoir calculé les avantages et les inconvéniens que présenteroit l'établissement dans différentes positions, on se déterminera

pour l'emplacement qui, à salubrité égale, offrira au propriétaire la construction la plus économique, et au fermier la moindre perte de temps pour satisfaire à tous les besoins de son ménage et de son exploitation. « D'ailleurs, on doit, quand on le peut, préférer un
» terrain en pente douce, afin d'obtenir à volonté l'écoulement
» des eaux pluviales, sans ravines et à peu de frais, et la conduite
» des eaux de fumier où l'on voudra ; un terrain où l'on puisse,
» faute de source ou d'eau courante, faire des puits peu dispen-
» dieux ou peu pénibles ». (*Mémoire sur les Const. rur.*, par M. *Garnier Deschesnes.*)

CHAPITRE III.

Orientement des différens Bâtimens d'un établissement rural.

L'EXPOSITION la plus favorable que l'on puisse donner à ces bâtimens est absolument relative à leur destination, et à la position topographique de la localité.

« Chaque pays, dit Rozier, a son vent dominant ou désastreux,
» occasionné par des circonstances purement locales ; telles sont les
» chaînes de certaines montagnes qui brisent, ou font refluer les
» vents ; telles sont les forêts qui les attirent, les marais et les étangs
» qui les chargent de miasmes ; enfin telles autres causes que je ne
» puis ni prévoir ni décrire, mais dont chacun, dans son pays, con-
» noît les funestes effets sans chercher à en découvrir la cause phy-
» sique et toujours agissante ».

L'exposition nord et sud paroît, en général, la plus saine, et conséquemment la plus favorable pour la demeure de l'homme. Cette double exposition procure à son habitation l'avantage d'être moins froide en hiver en calfatant ses ouvertures au nord, et d'être saine en été, à cause des courans d'air que l'on peut y tirer du nord pour tempérer la chaleur de la saison. Ce double avantage n'existe pas dans toute autre exposition.

Celle au nord-ouest, ou de l'ouest, est généralement regardée comme la plus mal-saine pour les habitations.

Les oiseaux et les insectes domestiques ne prospèrent qu'aux expositions de l'est et du sud, tandis que le nord est l'orientement qui convient le mieux à la santé des quadrupèdes.

Enfin, le nord est la meilleure exposition que l'on puisse choisir pour la conservation des grains et des fourrages, tandis que les racines et les autres légumes d'hiver, que l'on veut préserver de la gelée, exigent une exposition contraire.

Il est donc nécessaire d'orienter les différens bâtimens d'un établissement rural, de manière que chacun d'eux soit à l'exposition la plus favorable à sa destination.

Ce précepte n'est cependant pas toujours rigoureusement praticable, particulièrement dans la construction des fermes de la grande culture; elles occuperoient une très-grande étendue de terrain si l'on vouloit y assujettir tous leurs bâtimens, et le plus grand nombre d'entr'eux seroit privé de la surveillance directe du fermier, à laquelle il est indispensable de les soumettre tous.

Pour remplir cette dernière condition, on est obligé de les disposer autour de l'habitation à une distance qui n'en soit point trop éloignée, et d'en établir les entrées de manière qu'elles en soient vues immédiatement. Alors ils ne se trouvent plus *tous* à l'exposition requise pour leur destination; mais on sait remédier à cet inconvénient, soit en plaçant aux expositions les moins favorables les bestiaux auxquels elles ne peuvent occasionner aucun préjudice grave, soit en corrigeant le vice d'exposition par les moyens indiqués par l'art.

CHAPITRE IV.

Ordonnance générale des Bâtimens dans la Construction rurale.

J'APPELLE ainsi l'ordre dans lequel ils doivent être placés autour de l'habitation.

On doit l'établir d'après le degré d'importance que le fermier, ou le cultivateur, attache dans chaque espèce d'exploitation à la surveillance particulière du service de chacun de ces bâtimens ; en sorte que ceux qu'il doit surveiller le plus fréquemment soient au plus près de son habitation, et ainsi de suite.

La prudence veut aussi que les bâtimens qui contiennent les récoltes les plus combustibles, soient isolés des autres, à cause des dangers du feu.

CHAPITRE V.

Distributions particulières de ces Bâtimens.

L'ART des distributions a fait de très-grands progrès pendant le siècle dernier. On ne doit pas négliger de l'employer dans les constructions rurales ; car, comme il a pour but principal de procurer à leurs différens bâtimens toute la commodité dont leur destination les rend susceptibles, cet art doit nécessairement entrer dans les principes d'une sage économie.

Je ne m'étends pas ici davantage sur ces deux derniers préceptes, parce que l'on en trouvera de nombreuses applications dans la suite de cet ouvrage.

CHAPITRE VI.

Salubrité des Bâtimens.

Leur salubrité est aussi désirable que leur solidité. A quoi serviroient en effet les édifices les plus solides, même les plus commodes et les mieux distribués intérieurement, si leur insalubrité ne permettoit pas de les occuper?

On obtient la salubrité des bâtimens par une position saine et un orientement convenable à leur destination. Mais, ainsi que je l'ai déjà dit, on n'est pas toujours le maître de choisir leur position, et il est toujours nécessaire de leur procurer la salubrité la plus grande.

L'humidité, que j'ai déjà signalée comme étant la cause principale des dégradations des bâtimens, est aussi le foyer du mauvais air qui affecte toujours plus ou moins les hommes et les animaux, et le principe de toutes les maladies qui abrègent leur vie. L'humidité est encore l'état de température le plus favorable à la fermentation des grains et à la multiplication des insectes qui les dévorent. Enfin, elle accélère la fermentation putride des boissons.

Cette humidité si nuisible de l'air intérieur des bâtimens est souvent occasionnée par celle naturelle du sol même sur lequel ils ont été construits. Quelquefois encore, elle est l'effet de vents dominans qui, avant de les frapper, traversent des étangs ou des marais et en déplacent les miasmes.

Dans le premier cas, il faut assainir le terrain naturellement trop humide, tenir le rez-de-chaussée du bâtiment que l'on veut élever dessus, à un niveau supérieur à celui du terrain desséché, et établir son pavé, ou son carrelage, sur un lit de terre absorbante, ou de charbon de bois pulvérisé, ou de tan, ou de machefer, ou de sciures de bois; et si l'humidité du bâtiment étoit due à celle naturelle du terrain, occasionnée par un terrassement supérieur, on pourroit la garantir de cette humidité par une couche épaisse de

glaise bien corroyée et interposée entre les murs extérieurs et les terres; mais on y parviendra encore plus sûrement en extrayant les terres dans les côtés du bâtiment qui en sont terrassés, sur une largeur de quatre mètres au moins, et une profondeur suffisante pour que le niveau du pavé du rez-de-chaussée soit par-tout supérieur d'un demi-mètre environ à celui du terrain environnant.

Dans le second cas, c'est-à-dire, lorsque l'insalubrité de l'établissement est due à l'influence des vents dominans, il faut supprimer, autant qu'il est possible, toutes les ouvertures de ses bâtimens qui seroient exposées à ces mauvais vents, et les multiplier aux autres aspects, et particulièrement du côté du nord. Un autre moyen de préserver les bâtimens de l'air malsain amené par les vents, que je crois meilleur, parce qu'il est encore plus efficace et plus avantageux, c'est de les abriter de ce côté par des plantations.

Ce dernier moyen de purifier l'air extérieur, et que l'on peut employer le plus souvent avec beaucoup de facilité, est généralement trop négligé dans les campagnes. Indépendamment de la propriété qu'ont les végétaux d'absorber le mauvais air, le voisinage de ces plantations garantiroit les bâtimens des avaries que les vents impétueux occasionnent souvent dans leurs couvertures, et les arbres deviendroient pour eux des paratonnerres naturels.

J'ai l'expérience de ces bons effets des plantations autour des bâtimens ruraux. Les arbres doivent être plantés à une distance d'environ quatre mètres de leurs côtés extérieurs, afin qu'ils n'entretiennent pas les murs dans un état permanent d'humidité qui seroit préjudiciable à leur durée.

Il est donc à desirer que tous les établissemens ruraux soient embellis par de semblables plantations qui, d'ailleurs, deviendroient un objet de revenu pour les propriétaires.

SECONDE PARTIE.

Application de ses Principes généraux aux différentes espèces de Constructions rurales.

CHAPITRE PREMIER.

A une Ferme de grande culture.

D'après les principes généraux que je viens d'exposer, le but qu'un propriétaire doit se proposer en faisant construire une ferme de cette classe est donc, 1°. de procurer au fermier un nombre suffisant de bâtimens, et d'une étendue assez grande pour pouvoir le loger sainement et commodément, ainsi que tous ses bestiaux, et pour resserrer et conserver tous les produits de sa culture et de son industrie; 2°. de disposer ces différens bâtimens de manière que chacun soit à l'exposition la plus favorable pour sa destination, et dans l'ordre qui doit offrir au fermier le service le plus commode, et la surveillance la plus facile et la plus immédiate; 3°. de lui fournir encore en cour, jardin, enclos, mais sans excès, toutes les aisances nécessaires pour son avantage particulier, ainsi que pour le dépôt des fumiers; les abreuvoirs, les communications, le pâturage des bestiaux convalescens, etc.; en un mot, de procurer au fermier le *nécessaire* le plus commode sans se permettre aucun superflu.

Cela posé, la culture des céréales étant l'objet principal et commun des occupations des fermiers de la grande culture, toutes les fermes de cette classe pourroient donc avoir la même ordonnance générale et les mêmes distributions particulières, sans présenter entr'elles

d'autres différences que celles relatives à l'étendue plus ou moins grande de l'exploitation, et à l'espèce d'industrie agricole particulière à chaque localité.

Ainsi, si l'on trouvoit, pour une ferme de grande culture, une ordonnance générale de ses bâtimens dont la bonté et la commodité fussent généralement reconnues, on pourroit donc l'adopter et l'appliquer indistinctement à toutes les fermes de cette classe, sauf les modifications dont je viens de parler.

C'est le but particulier que j'ai cherché à remplir dans le plan de ferme de grande culture, dessinée Planches I et II, et qui a été projetée pour une exploitation de six charrues, située à trois ou quatre myriamètres de Paris. Mais avant d'en donner la description, il est convenable d'en analyser les motifs.

1°. L'exploitation des terres de cette ferme exigera du fermier des avances assez considérables en mobilier et en frais de culture, pour lui supposer des facultés pécuniaires relatives à ces capitaux, et, par suite, une éducation soignée qui obligera le propriétaire à le loger proprement et commodément.

2°. Sa culture occupera habituellement environ dix-huit chevaux, sans compter ceux destinés au service personnel du fermier et de sa famille. Il faudra donc à cette ferme des écuries assez grandes pour les loger tous, tant en santé qu'en état de maladie.

3°. Il en sera de même pour les étables et les bergeries destinées à loger les nombreux troupeaux de bêtes à cornes, et sur-tout de bêtes à laine qu'une aussi grande exploitation peut comporter.

4°. Le voisinage de Paris ne permettra au fermier d'autre industrie agricole que celle de l'élève des volailles et des pigeons. Il ne trouveroit point de bénéfice à faire du beurre ou des fromages avec le lait de ses bêtes à cornes, parce qu'il peut le vendre tous les jours à un prix avantageux aux laitières qui approvisionnent cette capitale, sans prendre d'autre soin que celui de faire traire les vaches. Il ne s'occupe point non plus de l'engraissement des porcs, excepté pour la consommation de son ménage. Ainsi, pour l'exercice de son indus-

trie, il suffira qu'il trouve dans la ferme un grand colombier, un grand poulailler avec sa chambre à mue; et la laiterie et le toit à porcs pourront être réduits à une grandeur strictement nécessaire.

5°. Les récoltes d'une semblable exploitation seront très-considérables : dans la localité où je la suppose placée, il n'est pas possible de les évaluer à moins de 40 mille gerbes de blé, et d'autant de gerbes de menus grains. Il faudroit donc deux corps de granges assez spacieux pour pouvoir en contenir la totalité; mais la dépense excessive qu'occasionneroit leur construction, ne permettroit pas aujourd'hui de l'entreprendre, et cette circonstance va forcer les propriétaires à ne donner à ces granges que la capacité nécessaire pour contenir douze à quinze mille gerbes, qui est celle des meules les plus grosses. On donnera dans la troisième partie les moyens d'économiser encore sur la construction de ces bâtimens.

Cette réduction, dans les dimensions des granges, exige alors qu'il y ait derrière elles un enclos fermé de murs, pour y placer en meules les gerbes de la récolte que les granges ne pourront plus recevoir, ainsi que les pailles battues. Par cette disposition, on pourra, dans le moins de temps possible, les engranger pour les battre, ou les mettre en meules lorsqu'elles seront battues; et les murs de cet enclos les mettront à l'abri des entreprises de la malveillance.

6°. Il faudra aussi des chambres à blé, à laines, et des greniers à avoine assez vastes pour contenir et conserver les grains battus et les autres produits de la culture, en attendant le moment favorable à leur vente.

7°. Enfin, il est nécessaire que la cour, le jardin, le verger et autres accessoires soient assez grands pour bien remplir leurs différentes destinations.

Cela posé, sur le terrain choisi pour l'emplacement de la ferme, je trace (Planche I) un quadrilatère rectangle dont une des diagonales est orientée du nord au sud. Ce quadrilatère, dont ici les dimensions ont été calculées d'après les besoins de l'exploitation, a soixante-quatre mètres deux tiers, ou cent quatre-vingt-quatorze

pieds de longueur, sur cinquante-huit mètres deux tiers, ou cent soixante-seize pieds de largeur, et forme le périmètre de l'intérieur, ou la cour de la ferme.

Les quatre angles en sont coupés à cinq mètres de distance de chaque côté, et c'est sur ce qui reste de chacun de ces côtés que j'établis les murs intérieurs des quatre grands corps de bâtimens qui sont nécessaires à cette exploitation; en sorte que chacun se trouve isolé et séparé de ses voisins, par les murs en pans coupés qui achèvent la clôture de la cour.

Je place l'habitation du fermier, toutes les pièces qu'elle doit réunir, ainsi que celles qui sont ordinairement sous la surveillance particulière de la fermière, sur le côté nord-ouest du quadrilatère, afin que la façade intérieure de ce corps de bâtiment soit à l'exposition sud-est, comme étant la plus favorable pour l'habitation de l'homme.

Ce corps de bâtiment contient donc, en commençant par le sud, 1°. l'habitation et ses accessoires, la cuisine, le fournil et la laiterie; 2°. et ensuite le bûcher, les remises et la chambre du chaulage.

A l'exposition sud-ouest du quadrilatère, j'établis le corps de bâtiment destiné aux écuries et aux étables, en sorte que sa façade intérieure est à l'exposition nord-est. Il est séparé de l'habitation par le pan coupé, sur lequel je place la porte d'entrée, et contient d'abord les écuries et la chambre du maître charretier, afin que ces pièces soient le plus près possible de l'habitation, et comme étant le premier article de la surveillance intérieure du fermier; et ensuite les étables.

Le troisième corps de bâtiment est celui des granges, séparé dans son milieu par la communication de la cour avec l'enclos des meules que j'établis derrière le corps de bâtiment. Elles se trouvent en face de l'habitation qui peut alors surveiller directement les démarches des batteurs. Chaque partie de ce troisième corps de bâtimens est composé d'une grange et de son ballier.

Enfin, le dernier corps de bâtiment est placé sur le quatrième

côté du quadrilatère, et sa façade intérieure se trouve à l'exposition sud-sud-ouest. Il contient, 1°. un toit à porcs ; 2°. une écurie pour les chevaux malades ; 3°. un poulailler et une chambre à mue ; 4°. les bergeries d'hivernage. L'exposition que l'on donne ici à ces différens logemens convient particulièrement aux différens animaux qui doivent les occuper, et même aux bêtes à laine pendant la saison rigoureuse de l'hivernage ; pendant les températures plus chaudes, on sait qu'elles restent continuellement au parc.

Le jardin est placé derrière le corps de bâtiment de l'habitation, et le verger à la suite, mais disposé de manière que l'on peut y communiquer de la cour sans être obligé de passer par le jardin. Telle est l'ordonnance générale que j'ai adoptée dans ce plan de ferme. Il me paroît d'autant plus convenable, que tous ses différens logemens sont à l'exposition la plus favorable pour leur destination, qu'ils sont soumis à la surveillance du fermier la plus directe, et conséquemment la plus facile, et que l'isolement individuel de ses quatre corps de bâtimens les rend moins exposés aux dangers des incendies que s'ils étoient continus.

La position de la porte d'entrée, dans l'un des pans coupés de la cour, entre l'habitation proprement dite et le corps des écuries et des étables, me paroît aussi offrir de grands avantages ; elle ne coupe et n'interrompt aucunes communications, et il ne peut entrer dans la ferme, ni en sortir personne, qui ne soit vu de l'une ou de l'autre des pièces de l'habitation.

Sur le pan coupé *nord* j'établis le colombier en grand volet, afin que son entrée et ses jours soient exposés au plein midi. Le dessous pourra servir de remise éventuelle, et formera le passage ordinaire des voitures pour aller au jardin et au verger.

Les deux autres pans coupés de la cour sont destinés, savoir : celui à côté des bergeries d'hivernage, à établir une communication directe avec les bergeries supplémentaires que l'on construira en appentis sur le mur de clôture de l'enclos des meules ; et le second, à servir de rempart à un *compost*, ou une *fosse aux engrais artificiels*, placée

dans cette partie de l'enclos des meules, afin que les bestiaux, en vaguant dans la cour, ne puissent pas se jeter dedans.

On assainira les quatre corps de bâtimens du côté de la cour par une chaussée de cinq à six mètres de largeur, pavée en égout et régnant dans tout son pourtour; et, à l'extérieur, par des fossés et des plantations d'arbres d'alignement.

Le surplus de la cour seroit ensuite divisé en trois parties par une chaussée de la forme d'un Y, ainsi qu'on le voit au plan, afin de pouvoir communiquer facilement, et en tout temps, à l'enclos des meules et au verger, et pour procurer aussi au fermier trois fosses à fumiers dans lesquelles il pourra placer à volonté leurs différentes espèces, ou faire les mélanges qu'il jugera les plus convenables pour la nature des terres de l'exploitation.

Le trop plein des eaux de ces fosses se rendroit dans celle qui est la plus basse, et dans laquelle on a figuré une mare, et de là dans la fosse aux engrais artificiels, au moyen de *cassis* pratiqués à cet effet à travers les chaussées intérieures. Celui du compost pourroit être ensuite dirigé sur des herbages naturels ou artificiels, et seroit pour eux un excellent engrais.

Enfin, devant la porte d'entrée, on a ménagé une demi-lune, ou place assez grande pour réunir les différens troupeaux à mesure qu'ils reviennent des champs, et pour les faire boire tranquillement dans un abreuvoir à côté de cette demi-lune. Par ce moyen, il n'y auroit point de confusion de bestiaux dans la cour, point d'accident à craindre; et on n'y laisseroit entrer chaque espèce de bétail que lorsque le dernier rentré seroit attaché dans ses logemens.

Après avoir exposé les avantages de l'ordonnance générale de ce plan de ferme, il convient également de faire remarquer ceux de sa distribution intérieure; on les saisira facilement avec l'explication des Planches I et II.

a, Salle de compagnie, ou cabinet du fermier. Cette pièce est éclairée, 1°. par une fenêtre grillée qui donne à l'extérieur; 2°. par une porte vitrée sur la cour. La fenêtre est destinée à éclairer les approches

de la ferme, et à reconnoître ceux qui frappent à la porte extérieure; et la porte vitrée donne au fermier la facilité de surveiller tout ce qui se passe dans l'intérieur de la cour, et de s'y transporter sur-le-champ, sans être obligé d'aller gagner le vestibule *e*.

b, Chambre du fermier, qui communique directement d'un côté à la salle de compagnie, et de l'autre à la cuisine *c*. Sa fenêtre donne sur la cour, et le corps de logis est assez large pour avoir pu ménager derrière cette pièce, ainsi qu'à la précédente une garderobe et une chambre particulière pour des enfans ou pour loger des grandes filles.

c, *d*, Cuisine avec son garde-manger, ayant une porte sur le jardin, et son entrée par le vestibule *e*.

e, Vestibule qui contient aussi la cage de l'escalier montant aux étages supérieurs, et descendant à la cave. Il communique aussi d'un côté à la cuisine, et de l'autre au fournil *f*.

f, Fournil avec four, pétrin et fourneau économique pour chauffer l'eau des lessives, celles de la boulangerie, et pour préparer les buvées des bestiaux; il communique avec le vestibule de la laiterie *g*.

g, Laiterie voûtée, à l'exposition du nord-ouest, précédée, du côté du sud-est, par un vestibule dans lequel on peut laver les ustensiles de la laiterie, et qui la garantit de la chaleur de cette exposition, ainsi que de celle du fournil. Toutes les communications entre les principales pièces de cette partie du corps-de-logis, sont en enfilade, de manière que, de sa chambre, la fermière peut voir ou entendre tout ce qui se fait, tout ce qui se dit, jusque dans le fond de sa laiterie.

h, Bûcher, avec lieux d'aisance, ayant son entrée par la cour.

i, Remises.

k, Chambre du chaulage, dans laquelle aboutissent les tuyaux de descente des trémies établies dans les magasins à blé et à avoine, qui sont au-dessus. C'est dans ces trémies que l'on versera les grains à vendre ou à consommer; ils arriveront, par les tuyaux de descente, dans la chambre du chaulage de la manière la plus économique, et

là on pourra charger très-aisément les sacs qui en seront remplis, sur les voitures acculées à la porte de cette pièce.

Le premier étage de ce corps de bâtiment est destiné, Planche II, Figure 1re, savoir : la partie au-dessus de l'habitation, à des distributions relatives aux besoins intérieurs du fermier, et l'autre à un vaste magasin à blé.

Les greniers au-dessus, Figure 2 de la même Planche, sont consacrés, d'un côté, aux besoins du ménage, et de l'autre, c'est-à-dire au-dessus de la chambre à blé, au placement des avoines.

La Figure 3 de la Planche II, représente la façade intérieure de tout ce corps de bâtiment.

Je dois faire observer encore que, par cette distribution du corps de logis, toute la famille du fermier, même ses servantes qui doivent coucher dans le fournil, et les principaux produits de sa culture sont, pour ainsi dire, sous la même clef, ce qui lui procure toute la sécurité désirable.

l, Logement du maître charretier, précédé par un vestibule qui peut servir d'atelier pour les bourreliers, et qui contient en outre l'escalier montant au grenier des fourrages destinés à la consommation journalière des chevaux. Ce logement communique intérieurement aux écuries doubles *m*, *m*, et facilite la surveillance du maître charretier sur elles, pendant la nuit.

m, *m*, Écuries doubles.

n, Écurie des chevaux du service particulier du fermier et de sa famille.

o, *o*, Étables doubles.

p, Étable particulière pour les veaux.

Nota. Les murs de séparation que l'on voit au plan, au milieu des pièces extrêmes *l* et *p* de ce corps de bâtiment, ne deviennent nécessaires que dans le cas où les écuries et les étables intermédiaires seraient voûtées, et pour leur servir de supplémens de contreforts.

Le dessus de ce corps de bâtiment est entièrement destiné à resserrer les fourrages de consommation.

q et *r*, *s* et *t*, Deux granges avec leurs balliers, pour les gros et les menus grains. Elles sont séparées par le passage de l'enclos des meules.

u et *x*, Bergeries d'hivernage, dont les planchers sont assez élevés, et les portes assez grandes, pour qu'elles puissent servir de hangards, pendant que les bêtes à laine sont au parc. Elles sont divisées en deux parties, afin de pouvoir séparer les portières et leurs agneaux, des moutons et des béliers pendant l'hiver.

y, Chambre à mue.

z, Poulailler.

&, Infirmerie des chevaux malades.

1, 1, et 2, Toit-à-porcs, pour l'engraissement de trois cochons, avec leur petite cour de vidange. On leur distribue le manger par la galerie latérale.

3, Emplacement du colombier en grand volet. Le dessous est assez élevé pour servir de remise éventuelle et de passage aux voitures pour aller dans le jardin et dans le verger, ainsi qu'on l'a déjà dit.

4, Escalier du colombier et dépôt de la colombine.

5, Suite de ce passage.

6, Serre pour les instrumens du jardinier.

7, 7, 7, Cour.

8, Fosse aux engrais artificiels, ou compost.

9, Abreuvoir.

Je ne pousserai pas plus loin cette description, parce que l'on trouvera dans la troisième partie de cet ouvrage les détails de construction et de distribution intérieure de ces différens bâtimens; mais, il me reste à faire voir que l'ordonnance générale que j'ai adoptée pour cette ferme peut être aisément appliquée aux plus grandes comme aux plus petites.

En effet : si l'on suppose à cette ferme un labour de trois charrues de plus, on pourroit ne rien changer ni au corps-de-logis, ni à celui des granges, parce qu'ils seroient encore suffisans pour les besoins de l'exploitation ; mais on augmenteroit le corps des écuries

7.

d'une écurie et d'une étable doubles, et celui des bergeries d'hivernage dans une semblable proportion. Si, au contraire, cette ferme avoit trois charrues de moins, on retrancheroit, 1°. au corps-de-logis, la salle de compagnie du fermier, les remises et au besoin la chambre du chaulage; 2°. à celui des écuries, une écurie et une étable doubles; 3°. à celui des granges, deux travées à chacune; 4°. enfin, au corps des bergeries, la chambre à mue, et une longueur convenable de bergeries.

Par ces augmentations, ou ces diminutions, la cour se trouveroit naturellement augmentée ou diminuée, et toujours dans une proportion convenable.

Enfin, si la ferme étoit placée dans une localité où l'industrie de basse-cour consistât particulièrement dans la fabrication des fromages, ainsi que cela existe dans quelques cantons de la Brie; la laiterie que je lui ai donnée seroit beaucoup trop petite pour les besoins de cette fabrication. D'ailleurs, il faudroit encore trouver à la proximité de cette pièce une chambre particulière, exposée au midi, pour faire sécher les fromages. Alors, et sans rien changer à l'ordonnance générale des quatre corps principaux de bâtimens, on supprimeroit les remises du corps-de-logis; on y transporteroit le bûcher, et, dans l'emplacement qui étoit occupé par la laiterie et le bûcher, on trouveroit à placer les trois pièces dont une laiterie à fromages doit être composée. (Voyez dans la troisième partie, l'article *Laiteries*.)

Quoi qu'il en soit, on voit que j'ai cherché à réunir dans ce plan de ferme toute l'aisance et la commodité qu'un fermier de grande culture peut désirer; et cependant son emplacement total, en y comprenant le jardin, le verger et l'enclos des meules, n'occupe qu'une superficie d'environ deux hectares.

Je ne parle point de la dépense de construction d'un semblable établissement, parce qu'elle est relative au choix des matériaux disponibles, aux prix de ces matériaux et de la main-d'œuvre, et que les prix et ces matériaux ne sont pas les mêmes dans toutes les localités.

CHAPITRE II.

A une Métairie ou Ferme de moyenne culture.

Les bâtimens nécessaires à une ferme de cette classe de notre agriculture dépendent en grande partie de l'espèce d'industrie agricole qui fait l'objet principal des occupations du fermier ; et cette industrie, comme on l'a vu, n'est pas la même dans tous les pays de moyenne culture.

Il ne seroit donc pas possible de réunir dans un seul et même plan, ainsi que je l'ai fait pour les fermes de grande culture, tous les bâtimens qui doivent entrer dans cette espèce de construction rurale.

Cependant, comme la manière de calculer le nombre et l'étendue de ces bâtimens est toujours la même, dans quelque localité que l'établissement se trouve placé, je me contenterai d'en donner ici un seul exemple pris dans un cas particulier.

Je choisis pour cet exemple une métairie de l'intérieur de la France, que je suppose placée dans une localité abondante en pâturages naturels, mais éloignée des lieux de grande consommation, et où conséquemment le principal objet de l'occupation du fermier est l'élève et l'engraissement des bestiaux.

L'exploitation de ces métairies est ordinairement de trente à quarante hectares de terres. Dans ce nombre, vingt à trente hectares environ sont annuellement cultivés en froment ou en méteil, en orge ou en avoine, et en jachères, par tiers. Le surplus est en nature de prés ou de pâturages.

L'élève et l'engraissement des bestiaux sont, ainsi que je l'ai dit, la principale industrie du métayer dans ces localités ; et si, par clause expresse de son bail, il n'étoit pas obligé à ensemencer annuellement, et dans des assolemens déterminés, une certaine quantité de terres, il n'en cultiveroit que celle nécessaire pour subvenir à la consom-

mation de son ménage et à la nourriture de ses bestiaux : tout le reste seroit en pâtures sèches.

Sous le rapport de la culture, ces métairies ne rapportent qu'une foible rente à leurs propriétaires, laquelle consiste dans la moitié, ou dans le tiers franc des récoltes en grains; et cette culture est si négligée que lorsque les terres de la grande culture produisent 800 gerbes par hectare, celles-ci rendent à peine 120 grosses gerbes équivalentes à-peu-près à 240 des premières.

Aussi, les propriétaires ne trouvant pas un grand intérêt à l'amélioration de ces fermes, ne se déterminent que difficilement à faire les avances nécessaires pour corriger la construction vicieuse de presque tous leurs bâtimens.

Cependant, cet intérêt est plus grand qu'ils ne le croient communément; car, avec une culture aussi mauvaise, leur principal revenu consiste dans les profits de bestiaux, et c'est avec des logemens beaucoup plus sains et plus commodes qu'on pourra les préserver du fléau des épizooties, et les conserver en bon état de prospérité.

Le nombre des bestiaux qu'un propriétaire fournit à son métayer, est ordinairement supérieur aux besoins de sa culture, parce que ces bestiaux étant aussi employés à leur reproduction, ils ne peuvent être assujétis sans danger à un travail pénible et continu.

D'ailleurs, ils sont presque jour et nuit dans les pâturages pendant la belle saison, et, alors, ils ne font point de fumiers. Sous ce seul rapport, il faudroit donc en augmenter le nombre pour obtenir, pendant le temps qu'ils restent dans leurs logemens, la même quantité de fumiers qu'un plus petit nombre continuellement sédentaire auroit procurée.

Une métairie bien garnie de bestiaux a ordinairement trois jumens poulinières, deux paires de bœufs, six à huit vaches laitières, une ou deux truies, et cinquante à soixante bêtes à laine; plus, les poulains de l'année, ceux de l'année précédente, et les élèves des autres bestiaux.

C'est d'après ces données que j'ai projeté le plan de métairie,

Planche III; il a la même ordonnance générale que celui de la ferme de six charrues.

En restreignant au nécessaire le plus strict les bâtimens de cette métairie, j'ai cependant procuré au fermier la surveillance la plus directe sur tous, sans négliger aucune des commodités qui lui sont nécessaires.

CHAPITRE III.

Aux Chaumières ou Habitations des Villageois.

Lorsque l'on s'écarte des grandes routes, et qu'on visite les chaumières qui en sont éloignées, on est peiné de l'état dans lequel on les trouve.

En y entrant, on est oppressé par l'air épais et mal-sain que l'on y respire. On n'y voit clair, le plus souvent, que par la porte lorsqu'elle est ouverte, et l'on peut à peine s'y tenir debout.

Un pignon seul, celui auquel est adossée la cheminée, est en maçonnerie : le surplus de l'habitation est construit en bois, et le tout est couvert en chaume. On est effrayé par l'idée qu'une seule étincelle peut embraser en un instant cette demeure du pauvre, et avec elle tout un village. On gémit de l'insuffisance des lois de police, ou plutôt on s'étonne de leur silence sur les moyens de rendre ces demeures plus saines, et de les préserver du danger des incendies. Nous ferons observer à ce sujet que la société d'Agriculture de Paris est la première en Europe qui ait attiré l'attention des hommes de l'art sur la recherche de ces moyens, en la faisant entrer dans les conditions du concours sur l'art de perfectionner les constructions rurales.

Ces moyens ne sont point dispendieux, et ne peuvent presque jamais dépasser les facultés pécuniaires des propriétaires de chaumières. Un exhaussement peu considérable du pavé de l'habitation au-dessus du niveau du terrain environnant, suffira souvent pour

la garantir de l'humidité du sol; une seule fenêtre, et un peu plus de hauteur sous plancher, lui procureront du jour et un air plus salubre ; et quelques toises de couvertures en tuiles, ou en ardoises, ou en laves, suivant les localités, éloigneront assez la cheminée de la partie couverte en chaume, pour avoir le temps d'apporter les secours nécessaires dans le cas où le feu prendroit à cette cheminée. Les chaumières sont les plus petites parmi les différentes espèces de constructions rurales, et elles doivent être circonscrites dans les proportions des besoins et des facultés pécuniaires de ceux qui doivent les occuper.

Ces bâtimens ne sont pas susceptibles de décoration, l'économie et les convenances s'y opposent ; cependant il est possible de les soumettre à une espèce de régularité extérieure, sans négliger la commodité dans leur distribution intérieure.

On a vu dans la première partie la composition de l'habitation d'un manouvrier et d'un petit propriétaire, il n'est donc plus question que de savoir y ajouter des bâtimens analogue à la nature de leurs récoltes, ou à l'espèce de leur industrie agricole.

La Planche IV présente deux habitations de villageois avec leurs bâtimens accessoires.

Celle indiquée, Figures 1 et 2, suppose dans celui qui doit l'occuper, une petite culture d'un hectare et demi de terres, d'un jardin, d'un verger et d'une chenevière.

Et l'habitation, Figures 3 et 4 de la même Planche, est destinée à un petit propriétaire plus aisé, et qui, à une exploitation un peu plus grande, réuniroit l'industrie d'un commerce de bestiaux.

Tout le mérite de ces projets d'habitation consiste dans une juste proportion entre les bâtimens qui les composent et les besoins de leurs propriétaires, et dans une distribution analogue, dont la commodité s'aperçoit à la seule inspection des plans.

CHAPITRE IV.

A un Vendangeoir.

Un vendangeoir est une construction rurale qui est particulière aux grands vignobles.

Lorsqu'un propriétaire ne possède qu'une petite étendue de vignes, il peut réunir à cette culture celle des céréales ou d'autres plantes, suivant l'intérêt local. Alors, une vinée adaptée aux autres bâtimens d'exploitation, et placée dans l'endroit le plus commode, est suffisante pour satisfaire aux besoins de cette exploitation particulière; et l'ensemble de l'établissement conserve le nom attaché à sa destination principale.

Mais quand elles ont une grande étendue, leur culture devient exclusive de toute autre, parce que ses travaux sont très-multipliés et très-dispendieux, et que leur surveillance et leur dépense absorbent ordinairement tout le temps et les moyens du propriétaire. Il en fait donc sa principale occupation, et alors l'établissement prend le nom de *Vendangeoir*.

Tous les bâtimens d'un vendangeoir doivent donc être spécialement calculés et disposés pour satisfaire complètement aux différens besoins d'une grande exploitation de vignes, et de la manière la plus avantageuse au propriétaire.

Nous avons beaucoup d'ouvrages, et même quelques bons ouvrages sur la culture de la vigne et sur la fabrication du vin; mais je n'en connois aucun qui ait indiqué la meilleure disposition des bâtimens d'un vendangeoir.

Je vais donc donner ici un exemple de cette disposition.

Je suppose que l'on ait à construire un vendangeoir dans un bon vignoble de l'ancienne Bourgogne, et qu'il soit destiné à l'exploitation de dix hectares de vignes en plein rapport.

Cette exploitation produira annuellement à son propriétaire une

récolte moyenne d'environ deux cents feuillettes, jauge du pays; c'est-à-dire, une récolte éventuelle de cent à trois cents feuillettes.

Le vendangeoir devra donc avoir des bâtimens en nombre suffisant et de grandeurs convenables, 1°. pour loger son propriétaire au moins dans le temps des vendanges, s'il n'en fait pas son domicile habituel; 2°. pour loger aussi l'économe qui sera chargé de la surveillance journalière des caves, des tonneliers et des vignerons; 3°. pour resserrer la vendange, et la convertir en vin; 4°. pour la pressurer commodément; 5°. pour placer les vins nouveaux jusqu'à leur premier soutirage; 6°. pour les conserver ensuite en attendant le moment de leur vente la plus avantageuse; 7°. pour resserrer sainement les différens approvisionnemens nécessaires pour cette exploitation, comme *échalas*, *perches*, feuillettes, etc.

Enfin, il faut que toutes ces pièces soient disposées de manière qu'à la commodité la plus grande le vendangeoir réunisse la surveillance la plus facile et la plus immédiate; car, de toutes les récoltes, celle du vin est peut-être la plus coûteuse, et sûrement la plus exposée au pillage des ouvriers que l'on y emploie, et sa fabrication dans les bons vignobles ne souffre aucune négligence.

Tel est le but que je me suis proposé, et que j'ai cherché à remplir dans le plan de vendangeoir que l'on voit dans les Planches V. et VI.

La cinquième représente l'ensemble de son rez-de-chaussée.

En entrant dans la cour, on aperçoit à gauche le logement du concierge ou de l'économe, avec un escalier pour monter aux greniers de cette aile.

On voit ensuite les remises, la cuisine du propriétaire avec son garde-manger, et, en retour sur le corps-de-logis, la salle à manger et le salon qui peut aussi servir de chambre à coucher. Si ces trois pièces n'étoient pas suffisantes pour le logement du propriétaire, il trouveroit dans l'étage supérieur un emplacement assez grand pour y faire les distributions qu'il pourroit desirer.

Après le salon, est le vestibule, pièce du milieu du corps-de-logis;

Il contient l'escalier des caves et des étages supérieurs, et communique en outre avec la cour, le jardin, le salon et la vinée.

La vinée occupe le reste de ce corps de bâtiment. Elle contient cinq cuves, dont trois en bois, et peut en avoir encore deux autres en pierres, dans le fond, même avec une galerie placée à hauteur convenable pour faciliter la décharge des feuillettes de vendange et la manœuvre dans les cuves. Celle des cuves de bois, et la fenêtre qui y correspond sur la cour, sont disposées de manière qu'en acculant une voiture chargée de vendange contre cette fenêtre, et en plaçant deux madriers sur son appui et sur la galerie, on peut conduire les vaisseaux remplis de vendange près de ces cuves le plus directement, dans le moins de temps et avec le moins de bras possible.

Les deux cuves de pierres sont ici supplémentaires, et ne doivent servir que dans les années de grande abondance. Les feuillettes de vendange y sont amenées par le pressoir, auquel la vinée communique directement, et elles sont hissées sur la galerie de ces cuves au moyen d'une rampe mobile.

On tire la *goutte* de toutes ces cuves par des canelles adaptées à leur partie inférieure, et elles sont garnies de couvercles que l'on manœuvre très-facilement à l'aide de poulies de renvoi.

Le pressoir est placé dans l'aile droite du vendangeoir. Son entrée donne sur la cour; et le surplus de cette aile est occupé par une écurie.

On arrive donc aisément au pressoir pour y déposer la vendange destinée à faire du vin blanc. Il est également à la portée de la vinée pour le pressurage des marcs des vins rouges, ainsi que du cellier qui est à la suite de la vinée pour le transport des vins de pressurage; en sorte que toutes ces opérations se font à couvert, dans le moins de temps et avec le moins de bras possibles. On voit, d'ailleurs, que la disposition de la vinée, entre le pressoir, le cellier et le logement du propriétaire, est telle que, sans être obligé de sortir dans sa cour, il peut, à tout moment, aller inspecter la fermentation du vin dans les cuves, et, qu'en se plaçant dans la baie de communication de la vinée

avec le pressoir, il peut apercevoir tout ce qui se passe dans les trois pièces de l'atelier, et empêcher, par sa présence, les abus trop fréquens que se permettent les ouvriers employés à la fabrication du vin, lorsqu'ils ne sont pas surveillés.

Après le soutirage des vins nouveaux, on peut les descendre dans les caves par la vinée qui communique de plain-pied avec le premier palier de leur escalier. Elles sont assez spacieuses pour contenir six cents feuillettes engerbées. (*Voyez* dans la troisième partie les détails de construction des caves.)

La Planche VI offre le plan et le profil des caves du vendangeoir, ainsi que la disposition des cuves de bois et de leur galerie.

CHAPITRE V.

A une Maison de Campagne.

EN agriculture, comme en morale, les exemples sont presque toujours plus frappans que les meilleurs préceptes. C'est une vérité reconnue par tous les bons esprits, et s'il étoit nécessaire de l'appuyer encore par de nouvelles preuves, je les trouverois aisément dans l'histoire de l'agriculture de tous les peuples dont cet art n'est pas la première source de prospérité générale, et qui sont cependant parvenus à l'élever à un grand degré de perfection.

Par exemple : l'agriculture n'est qu'une source très-secondaire de la prospérité de l'Angleterre ; et si cet art s'est amélioré dans quelques-uns de ses comtés annuellement habités pendant la belle saison par ses riches propriétaires, son perfectionnement ne peut être attribué qu'aux grands capitaux qu'ils y ont consacrés, et aux bons exemples de culture qu'ils y ont donnés.

Si nos riches propriétaires avoient suivi un exemple aussi utile, lorsque l'anglomanie régnoit en France, l'agriculture auroit pu s'y élever encore à un plus haut degré de perfection, parce que cet art est la source principale de notre prospérité, et que la France, par

son étendue et sa position continentale, est un état nécessairement agricole.

Mais, alors, nos grands seigneurs avoient peu de goût pour les travaux de la campagne; ils n'avoient pas toujours le loisir d'y aller passer quelque temps; et lorsque les charges dont ils étoient revêtus, ou les places qu'ils occupoient leur permettoient d'y faire quelque séjour, il n'y étoit marqué que par des fêtes, des chasses, etc. Le seul bien que l'agriculture retiroit de leur présence consistoit uniquement dans la consommation extraordinaire de denrées qu'elle occasionnoit.

Aujourd'hui le goût de l'agriculture a gagné toutes les classes de propriétaires, et les plus riches ont souvent le loisir de passer à la campagne au moins la moitié de l'année. Tous cherchent donc à s'y faire des occupations utiles et agréables, et l'agriculture est sans contredit celle qui offre le plus d'avantages et de jouissances réelles à l'homme sage et intelligent.

Je ne lui conseillerois cependant pas d'entreprendre une trop grande exploitation rurale. *Au laboureur la charrue*, dit le proverbe, car, si celui qui est fils de maître a besoin de toutes ses facultés morales et physiques pour prévoir tous les travaux d'une semblable exploitation, pour les ordonner à temps opportun, pour en surveiller la bonne exécution, pour bien choisir les bestiaux nécessaires à sa culture, pour ne pas les payer plus qu'ils ne valent, pour en maintenir le bon gouvernement, pour acheter et vendre dans les momens les plus favorables, etc.; on sent combien un propriétaire, qui n'auroit point été élevé dès l'enfance à une vie aussi active et qui ne réuniroit point la totalité des connoissances qui constituent le bon fermier, ou qui, pour suppléer à l'activité et aux connoissances qui lui manquent, seroit obligé de s'en rapporter à un gérant; on sent, dis-je, combien ce propriétaire, dans son exploitation, auroit de désavantages sur le fermier de profession.

Mais un propriétaire aisé a toujours besoin de chevaux à la campagne, et même d'une basse-cour, et pour pouvoir subvenir à la nourriture de ces bestiaux sans rien ôter aux engrais des fermes, il

est nécessaire qu'il réunisse une petite exploitation à son habitation.

D'un autre côté, pour que ce propriétaire puisse se plaire à la campagne, il faut que son habitation soit commode et agréable.

Une maison de campagne doit être construite suivant les mêmes principes généraux que les autres constructions rurales, en ce qui concerne le placement, l'orientement et la distribution des différens bâtimens dont elle sera composée; mais sa grandeur ne peut pas dépendre entièrement de l'aisance de son propriétaire : la prudence veut que ce précepte soit ici modifié par d'autres considérations.

En effet, les constructions ont toujours été très-dispendieuses, et trop souvent elles ont occasionné la ruine de ceux qui ont voulu s'y livrer aveuglément. Aujourd'hui qu'elles coûtent encore beaucoup plus, on ne sauroit donc mettre trop de circonspection dans l'adoption de leurs projets. D'ailleurs, la conservation des propriétés foncières exige bien les visites fréquentes du propriétaire, mais toutes ne demandent pas une surveillance aussi continue. Enfin, l'entretien d'une maison de campagne, abstraction faite des intérêts des capitaux employés pour sa construction, se prend nécessairement, et vient en déduction sur le revenu des propriétés qui y sont attachées. Plus elle sera grande, plus ce revenu doit diminuer; et, cependant, en cas de vente, ou de partage de ces propriétés, on ne mettra de prix à cette maison qu'en raison du besoin que l'on aura de l'habiter annuellement plus ou moins de temps pour la conservation des propriétés qui lui resteront attachées, sans avoir aucun égard à son prix de construction, et encore ne l'évaluera-t-on souvent qu'au capital que pourra représenter sa valeur locative intrinsèque.

Par ces différentes considérations, je crois que l'on doit proportionner la grandeur des maisons de campagne à l'étendue et à la nature des propriétés qui y sont réunies, sauf à leur procurer des agrémens et des commodités plus recherchées, suivant l'aisance de ceux qui doivent les occuper, lorsqu'ils en font leur demeure habituelle.

Pour construire convenablement une maison de campagne, il faut

d'abord en projeter le plan avec un architecte sage et instruit, et chercher ensuite de bons ouvriers pour l'exécuter après qu'il aura été arrêté. Malheureusement, plus on s'éloigne des grandes villes, et moins on trouve de ressources en ce genre. Je crois donc faire une chose agréable aux propriétaires qui ne sont point initiés dans l'art des constructions, en donnant ici, Planches VII et VIII, un plan de maison de campagne disposée pour une petite exploitation.

Ils y prendront une idée suffisante des distributions commodes que l'on peut se procurer à la campagne, et ils pourront en faire l'application dans leur habitation, suivant leur goût et leur aisance.

Le rez-de-chaussée présente une distribution complète, dans laquelle je crois n'avoir oublié rien d'utile ou de commode, et qui offre une surveillance facile sur la cuisine et sur la basse-cour.

Cette basse-cour contient d'ailleurs tout ce qui est nécessaire aux besoins de l'exploitation du propriétaire, et même à la recherche qu'il voudroit mettre dans le choix et dans les soins de ses bestiaux et de ses volailles.

La position du logement du concierge-régisseur est telle qu'il peut exercer sa surveillance en même temps sur l'avant-cour et sur la basse-cour.

La fosse à fumiers et la mare sont éloignées de ce logement, et placées au nord de l'habitation du propriétaire.

La pièce de gazon que l'on voit dans la basse-cour, et qui est destinée au pâturage exclusif des volailles, est dessinée par une plantation de mûriers qui les abritera du soleil; et elle sera défendue des approches des autres bestiaux par une clôture basse en treillage.

Enfin, le logement du jardinier est placé dans le jardin et en partie sur l'avant-cour; en sorte que la maison de campagne est entourée par ses gardiens naturels, sans que le propriétaire puisse en éprouver la moindre incommodité.

TROISIÈME PARTIE.

Détails de construction et de distribution intérieure des différens Bâtimens qui composent les diverses espèces de constructions rurales.

CHAPITRE PREMIER.

De quelques constructions particulières à l'Habitation, et dont on fait usage pour l'économie intérieure d'un ménage de campagne.

Je n'embrasserai point ici la totalité des constructions particulières qui peuvent entrer dans une habitation, parce que plusieurs d'entr'elles sont très-familières aux propriétaires; je me contenterai de parler de celles qui sont les moins connues ou les plus négligées.

Ces constructions sont, 1°. les cheminées; 2°. les fournils; 3°. les laiteries; 4°. les puits et les citernes; 5°. les puisards; 6°. les lavoirs; 7°. les glacières.

SECTION PREMIÈRE.

Cheminées.

De tous les détails de construction relatifs à une habitation, ceux auxquels on apporte ordinairement le moins d'attention, sont les cheminées. Leur position, dans les appartemens, est presque toujours sacrifiée à la commodité des distributions, et leurs dimensions sont, pour ainsi dire, abandonnées au caprice et à la routine des maçons.

Il résulte, de cette négligence, que presque toutes les cheminées fument, et, qu'en sortant des mains de l'architecte, il faut toute l'intelligence d'un habile fumiste pour corriger ce défaut capital de leur mauvaise construction.

Il est vrai que la forme de nos cheminées est essentiellement vicieuse; non-seulement elle favorise les causes de la fumée, mais encore cette forme est la plus mauvaise que l'on pouvoit imaginer pour l'économie des combustibles En sorte que (comme l'a très-bien dit M. *Roard*, article *cheminées* du supplément de Rozier), si l'on avoit donné pour problème : *Trouver une construction telle, qu'avec la plus grande quantité de bois, on eût le moins de chaleur possible,* nos anciennes cheminées en auroient fourni la solution.

Aujourd'hui que la cherté excessive des combustibles se fait ressentir dans toutes les localités de l'Empire, les consommateurs attendent, de la méditation et des recherches des physiciens, une construction de cheminées *qui puisse procurer une chaleur suffisante avec la plus petite quantité possible de bois;* et nous touchons peut-être au moment de voir résoudre cet important problème, car, depuis quelque temps, chaque année en voit, pour ainsi dire, éclore une nouvelle solution.

Feu M. *de Montalembert* est le premier, du moins à ma connaissance, qui ait publié en France les principes de l'art de la *Caminologie.* Plusieurs voyages dans le nord de l'Europe l'avaient conduit à la source de cet art, et surtout lui avoient procuré les occasions de comparer la quantité de bois qu'on est obligé de brûler dans nos cheminées ordinaires pour obtenir une chaleur souvent insuffisante, avec celle que les peuples de ces contrées rigoureuses consomment dans leurs maisons, pour s'y garantir du froid excessif de leur climat, et de reconnoître que leurs usages étoient bien supérieurs aux nôtres, soit dans la forme des foyers, soit dans la manière de les échauffer.

Il est vrai que ces peuples emploient de grands poêles pour échauffer les appartemens, et que nous nous ferions difficilement à la vue

de ces masses difformes, et surtout à l'odeur capiteuse que les poêles exhalent pendant leur combustion. Mais leur difformité échappe aux yeux de ces peuples, parce qu'ils y sont accoutumés; et ils n'ont point à en craindre l'odeur, parce qu'au lieu d'y entretenir un feu continuel, comme nous le pratiquons chez nous, ils ne les allument qu'une fois tous les jours, ou même que tous les deux jours, suivant l'intensité du froid. Deux ou trois heures avant d'occuper un appartement, ils en font allumer le poêle; on y met à la fois tout le bois nécessaire pour échauffer ses différentes parties; on n'emploie à cet usage que le bois le plus sec, petit, et les bûches d'égale grosseur, afin que toutes puissent s'embraser également et à la fois. Lorsque tout le bois du foyer n'est plus qu'un brasier de charbon, qu'il ne rend plus de fumée, et conséquemment qu'il n'a plus besoin d'air pour être alimenté, on ferme toutes les soupapes du poêle. La chaleur se concentre alors dans son foyer, et se conserve ainsi très-long-temps dans l'appartement.

C'est ainsi que les habitans du nord parviennent à procurer à leurs appartemens, et avec beaucoup d'économie, une chaleur douce sans odeur, et d'une intensité telle que, dans les froids les plus rigoureux, on est obligé d'y être vêtu aussi légèrement que dans les climats les plus tempérés. Mais comme nous répugnerions beaucoup à adopter les poêles pour échauffer les appartemens, M. de Montalembert propose de laisser subsister la forme extérieure de nos cheminées, et de pratiquer dans l'intérieur de leurs foyers des poêles *qui acquièrent autant et plus d'avantages que ceux du Nord*, en conservant, d'ailleurs, tous les agrémens dont les cheminées ordinaires sont susceptibles. Ce physicien les appelle *cheminées-poêles*, parce qu'on peut s'en servir à volonté, comme poêle, ou comme cheminée : nous y reviendrons ci-après. (Recueil des Mémoires de l'Académie Royale des Sciences, année 1765.)

Tous ceux qui, depuis Montalembert, ont écrit sur la Caminologie, semblent avoir adopté les mêmes principes, et, sans rien changer aux formes extérieures des cheminées, ils se sont également attachés

à établir dans l'intérieur de leur foyer, la construction qu'ils ont cru la plus convenable et la plus sûre pour parvenir à la solution du problème de la meilleure construction d'une cheminée.

Je pense aussi que, si nos cheminées ordinaires ont des défauts essentiels, l'habitude de s'en servir et les avantages qu'elles présentent en plusieurs circonstances, doivent en faire conserver les formes extérieures, mais avec des modifications indispensables pour leur procurer toutes les qualités qu'on desire. Ces qualités sont, 1°. d'échauffer les appartemens sans fumée; 2°. de pouvoir les échauffer suffisamment avec le moins possible de combustible, par la construction intérieure la plus simple et la plus facile à exécuter. Et pour les obtenir de toutes les cheminées, il est nécessaire, 1°. d'établir leur position la meilleure dans les appartemens, les rapports qui doivent exister entre les dimensions d'une cheminée et la grandeur de l'appartement où elle doit être construite, et la forme qu'il convient de donner à chacune de ses parties; ou, ce qui est la même chose, *les détails de la meilleure construction des cheminées ordinaires;* 2°. d'exposer les procédés que l'on peut employer, suivant les circonstances, pour empêcher de fumer des cheminées anciennement construites; 3°. d'indiquer les différens moyens imaginés jusqu'à présent pour obtenir de toutes une chaleur suffisante, avec le moins possible de combustible.

§. Ier. *Détails de construction des Cheminées ordinaires.*

Le plus grand inconvénient de ces cheminées, celui qui est véritablement insupportable, est la fumée qu'elles répandent trop souvent dans les appartemens, et le perfectionnement de leur construction consiste principalement à les préserver de ce défaut. Mais, parmi les causes nombreuses qui les font fumer, les unes sont intérieures, et tiennent au vice de leur position dans les appartemens, ou à la mauvaise construction de leurs différentes parties, tandis que les autres, purement accidentelles et extérieures, sont, pour ainsi dire, indépendantes des premières.

Pour établir les principes d'une bonne construction de cheminées

dans la forme ordinaire, il faut donc s'attacher d'abord à éviter dans leur construction les causes intérieures, ou directes, de la fumée, sauf à combattre ensuite les causes extérieures.

Cela posé, on distingue deux choses principales dans la construction d'une cheminée : sa position intérieure, et les dimensions de ses différentes parties.

1°. *Position intérieure des Cheminées.*

La place qu'une cheminée doit tenir dans un appartement n'est point une chose indifférente, ainsi que nous l'avons déjà fait observer.

Elle doit d'abord être placée à l'endroit où elle pourra en échauffer l'intérieur le plus directement possible, sans cependant que sa position puisse nuire à la décoration de l'appartement.

Il faut aussi éviter que la cheminée s'y trouve en face d'une porte; car, à chaque fois qu'on l'ouvrira, ou qu'on la fermera, il se fera un bouleversement dans la colonne d'air de la cheminée qui occasionnera de la fumée dans l'appartement.

Par la même raison, la cheminée fumeroit étant placée en face d'une ou plusieurs croisées; mais, comme, en hiver, on les ouvre rarement, et surtout bien moins souvent que la porte, l'inconvénient de cette position n'est point à redouter. Il arrivera même qu'elle sera la meilleure que l'on puisse donner à la cheminée, si ce côté est le plus étroit de l'appartement, ou, comme on le dit quelquefois, si elle peut y faire *fond d'appartement*.

Ainsi, la meilleure position qu'on puisse donner à une cheminée dans un appartement, est dans le milieu du côté le plus étroit, lorsqu'il est opposé à un mur plein sans portes, ou bien, en face des fenêtres.

Je dois encore faire observer à ce sujet que lorsqu'on construit des cheminées dans deux appartemens contigus, et qui communiquent ensemble, il vaut mieux adosser ces cheminées sur le même mur de refend, que de les placer en regard, ou même dans le même sens, dans chaque appartement; car lorsque l'on fait du feu

dans les deux en même temps, la cheminée la plus petite, ou celle qui a le moins de feu, fume ordinairement. L'autre, consommant une plus grande quantité d'air, attire la plus grande partie de celui des deux appartemens, et la petite cheminée n'en obtient plus assez pour élever et soutenir la fumée dans son tuyau; elle refoule donc dans l'appartement où elle est placée.

On remarque que cet inconvénient est beaucoup moindre, et que souvent il n'existe pas, lorsque les cheminées sont adossées, et que de doubles portes ferment la communication des deux appartemens.

2°. *Dimensions de leurs différentes parties.*

Une cheminée est composée de deux parties principales, dont les dimensions, plus ou moins proportionnées, influent directement sur la bonté de sa construction. Ces parties sont le *foyer*, et le *tuyau*.

Les dimensions du foyer doivent être proportionnées à la grandeur de l'appartement; et il est tout aussi défectueux de construire une grande cheminée dans un petit appartement, que de donner une petite cheminée à un grand appartement. Dans le premier cas, c'est une dépense superflue, et, dans le second, la cheminée ne pourroit pas échauffer suffisamment l'appartement.

Voici les dimensions les mieux proportionnées que l'on puisse donner aux foyers des cheminées, suivant la grandeur des pièces où elles doivent être placées.

1°. *Aux cheminées de cuisine;* depuis un mètre deux tiers (cinq pieds), jusqu'à deux mètres un tiers de largeur, prise en dehors des jambages; environ sept décimètres (deux pieds à deux pieds trois pouces) de profondeur; et un mètre deux tiers à deux mètres de hauteur, prise au-dessous du manteau.

2°. *Aux cheminées de salon;* depuis un mètre deux tiers jusqu'à deux mètres de largeur; deux tiers de mètre de profondeur; et environ douze décimètres (trois pieds six pouces) de hauteur.

3°. *Aux cheminées d'appartement;* depuis un mètre et demi

jusqu'à un mètre deux tiers de largeur; cinq à six décimètres (vingt-un pouces) de profondeur; et un mètre de hauteur.

4°. *Aux petites cheminées*; depuis un mètre jusqu'à un mètre un tiers de largeur; un demi-mètre de profondeur; et environ huit décimètres de hauteur.

Les jambages de ces cheminées se posent ordinairement en équerre sur le contre-cœur; mais, à l'exception des cheminées de cuisine, où cette position des jambages devient nécessaire pour ne rien faire perdre au foyer de sa capacité, il vaut mieux dans toutes les autres, et surtout lorsqu'on ne veut point faire de constructions économiques dans le foyer, il vaut mieux, dis-je, biaiser intérieurement la position de ces jambages, et même en arrondir les rencontres avec le contre-cœur, comme on le voit Planche X, Figure 1; alors, la chaleur de la flamme se communique de plus près, et en plus grande quantité, aux jambages, et ils la reflètent plus directement et en plus grande abondance dans l'appartement, que lorsque leurs côtés intérieurs sont établis perpendiculairement sur le contre-cœur.

Les dimensions des foyers des cheminées étant ainsi déterminées, il faut ensuite examiner celles qu'il convient de donner à leurs tuyaux.

Ces dimensions doivent être dans une juste proportion avec celles du foyer, car les tuyaux de cheminées ne sont établis que pour faire écouler à l'extérieur toute la fumée produite dans le foyer par la combustion.

Cela posé, la fumée s'élève naturellement en plein air; elle s'écouleroit donc également par les tuyaux de cheminées, si rien n'y contrarioit son mouvement; mais, par la forme et les dimensions que l'on est dans l'usage de donner à ces tuyaux, l'air extérieur trouve une grande facilité à s'y introduire pour remplacer celui qui est consommé par la combustion ou qui est raréfié par la chaleur, et son introduction s'oppose alors à l'écoulement extérieur de la fumée.

Cette circonstance fait prendre à la fumée deux mouvemens très-distincts dans les tuyaux de cheminées. L'un est celui de la colonne

D'ARCHITECTURE RURALE.

qui s'élève verticalement au-dessus du foyer; et l'autre, partant de l'orifice supérieur du tuyau, se manifeste le long de ses parois en colonnes descendantes, d'un volume plus ou moins grand, suivant la disproportion de ses dimensions avec celles du foyer.

Lorsque cette disproportion est très-grande, la cheminée fume horriblement; mais elle ne fume point ordinairement, quand une juste proportion règne entre les dimensions du tuyau et celles du foyer; en sorte que, bien que les deux mouvemens contraires de la fumée aient lieu dans l'une comme dans l'autre cheminée, à cause de l'identité de la forme de leurs tuyaux, la fumée ascendante conserve assez de force dans le second tuyau pour entraîner dans son mouvement toutes les colonnes partielles de la fumée descendante, et l'empêcher de pénétrer dans l'appartement : c'est par des causes analogues que les cheminées dévoyées fument rarement.

Pour obtenir cet avantage dans tous les tuyaux de cheminées, le meilleur moyen seroit, sans doute, de leur donner la forme même qu'y prend la colonne de fumée ascendante, car il n'y resteroit plus d'espace pour l'introduction de l'air extérieur. Ces tuyaux devroient donc avoir celle d'une pyramide tronquée, dont la base inférieure seroit la section horisontale du foyer, prise au niveau de la tablette du chambranle, ou de celui du manteau, et dont la base supérieure pourroit être déterminée par la voie de l'analyse, en ayant égard à la hauteur locale et obligée du tuyau.

Mais il ne suffit pas de construire une cheminée qui ne fume point, il faut encore pouvoir y introduire un ramoneur pour en ôter la suie et éviter les accidens du feu, et cette puissante considération s'oppose à ce qu'on puisse adopter rigoureusement cette forme.

Afin de concilier ici toutes choses, on a eu recours à l'observation; et c'est d'après les rapports qui existoient entre les dimensions des tuyaux et celles des foyers des cheminées qui ne fumoient pas, que l'on a cru pouvoir fixer la forme qu'il falloit donner à toutes pour en obtenir cet avantage.

Dans cette forme, que l'on voit représentée, Planche IX, Fig. 2,

les tuyaux de cheminées sont composés de deux parties : la première *a b*, comprise depuis le niveau du plafond de l'appartement jusqu'à son extrémité supérieure, se nomme *la souche* ; et la seconde *a c*, ou partie inférieure, s'appelle *la hotte*.

Dans les plus grandes cheminées, on donne à la base de la souche huit à neuf décimètres (trente-deux pouces) de largeur, sur environ trois décimètres (dix à douze pouces) de gorge ; et à son extrémité supérieure, environ huit décimètres (vingt-huit pouces) de largeur, sur environ deux décimètres (huit pouces) de gorge.

Et, dans les plus petites, la base de la souche a sept à huit décimètres (vingt-huit pouces) de largeur, sur environ deux décimètres (huit pouces) de gorge ; et sa partie supérieure, sept décimètres (vingt-quatre pouces) de largeur, sur deux décimètres de gorge.

Je dois faire observer que ces dimensions ne sont pas établies aussi rigoureusement qu'elles pourroient l'être, parce qu'on les a subordonnées à celles des matériaux les meilleurs que l'on puisse employer dans la construction des cheminées ; à celles de la brique dont les moules de fabrication ont ordinairement huit pouces de longueur sur quatre pouces de largeur.

Les dimensions de la souche d'une cheminée étant déterminées, comme je viens de l'indiquer, la construction de sa hotte ne présente aucune difficulté ; car elle a pour base inférieure la section supérieure du foyer, et pour base supérieure la section inférieure du tuyau, et il ne s'agit plus que de les raccorder ensemble.

On voit, par ces détails, que si l'on a été forcé de conserver aux tuyaux de cheminées des dimensions assez grandes pour pouvoir y introduire un ramoneur, on est cependant parvenu à les réduire au *minimum*, et même à procurer à ces tuyaux une forme approchant de celle que j'ai indiquée comme la plus parfaite.

§. II. *Procédés que l'on peut employer pour empêcher les Cheminées de fumer.*

On a réuni dans l'Encyclopédie, et plus nouvellement encore dans le supplément de Rozier, les différens moyens imaginés jusqu'à présent pour préserver les cheminées de ce défaut.

Ces procédés ingénieux sont plus ou moins compliqués, selon le nombre et la gravité des causes de la fumée que leurs auteurs ont sans doute rencontrées dans les différentes cheminées sur lesquelles ils ont opéré; car les cheminées ne sont pas toutes construites avec la même imperfection, et les causes extérieures ou accidentelles qui les font fumer ne sont pas toujours également graves et multipliées; et pour les empêcher de fumer, il n'a donc pas été nécessaire d'employer les mêmes moyens.

Dans les unes, l'abaissement naturel, ou artificiel, de leur manteau aura suffi pour remédier à ce défaut; dans d'autres on aura obtenu le même effet en employant les mitres d'*Alberty*, ou de *Serlio*, ou de *Philibert de Lorme*, ou avec les tuyaux coniques de *Cardan*, les ventouses des fumistes Italiens, ou quelquefois avec le moindre rétrécissement dans les dimensions du foyer ou du tuyau; enfin, lorsque les causes directes et accidentelles de la fumée se seront trouvées réunies sur une cheminée, on aura été obligé de les détruire par des moyens plus compliqués, tels que les procédés prussiens, ceux de Franklin, de Désarnod, etc.

Mais, pour appliquer avec discernement l'un ou l'autre de ces procédés à une cheminée, et ne pas s'engager dans des dépenses superflues, il faudroit pouvoir reconnoître à la première inspection la véritable cause, ou les causes réunies qui la font fumer, afin d'être sûr d'y apporter le remède convenable; et ces causes sont souvent si nombreuses et si variées qu'il est presque impossible de les découvrir toutes, même à l'œil le plus exercé.

Heureusement, l'art a rendu ces recherches à-peu-près inutiles, principalement pour les cheminées qui fument beaucoup, et il est parvenu à empêcher de fumer, même celles qui sont les plus mal

construites, par des procédés devenus assez simples et assez peu coûteux pour être à la portée de toutes les fortunes, et qui réunissent à cet avantage celui de faire rendre au foyer une plus grande intensité de chaleur avec une égale quantité de bois.

Ces nouveaux procédés sont l'objet du troisième et dernier paragraphe de cette section.

§. III. *Moyens d'obtenir des Cheminées une chaleur suffisante avec la moindre quantité possible de bois.*

Parmi les foyers de cheminées nouvellement inventés, et qui, au rapport des sociétés savantes, ont rempli ce but avec plus ou moins de succès, je citerai ceux, 1°. du docteur Franklin; 2°. de M. Désarnod; 3°. de Montalembert, dont j'ai déjà parlé; 4°. de M. de Rumford; 5°. de M. Curaudau; 6°. de M. Olivier; 7°. de M. Debret.

Les détails de construction du plus grand nombre de ces foyers nouveaux, que l'on appelle improprement des *cheminées*, sont encore un mystère pour les propriétaires, ou se trouvent sous le privilége des brevets d'invention; et, ne connoissant pas leur dépense effective, il m'est impossible de fixer leur rang de plus grande utilité. Je me bornerai donc ici à exposer les détails de construction des foyers le plus généralement adoptés, et à expliquer le mécanisme de celui de Montalembert, qui me paroît présenter jusqu'à présent la solution la plus satisfaisante du problème de la meilleure construction d'une cheminée.

1°. *Foyers de M. de Rumford.*

Suivant ce physicien, la meilleure disposition que l'on puisse donner au foyer d'une cheminée, est de l'avancer le plus possible, de faire son ouverture large et haute, et de donner à ses côtés une inclinaison telle que, d'après la nature des matériaux et leur couleur, ils puissent refléter dans la chambre, toute la chaleur rayonnante lancée par le foyer. Il conseille encore de construire ce foyer, exclusivement avec des substances qui s'échauffent difficilement, qui n'enlèvent que très-lentement la chaleur libre, et dont la surface la reflète hors du foyer;

telles sont les tuiles, les briques, toutes les substances terreuses, et notamment la faïence blanche.

L'angle que doit former chaque côté avec la plaque, au lieu d'être droit, ou de 90 degrés, doit être de 135°, ou d'un angle droit et demi.

Cela posé : soient, Fig. 5 et 4 de la Planche IX, le plan et le profil d'une cheminée, que l'on veut préserver de la fumée par les procédés de M. de Rumford.

« Sur le milieu de la ligne AB, largeur extérieure du foyer, on trace une perpendiculaire EF qui rencontre le contre-cœur, ou la plaque, dans son milieu F. Se plaçant ensuite dans la cheminée, le dos tourné contre la plaque, on pose le fil-à-plomb contre la face de la gorge, à l'endroit où elle est verticale, et, en le faisant dormir sur la perpendiculaire EF, le point G, où il s'arrêtera, déterminera l'ouverture du nouveau foyer. A compter du point G, on prendra quatre pouces, si c'est une cheminée ordinaire, et cinq, si elle est très-grande. Le point H étant fixé de cette manière, on mène IHK parallèle à AB; et c'est sur cette ligne qu'il faut construire le mur LM du nouveau foyer. On lui donne de seize à vingt pouces de longueur, suivant la grandeur de l'appartement, et GH est la profondeur du nouveau foyer.

» Pour construire les côtés sous l'inclinaison prescrite de 135 degrés, on les trace au moyen d'une espèce d'équerre imaginée pour cet usage par M. Roard, et que tout le monde peut exécuter. C'est sur ce tracé qu'on en élève la maçonnerie.

» La forme de ces foyers est la plus parfaite, lorsque la largeur LM de la plaque est égale à GF, et que l'ouverture du front AB est triple de LM. Ainsi, suivant la largeur primitive de ce front, et la profondeur EF, le nouveau foyer deviendra plus ou moins parfait.

» Les murs du fond et des côtés ne doivent pas avoir plus d'épaisseur que la largeur d'une brique, c'est-à-dire que quatre pouces; la nouvelle construction se lie ensuite à l'ancienne avec des moëllons, des plâtras, et l'on termine le tout horizontalement dans ses parties supérieures, afin de donner un libre passage à la fumée. Il faut aussi avoir l'attention particulière, en construisant la partie intérieure de

la table de devant dont l'inclinaison doit favoriser l'écoulement de la fumée dans le tuyau, que cette partie soit parfaitement unie, sans aucune aspérité. Cette inclinaison est ponctuée dans les Figures 4 et 5 de la même Planche.

» Pour faciliter le passage du ramoneur, on laisse dans le petit mur du fond, et à dix ou onze pouces au-dessous du manteau, un espace vide de dix à douze pouces de largeur sur douze à quatorze pouces de hauteur qu'il obtiendra nécessairement, parce que ce mur doit toujours être de trois ou quatre pouces plus élevé que l'endroit où la partie antérieure de la gorge du tuyau cesse d'être verticale. Cette ouverture peut se fermer avec des briques, ou avec une planche de plâtre, ou mieux encore avec une porte en tôle, que l'on enlève facilement, lorsqu'on veut faire ramoner ».

Le profil, Figure 5, présente une construction perfectionnée de l'ouverture du ramoneur. Le mur du fond laisse absolument vides le tableau et le derrière de la porte en tôle qui doit le fermer. On rend cette porte mobile en l'établissant à charnières dans sa partie inférieure; et par le moyen d'un petit appendice K, placé au-dessus, on peut la manœuvrer aisément, et même la contenir à la distance que l'on veut de la languette antérieure de la cheminée.

La nécessité de l'existence de cette ouverture, qui laisse un vide entre le mur du nouveau foyer et le contre-cœur, devient très-incommode pour ramoner la cheminée lorsque l'on est éloigné des ouvriers qui l'ont construite, et elle est fâcheuse par-tout, parce que ce vide se remplit de suie, qui peut s'enflammer, comme cela est arrivé chez moi, et mettre le feu à la cheminée. Pour remédier à cet inconvénient majeur, je pense, avec M. le sénateur Volney, qu'il vaudroit mieux en construire le foyer à demeure, entièrement en briques, et sans y laisser aucun vide. Avec un petit balai, on nettoieroit aisément les parties horizontales supérieures des murs de ce foyer; et, pour pouvoir ramoner la cheminée sans en rien démolir, on pratique-roit dans la partie supérieure de la souche, et à l'endroit le plus commode, une trape de grandeur suffisante pour y introduire un ramoneur.

Lorsque les cheminées fument beaucoup, on est quelquefois obligé de ne donner aux côtés des nouveaux foyers qu'une inclinaison de 150 au lieu de 135°, que l'on a indiqués plus haut, et cette circonstance oblige presque toujours à en réduire le front ancien. Dans ce cas, M. de Rumford recommande d'en abaisser *proportionnellement* l'ouverture, mais il n'indique point cette proportion. Sans doute que pour profiter de toute l'intensité de la chaleur libre du foyer, il faut que son ouverture soit large et haute ; mais pour la préserver de la fumée, sa hauteur doit avoir des limites, et ces limites ne peuvent pas être les mêmes pour chaque cheminée, car elles ne fument pas toutes également. Je suppose donc que cet abaissement doit être tâtonné de manière, d'abord, que la cheminée ne fume point, et ensuite pour lui conserver la plus grande hauteur possible de foyer, et en obtenir toute la chaleur qu'il peut procurer à l'appartement.

Ces foyers sont simples, leur exécution est peu dispendieuse, et ils ont été presque généralement adoptés jusqu'à présent.

Suivant M. Roard, ils réunissent le double avantage d'empêcher de fumer les cheminées les plus défectueuses, et de donner aux appartemens beaucoup plus de chaleur que les cheminées ordinaires : ces résultats sont conformes aux principes que j'ai établis dans le commencement de cette Section. Cependant, j'ai rencontré des cheminées corrigées par des foyers *à la Rumford*, qui fumoient encore ; il est vrai que l'on pourroit en attribuer la cause à leur mauvaise exécution, mais alors cette difficulté de construction devient un grand inconvénient. Je dois faire observer encore que, bien qu'ils procurent aux appartemens plus de chaleur que les cheminées ordinaires, et que, par cette raison, ils économisent le combustible, une grande partie du calorique dégagé par la combustion s'échappe encore avec la fumée, sans contribuer à l'échauffement intérieur des appartemens ; et je pense que le point de perfection, dans la construction d'un foyer de cheminée, doit consister particulièrement dans la propriété de leur procurer *tout*, ou au moins la plus grande partie de ce calorique : c'est celle qui, au jugement de l'Institut, paroît distinguer les foyers de M. Désarnod,

de M. Curaudau et de M. Olivier, mais leur construction est beaucoup plus compliquée et beaucoup plus chère.

Quoi qu'il en soit, il est fâcheux que le procédé de M. de Rumford ne puisse pas être employé pour empêcher de fumer les cheminées de cuisines. On y parviendroit peut-être en essayant d'abord les moyens extérieurs, tels que les mitres, les ventouses, ou plus sûrement encore, ainsi que je l'ai pratiqué dans une circonstance particulière, en réduisant intérieurement les dimensions des tuyaux dans les proportions indiquées au paragraphe premier de cette Section, et qui ont de l'analogie avec les procédés de M. de Rumford. Pour obtenir cette réduction, il n'est pas nécessaire de l'effectuer dans toute la hauteur de la souche, mais seulement à sa base inférieure, c'est-à-dire à la section supérieure de la hotte.

2°. *Foyers de M. Debret.*

Après les foyers de M. de Rumford, ceux de M. Debret, médecin à Troies, sont les plus simples et les moins dispendieux à exécuter. J'ignore si l'auteur de ces derniers n'est arrivé à son but qu'après avoir successivement perfectionné les premiers procédés qu'il avoit adoptés, ou si leur amélioration est due à d'autres personnes qui en avoient fait usage, et en auront corrigé les imperfections, car le modèle que l'on m'a procuré présentoit quelques différences avec les premiers foyers de cette espèce que j'avois examinés. Quoi qu'il en soit, avec ce modèle, j'en ai fait construire plusieurs à Paris et à la campagne, et je leur ai reconnu jusqu'à présent de grands avantages économiques; et comme le besoin de se chauffer en hiver est de première nécessité pour nous, et que l'excessive cherté des combustibles a rendu leur économie indispensable, je crois devoir entrer aussi dans les détails de construction de ces nouveaux foyers, qui réunissent à la forme extérieure de ceux de Rumford, le réflecteur de Franklin, et les conduits de la fumée de MM. Désarnod et Curaudau, ou ceux de Montalembert, comme on le verra ci-après.

Les Figures 8, 9 et 10 de la Planche IX offrent le plan, le profil et l'élévation d'un de ces foyers construit dans une cheminée

ordinaire d'un mètre un tiers (quatre pieds) de largeur entre les jambages, d'environ neuf décimètres (deux pieds neuf pouces) de hauteur au-dessous du chambranle, et d'environ six décimètres (vingt et un pouces) de profondeur de foyer.

Le nouveau contre-cœur EF, Figures 8 et 10, est la troisième partie du front AD, afin que la direction des côtés AE et FD fasse avec lui un angle de 135 degrés : on se rappelle que, suivant M. de Rumford, cette inclinaison des côtés est la plus parfaite pour le renvoi de la chaleur dans l'appartement; on peut cependant aussi réduire cet angle jusqu'à 120 degrés, afin de pouvoir se procurer une largeur de contre-cœur un peu plus grande.

Ce contre-cœur est également avancé, comme dans les foyers de Franklin et de M. de Rumford; mais ici son avancement est subordonné à la profondeur primitive de l'ancien foyer, et à celle qu'il faut procurer au nouveau, pour que toutes ses parties se trouvent dans de justes proportions.

La plaque de fonte qui sert de contre-cœur a, comme on l'a dit, une longueur relative à la largeur de l'ancien foyer, et seulement environ trois décimètres (dix à douze pouces au plus) de hauteur. Elle est placée verticalement sur l'âtre, et parallèlement au front de la cheminée.

Au-dessus de cette plaque, on voit le réflecteur L, qui fait avec elle un angle de 150 degrés, ou de 30 degrés avec son prolongement vertical. Ce réflecteur peut être une seconde plaque de fonte, et alors elle doit être assez haute pour dépasser d'environ six centimètres (deux pouces) le dessous de la languette de devant M, dont le plan d'inclinaison est parallèle à celui du réflecteur, et en est distant d'environ dix-neuf centimètres (de quatre à six pouces); mais si l'on construit le réflecteur en briques de champ, on le prolonge jusqu'à la naissance de l'arrondissement, ou de la tour creuse qui doit raccorder le plan du réflecteur avec celui de la languette du devant. Dans la partie supérieure de cette tour creuse, et à sa rencontre avec les plans des côtés, sont placés les orifices N des conduits de la fumée

qui, étant retenue dans la tour creuse par la languette M, est forcée par le courant d'air de s'écouler par ces orifices, et de remplir les conduits antérieurs K, K; elle descend donc dans ces premiers conduits, passe ensuite dans ceux du fond I, I, par les ouvertures P, P, pratiquées à cet effet au bas des languettes intérieures qui séparent ces conduits, et remonte par les derniers dans le tuyau de la cheminée, d'où elle s'écoule à l'extérieur.

On donne, aux orifices N, N, une hauteur d'environ quinze centimètres (quatre à cinq pouces) et aux communications intérieures P, P, environ deux décimètres (six pouces) de hauteur sur toute la largeur des conduits du fond. Ces dernières ouvertures correspondent à deux autres que l'on conserve dans le bas de chacun des côtés, vis-à-vis des conduits du devant, et que l'on ferme avec un carreau mobile garni d'une agraffe, et scellé seulement avec de la terre à poêlier, afin de pouvoir l'enlever aisément lorsque les conduits ont besoin d'être nettoyés : on donne environ deux décimètres (six pouces) de largeur et de hauteur à ces dernières ouvertures.

Le réflecteur L est isolé du contre-cœur de l'ancien foyer, et, dans cette position, il reflète beaucoup plus de chaleur que si l'intervalle qui les sépare étoit rempli de maçonnerie. Pour lui conserver cette propriété, et empêcher qu'il ne soit encombré par des nids d'hirondelles, ou par d'autres immodices qui pourroient y tomber de l'intérieur de la cheminée, on le recouvre, au niveau du dessous du chambranle, par une tablette de plâtre o, posée de niveau sur les deux languettes latérales des conduits du fond, ou mieux encore par deux tablettes oo et oo, placées en forme de chevron, qui présentent plus de solidité que la tablette horizontale.

Ces foyers présentent de grands avantages sur ceux de M. de Rumford; 1°. comme eux, ils ne fument pas le plus ordinairement; et si cet inconvénient existe quelquefois par l'effet de certains vents, ou du soleil lorsqu'il frappe à plomb sur l'issue du tuyau de la cheminée, on le corrige aisément en bouchant cette issue, et en n'y laissant pour toute ouverture, qu'un tuyau de poêle, ou un pot de terre défoncé; 2°. ils

procurent aux appartemens beaucoup plus de chaleur, et conséquemment une plus grande économie de combustible; 3°. ils sont beaucoup moins sujets aux accidens du feu, ou du moins leur forme donne la plus grande facilité d'en arrêter les progrès; car, avec deux bouchons de paille mouillés et placés dans les orifices N des conduits de la fumée, on rompt subitement le courant d'air, et le feu s'éteint aussitôt faute de son principal aliment. D'ailleurs, on sait que la suie ne se réunit en grande masse, que dans les parties inférieures des tuyaux de cheminée, c'est-à-dire, que dans celles exposées au contact de la fumée lorsqu'elle est encore très-chaude; ici, elle dépose donc la plus grande portion de suie dont elle est chargée dans la tour creuse et sur le plan incliné intérieur de la languette de devant, que par cette raison il faut balayer souvent; la fumée est encore chaude lorsqu'elle traverse ses conduits antérieurs, elle y dépose donc aussi de la suie, mais en quantité beaucoup moindre que dans la tour creuse; cependant, avec le temps, elle finiroit par obstruer entièrement ces tuyaux, comme cela est arrivé chez M. le sénateur Chaptal, si on ne les nettoyoit tous les ans, ou au moins tous les deux ans; par suite, la fumée n'a presque plus de chaleur lorsqu'elle passe par les conduits du fond, et, conséquemment, elle doit y déposer bien peu de suie; enfin, la forme même de ces foyers préserve les conduits de la fumée des accidens occasionnés souvent dans les foyers ordinaires par le pétillement du bois en combustion; 4°. la construction de ces foyers est bien un peu plus compliquée que dans les procédés de M. de Rumford, et conséquemment un peu plus coûteuse; mais elle est encore assez simple pour être aisément saisie par des ouvriers très-ordinaires, ainsi que je l'ai éprouvé; d'ailleurs l'excédent de dépense qu'elle occasionne est si petit qu'il ne peut entrer en balance avec la grande économie de combustible et la sécurité du consommateur.

Je pense donc avec MM. *Regnaud* (de Saint-Jean-d'Angely), *Chaptal*, le docteur *Desessarts*, l'abbé *Sicard* et *Montgolfier* qui en ont délivré des certificats à l'auteur, que ces foyers méritent la préférence.

Pour en faciliter l'adoption, je vais en décrire le tracé et l'ordre du travail, tels que je les ai pratiqués dans ceux que j'ai construits.

Après avoir nettoyé et uni les côtés de la cheminée ABCD, fig. 8, on trace sur chacun de ses côtés, et à huit ou neuf centimètres du devant de leurs jambages, le triangle rectangle abc, fig. 9, dont le côté vertical ab a deux tiers de mètre (deux pieds) et celui horisontal bc, environ quatre décimètres (*un pied un pouce dix lignes*); par ce moyen, l'angle bac est de 30 degrés, et l'hypothénuse ac, qui marque l'inclinaison de la languette de devant aM, lui procure celle qu'elle doit avoir. On trace ensuite intérieurement, et à environ dix-huit centimètres (quatre à six pouces) de distance, suivant la grandeur du foyer, une parallèle à cette ligne, qui détermine la position inclinée du réflecteur L; et pour déterminer son point de rencontre avec la plaque verticale du nouveau foyer qui, comme on l'a vu, ne doit avoir que dix à douze pouces de hauteur, on tire à cette élévation au-dessus de l'âtre, et de chaque côté, une nouvelle ligne horizontale; son point de rencontre avec la ligne du réflecteur, détermine de chaque côté celui de position de la plaque verticale et la naissance du réflecteur. Ici, où la hauteur du front est de vingt-un pouces, j'ai relevé l'âtre de trois pouces par un nouveau carrelage figuré dans le profil et dans l'élévation, parce que j'ai remarqué qu'une hauteur de foyer de deux pieds six pouces étoit la plus sûre pour l'empêcher de fumer.

Ces points de rencontre étant ainsi fixés, on les unit sur l'âtre par la ligne EF qui se trouve nécessairement parallèle à AD, et c'est au milieu de cette ligne que l'on place la plaque verticale du nouveau foyer. Pour assurer sa position et terminer le tracé du foyer, on tire la perpendiculaire GH sur le milieu de AD, et l'on fait EH et HF égaux chacun à un sixième de AD, ou $EH + HF = \dfrac{AD}{3}$, comme cela est prescrit, et l'on tire les lignes intérieures de ses côtés EA et FD. Enfin on trace les conduits I, I, et K, K.

La détermination de ces conduits semble présenter une espèce d'incertitude, cependant avec un peu d'usage on parvient aisément

à saisir la proportion qui doit exister entre leurs dimensions respectives.

La seule règle de conduite que l'on puisse prescrire à cet égard, c'est de donner aux conduits du fond une capacité un peu plus grande qu'à ceux du devant, afin que la cheminée tire mieux et qu'elle ne fume point, et de combiner les dimensions des conduits du fond de manière qu'ils se raccordent naturellement avec le tuyau de la cheminée : ici, ces conduits ont huit pouces de côté.

Le tracé des différentes parties du foyer étant achevé, on commence par établir la plaque verticale qui doit lui servir de nouveau contre-cœur; on la maintient en élevant en même temps les côtés ainsi que les languettes des conduits de la fumée, et l'on garnit tous les vides qui existent derrière la plaque et les languettes latérales des conduits du fond, avec de la terre ou des blocailles. Il faut observer en construisant les côtés du foyer de laisser à jour la place qu'y doivent occuper les deux carreaux mobiles dont on a parlé plus haut, afin de pouvoir nettoyer par-là les ordures qui tombent nécessairement dans les conduits pendant la construction.

Tout l'ensemble étant élevé jusqu'à la hauteur de la plaque verticale, on achève la construction des languettes latérales des conduits du fond, et l'on fait la clôture du tuyau O, O, O; on construit ensuite le réflecteur et le surplus des côtés dans la forme indiquée; enfin, on scelle la barre de fer qui doit supporter la languette de devant, on en établit seulement les extrémités, afin que, par la partie laissée ouverte, on ait la facilité de terminer sur les côtés les orifices des conduits de la fumée, et l'on achève l'établissement de cette languette.

5°. *Foyers de feu M. de Montalembert.*

Les Figures 6 et 7 de la Planche IX offrent des détails suffisans pour l'intelligence du mécanisme de ces foyers.

La Figure 6 représente l'élévation d'une cheminée ordinaire dans laquelle on a pratiqué un poêle. On le ferme à volonté par le moyen de deux battans de porte D et E, dont l'un est ouvert ici.

Lorsque ces portes sont ouvertes, c'est une cheminée où l'on peut voir le feu et l'entretenir toute la journée; lorsqu'elles sont fermées, c'est un poêle dont la Figure 7 montre la construction intérieure.

RR en est l'âtre, ou le foyer, établi sur le petit massif GH. La cheminée ordinaire ayant quatre pieds de largeur entre ses jambages, on en prend vingt-deux pouces dans le milieu pour la largeur du nouveau foyer. On élève sur le fond RR, les deux côtés LL en briques de quatre pouces d'épaisseur, et l'on forme la voûte M, dont la naissance est à douze ou quinze pouces du bas du foyer. On pratique dans son cintre, pour le passage de la fumée, une ouverture d'un pied sur environ neuf pouces de largeur, et sur les deux jambages de cette voûte, on élève en briques deux languettes N^1 et N^2. Celle N^2 monte jusqu'au diaphragme PP, qui traverse et ferme totalement la cheminée, et la languette N^1 doit se terminer à un pied environ au-dessous du diaphragme, pour laisser un libre passage à la fumée, lorsque la soupape double N° 1 est fermée.

Cette soupape double est composée de deux plateaux b et g. Le plateau supérieur b est destiné à fermer l'ouverture a, et celui g à fermer l'ouverture d. Ces deux ouvertures ne peuvent jamais être fermées à la fois, la soupape double étant d'une seule pièce mobile sur son axe ik; et lorsque la partie b est abattue, la partie g prend une position oblique qui laisse un libre passage à la fumée par l'ouverture d.

Il faut avoir l'attention de faire faire la partie b de la soupape plus pesante que celle g, afin que la première puisse entraîner la dernière par son propre poids, lorsqu'on lui aura laissé la liberté de retomber.

La soupape N° 2, étant simple, ne demande aucune explication.

Quant aux moyens de mouvoir ces soupapes, on sent qu'en adoptant à l'extrémité de chacun de leurs axes un levier plus ou moins long, suivant leur pesanteur, et qu'en plaçant au coin de la cheminée un double levier pour renvoi, on pourra ouvrir et fermer à volonté ces soupapes avec les cordons x et y.

Les portes de cette cheminée-poêle, que l'on peut décorer suivant

les desirs du propriétaire, sont un assemblage de fer, composé d'un châssis recouvert des deux côtés par deux plaques de fer, entre lesquelles on fera entrer, à force, du sable ou de la terre, pour en remplir exactement l'intervalle qui sera d'environ douze lignes.

Cela posé : veut-on jouir des agrémens d'une cheminée ordinaire ? on ouvre les deux battans de la porte du poêle, et on laisse ouverte la soupape N° 1 ; alors, la fumée monte dans le tuyau, comme dans les cheminées ordinaires. Seulement, la forme du foyer n'étant plus la même, il procure dans l'appartement une chaleur plus grande.

Mais veut-on obtenir le plus grand degré de chaleur avec la plus petite quantité de combustible ? Il faut fermer la porte du poêle, ainsi que la soupape N° 1 ; alors, la fumée s'élève dans le tuyau du milieu, descend par l'ouverture d dans le tuyau H, passe sous le foyer par celle T que l'on y a ménagée à cet effet, remonte dans le tuyau G, et s'écoule au-dessus du diaphragme par la soupape N° 2 que l'on ouvre à cette fin.

Mais, pour obtenir de ce poêle tous les avantages promis par son auteur, il faut en gouverner le feu de la même manière que les peuples du Nord, et comme je l'ai indiqué au commencement de cette section. Alors, on peut être sûr d'avoir toute la journée dans la chambre une température agréable et qui ne portera nullement à la tête. Un autre avantage bien réel de ces sortes de poêles sur les cheminées ordinaires, c'est de n'avoir jamais rien à craindre du feu (1).

Cette construction de cheminée est fort ingénieuse et fait honneur à son auteur ; il est fâcheux qu'elle soit aussi dispendieuse et d'une exécution aussi difficile, car son adoption en beaucoup de circonstances procureroit une bien grande économie de combustible.

(1) En Allemagne, presque toutes les cheminées sont garnies de soupapes dans leurs parties supérieures, et on les laisse retomber en cas de feu. En France, une semblable précaution deviendroit souvent très-salutaire.

SECTION II.
Du Fournil.

Un fournil est la pièce d'une grande habitation qui est spécialement destinée à la fabrication du pain pour la consommation du ménage. Cette pièce est ordinairement placée près de la cuisine à cause de la commodité du service. En lui donnant les dimensions convenables, elle sert aussi de *buanderie*, ou de *chambre aux lessives*; et, dans les grandes fermes, elle est encore le lieu où l'on met coucher les servantes. Dans les maisons de campagne, on place la buanderie, lorsque cela est possible, dans le voisinage le plus immédiat du *lavoir domestique*.

Le fournil que représentent les Figures 1, 2 et 3 de la Planche X, est celui de la ferme de grande culture de la Planche I.

A, emplacement et forme du four; B, cheminée; C, fourneau économique; D, cabinet où est établi le *pétrin*.

§. Ier. Four.

« Dans l'origine des sociétés, dit M. Parmentier, qui va me servir de guide dans ce paragraphe, un four n'étoit que l'âtre de la cheminée, un trou en terre, un gril; mais la pâte qu'on y exposoit ne cuisant que par un côté, on l'environna de cendres dont la chaleur immédiate brûloit le dessus du pain et le salissoit. On remédia bientôt à cet inconvénient en mettant un obstacle entre la pâte et le feu, par une feuille de tôle ou d'autre métal. Il est même naturel d'imaginer que les tourtières, appelées encore aujourd'hui *fours de campagne*, et que nos cuisiniers emploient pour faire des pâtisseries, ont été les premiers fours. L'industrie se perfectionnant, on inventa des fours portatifs, et après cela des fours à demeure ».

Deux raisons principales doivent déterminer les propriétaires à faire soigner la construction de cet instrument essentiel de la boulangerie, savoir : 1°. la bonté de la cuisson du pain; 2°. l'économie du combustible; et ces deux propriétés ne se rencontrent que dans les fours les mieux construits.

La perfection d'un four consiste dans la bonté de sa forme, et dans les justes proportions de ses différentes parties.

La meilleure forme des fours n'est point adoptée dans les campagnes, parce que les ouvriers ne la connoissent pas. On n'en rencontre donc que dans les villes où quelquefois leur construction est le travail exclusif d'ouvriers qu'on y appelle *fourniers*.

La grandeur des fours peut varier selon les besoins du propriétaire, mais leur forme doit toujours être la même. Cette forme la meilleure est un ovale, ou une ellipse, plus ou moins alongée, suivant l'emplacement disponible, dont la partie la plus aiguë est tronquée d'un bout pour y placer l'ouverture, ou la *bouche du four*. L'expérience a prouvé que cette forme étoit la plus favorable pour prendre, conserver et réfléchir la chaleur de toutes parts.

Le tracé de cette ellipse n'est point difficile avec un peu d'usage, car, ses diamètres étant donnés, la détermination des centres des quatre portions de cercle qui doivent la composer, s'obtient rigoureusement par des opérations graphiques très-simples. Je vais en donner les détails pour l'instruction de ceux qui ne les connoissent pas.

Lorsque le massif de maçonnerie est élevé à la hauteur où l'on a dessein de former l'âtre du four, on le couvre d'un enduit bien uni et de niveau; on trace ensuite sur cette plate-forme, et en équerre l'une sur l'autre, la longueur cd, et la largeur ef, dans la position où elles doivent être pour partager l'aire de l'âtre en quatre segmens égaux; ces deux lignes deviennent le grand et le petit diamètre de l'ellipse. On tire les lignes ce, cf, de, df, qui joignent les extrémités de ces diamètres; sur l'un de ces secteurs, par exemple: sur celui ce, et à partir du point e, l'une des extrémités du petit diamètre, on prend $eh = cg - eg$, c'est-à-dire, à la différence qui existe entre la moitié du grand diamètre cd et celle du petit diamètre ef; sur le surplus, ch, de cette ligne, et à son milieu i, on trace la perpendiculaire ol qui rencontre le grand diamètre en k, et le petit en l, et ces points de rencontre k et l sont les centres, le premier k de la portion de cercle ocf, et le second l de celle ocr. Je dois faire observer ici que, dans la Fig. 1,

la différence oh entre le grand et le petit diamètre de l'ellipse, étant très-petite, la perpendiculaire ol rencontre le dernier dans l'intérieur du four, mais qu'à mesure que cette différence devient plus grande, ou, ce qui est la même chose, que le four a moins de largeur relativement à sa longueur, le centre l se rapproche davantage de l'extrémité f du petit diamètre qu'il finit par dépasser; et alors ce centre se trouve sur son prolongement.

Pour trouver ensuite les deux autres centres m et n, il n'est pas nécessaire de répéter la même opération sur les autres secteurs, il suffit pour cela de faire $gm = gk$ et $gn = gl$.

Enfin, la position de ces centres étant ainsi déterminée, on y enfonce des clous ronds; et avec une ficelle, ou de petites règles de bois de longueurs suffisantes, on trace les quatre portions de cercle qui forment cette ellipse sans aucuns jarrets.

Les plus grands fours connus sont ceux des munitionnaires des armées. Ils ont jusqu'à quatre mètres deux tiers (quatorze pieds) de longueur, ou plutôt de profondeur; ceux des boulangers ont de trois mètres à trois mètres deux tiers (neuf à onze pieds), suivant la grosseur des pains qu'ils sont dans l'usage de fabriquer; mais les fours de ménage doivent avoir depuis un mètre deux tiers jusqu'à deux mètres un tiers, suivant les besoins du propriétaire, qu'il doit apprécier de manière que d'une fournée à l'autre le pain ne devienne pas trop dur, mais aussi qu'on ne soit pas obligé de le manger trop frais.

Je ne suivrai point mon respectable collègue dans tous les détails de construction des fours de boulangers, parce que je ne m'occupe ici que de ceux des habitations rurales, dont la construction n'exige point autant de recherches que les premiers.

Un four ordinaire, indépendamment de la forme que je viens d'assigner à tous, est composé de plusieurs parties, dont la construction plus ou moins soignée influe directement aussi sur sa bonne ou sa mauvaise qualité.

Ces parties sont, 1°. la voûte de dessous, ou *cendrier* E; 2°. l'âtre G;

3°. le *dôme*, ou la *chapelle*; 4°. l'*entrée*, ou *bouche*, I; 5°. l'*auvent*, ou *cheminée* K; 6°. le dessus du four F.

1°. *Le cendrier.* C'est l'endroit où l'on resserre le bois, ainsi que les instrumens propres à le fendre ou à le scier. Dans les plus grands fours, cette voûte devroit avoir au moins soixante-six centimètres d'épaisseur à la clef, afin que l'âtre supérieur puisse conserver mieux la chaleur; mais ici, une épaisseur d'un demi-mètre est suffisante.

2°. *L'âtre.* Il est la partie la plus essentielle du four. On lui donne une surface tant soit peu convexe, depuis la bouche jusqu'au milieu, en diminuant ensuite insensiblement vers les extrémités, parce que c'est dans cette partie que le four est le plus fatigué par le choc continuel des pelles et des autres instrumens avec lesquels on y manœuvre pour y placer le bois et la pâte. Aussi cette partie est-elle continuellement en état de réparation. Elle a été alternativement construite en briques, en carreaux, dits *carreaux de four*, en grosses pierres de grès, en plaques de tôle ou de fonte; mais ces différens matériaux ont chacun leur inconvénient. On ne peut pas joindre exactement les carreaux et les briques; ils laissent des interstices et se dégradent aisément par le choc des instrumens. Les dalles de pierres, une fois échauffées, se calcinent et se réduisent en chaux. Les pavés se fendent et éclatent. Les plaques de métal prennent et conservent trop de chaleur, et le pain est exposé à brûler dessous. Par ces différentes raisons, on a substitué une terre tamisée et battue à tous ces matériaux.

Il seroit cependant à desirer que l'on pût trouver une matière plus solide pour faire les âtres. On prétend qu'en Allemagne il existe une pierre particulière que l'on emploie avec succès à leur construction, et qui dure un grand nombre d'années sans s'user. Il faudroit en connoître la nature afin de pouvoir chercher son analogue en France; mais, en attendant que l'on y fasse cette découverte, il faut s'en tenir à la terre employée à Paris pour cet usage, et qui y est connue sous le nom de *terre à four*, et comme il seroit possible d'en préparer de semblable dans les endroits où la nature n'en présenteroit pas de toute mélangée, il est bon d'en savoir la composition.

« Il faut faire un mélange d'un cinquième de bon sable, de deux cinquièmes de terre argileuse qui ne rougisse pas beaucoup au feu, et d'à-peu-près autant de terre calcaire. Après avoir trituré et mouillé ce mélange à la consistance du mortier de terre, on en répand sur l'aire une couche d'environ vingt-trois centimètres (huit pouces) d'épaisseur, à laquelle on donne, en l'arrangeant, une convexité presqu'insensible. Cette terre est ensuite foulée avec des battes jusqu'à ce qu'elle soit parfaitement égale ».

3°. La *voûte*, le *dôme*, ou la *chapelle*. Dans les fours de la campagne, la chapelle a presque toujours trop de hauteur. Il en résulte que leur chauffage consomme beaucoup de bois, que la pâte ne souffle pas autant, et que la croûte du pain n'est que desséchée, tandis que le dessous a trop de cuisson. D'ailleurs, cette hauteur doit être proportionnée à la profondeur des fours; on la fait généralement du sixième de cette profondeur.

4°. *L'entrée*, ou *bouche du four*. Elle doit être la plus petite possible, et relative seulement à la largeur ordinaire des pains. Le four sera plus facile à échauffer, consommera moins de bois, et conservera sa chaleur plus long-temps.

Pour ajouter encore à ce dernier avantage, cette entrée doit être exactement fermée par une porte de fonte solidement attachée à un châssis à larges feuillures, ou, comme on le voit aujourd'hui dans quelques fours, avec une porte de même métal, à coulisse et à roulettes. Au devant de cette entrée, il faut aussi établir une tablette, que l'on appelle *autel* dans les grands fours, pour servir d'appui à la pelle lorsqu'on enfourne. La saillie du cendrier peut ici en tenir lieu; mais, à cause des dégradations auxquelles cette partie est exposée, il vaut mieux la couronner par une plaque de fonte, formant saillie au-dessus du cendrier.

5°. *L'auvent*, ou *cheminée du four*. Elle est ici placée en saillie au-dessus de la bouche du four, et, par sa forme et son inclinaison, la fumée qui sort du four est obligée de se rendre dans la cheminée du fournil.

Dans les maisons de villageois, le four est ordinairement placé dans la cheminée même de l'habitation, alors sa construction est moins compliquée.

6°. *Dessus du four.* On peut aussi faire sécher du bois dans cette partie, mais il faut la carreler, si l'on veut qu'elle conserve plus longtemps la chaleur, et qu'elle puisse servir au besoin d'étuve douce.

§. II. *Fourneaux économiques.*

Pour faire le pain, lessiver le linge, échauder les ustensiles d'une laiterie, et préparer les buvées des bestiaux, il faut de l'eau chaude. Si, pour satisfaire à ces différens besoins d'une exploitation rurale, on la faisoit chauffer au feu de la cuisine, on dérangeroit souvent la cuisinière dans ses fonctions; si, pour éviter cet inconvénient, on se servoit de la cheminée du fournil, on y consommeroit nécessairement beaucoup de combustible, et l'on tomberoit ainsi dans un autre également préjudiciable. Afin d'obvier à tous les deux, on place dans le fournil, non pas à côté du four, comme cela se pratique dans les manutentions, mais à l'endroit le plus commode pour ses diverses destinations, un fourneau à réverbère, garni d'une chaudière de fonte établie à demeure au-dessus, dans laquelle on parvient à échauffer à beaucoup moins de frais, et dans un temps beaucoup plus court, toute l'eau nécessaire aux différens besoins d'un ménage des champs. La construction de ce fourneau ne présente aucune difficulté, et peut être aisément exécutée par les maçons de la campagne.

Les Figures 1 et 2 de la Planche X en donnent le plan et le profil.

Il consiste 1°. dans un massif de maçonnerie C d'un mètre un tiers (quatre pieds) de base, sur environ un mètre de hauteur, placé au plus près de la cheminée, du côté opposé au four. Il est adossé au mur de refend, dans lequel la cheminée est construite, afin que le conduit de la fumée de ce fourneau puisse être noyé dans l'épaisseur du mur, et que le massif du fourneau n'ait plus alors que onze décimètres (trois pieds quatre pouces) de saillie dans la pièce. Pour dimi-

nuer encore davantage la place qu'il y occupe, on échancre ses angles saillans, et c'est sur le parement d'un de ces deux pans coupés que l'on pratique les entrées du foyer et du cendrier. Le fourneau, construit dans ces dimensions ménagères, ne gêne en aucune manière le service du four, non plus que celui des cuviers à lessive.

2°. Dans un cendrier L, en tour, ménagé dans l'intérieur du massif, et prenant sa naissance au niveau même du carrelage de la pièce. On lui donne environ deux décimètres (six pouces) de diamètre intérieur, et autant d'élévation. Son entrée P est établie, ainsi que je l'ai indiqué, sur l'un des pans coupés du massif, et de même hauteur et largeur que le cendrier, afin d'avoir toute l'aisance nécessaire pour le nettoyer.

Ainsi, pour bien construire cette partie du fourneau, il faut tracer en même temps, sur le carreau de la pièce, les bords extérieurs du massif de maçonnerie, ses pans coupés, le cendrier et son entrée. On élève ensuite la maçonnerie jusqu'à la hauteur de la couverte de l'entrée du cendrier; laquelle n'est autre chose que des briques simples placées en travers sur cette entrée. On arase le tout à cette hauteur; on place sur la partie supérieure du cendrier un grillage en fer, et c'est le nouveau massif, ainsi arasé et construit, qui sert de base au foyer dont je vais parler. Il est bon, dans cet arasement, de ménager une légère pente sur le grillage, afin de faciliter la chute des cendres du foyer dans le cendrier.

3°. En un foyer M, en tour, d'un diamètre égal au plus grand diamètre de la chaudière, et dont l'axe est le prolongement de celui du cendrier. Il est nécessaire de faire observer ici que la plus petite épaisseur de maçonnerie que l'on puisse admettre autour du foyer est de deux décimètres environ (huit pouces), afin qu'il conserve plus long-tems sa chaleur acquise, et comme le diamètre du foyer est déterminé par celui de la chaudière, il en résulte que la longueur totale du massif du fourneau est composée; 1°. du diamètre de la chaudière; 2°. de quatre décimètres, ou quatre largeurs de briques pour l'épaisseur de maçonnerie du foyer. Ainsi, en

supposant à la chaudière un diamètre de deux pieds huit pouces, la base du massif devra avoir quatre pieds de longueur. Quant à sa largeur elle est composée; 1°. du diamètre de la chaudière, deux pieds huit pouces ; 2°. de huit pouces pour l'épaisseur de maçonnerie du foyer à l'extérieur ; 3°. de trois pouces d'aisance qu'il faut laisser entre le bord de la chaudière et le mur de refend contre lequel le fourneau est adossé ; ensemble trois pieds sept pouces.

L'entrée du foyer se place au-dessus de celle du cendrier ; on lui donne les dimensions suffisantes pour pouvoir y passer le bois nécessaire à l'aliment du foyer, et, comme il est inutile d'y employer de gros bois, on peut en fixer les dimensions à environ un décimètre de largeur sur deux décimètres de hauteur. Plus elle sera petite, plus le fourneau sera facile à échauffer. On la ferme pendant la combustion avec une porte en tôle forte.

Lorsque la tour du foyer est élevée à la hauteur de deux à trois décimètres environ (à huit pouces), on en diminue peu-à-peu le diamètre, en forme de voûte, et de manière à embrasser étroitement la partie inférieure de la chaudière N qui lui tient lieu de clef.

4°. Dans cette chaudière de fonte: elle est maintenue par un cercle de fer, scellé dans la maçonnerie supérieure et à une élévation suffisante pour que sa partie supérieure offre une saillie d'environ un centimètre au-dessus du niveau du couronnement du fourneau et que sa partie supérieure soit apparente dans le foyer d'environ un tiers de sa profondeur.

5°. Enfin, dans un conduit de la fumée, O, d'un décimètre de côté au plus, placé dans la paroi du foyer qui est en opposition avec son entrée, et que l'on dirige dans la cheminée du fournil.

La saillie supérieure de la chaudière, dont je viens de parler, ne devient nécessaire que lorsque l'on veut faire cuire des légumes à la vapeur, comme on le pratique quelquefois avec beaucoup d'avantages, afin de pouvoir lutter plus aisément sur le fourneau le tonneau qui les contient.

(Voyez pour l'usage de ce procédé la Section VIII, du recueil des constructions rurales traduit de l'anglais, par M. Lasteyrie.)

En adoptant cette construction de fourneau, on obtiendra une grande économie dans la consommation des combustibles. J'ai comparé la quantité de bois employée à faire chauffer dans une cheminée ordinaire toute l'eau nécessaire au coulage d'une lessive, avec celle qu'a consommée le fourneau pour le même objet, et j'ai trouvé ces deux quantités de bois dans la proportion de *trois à un*.

Le fourneau imaginé par M. Curaudau, pour son appareil du blanchissage du linge à la vapeur, et dont il a donné la description dans le XII volume de Rozier, paroit présenter encore une plus grande économie de combustibles, mais sa construction est beaucoup plus dispendieuse, et exige la main d'un ouvrier très-habile.

SECTION III.

Des Laiteries.

Les bénéfices qu'une laiterie procure dans certaines localités, y sont quelquefois assez grands pour être placés dans la classe des principaux profits de la basse-cour. On ne les néglige point dans les autres, même dans les plus petites exploitations, et la laiterie y devient un bâtiment nécessaire qui, dans chaque établissement rural, est plus ou moins grand, plus ou moins complet, suivant l'intérêt local du cultivateur, et le nombre de vaches de l'exploitation.

Pour retirer du laitage tout le profit qu'il peut procurer, il faut que la laiterie soit convenablement construite et qu'elle soit tenue avec l'intelligence et la propreté qu'il exige.

Le lait et la crème sont, de toutes les substances, celles qui s'altèrent le plus promptement par l'influence de l'air et le contact des vases imprégnés de mauvaises odeurs. Avec une grande propreté dans la tenue de la laiterie et de ses ustensiles, on peut bien empêcher le laitage de contracter de mauvaises odeurs; mais l'art seul peut, par une construction spéciale, le garantir de l'influence dangereuse des variations de l'atmosphère; en maintenant constamment l'intérieur de la laiterie au degré de température convenable.

On a essayé différens moyens pour produire cet effet, et l'expérience a prouvé que le plus efficace étoit de voûter les laiteries et d'en enfoncer le sol à quelques pieds au-dessous du terrain environnant; c'est donc celui qu'il faut adopter dans la construction d'une laiterie, lorsque l'on a à sa disposition les matériaux propres à faire des voûtes.

Dans les localités où l'emploi de ces matériaux deviendroit trop cher, il seroit encore possible de se procurer des laiteries assez bonnes, en les construisant avec les mêmes précautions que les glacières, dont je parlerai ci-après.

Les laiteries n'ont pas toutes la même destination, ou plutôt, dans toutes les localités, on ne tire pas le même parti du laitage. Par exemple : dans le voisinage des villes, un fermier ne trouveroit point d'avantages à en faire du beurre ou des fromages ; il a plus de profits à vendre son lait tout chaud aux laitières qui approvisionnent journellement ces villes, et il ne conserve de lait que la quantité nécessaire à la consommation de son ménage. Si, au contraire, la ferme est éloignée de ces lieux de grande consommation, et placée dans une localité abondante en pâturages, le fermier est obligé d'employer son laitage à faire du beurre, comme en Bretagne, à Isigny, à Gournay, en Flandre, etc., ou à en fabriquer des fromages comme dans la Brie, à Neufchatel, à Marolles, etc., parce qu'il ne trouveroit point dans ces localités le débit journalier d'une grande quantité de lait.

Ces différences locales dans l'emploi du lait en exigent nécessairement dans la construction des laiteries. On distingue donc en agriculture trois espèces de laiteries, savoir : 1°. les *laiteries à lait*; 2°. les *laiteries à fromages*; 3°. les *laiteries à beurre.*

§. Ier. *Des Laiteries à Lait.*

Elles consistent dans la *laiterie* proprement dite, c'est-à-dire, la pièce dans laquelle on dépose le lait que l'on vient de traire, en attendant son enlèvement par les laitières de la ville voisine ; et dans une autre pièce à côté, plus petite et disposée pour y laver les ustensiles de laiterie et les faire sécher.

La laiterie de cette espèce que l'on voit, Planche X, Fig. 4 et 5, est celle du plan de ferme de grande culture sur une échelle beaucoup plus grande.

A, Laiterie, proprement dite, voûtée en plein cintre, de six mètres de longueur, trois mètres un tiers de largeur, et trois mètres de hauteur mesurée au-dessous de la clef. Ses *piédroits* ont un mètre un tiers d'élévation au-dessus du carrelage.

Cette laiterie est garnie dans son pourtour, et à la hauteur de huit décimètres au-dessus du carrelage, de madriers B, ou tables en chêne d'environ un décimètre d'épaisseur, sur lesquels on pratique quelquefois des rainures pour l'égouttement des fromages que l'on est dans le cas de fabriquer dessus dans certains temps de l'année.

On place ces madriers sur des supports E en fer, ou en maçonnerie, ou en pierres de taille. On les dispose en pente douce, afin que le petit-lait qui sort des fromages puisse s'écouler facilement dans les rainures, et être reçu dans un baquet placé à cet effet sous l'égout des madriers. Dans quelques laiteries, ces tables sont en pierre dure; dans celles de luxe, on les fait en marbre.

Quelle que soit leur substance, il faut tous les jours les laver à grande eau afin d'en ôter le petit-lait; car indépendamment de la mauvaise odeur qu'il communiqueroit à la table s'il séjournoit dessus, cette matière séreuse est le plus puissant corrosif que l'on connoisse.

Au-dessus des tables, on place aussi des tablettes K, Fig. 5, pour recevoir les vases de la laiterie lorsqu'ils ont été lavés et séchés.

Une laiterie doit être pavée en dalles de pierres dures, et, à leur défaut, avec des briques doubles sur mortier de ciment, afin que les lavages journaliers n'en dégradent pas les joints aussi promptement que si le carrelage étoit posé sur mortier ordinaire. Ce pavé doit avoir deux pentes prononcées, afin que les eaux du lavage puissent s'écouler promptement au-dehors par le conduit couvert *f, f;* l'entrée et l'issue de ce conduit sont garnies d'un grillage en fil de fer, et à mailles assez serrées pour empêcher le passage des rats et des souris. On ôte ces grillages lorsque l'on veut nettoyer la raie couverte.

Dans cet exemple, les lavages de la laiterie se pratiquent très-commodément au moyen de la pierre à eau extérieure D. On introduit l'eau, dont on la remplit tous les matins, par le tuyau h garni de son robinet.

La pièce C, qui précède la laiterie sert, ainsi qu'on l'a dit, d'emplacement pour laver ses vases et autres ustensiles, et pour les faire sécher. A cet effet, on lui procure un évier, des tablettes et des crochets.

Ici, je ne lui ai point donné de fourneau particulier, parce que cette pièce tient au fournil qui en a un.

§. II. *Laiteries à Fromages.*

Leur construction est absolument la même que celle des laiteries à lait. Il leur faut seulement une troisième pièce dans laquelle on resserre les fromages que l'on retire de la laiterie après qu'ils y ont acquis une certaine consistance. C'est dans cette dernière pièce que l'on termine leur fabrication, et c'est par cette raison qu'on l'appelle *chambre aux fromages.*

La laiterie à fromages, que l'on voit Planche XI, est disposée pour l'usage d'une grande ferme de la Brie. Je la suppose placée à la suite du fournil, comme je l'ai indiqué dans le plan de ferme de grande culture, et pour les raisons que j'en ai données.

A, Laiterie voûtée en plein cintre, de huit mètres de longueur, trois mètres un tiers de largeur, et trois mètres de hauteur mesurée sous la clef de la voûte.

B, Tables avec tablettes au-dessus, comme dans les laiteries à lait. Les lavages s'y font commodément au moyen des deux pierres à eau extérieures F, F, que l'on remplit tous les matins pour les besoins de la laiterie.

Les eaux des lavages se réunissent dans la noue du milieu du pavé ou du carrelage, et s'écoulent en dehors par le conduit G H jusque dans le trou à fumier.

C, Lavoir des ustensiles et vestibule commun à la laiterie et à la

chambre aux fromages. L'évier y est placé dans l'embrasure de la fenêtre, et le pourtour de la pièce est garni de tablettes et de crochets.

D, Chambre aux fromages. Elle est exposée au midi, parce que c'est pendant l'hiver qu'elle doit contenir le plus grand nombre de fromages. Cette pièce doit être exempte de toute espèce d'humidité et de l'influence des grands froids. A cet effet, on y place un poêle que l'on échauffe pendant les températures trop froides ou trop humides.

La chambre aux fromages est garnie dans son pourtour, et même dans son milieu, de tablettes sur lesquelles on place les fromages. Ces rangs de tablettes sont espacés entre eux de la manière la plus commode pour le service.

Celui d'une laiterie à fromages est l'occupation presque exclusive d'une fermière de la Brie, particulièrement pendant la fabrication des fromages dits de *saison*. Les tables de la laiterie ainsi que son pavé sont alors lavés deux fois par jour; les fromages sont retournés aussi souvent, et les vases et ustensiles sont échaudés et lavés à chaque rechange.

C'est dans de semblables laiteries, et avec ces soins et cette extrême propreté continus, que les fromages de Brie acquièrent la bonté qui fait leur réputation.

§. III. *Laiteries à Beurre.*

Une laiterie à beurre doit aussi être composée de trois pièces, savoir: 1°. une pièce voûtée destinée à recevoir le lait tout chaud, à le faire crémer, et à conserver le beurre après sa fabrication; 2°. une seconde assez grande pour contenir et manœuvrer le *moulin-baratte*; 3°. et une troisième munie d'un fourneau économique, d'un évier et de tablettes et crochets, dans laquelle on échaude, on lave, et l'on fait sécher les ustensiles de la laiterie.

Mêmes détails de construction que pour les laiteries des autres espèces.

SECTION IV.

Des Puits et des Citernes.

La plus grande incommodité que puisse éprouver un établissement rural, c'est celle de manquer d'eau.

Une grande perte de temps pour s'en procurer est encore le moindre inconvénient qui résulte de cette privation pendant les sécheresses de l'été. On n'en fait ordinairement venir que pour la consommation du ménage; on envoie abreuver les bestiaux aux cours d'eau les plus voisins, et, pendant les ardeurs de la canicule, ces animaux en reviennent souvent aussi altérés que lorsqu'ils étoient partis; enfin, si pendant cette saison, il survient un incendie, on est absolument privé des moyens d'en arrêter les progrès.

Telle est en France la fâcheuse position de beaucoup trop de fermes et d'habitations rurales, sans que leurs propriétaires aient rien tenté jusqu'ici pour remédier à cet inconvénient.

Deux moyens sont cependant connus, de temps immémorial, pour procurer de l'eau aux localités qui sont privées de sources ou d'eaux courantes, les *puits* et les *citernes*. Mais, soit que la construction des puits présente trop souvent des incertitudes décourageantes de succès et de dépense, soit que celle des citernes soit trop dispendieuse pour le grand nombre des propriétaires, ils se déterminent difficilement à entreprendre ces travaux. Il seroit donc extrêmement utile de pouvoir faire disparoitre toute espèce d'incertitude dans la construction des puits, et d'indiquer les moyens qu'il est possible d'employer pour diminuer la dépense de construction des citernes. C'est le double but que je me suis proposé dans cette Section.

§. Ier. *Des Puits.*

Leur destination est de mettre à découvert, près d'une habitation, une source qui étoit cachée avant la construction du puits.

Pour y parvenir, on fait un trou, ordinairement circulaire, que

l'on fouille jusqu'au-dessous de la surface de cette source, et lorsqu'on a trouvé l'eau en assez grande abondance pour ne pas craindre le tarissement de la source pendant l'été, on établit au fond du trou un rouet de bois dur, sur lequel on élève la maçonnerie du puits.

Telle est la construction des puits ordinaires, dont le procédé est suffisamment connu des maçons de la campagne.

L'art de construire les puits est donc particulièrement celui de savoir reconnoître si une localité contient des sources cachées, et, dans ce cas, quelle en est la position au-dessous du terrain; car si, comme on le pratique ordinairement, on choisit au hasard le lieu d'emplacement du puits, on s'expose, ou à ne point trouver de source, ou à ne la rencontrer qu'à une très-grande profondeur. Dans le premier cas, la dépense de la fouille seroit absolument perdue, et, dans le second, les frais de construction du puits deviendroient souvent trop considérables pour le propriétaire.

Mais, comment trouver les élémens nécessaires pour établir en toute circonstance le succès et le devis estimatif de la construction d'un puits ordinaire ? Tel est le problème que j'ai essayé de résoudre, sinon rigoureusement, du moins avec une exactitude suffisante pour la pratique.

Pour en trouver la solution, je n'ai point été chercher les prestiges de la *baguette divinatoire*; je n'ai pas non plus invoqué les sensations surnaturelles du fameux *Bleton*; je me suis contenté de puiser dans les nombreuses observations recueillies par les physiciens, d'en extraire celles qui avoient un rapport direct avec le sujet du problème, et d'en déduire une théorie simple qui me paroît facile à appliquer à tous les cas; en voici l'exposé:

Première observation. Les hautes montagnes sont généralement regardées comme étant les réservoirs principaux des eaux qui se répandent dans les vallées, et qui, selon l'intensité de leur volume, y prennent le nom de *source*, de *ruisseau*, de *rivière*, ou de *fleuve*. Ces eaux se rendent ensuite dans des lacs, ou dans la mer, d'où elles sont constamment extraites par l'évaporation, pour retourner dans

leurs réservoirs primitifs, sous la forme de pluie, de neige, etc., qui sont toujours plus abondantes sur les hautes montagnes que dans les plaines. C'est par ce mécanisme admirable que l'auteur de la nature sait entretenir, sur la surface de la terre, la quantité d'eau nécessaire à la végétation ainsi qu'aux besoins des hommes et des animaux.

2°. Le trop-plein de ces réservoirs naturels se verse dans les vallées inférieures, ainsi qu'on vient de le dire, et leurs eaux coulent constamment sur des couches qui leur servent de lit, et que l'observation a reconnu être toujours de nature de roche ou d'argile; ce sont les seules substances minérales que l'eau ne puisse pas pénétrer; toutes les autres connues pour entrer dans la composition des couches de la terre, telles que le sable, la grève, le tuf, la marne terreuse, la terre végétale, sont autant de filtres qui laissent échapper l'eau. C'est par cette raison que, dans les montagnes dont les couches supérieures ou apparentes sont de la nature de ces dernières substances, les sources sont rares, tandis qu'elles sont abondantes dans les montagnes de roche ou d'argile.

3°. Ces sources apparoissent dans les vallées, ou sur les coteaux, à des expositions solaires à-peu-près constantes, du moins dans les montagnes secondaires, pour chaque chaîne de montagnes, ou pour chacun de leurs embranchemens ou contreforts ; et lorsqu'un de leurs pendans présente des sources visibles, l'autre, c'est-à-dire, celui qui est à une exposition solaire opposée, en est ordinairement privé. Ce phénomène, que j'ai souvent observé, me paroit dû à l'uniformité de l'inclinaison ordinaire des différentes couches qui composent la charpente du globe.

4°. Ces sources deviennent visibles sur les pendans des montagnes et dans les vallons, à des niveaux plus ou moins élevés suivant l'inclinaison naturelle plus ou moins grande des couches de roche ou d'argile qui leur servent de lit. En sorte que lorsque cette inclinaison est assez forte pour se prolonger au-dessous du niveau du vallon inférieur, les sources que la montagne peut contenir restent cachées pour la localité.

Il résulte de ce petit nombre de faits et d'observations incontestables :

1°. Que si l'on creuse un puits dans un vallon, ou sur un emplacement dominé par des hauteurs voisines, et qu'on le fouille à une profondeur suffisante, on est à-peu-près sûr d'y rencontrer une source cachée.

2°. Que lorsque l'emplacement est éloigné des hauteurs dominantes, ou choisi sur un tertre isolé, on n'y doit point trouver de sources cachées, à moins que ce ne soit à une très-grande profondeur.

3°. Qu'en creusant un puits sur le pendant d'une montagne où il y a des sources visibles, on est toujours sûr d'y trouver de l'eau en le fouillant à la profondeur nécessaire.

4°. Que si le pendant sur lequel on veut le construire n'offre point de sources visibles, et qu'elles soient apparentes dans son pendant opposé, on ne pourra y trouver l'eau qu'à une grande profondeur.

5°. Que si l'un ni l'autre des pendans de la montagne ne présentent de sources visibles, le puits que l'on voudra construire sur l'un d'eux ne pourra réussir que dans le cas où les différentes couches qui la composent auroient leur pendant de ce côté.

D'ailleurs, je dois faire observer que si, pour trouver la source visible ou cachée que la construction d'un puits doit mettre à découvert à un lieu déterminé, on étoit obligé de le creuser à une très-grande profondeur, il seroit souvent plus économique de le suppléer par une citerne; car, indépendamment de la grande dépense de construction de ce puits, il faudroit encore y ajouter celle des moyens à employer pour en élever l'eau, et qui sont d'autant plus dispendieux que les puits ont plus de profondeur.

Cela posé, en éliminant des conséquences que je viens de tirer des premières observations, les cas où il n'est point économique de construire des puits, il n'en reste que deux sur lesquels j'aie ici à opérer; savoir : Le cas où le pendant choisi présente des sources visibles, et celui où il n'en offre pas. Dans le premier cas, il ne faut que des yeux

pour s'assurer du succès de la construction du puits. Dans le second, on constatera l'existence ou l'absence des sources dans ce pendant de montagne, en creusant dans le vallon inférieur, au-dessous du point choisi pour la position du puits ; ou pour plus d'économie, on y fera enfoncer la sonde ou tarrière du mineur, qui fera connoître leur existence, et la profondeur à laquelle on aura trouvé l'eau.

Le succès de la construction du puits étant ainsi constaté dans les deux cas, il ne s'agit plus que de trouver les moyens de reconnoître en toute circonstance la profondeur qu'il faudra lui donner, afin de pouvoir évaluer d'avance la dépense de sa construction.

Cette dépense est nécessairement variable pour chaque localité, parce que les prix des matériaux et de la main-d'œuvre ne sont pas les mêmes dans toutes; mais par-tout elle sera proportionnelle à la profondeur qu'il faudra donner au puits dans chaque cas particulier, et cette profondeur une fois connue, chacun, dans sa localité, pourra facilement calculer la dépense de construction du puits.

Le problème à résoudre se réduit alors à celui-ci :

Le point de position d'une source visible, ou l'un des points de position d'une source cachée, étant connu dans le pendant d'une montagne, déterminer la profondeur qu'il faudroit donner à un puits que l'on voudroit construire à un niveau plus élevé, sur un point choisi dans la pente, et conséquemment aussi connu de position ?

SOLUTION POUR LE PREMIER CAS.

Je suppose (Planche XII, Fig. 1), que le pendant A, de la montagne est coupé par un plan vertical, passant par le point C, où la source est visible, et par le point B, lieu choisi pour le puits projeté.

Ce plan rencontrera le banc de roche ou d'argile qui sert de lit à la source aux points C et E, et la ligne CE en sera la projection horizontale dans le plan vertical CEBG. Pour fixer la position de la ligne CE sur ce plan, il suffira d'en connoître deux points, dont le premier C est donné de position. Pour en déterminer un second, je choisis sur le terrain au-dessus du point C et dans la direction des points C et B,

un autre point D; j'y fais enfoncer la tarrière du mineur autant qu'il est nécessaire pour atteindre le lit de la source; et la profondeur DH, à laquelle on aura été obligé de l'enfoncer, donnera la position du second point H, qu'il falloit trouver dans la ligne CHE, pour déterminer l'inclinaison de la couche de terre qui sert de lit à cette source. Après avoir tracé cette ligne sur le plan, j'abaisse les verticales DH et BE, et je tire les horizontales HL, DF, EK et BG.

Cela posé, la profondeur qu'il faudra donner au puits projeté pour y obtenir constamment de l'eau, ou $BE = CG - CK$. En nommant BE, x; et CK, différence inconnue du niveau entre la position des points C et E, y; on aura $x = CG - y$. Mais, par la théorie des triangles semblables, CK ou $y : EK :: CL : LH$; conséquemment $y = \frac{EK \times CL}{LH}$. Donc x, ou $BE = CG - \frac{EK \times CL}{LH}$.

Or, on connoît la distance du point choisi B au point C de la source visible, car ces deux points sont donnés de position, et cette distance $BG = EK$. On connoît également, et par la même raison, la distance horizontale du point C au point D, et cette distance $DF = LH$. Enfin, par le nivellement du terrein, et la combinaison de son opération avec la profondeur DH donnée par la sonde, on trouvera les différences de niveau qui existent entre le point C et les points H et B, ou les valeurs de CL et de CG.

Ainsi en supposant BG ou $EK = 100$ mètres, $DF = 12$ mètres, $CG = 12$ mètres, et $CL = \frac{1}{2}$ mètre; et en substituant ces données dans la formule $x = CG - \frac{EK \times CL}{LH}$, on aura

x, ou $BE = 12$ mètres $- \frac{100^m \times \frac{1}{2}}{12} = \frac{144^m - 50}{12} = 7^m,855.$

Si la source, au lieu d'être visible en C, avoit été découverte à ce point, et trouvée à un mètre de profondeur au-dessous du sol du vallon, toutes choses d'ailleurs restant égales, et le nouveau lit C'E' étant supposé parallèle à celui CE du premier cas, la profondeur BE'

qu'il faudroit donner au nouveau puits se détermineroit aussi facilement par la même formule.

En effet: en nommant ici x' cette profondeur BE'; et y', la différence de niveau $C'K'$ qui existe entre les points C' et E', on a

$$x' = C'G - y' = C'G - \frac{E'K'(\text{ou } EK) \times C'L'(\text{ou } CL)}{L'H'(\text{ou } LH)}.$$

Or, ici, $C'G = 15$ mètres, car la source a été trouvée à un mètre au-dessous du point C; $E'K' = BG = 100$ mètres, comme dans le premier cas; $L'H' = DF = 12$ mètres; et $C'L'$, à cause du parallélisme des deux lits, $= CL = \frac{1}{2}$ mètre; et en substituant ces données dans la formule, on trouvera

$$BE' = 15 \text{ mètres} - \frac{100^m \times \frac{1}{2}}{12} = \frac{156^m - 50}{12} = \frac{106^m}{12} = 8^m,833. \text{ C.Q.F.D.}$$

On voit donc, qu'à l'aide de cette méthode, un propriétaire pourra toujours constater d'avance le succès de la construction d'un puits, et même en évaluer la dépense avec autant de précision qu'on peut le désirer dans la pratique.

Il faut avoir l'attention d'éloigner les puits des retraits, des étables, des fumiers, et généralement de tous les lieux qui pourroient communiquer à l'eau une odeur désagréable. On ne doit cependant pas conclure de ce précepte qu'il soit impossible d'avoir un bon puits dans une basse-cour, mais seulement qu'il est nécessaire de le placer au-dessus de l'égout naturel des fumiers, des étables, etc.

Les puits doivent d'ailleurs être toujours à découvert, quelqu'inconvénient qu'il y ait à cet état, parce que l'eau en est meilleure. Les vapeurs qui montent s'évaporent plus facilement, et l'air qui y circule librement la purifie mieux. On prévient les accidens qui peuvent en arriver, en les couvrant avec un grillage léger et facile à retirer lorsqu'on tire l'eau avec une poulie; mais si le puits est muni d'une pompe à main, ce grillage peut être fixe et en fil de fer peint.

On lit dans l'Encyclopédie que la Flandre, l'Allemagne et l'Italie ont imaginé de substituer à ces puits ordinaires des *puits forés*;

c'est-à-dire ; des puits où l'eau monte d'elle-même jusqu'à la surface du terrein, en sorte qu'on n'a la peine que de puiser l'eau dans un bassin où elle se rend, sans qu'on soit obligé de la tirer.

Ces puits sont infiniment commodes, mais leur construction présente souvent de grandes difficultés. On creuse d'abord un bassin, dont le fond doit être plus bas que le niveau auquel l'eau peut monter d'elle-même, afin qu'elle s'y épanche. On perce ensuite, avec des tarrières, un trou d'environ trois pouces de diamètre, dans lequel on met un pilot garni de fer par les deux bouts. On enfonce le pilot avec le mouton, autant qu'il est possible, et on le perce avec une tarrière d'un diamètre un peu moins grand et d'un pied de gouge. C'est par ce canal que doit venir l'eau, *si l'on a enfoncé le pilot dans un bon endroit*. On la conduit ensuite dans le bassin avec un tuyau de plomb.

Dans plusieurs endroits du territoire de Bologne en Italie, il y a aussi des puits forés, mais on les construit différemment. On creuse jusqu'à ce qu'on ait trouvé l'eau ; après quoi on fait un double revêtement, dont on remplit l'entre-deux avec un corroi de glaise bien pétrie. On continue de creuser plus avant et de revêtir, comme dans la première opération, jusqu'à ce qu'on trouve des sources qui viennent en abondance. Alors, on perce le fond avec une tarrière, et le trou étant achevé, l'eau monte ; non-seulement elle remplit le puits, mais encore elle se répand sur toute la campagne, qu'elle inonde continuellement.

Malgré le défaut de précision qui se fait remarquer dans ces descriptions, on peut juger d'abord que les puits forés de la première espèce ne sont praticables que dans les localités où l'eau se trouveroit à une très-petite profondeur, puisqu'après avoir creusé le bassin, le reste de l'opération consiste à enfoncer *un seul pilot*, que l'on fore ensuite pour l'ascension de l'eau.

Quant aux puits forés du territoire de Bologne, leur dépense de construction doit être très-grande, et même plus considérable que celle de nos puits ordinaires, à profondeur égale ; mais ceux-ci n'ont pas l'avantage de n'exiger aucune machine pour en élever l'eau.

Une troisième manière de construire les puits, dont l'Encyclopédie ne fait aucune mention spéciale, et qui est pratiquée depuis long-temps dans l'ancienne province de l'Artois, me paroît mériter la préférence sur les deux autres, parce que cette construction est économique, et que l'on peut l'employer dans toutes les circonstances locales propres à la construction d'un puits ordinaire. Cette espèce de puits foré est connu en France sous le nom de *puits artésien*.

En voici le procédé, tel que M. Cadet Devaux l'a décrit, et qu'il est inséré dans le premier volume des Mémoires de la Société d'Agriculture du département de la Seine.

« On perfore, avec une tarrière d'environ trois pouces de diamètre et d'un pied de gouge, le sol sur lequel on desire pratiquer l'un de ces puits. On place verticalement dans le sol perforé un cylindre en bois creusé (1), de même diamètre que le trou, et garni dans sa partie inférieure d'un fer saillant et tranchant pour faciliter son enfoncement; on l'enfonce avec le mouton, après quoi l'on recommence à tarauder.

» Lorsque le nouveau trou est bien curé, on enfonce le premier cylindre jusqu'au fond, au moyen d'un second cylindre ajusté sur le premier dans une feuillure pratiquée à sa partie supérieure.

» En répétant cette manœuvre à l'aide de la tarrière, on parvient à percer les bancs de tuf, de pierres, etc. s'il s'en rencontre. Au fur et à mesure que la tarrière se remplit, on la retire pour la vider.

» Avec du temps, car cette opération en exige, et par l'addition successive de nouveaux cylindres, on parvient à de grandes profondeurs; enfin, on obtient communément l'eau.

» Lorsque l'emplacement a été mal choisi, il arrive quelquefois que l'on a travaillé en vain; mais ce cas est infiniment rare.

» Si le réservoir de l'eau obtenue est supérieur à celui de la surface

(1) Au lieu de cylindres en bois creusé, M. Dufour emploie aujourd'hui des caisses carrées de mêmes dimensions.

du sol, l'eau jaillit, et c'est une fontaine jaillissante que l'on s'est procurée ; mais si ce réservoir est au-dessous du niveau du sol, c'est un puits peu profond, et qui n'exige pas tout l'appareil des puits profonds ordinaires pour en élever l'eau. Dans le premier cas, on forme autour du tuyau un bassin dont on dirige ensuite le trop plein à volonté. Et dans le second, on creuse un puits ordinaire autour du cylindre, qui en occupera le centre ; on l'approfondit jusqu'à six pieds au-dessous du niveau auquel l'eau s'est élevée dans ce cylindre ; on le recèpe ensuite à un pied du fond, et alors on a un puits excellent qui ne tarit jamais ».

C'est par ce procédé que M. Dufour, artiste très-expert dans la construction des puits forés, est parvenu à rendre salubre l'eau de plusieurs puits ordinaires à Paris ; qu'il a recreusé avec beaucoup d'économie des puits qui n'étoient pas assez profonds, et qui, par cette raison, tarissoient pendant l'été ; et qu'il a procuré une fontaine jaillissante à la manufacture de papiers de Courtalin.

L'usage des puits remonte, pour ainsi dire, à la naissance des sociétés. Il est effectivement naturel de croire que l'idée de leur établissement a dû naître dans l'esprit des hommes, aussitôt que la population est devenue assez nombreuse, pour que les familles ne pussent pas toutes habiter sur les bords des cours d'eau et dans le voisinage des sources ; car l'eau étant indispensable à la vie, on a dû imaginer la construction des puits, afin d'éviter les inconvéniens des déplacemens nécessaires pour pouvoir s'en procurer. Aussi trouve-t-on de nombreux vestiges de ces travaux des hommes dans presque toutes les parties du monde, et ils y sont des monumens incontestables de l'existence ancienne et de la civilisation des peuples qui les ont habitées, et dont plusieurs ne sont plus connus que par la tradition.

§. II. *Des Citernes.*

Lorsqu'une localité se refuse absolument à la construction des puits, soit par sa position trop élevée, ou trop éloignée des hauteurs dominantes, soit par la nature de son sol, il n'y a plus d'autre ressource

pour s'y procurer de l'eau, que celle de réunir dans un réservoir souterrain et voûté, les eaux pluviales qui s'égouttent des toits des bâtimens, ou même qui se versent des coteaux dans les vallons; ce réservoir s'appelle alors une *citerne*.

La construction des citernes exige beaucoup de soins et de précautions, et devient nécessairement dispendieuse. C'est pourquoi l'on trouve encore tant de localités qui n'en ont point, et où cet établissement seroit indispensable, pour préserver leurs habitans des maladies annuelles auxquelles les exposent la privation de l'eau, ou l'usage habituel d'eaux malsaines.

Une citerne doit être enfoncée en terre comme une cave, tenir parfaitement l'eau, et la conserver potable au moins autant de temps que peuvent durer localement les plus longues sécheresses de l'année. L'eau de citerne est d'ailleurs regardée comme la boisson la plus saine pour l'homme et les animaux, lorsqu'on a l'attention de n'y pas introduire celles des premières pluies qui tombent après une longue sécheresse, ou pendant un orage, parce qu'en traversant l'atmosphère, elles s'imprègnent des exhalaisons de la terre, élevées et suspendues dans cette atmosphère. Les meilleures eaux sont celles que l'on recueille des toits au printemps et à l'automne; et, dans l'été, celles des pluies qui succèdent aux orages, parce qu'alors l'atmosphère est épurée, les toits des maisons sont lavés, et toutes les ordures accumulées dans les tuyaux et les chanées sont entraînées.

Les détails relatifs à l'établissement d'une citerne consistent, 1°. dans la construction de la citerne proprement dite, ou de son réservoir voûté qui est le principal; 2°. dans celle du *citerneau*, ou petit réservoir ouvert, dans lequel les eaux pluviales déposent le sable et les graviers dont elles peuvent être chargées, avant de parvenir à la citerne; 3°. dans la disposition des couvertures des bâtimens, au bas desquelles on place des chanées pour en recevoir l'égout; dans celle des tuyaux de descentes et des conduits en pierres de taille destinés à amener les eaux au citerneau, et de là dans la citerne; 4°. dans d'autres travaux accessoires qu'il faut faire pour assurer le jeu et l'usage de ces eaux,

pour les refuser lorsqu'elles ne sont pas de bonne qualité, pour faire écouler le trop-plein de la citerne, enfin pour préserver les bâtimens des infiltrations nuisibles que le voisinage des eaux pourroit occasionner.

Ces différens travaux doivent être exécutés avec les meilleurs matériaux disponibles, tant pour les pierres que pour les cimens, et par les meilleurs ouvriers; car l'économie, dans cette espèce de construction, consiste particulièrement à ne rien ménager pour lui procurer toutes les qualités qu'elle doit avoir; autrement, on s'expose, ou à recommencer l'ouvrage, ou à des réparations fréquentes qui équivalent souvent pour la dépense à une seconde construction.

Suivant Rozier, de toutes les manières de construire une citerne, *la meilleure*, c'est-à-dire, *la plus économique, la plus expéditive et la plus sûre* est en *béton*. Mais, malgré sa prédilection pour cette espèce de maçonnerie, dont l'exécution exige des ouvriers très-exercés, je pense que par-tout où l'on trouvera de bons matériaux, et où l'on pourra fabriquer d'excellent ciment, le tout à des prix modérés, on fera mieux d'adopter la méthode des pays septentrionaux.

Quoi qu'il en soit, les dimensions d'une citerne doivent être calculées sur la consommation présumée du ménage. Il vaut mieux cependant que la citerne soit de beaucoup trop grande que trop juste pour ses besoins. Voici le point de fait dont on peut partir pour déterminer la quantité d'eau qu'elle doit contenir.

Il est reconnu que le terme moyen de l'eau qui tombe annuellement sur le sol de la France est de 20 pouces de hauteur. (*Delahire*, Mémoires de l'Académie Royale des Sciences, année 1703, et M. *Cotte*, Mémoires de Physique, tom. 51, pag. 224.)

Cela posé, toute maison de quarante toises de superficie pourra réunir chaque année un volume d'eau de 2160 pieds cubes au moins, en prenant seulement 18 pouces pour la hauteur de ce qu'il en tombe; les 2160 pieds cubes équivalent à 75,600 pintes d'eau, à raison de trente-cinq pintes par pied cube.

Maintenant si l'on divise 75,600 par 365, nombre des jours de

l'année, le quotient 207 indiquera le nombre de pintes d'eau que les habitans de la maison auroient à consommer journellement; et si cet approvisionnement étoit en proportion avec leurs besoins, il ne s'agiroit plus que de donner à la citerne les dimensions nécessaires pour pouvoir contenir les 2160 pieds cubes d'eau, ou quinze pieds de longueur, douze pieds de largeur et douze pieds de profondeur au-dessous du niveau de la gargouille de décharge du trop-plein.

Cependant, on peut réduire ces dimensions d'une citerne, car les eaux du ciel ne tombent pas simultanément sur la terre. Il y a des saisons pluvieuses et des temps de sécheresse; et pourvu que la citerne contienne assez d'eau pour les besoins du ménage pendant les plus longues sécheresses, dont la durée est ordinairement connue localement, elle remplira sa destination aussi complètement que si on lui donnoit une capacité suffisante pour réunir en une seule fois toute l'eau nécessaire à cette consommation pendant toute l'année.

On voûte les citernes afin d'éviter que l'eau n'y gèle en hiver, et qu'elle ne s'échauffe trop en été. En général, il faut avoir l'attention de leur donner le plus de profondeur qu'il sera possible, l'eau s'y conservera beaucoup mieux.

Il est fâcheux que cette espèce de construction ne soit pas à la portée du pauvre, car une boisson saine est une chose de première nécessité pour tous les hommes. Mais si la dépense en est trop forte pour ses facultés ordinaires, il seroit encore possible d'établir des citernes publiques dans tous les villages où l'église, ou tout autre bâtiment public de grandeur suffisante, seroit couvert en tuiles ou en ardoises, car les couvertures en paille, ou en chaume, ou même en joncs, ne valent rien pour cet établissement.

Enfin, l'homme le moins fortuné ne devroit pas ignorer les moyens simples que l'on emploie pour ôter aux eaux les plus crues, ou les plus malsaines, leurs propriétés nuisibles. On y parvient souvent en faisant bouillir ces eaux, ou en y plongeant un fer rougi au feu, ou en les faisant filtrer à travers un lit de charbons concassés. Mais le procédé le plus économique, dont la bonté vient d'être constatée en Russie

dans un voyage maritime de long cours ; c'est l'emploi des vases de bois charbonnés intérieurement. C'est à M. le sénateur Bertholet que cette découverte est due.

L'opération du charbonnage d'un tonneau est très-facile avec un peu d'attention.

On la commence par le fond ; on y met du sarment bien sec, ou des brindilles de bois, et on les allume. On entretient ce feu jusqu'à ce que tous les points du fond soient carbonisés à une épaisseur de deux à trois lignes. On procède ensuite de la même manière à la carbonisation du pourtour et du fond supérieur. Lorsque la futaille est renfoncée, on la lave exactement, afin de n'y laisser aucun corps étranger, et on la remplit d'eau.

Le vaisseau ainsi charbonné acquiert la propriété non-seulement d'épurer l'eau, mais encore de la conserver saine et potable pendant très-long-temps. Ainsi, en sacrifiant quelques tonneaux pour les charbonner et lui servir de petite citerne, le ménage le moins aisé pourroit se procurer dans tous les temps une boisson toujours saine, qui le garantiroit des fièvres de saison.

SECTION V.

Des Puisards.

On sait qu'un *puisard* est une fosse peu profonde, destinée à recevoir les eaux de pluie, celles d'égout des cuisines, offices, éviers, laiteries, etc. lorsqu'on ne peut pas, sans inconvénient, les faire écouler naturellement au-dehors des habitations.

Ces fosses sont ordinairement circulaires : on en revêt le pourtour en maçonnerie de pierres sans mortier, afin de prévenir l'éboulement des terres sans empêcher les eaux qui y tombent de filtrer à travers cette maçonnerie ; on la termine par une voûte, qui recouvre ainsi la fosse ; et, dans le dessus, on pratique un regard assez grand pour y introduire un homme lorsque le puisard a besoin d'être curé.

Un puisard est le plus souvent un voisinage très-incommode pour

les habitations. Les graisses et les autres immondices que les différentes eaux qui y sont dirigées entraînent avec elles, fermentent en peu de temps, et font de ces puisards, des cloaques aussi infects et aussi malsains que les fosses d'aisance. Cette puanteur est sur-tout nuisible dans les cuisines basses et dans les laiteries, où elle pénètre par le conduit même de l'écoulement de leurs eaux, au point de rendre quelquefois les cuisines inhabitables, et de gâter tout le laitage dans les laiteries.

On tâche de remédier à cet inconvénient en faisant curer les puisards de temps à autre, ou en y pratiquant des évents, des cheminées; mais ces palliatifs n'empêchent pas qu'il n'en sorte une odeur insupportable, qui est attirée dans ces pièces par le courant d'air formé par le feu des cuisines, ou par l'état de l'atmosphère.

Un seul moyen me paroit efficace pour garantir les cuisines et les laiteries des effets pernicieux de leur voisinage des puisards; c'est celui imaginé par feu M. de Parcieux, dont le procédé est consigné dans les Mémoires de l'Académie Royale des Sciences, année 1767.

La simplicité de ce procédé trop peu connu, et la facilité de son exécution, m'engagent à en donner ici la description.

Les Figures 2, 3 et 4 de la Planche XII, donnent les plan, profil et élévation de la cuvette, dont la disposition doit intercepter toute communication de l'air intérieur d'un bâtiment avec celui du puisard.

ABCD est le plan de cette cuvette: elle a dix-huit pouces de longueur intérieure, un pied de largeur et six pouces de profondeur dans son milieu; on la fait en pierre de taille dure. Son bord coté 2 (c'est celui qui doit être placé du côté du puisard), est de deux pouces plus bas que les trois autres côtés du tour de la cuvette. Ce petit bassin doit être posé de niveau dans l'épaisseur du mur, à la hauteur du pavé, ou de la noue de ce pavé par laquelle les eaux arrivent dans le puisard (Fig. 3); de manière qu'il faut qu'elles passent par la cuvette pour tomber dans ce puisard.

On fait à chacun des deux grands côtés AB et BC de la cuvette, une entaille de trois pouces de profondeur, d'autant de largeur, et seulement de deux pouces dans l'épaisseur des flancs (Figure 2); ces entailles

doivent être un peu plus près de AB que de CD. On pose de champ dans ces entailles un morceau de dalle de pierre dure H, de trois pouces d'épaisseur, de seize pouces de largeur, et d'autant de hauteur environ, et on achève de maçonner autour de cette dalle placée verticalement dans les entailles de la cuvette, pour ne laisser d'autre passage à l'air du dehors au-dedans que par le bas de la cuvette, sous la pierre de champ H. Le bord coté 1 de la cuvette n'étant que de deux pouces plus bas que le restant de son pourtour, et les entailles de la pierre de champ descendant de trois pouces, il s'ensuit que cette pierre plonge d'un pouce dans l'eau quand la cuvette en est remplie; ce qui ôte toute communication de l'air du dehors au-dedans, parce que la cuvette doit toujours être pleine d'eau.

Cette eau, cependant, pourroit se corrompre comme celle du puisard, si on lui en laissoit le temps; mais elle ne reste jamais dans la cuvette pendant un jour entier. Elle est continuellement chassée et renouvelée par la dernière eau qui arrive, soit par celle que l'on y répand chaque fois qu'on lave quelque chose, soit en y jetant quelques seaux d'eau propre; au moyen de quoi on n'est pas plus incommodé de la mauvaise odeur du puisard dans la pièce, que s'il n'y avoit point de puisard.

SECTION VI.

Des Lavoirs.

Un lavoir à la campagne est un établissement important aux yeux de la bonne mère de famille, car la surveillance des lessives est ordinairement une de ses occupations favorites.

Dans une grande habitation, il faut le placer, autant qu'il est possible, à la plus grande proximité de la buanderie; mais cette position, qui seroit certainement la plus commode, est absolument subordonnée à la position de sources, ou des eaux disponibles.

La construction des lavoirs n'est ni compliquée, ni très-coûteuse, et leur grande utilité devroit engager toutes les communes à s'en procurer.

A défaut d'eaux courantes, ou de sources visibles, on pourroit, à

l'aide de puits forés, découvrir quelquefois des fontaines jaillissantes qui en tiendroient lieu avec beaucoup d'avantages. Quoi qu'il en soit, je vais entrer dans quelques détails sur cette espèce de construction.

On doit distinguer deux espèces de lavoirs, savoir : les *lavoirs domestiques* et les *lavoirs publics*; ce n'est pas cependant que la construction des uns et des autres présente de grandes différences ; mais il est naturel de donner plus de commodités aux lavoirs intérieurs des habitations qu'à ceux qui sont publics, et dès-lors il devient nécessaire d'en pouvoir faire la distinction.

§. Ier. *Des Lavoirs domestiques.*

J'appelle *lavoir domestique* celui qui est construit dans l'enceinte d'une habitation rurale, et disposé pour l'usage exclusif de son propriétaire.

Cette espèce de lavoir est composé, Planche XIII, Figures 1 et 2, 1°. d'un bassin A ; 2°. d'une enceinte couverte B; 3°. d'une petite vanne D avec empellement; 4°. de chevalets E qui garnissent le pourtour de son enceinte.

Le bassin A se construit en maçonnerie de chaux et ciment, lorsque l'on craint des infiltrations de l'eau à travers les terres environnantes; dans le cas contraire, on se contente de ne maçonner de cette manière que la partie du lavoir où la vanne D doit être placée, et le surplus du revêtement se fait en pierres sèches.

Le couronnement de ces maçonneries est établi en pierres dures, taillées dans l'inclinaison requise pour la commodité des laveuses, ou en forts madriers de chêne, solidement contenus dans le massif de maçonnerie, et placés dans la même inclinaison.

La clôture ou enceinte F se fait en maçonnerie ou en colombage à volonté; on la couvre d'un toit pour préserver les laveuses du soleil ou de la pluie. Ce toit est supporté extérieurement par le mur d'enceinte, et intérieurement par des poteaux C,C, solidement contenus et encastrés dans la maçonnerie du bassin, ou sur des dés de maçonnerie établis à cet effet au-dessous de chaque poteau lorsque la maçon-

nerie du bassin est en pierres sèches, parce qu'elle ne présenteroit pas une solidité suffisante. Ces poteaux sont aussi contenus dans leur écartement par des entraits et des sablières.

Les chevalets E que l'on voit dans le pourtour de l'enceinte sont établis pour recevoir le linge à mesure qu'il est lavé.

Il est bon encore de paver le fond du lavoir, afin qu'après l'avoir mis à sec, en levant l'empellement de la vanne D, on puisse le nettoyer sans l'approfondir.

Ce lavoir est de dimensions suffisantes pour recevoir à-la-fois huit ou dix laveuses.

§. II. *Des Lavoirs publics.*

On construit ces lavoirs de la même manière que les lavoirs domestiques; seulement leurs dimensions doivent être plus grandes et proportionnées à la population des communes pour lesquelles on les établit. Ceux des villes peuvent aussi être entourés d'une enceinte couverte et garnis de chevalets, parce qu'elles ont généralement les moyens d'en supporter la dépense; mais ceux des communes rurales seront réduits à la construction du bassin.

Celui que l'on voit Fig. 4, est de cette espèce. Il est disposé pour contenir à-la-fois trente à quarante laveuses. Je l'ai fait ici précéder par un abreuvoir public, dont l'établissement est également avantageux à la campagne.

SECTION VII.

Des Glacières.

Tout le monde sait qu'une glacière est un ouvrage d'art spécialement destiné à conserver de la glace pendant les plus grandes chaleurs. Les glacières ne doivent pas être tout-à-fait regardées comme des ouvrages de luxe, car l'usage des boissons à la glace est absolument nécessaire dans les départemens méridionaux pour pouvoir y supporter sans peine la chaleur de leur température. Il produit cet effet sur les hommes; non pas, ainsi qu'on le croit communément, parce que cela rafraîchit,

mais parce que cet usage donne du ton à l'estomac et remonte tous les ressorts de la machine. Une glacière offre encore un autre avantage qui est inappréciable pour ceux qui vivent à la campagne pendant l'été; c'est celui de pouvoir y conserver les viandes et autres provisions qui se corrompent par-tout ailleurs, et souvent dans la journée même, pendant cette saison.

D'ailleurs, lorsque le local s'y prête, la construction d'une glacière n'est pas coûteuse, et je ne vois pas pourquoi, dans une semblable position, l'homme aisé se priveroit d'une chose aussi utile et agréable.

Je vais donc indiquer les travaux que sa construction exige, suivant la nature plus ou moins favorable du terrein, afin que les propriétaires soient à même d'évaluer les dépenses qu'elle doit leur occasionner selon ces différentes circonstances. Je parlerai aussi des glacières nouvellement exécutées dans l'Amérique septentrionale, et qui sont construites dans des principes contraires à ceux admis jusqu'ici dans cette espèce de construction.

§. I*er*. *Détails de construction des Glacières, telles qu'on est dans l'usage de les exécuter en France.*

Les qualités qui constituent une bonne glacière de cette espèce, sont: 1°. D'être toujours saine et sans aucune humidité; 2°. de jouir constamment d'une température assez froide pour empêcher la glace de s'y fondre; 3°. de n'avoir aucune communication immédiate avec l'air extérieur, lors même qu'on est obligé d'y pénétrer pour en retirer la glace destinée à la consommation journalière.

Pour obtenir ces qualités essentielles, on choisit un terrein sec qui ne soit point, ou qui soit peu exposé au soleil. On y creuse une fosse A, Figure 5, Planche XII, de quatre à cinq mètres de diamètre par le haut, et finissant en bas comme un pain de sucre renversé, dont la pointe auroit été tronquée. Sa profondeur ordinaire est d'environ six mètres. Plus une glacière est profonde et large, et mieux la glace et la neige s'y conservent. (*Rozier.*)

Il est bon de revêtir cette fosse, depuis le bas jusqu'en haut, d'un

petit mur de moëllons de deux à trois décimètres d'épaisseur, bien enduit avec du mortier, et de percer dans le fond un puits C de soixante-six centimètres de diamètre, et d'un mètre un tiers de profondeur. On garnit ensuite le dessus de ce puits d'un grillage de fer pour laisser passer l'eau qui s'écoule du massif de glace. (*Rozier.*)

Au lieu du mur dont on vient de parler, quelques-uns revêtent la fosse A d'une cloison de charpente garnie de chevrons lattés, et font descendre la charpente jusqu'au bas de la glacière, au fond de laquelle ils pratiquent le petit puits pour l'écoulement de l'eau. (*Ibid.*)

D'autres n'y font point de puits ; mais pour en tenir lieu, ils ne font descendre la charpente que jusqu'aux trois quarts de la profondeur de la glacière. Ils ménagent ensuite, à huit ou dix décimètres du fond, un bâtis de charpente en forme de grille, sous laquelle l'eau s'écoule quand les grandes chaleurs font fondre la glace. (*Ibid.*)

Si le terrein où est creusée la glacière est bon et bien ferme, on peut se passer de charpente, et mettre la glace dans le trou sans rien craindre ; mais il faut toujours garnir le fond et les côtés avec de la paille, afin que la glace ne soit pas en contact immédiat avec le terrein de la fosse. (*Ibid.*)

On couvre le dessus B de la glacière en paille, attachée sur une charpente élevée en pyramide, de manière que le bas de cette couverture pende jusqu'à terre. (*Ibid.*)

Pour entrer dans la glacière, on pratique, au nord de sa position, un vestibule D d'environ deux mètres deux tiers de longueur sur environ douze décimètres de largeur intérieure, et on le couvre également en paille. Ce vestibule est garni de deux portes, l'une intérieure et l'autre extérieure. Elles servent à entrer dans la glacière et à en sortir, sans permettre aucune communication directe de l'air extérieur avec l'air intérieur ; et c'est dans ce vestibule qu'en été l'on peut très-bien conserver les viandes, le beurre, etc.

Enfin, on a l'attention d'éloigner les eaux pluviales de la glacière, en les détournant par des rigoles convenablement disposées.

Tels sont les moyens que l'on emploie dans les localités les plus

favorables pour y conserver la glace en été. On voit des glacières de cette espèce dans presque toutes les places de guerre ; elles y sont placées dans le terre-plein des bastions ou des ouvrages avancés, et ombragées par des plantations. La glace s'y conserve très-bien ; mais leur service est un peu gêné par la position de la charpente de la couverture, qui est placée sur le revêtement même de la fosse.

Pour obvier à cet inconvénient, on construit autour de cette fosse, et à cinq ou sept décimètres de ses bords, un mur circulaire de deux mètres de hauteur de nette maçonnerie, et d'un demi-mètre d'épaisseur, qui lui procure une clôture encore plus fraîche, et forme autour de cette fosse un marche-pied très-commode pour les ouvriers ; et c'est sur ce mur extérieur que l'on pose la charpente du toit, dont la couverture pend jusqu'à terre, comme je viens de le dire, pour préserver l'enceinte des influences de la température extérieure. On produit aussi le même effet, en formant ce prolongement de la couverture avec un remblai suffisant des terres extraites de la fosse, comme on le voit dans la glacière, dont les Figures 6 et 7 donnent le plan et le profil. Lorsqu'on ne craint pas la dépense, on voûte le dessus de la glacière ; elle en devient meilleure. On peut alors la couvrir en paille, comme dans la construction précédente ; ou mieux, on en recouvre extérieurement la maçonnerie, d'abord avec un lit de glaise bien corroyée, d'un demi-mètre d'épaisseur, et ensuite avec un lit de terre végétale de la plus grande épaisseur possible, afin de préserver la couche de corroi des effets de la sécheresse.

Cette construction devient plus dispendieuse, mais la glacière est beaucoup meilleure, et elle présente la facilité de l'entourer de plantations de grands arbres, et même de garnir sa partie supérieure en arbustes à racines déliées, qui assureront à l'air intérieur de la glacière une température toujours également fraîche. D'ailleurs ces monrains, décorés par de semblables plantations, font un effet pittoresque dans les jardins d'agrément.

Jusqu'ici la dépense de construction d'une glacière n'est pas assez grande pour excéder les facultés pécuniaires de l'homme aisé ; mais

lorsque le sol est naturellement humide, cette dépense augmente dans la proportion de l'humidité naturelle; parce que, pour pouvoir conserver la glace dans un terrain de cette nature, il faut encore plus de précautions, et des travaux d'autant plus multipliés, qu'il est plus ingrat.

Du moment que le sol ne peut plus absorber promptement et naturellement l'humidité, il faut, pour ainsi dire, isoler la fosse de tout le terrein environnant, afin de pouvoir procurer à l'air intérieur de la glacière une température constamment sèche. A cet effet, on est quelquefois obligé, particulièrement dans les terreins argileux et marneux, d'élever un second mur autour du cône, à six ou huit décimètres de distance, et de remplir d'argile bien corroyée l'entre-deux de ces murs. De plus, dans ces natures de terrein, le puits du fond du cône ne peut pas absorber les eaux de glace qui y tombent du cône, comme dans les sols perméables; il est donc nécessaire de procurer un écoulement extérieur à ces eaux, car le puits pourroit en être rempli, et leur contact avec la glace la feroit fondre.

Mais, pour pouvoir effectuer cet écoulement, il faut que le fond du puits se trouve, au moins d'un côté, à un niveau un peu plus élevé que celui du terrein environnant, et à une distance plus ou moins rapprochée; autrement, il seroit impossible de procurer une pente convenable au conduit souterrain qui doit dégorger les eaux de ce puits. D'un autre côté, ce conduit, ou raie couverte, établit nécessairement une communication directe entre l'air extérieur et celui de l'intérieur de la glacière, et cette communication peut quelquefois avoir une influence fâcheuse sur sa température intérieure, et conséquemment en faire fondre la glace dans la partie inférieure de la fosse, comme cela est arrivé à Pont-Chartrain. Pour prévenir ce dernier inconvénient, on prolonge, le plus qu'il est possible, l'issue de cette raie couverte, et l'on en couvre l'empierrement avec une couche de terre d'épaisseur convenable; et si cette précaution ne suffit pas, on fera bien d'employer la cuvette de puisard de M. de Parcieux, dont j'ai déjà parlé, parce que ce moyen lui a complètement réussi dans la glacière de Pont-Chartrain.

D'ARCHITECTURE RURALE.

Enfin, dans les terreins exposés aux inondations, on ne peut creuser en terre le cône de la glacière, car les eaux y pénétreroient à la longue, malgré les précautions que l'on prendroit pour la préserver de cet accident. Le puits même doit en être élevé au-dessus du sol, afin d'assurer l'écoulement des eaux de glace qui s'y réunissent. Il faut donc s'attendre à une très-grande dépense, si l'on veut se procurer une bonne glacière dans des terreins aussi défavorables, du moins en conservant la forme qu'on est dans l'usage de donner en France aux glacières.

Il arrive souvent que la glace fond dans une glacière nouvellement construite, parce que ses murs ne sont pas encore assez secs; mais, lorsqu'elle a été bien faite, la glace n'y fond plus la seconde année.

§. II. *Détails de construction d'une Glacière américaine.*

Ceux que nous allons donner ici, sont tirés d'un ouvrage de M. Bordley, intitulé : *Essais and notes on husbandry and rural affairs*, 1 vol. *in-8°*, Philadelphie, page 364. Je les dois à la complaisance de M. Volney, qui a vu ces glacières sur les lieux.

« En 1771 (c'est M. Bordley qui parle), je construisis, dans la péninsule de la Chesapeack, une glacière sur un terrein plat, dont le niveau étoit seulement élevé de 17 pieds au-dessus des plus hautes inondations d'une rivière salée, et à 80 yards (1) de ses bords. J'eus un soin particulier, *selon l'usage alors dominant*, d'empêcher que l'air n'y pénétrât. La capacité de la fosse étant de 1728 pieds cubes, on put y arranger jusqu'à 1700 pieds cubes de glace; mais la glace s'y fondit, même avant l'été, parce que la *fosse étoit trop humide*, et la *glacière trop close*. Effectivement, lorsqu'on la creusa, l'on aperçut un peu d'humidité au fond, et, pour une glacière, un peu est trop : la moindre humidité, soit au fond, soit sur les côtés, s'élève en vapeurs aux parois du dôme, par l'effet d'une chaleur qui est encore de beaucoup supérieure au degré de congélation : car, dans les puits les plus profonds

(1) Le yard vaut 33 pouces 9 lignes un tiers de France.

et les plus frais, le thermomètre marque environ neuf degrés de température au-dessus de zéro ; et la glacière étant bien close, ces vapeurs retombent sur la glace, faute de soupirail par où s'échapper. D'où il résulte : 1°. Que si une glacière bien close n'est pas souvent ouverte, elle devient tout-à-fait chaude, et que la glace s'y ramollit à la surface comme de la neige; 2°. qu'*aucune profondeur* ne peut préserver la glace de fusion, et même que c'est en voulant donner trop de profondeur à une glacière, qu'elle est plutôt exposée à cette *moiteur* du sol qui la fait fondre.

» Quelques années après, je fis une autre glacière à 150 yards de la précédente, mais je procédai sur d'autres principes. Mon principal objet fut d'avoir de l'air et de la ventilation, afin d'obtenir *sécheresse* et *fraîcheur;* je conçus l'idée d'isoler du terrain la masse de glace, en la mettant dans une caisse de bois, éloignée d'un pied par en bas, et de deux pieds à deux pieds et demi par en haut, de la clôture de la glacière. La fosse fut creusée dans un lieu *exposé au vent* et *au soleil*, afin de la rendre bien sèche ; la profondeur fut de neuf pieds anglais. La cage fut placée dans cette fosse, et le vide entre ses parois et celles de la cage fut rempli avec de la paille bien sèche et bien foulée, comme étant le plus mauvais conducteur de la chaleur. Cette cage contenoit à peine 700 pieds cubes de glace, c'est-à-dire, la moitié des glacières ordinaires. Je la couvris d'une petite cloison de planches mal jointes pour la préserver de la pluie plutôt que pour la clore. Les côtés de cette maison étoient élevés de cinq à six pieds, et je laissai au faîte du toit un soupirail recouvert. Le dessus de la cage fut aussi couvert de paille après avoir été rempli de glace.

» L'on usa largement et sans économie des 700 pieds cubes de glace, et cependant elle dura, sans se fondre, aussi long-temps que la quantité double de la glacière d'*Union-Street*, à Philadelphie, dont le terrain, élevé en tertre, est totalement sec et graveleux, mais qui est fermée selon les principes ordinaires ».

Une autre glacière construite suivant les principes de M. Bordley, est celle de *Glocester-Point*. Le fond de sa caisse est établi à quatre

pieds seulement au-dessus du niveau des plus hautes eaux, et elle n'est enterrée que de trois pieds. Mais, suivant les détails que M. le sénateur Volney m'en a donnés, cette glacière présente quelques différences avec celle que je viens de décrire. 1°. Au lieu de la petite maison en planches mal jointes pour enclore la cage, on a remblayé les côtés extérieurs de cette clôture jusqu'à la hauteur du bas de la couverture qui est ici en paille; 2°. la cage est recouverte par un toit particulier en planches mal jointes, et cette couverture intérieure n'existe pas dans le premier exemple; d'ailleurs, tout est parfaitement semblable. Doit-on attribuer ces différences à un perfectionnement, ou à des circonstances locales ? C'est ce que je ne puis décider, n'ayant pas encore assez de données sur les propriétés de ces nouvelles glacières.

§. III. *Comparaison des Glacières françaises avec les Glacières américaines.*

Quelqu'opposés que paroissent être les principes qui servent de bases à la construction de ces deux espèces de glacières, il n'en est pas moins constant qu'en France la glace se conserve très-bien, et pendant long-temps, dans celles qui sont hermétiquement closes, lorsque d'ailleurs elles sont bien construites; mais que, dans les terreins naturellement humides, ou exposés aux inondations, leur construction occasionne des dépenses auxquelles l'homme simplement aisé ne pourroit pas toujours se livrer.

D'un autre côté, il est également prouvé par le rapport des voyageurs que, dans l'Amérique septentrionale, et sous une température analogue à la nôtre, on construit d'excellentes glacières sur des principes absolument différens, et que leur construction devient comparativement d'autant moins dispendieuse, que les circonstances locales sont plus défavorables à leur établissement.

En effet, on a vu que dans les terreins les plus secs et les plus perméables à l'eau, la construction d'une glacière ordinaire n'étoit pas d'une grande dépense. Dans les mêmes circonstances locales, celle d'une glacière américaine de même capacité ne seroit pas plus coûteuse; mais, dans ce cas même, celle-ci auroit sur la première

un grand avantage. Car une glacière ordinaire, pour bien conserver la glace, doit avoir une certaine capacité, dont le *minimum* paroît fixé à 1400 pieds cubes, tandis qu'une glacière américaine peut être réduite, sans aucun inconvénient, à des dimensions proportionnées aux besoins d'un ménage d'une aisance ordinaire, que l'on peut évaluer à 3 ou 400 pieds cubes de glace. Cette facilité de réduire les dimensions de la glacière américaine, suivant le besoin, doit donc nécessairement diminuer la dépense de sa construction dans une proportion analogue.

Mais, c'est dans les terreins les plus ingrats que les glacières de M. Bordley présentent le plus d'avantages économiques. Leur dépense d'établissement n'est, pour ainsi dire, pas plus grande que dans les terreins les plus favorables, parce que les dimensions de la cage peuvent toujours être réduites au strict nécessaire, et que sa clôture extérieure, devant toujours être appropriée aux besoins et à la commodité de son service, est à peu de chose près la même dans tous les cas. Et j'ai fait voir que la dépense de construction d'une glacière ordinaire dans un terrein naturellement humide, augmentoit dans la progression de son humidité.

Il résulte de ces rapprochemens, et de l'agréable utilité de l'usage de la glace en été, que l'on devroit chercher à imiter en France les glacières de M. Bordley; pour en faciliter les moyens, j'en ai projeté un modèle, dont les Figures 8, 9 et 10 de la Planche XII offrent le plan, le profil et l'élévation.

A, est une cage dont le bâtis est en charpente de quatre et six pouces d'écarrissage, et les barreaux en chevrons. Elle est posée dans le fond du trou, sur deux patins de charpente qui l'isolent du puits C. Cet intervalle est rempli par des fagots, pour garantir la glace entassée dans la cage, de l'effet de l'humidité intérieure, et en même temps pour que les eaux de la glace puissent s'égoutter dans le puits, en filtrant à travers les ramages.

Cette cage est enclose extérieurement par un mur de six à sept pieds de hauteur, et d'un pied d'épaisseur, qui en est éloigné de deux

pieds dans sa partie supérieure, et d'un pied seulement dans celle inférieure. Le vide *f*, qui résulte de cette position de la clôture, est rempli de paille nette, sèche et bien foulée, même du côté du vestibule D, où elle est contenue par des traverses mobiles lorsque la cage n'est pas entièrement enfoncée en terre.

La clôture est couverte en paille, et présente deux évents *e*, *e*, sur son faîtage, pour l'écoulement extérieur des vapeurs qui s'élèvent de la glace. Ces évents ne sont autre chose que des tonneaux défoncés, contenus dans le faîtage, et surmontés d'un chapeau de paille.

Si l'on ne veut point que la glacière serve de garde-manger d'été, elle n'a pas besoin de vestibule, comme les glacières ordinaires, où il est d'absolue nécessité; alors on pratique, dans le pignon de la clôture qui est exposé au nord ou au nord-est, comme étant en France le rhumb de vent le plus sec, une petite porte pour pouvoir entrer dans la glacière à l'aide d'une échelle. Cette porte s'ouvre extérieurement, et est percée d'un assez grand nombre de petits trous, afin de procurer à l'intérieur un courant d'air sec et toujours plus frais que celui de la température extérieure.

Ici, le vestibule D, disposé pour un garde-manger d'été, est à l'exposition que je viens d'indiquer; il est couvert en paille, sa porte est également percée de petits trous, et tout le pourtour de la clôture, à l'exception de son entrée, est remblayé à la hauteur des murs du vestibule, afin de la garantir de l'influence de la température extérieure.

La lettre G, indique la place où le croc des viandes doit être posé.

La cage de cette glacière a six pieds de côtés et neuf pieds de profondeur, en sorte qu'elle peut contenir environ trois cents pieds cubes de glace. Elle est enfoncée de trois pieds en terre, et cet enfoncement est absolument relatif à la nature plus ou moins sèche du sol.

Dans les terreins les plus secs et les plus perméables à l'eau, on pourroit enfoncer cette cage de toute sa hauteur. Le service en seroit plus commode, et sa clôture extérieure, qui doit avoir au moins cinq pieds et demi de hauteur, pourroit servir de garde-manger sans

avoir besoin de vestibule. Mais, pour peu que la cage ait d'élévation au-dessus du sol, ce vestibule devient nécessaire lorsque l'on veut déplacer la cage pour renouveler le soutrait de fagots qui est au-dessus du puits, retirer les pailles qui ont servi à l'isoler du sol, nétoyer et aërer le trou. Cette opération indispensable se fait lorsque la glacière est vide, c'est-à-dire au commencent de l'automne.

Pour la faciliter ici, j'ai conservé du côté du vestibule, dont la largeur est égale à celle de la cage, une baie que l'on ferme ensuite avec des traverses mobiles, lorsque la cage est pleine de glace, et qu'on veut garnir de paille son pourtour.

En Amérique, toutes ces constructions se font en bois, parce qu'il y est très-commun. En France, au contraire, les bois sont rares et chers dans beaucoup de localités, c'est pourquoi la clôture de cette glacière est projetée en bonne maçonnerie.

En estimant la dépense de construction de chacune des deux glacières de la Planche XII, pour une localité donnée, j'ai trouvé une économie de moitié en faveur de la glacière américaine.

D'ailleurs, le gouvernement de cette glacière est absolument le même que celui des glacières ordinaires; j'en ai donné les détails au mot *glacières* du nouveau Cours complet d'Agriculture théorique et pratique.

CHAPITRE II.

Logemens des Animaux domestiques.

Ce n'est que de nos jours que l'attention des agronomes s'est particulièrement portée sur les logemens des animaux domestiques, et déjà nous avons sur ce sujet des ouvrages anglais et allemands qu'on peut lire avec beaucoup de fruit; mais, ainsi que je l'ai déjà fait observer, ces ouvrages sont déparés par un trop grand luxe de construction, et quelquefois par un esprit de localité, qui les rendent d'une application presqu'impossible dans notre économie rurale.

Par ces défauts, leurs auteurs estimables ont manqué le but utile

qu'ils s'étoient proposé; car c'étoit la manière la plus économique de bien loger les animaux domestiques qu'il falloit trouver, et non pas la plus dispendieuse.

En profitant ici des bonnes idées qu'ils ont pu me fournir, j'ai cherché à éviter leurs écarts.

Le meilleur logement que l'on puisse donner aux animaux est absolument relatif à leur espèce, au climat sous lequel ils existent et aux usages ruraux de la localité.

En effet, l'auteur de la nature a procuré à tous les animaux en général, ou une toison ou un plumage assez fourrés, ou un cuir assez dur, pour pouvoir résister aux différentes températures du climat dont ils sont originaires.

Ainsi, après les avoir réduits à l'état de domesticité, la meilleure manière de les gouverner a dû être celle qui les rapprochoit davantage de leur état primitif, c'est-à-dire, qui les laissoit constamment en plein air. Telle a été la conduite des peuples pasteurs, ou *nomades*, à l'égard de leurs bestiaux; telle est encore celle que l'on tient envers les chevaux et les bœufs dans les savannes de l'Amérique, etc.

Aux peuples pasteurs ont succédé les peuples cultivateurs. Ceux-ci réunirent les travaux de la culture à l'industrie de *l'élève* des bestiaux. Tant qu'ils ne cultivèrent que des terres vierges, ils n'eurent pas besoin de fumiers, et ils ne changèrent rien au gouvernement de leurs bestiaux : c'est encore ainsi que, dans les cantons de l'ancienne province de Normandie où il est facile et peu coûteux de se procurer en abondance des engrais maritimes qui y sont connus sous le nom de *tangue*, de *varech*, etc. on laisse constamment les bestiaux dans les herbages, et c'est peut-être à ce régime qu'il faut attribuer la bonté et la beauté des vaches et des chevaux de cette province.

Mais lorsque les terres vierges furent épuisées, on reconnut la nécessité d'en rétablir la fertilité naturelle par le moyen des engrais animaux. Pour se procurer ces engrais, il fallut renfermer les bestiaux dans des logemens, car on ne peut pas en recueillir les excrémens en plein air.

La réclusion des animaux domestiques, réunie quelquefois à un changement de climat, a dû altérer insensiblement leur tempérament, et les rendre plus sensibles aux changemens des saisons et aux variations de leur température; et c'est pour que la vie sédentaire, si opposée à celle qui leur a été assignée par la nature, ne nuise point à leur santé, et par suite à l'abondance de leurs produits, qu'il faut procurer aux animaux domestiques, les logemens les plus sains et les plus convenables à chaque espèce, suivant les localités.

Je vais exposer successivement les détails de construction et de distribution intérieure de chacun de ces logemens.

SECTION PREMIÈRE.

Des Écuries.

Les écuries sont les logemens des chevaux, de ces animaux que le Pline français appelle *la plus noble conquête de l'homme*, et qu'il auroit pu nommer aussi *la plus utile*.

Parmi les causes des maladies des chevaux, depuis qu'ils sont en état de domesticité, on doit signaler particulièrement la mauvaise construction des écuries, et la malpropreté dans laquelle on les tient communément.

Que l'on visite les écuries de la grande culture, même celles de maîtres de postes, presque par-tout on les trouvera sans pavés, sans airs croisés et avec une odeur insupportable.

Les écuries de la moyenne culture sont encore plus malsaines. Souvent elles sont enterrées, sans autre air ni jour que par la porte; et les chevaux, les jumens poulinières et leurs poulins y sont couchés sur une litière fangeuse que l'on ne retire que tous les mois. Non-seulement le séjour des chevaux dans ces écuries est nuisible à leur santé, mais encore l'air vicié par l'abondante transpiration de ces animaux s'attache aux bois des planchers et en accélère singulièrement la pourriture.

Dans les deux premières parties de cet ouvrage j'ai suffisamment

indiqué l'orientement qu'il faut procurer à ces logemens et la place qu'ils devoient tenir dans l'ordonnance générale des bâtimens d'une exploitation rurale ; il me reste donc à faire connoître les dimensions qu'ils doivent avoir, et leur distribution intérieure, suivant le nombre et l'espèce des chevaux, pour qu'ils y soient à l'aise et que les écuries présentent un service commode.

On en distingue deux espèces : les *écuries simples*, et les *écuries doubles*. Les premières sont celles où l'on ne peut placer les chevaux que sur un seul rang ; dans les secondes, on peut en mettre deux rangées.

§. Ier. *Des Écuries simples.*

La longueur de ces écuries est subordonnée au nombre de chevaux que l'on veut y loger, ainsi qu'à l'espèce de ces chevaux ; car un cheval de carrosse tient plus de place qu'un petit bidet devant un râtelier.

On calcule cette place à raison d'un mètre à un mètre un tiers par cheval, afin que chacun d'eux puisse manger et se coucher à l'aise, et y être soigné convenablement. Ainsi, si l'on veut construire une écurie simple pour cinq chevaux, il faudra lui procurer une longueur de râteliers, ou de mangeoires, d'environ six mètres deux tiers (dix-huit à vingt pieds), et cette longueur de râteliers sera celle de l'écurie.

Quant à sa largeur, elle doit être la même pour toutes les écuries de cette espèce, parce que toutes doivent présenter la même commodité et la même sécurité à ceux qui soignent les chevaux. Or, 1°. le râtelier et la mangeoire, construits comme je l'indiquerai plus bas, occupent une largeur d'environ six décimètres (vingt-deux pouces) ; 2°. on estime à environ trois mètres (neuf pieds), la longueur que peut occuper un cheval attaché à la mangeoire, y compris son recul ; 3°. enfin, il faut encore se ménager un espace d'un mètre à un mètre un tiers (trois ou quatre pieds), derrière les chevaux, afin de pouvoir éviter les ruades en allant et venant dans l'écurie, et aussi pour pouvoir y placer les lits des charretiers. En réunissant ensemble ces données, on trouvera, pour la largeur totale des écuries simples, environ cinq mètres (quatorze ou quinze pieds).

Leur hauteur sous plancher sera proportionnée à leur longueur, ou, ce qui est la même chose, au nombre de chevaux qu'elles doivent contenir, afin de pouvoir y maintenir l'air dans un état convenable de salubrité. Cependant, cette hauteur a des limites que l'on ne pourroit dépasser sans inconvénient; car si elle étoit trop grande, l'écurie seroit trop froide en hiver, et, trop petite, elle seroit malsaine. C'est pourquoi on en a fixé les limites entre trois et quatre mètres.

§. II. *Des Écuries doubles.*

La longueur des écuries doubles se détermine de la même manière que celle des écuries simples, c'est-à-dire, par le nombre de chevaux que l'on veut placer sur l'une de leurs deux rangées, et à raison d'un mètre ou d'un mètre un tiers par cheval.

Leur largeur est également constante, fixée d'une manière analogue, et par les mêmes raisons. Cette largeur doit être dans les limites de huit à neuf mètres, suivant l'espèce des chevaux. A l'égard de leur hauteur, on la tiendra dans les limites de trois mètres un tiers à quatre mètres deux tiers.

Dans la construction des écuries de l'agriculture, on peut, sans inconvénient, diminuer quelque chose sur ces dimensions, parce que les chevaux qu'elle emploie sont généralement moins turbulens que ceux du commerce.

D'ailleurs, on sent qu'il est plus économique de construire des écuries doubles que des écuries simples pour loger le même nombre de chevaux.

§. III. *Dispositions communes à ces deux espèces d'Écuries.*

Après avoir établi les dimensions qu'il faut donner à leur cage pour lui procurer toute l'aisance, la sécurité et la salubrité désirables, il est d'autant plus nécessaire d'entrer dans le détail des constructions intérieures qui leur assurent ces avantages, qu'elles sont moins communes, ou plus négligées ordinairement.

La salubrité des écuries dépend donc de plusieurs dispositions

intérieures ; 2°. leur sol doit être sain et exempt de toute espèce d'humidité ; ainsi il ne doit pas être enfoncé, ni même terrassé d'aucun côté. Il suffit de l'établir, autant qu'il est possible, à environ deux décimètres (six à sept pouces) au-dessus du niveau du terrein environnant ; et si une écurie se trouvoit terrassée de plusieurs côtés, il seroit indispensable de l'isoler des pentes supérieures de la manière que nous avons indiquée dans la première partie de cet ouvrage ; 2°. le sol de ces logemens doit être pavé ; et, au moyen de son élévation au-dessus du terrein environnant et particulièrement au-dessus du sol de la cour, il sera facile d'en disposer le pavé de manière que les urines des chevaux s'écoulent naturellement au dehors ; cet écoulement sera dirigé ou sur une fosse à fumiers, ou dans un *compost* disposé à cet effet, afin que ces urines ne soient pas perdues pour les engrais : la pente de ce pavé peut être fixée à cinq ou six centimètres depuis les mangeoires jusqu'à la rigole qui conduit les urines à l'extérieur, mais il faudra donner une pente un peu plus forte à cette rigole, afin d'accélérer l'écoulement de ces urines ; 3°. pour assurer encore davantage la salubrité des écuries, il est également nécessaire de leur procurer des courans d'air capables de renouveler continuellement celui que les chevaux consomment par la respiration, et chasser l'air méphitique qu'ils exhalent par la transpiration. Les ouvertures destinées à produire ces courans d'air doivent donc être placées immédiatement au-dessous du plancher, et, afin que rien ne puisse en arrêter l'effet, il faut que le plancher soit voûté, ou au moins plafonné.

Les courans d'air seront d'autant plus actifs que ces ouvertures auront moins de hauteur, et qu'elles seront placées plus directement en face les unes des autres. L'auteur allemand, que j'ai déjà cité, leur substitue des tuyaux de cheminées, dont l'entrée est placée au niveau intérieur du plancher. Cette heureuse innovation paroît imitée des *bures d'airage* que l'on voit dans les mines de charbon de terre, pour en soutirer l'air méphitique. Il est fâcheux que la construction de ces cheminées soit aussi dispendieuse, car je les-

regarde comme le meilleur moyen que l'on puisse employer pour maintenir la pureté de l'air dans les logemens des animaux domestiques.

Dans les écuries de l'agriculture, on pourroit peut-être économiser la dépense du plafonnage entier de leur plancher ; mais je regarde comme indispensable celui de la partie au-dessus des mangeoires, sur une largeur d'environ deux mètres, afin de faciliter la propreté intérieure si nécessaire à la santé des chevaux. Ce plafond favorise, comme je l'ai dit, le déplacement de l'air méphitique qui seroit arrêté par la saillie des poutres et des solives, et il préserve les chevaux de la poussière qui tombe des entre-voûtes, et de celle qui s'amasse dans les toiles d'araignées que l'on y voit ordinairement si multipliées.

Il est vrai que le plus grand nombre des cultivateurs répugnera beaucoup à cette innovation, parce qu'alors les araignées trouveroient plus de difficultés pour établir leurs toiles, que ces cultivateurs regardent comme un grand préservatif contre les mouches, et qu'ils se gardent bien de balayer.

Ce préjugé est d'autant plus pernicieux, qu'il est facile de préserver les écuries, même les plus mal orientées et les plus mal aérées, de cette quantité de mouches qui tourmentent si vivement les chevaux pendant l'été. On y parvient : 1°. En perçant des ouvertures au nord ; 2°. en garnissant celles exposées au midi avec des châssis recouverts de toile légère, ou en treillis ; 3°. en fermant tout-à-fait les volets et les portes une heure au moins avant la rentrée des chevaux.

4°. Indépendamment des ouvertures destinées à la ventilation des écuries, elles doivent aussi avoir des fenêtres, afin d'y obtenir une lumière suffisante pour la conservation des yeux des chevaux, et pour faciliter leur pansement. Elles serviront encore à donner passage à l'air méphitique déplacé et chassé par la ventilation.

Une bonne disposition de mangeoires et de râteliers est aussi une chose importante pour toutes les espèces d'écuries, et leur construction ne demande pas moins d'attention que celle des autres parties.

Les mangeoires doivent y être élevées au-dessus du pavé, à une hauteur telle que les chevaux puissent y manger, ou y *barbotter*,

sans être obligés pour cela de prendre une position forcée ; et comme tous les chevaux ne sont pas de la même taille, on a fixé les limites de cette élévation des mangeoires entre 12 et 15 centimètres.

On fait les mangeoires en *pierres de taille*, et, à leur défaut, en madriers de chêne. Lorsque les mangeoires sont en bois, il faut avoir le soin d'en arrondir et d'en bien raboter les angles, afin que les chevaux, en s'y frottant, ne puissent pas prendre d'écharpes. Ces mangeoires se placent sur un contre-mur, ou sur des pilastres espacés convenablement.

Les râteliers sont scellés dans le mur, au-dessus des mangeoires. Le roulon inférieur se place immédiatement sur le bord postérieur de la mangeoire, et le roulon supérieur est contenu, à environ quatre décimètres (quatorze pouces), en saillie du mur. Dans cette disposition déversée des râteliers au-dessus de la mangeoire, la tête des chevaux, lorsqu'ils mangent, se trouve tout-à-fait au-dessous ; les graines et la poussière des fourrages tombent sur leur tête, souvent dans leurs yeux, et il en résulte quelquefois des accidens. Pour les éviter complètement, il faudroit, comme le propose l'un des auteurs du *Recueil des Constructions rurales anglaises*, que le râtelier fût vertical ; mais alors, il tiendroit plus de place dans l'écurie qu'un râtelier déversé, et, ce qui est encore un plus grand défaut de cette position, c'est que les chevaux auroient souvent de la peine à en retirer le fourrage.

Pour remplir le but proposé, j'ai adopté un terme moyen entre ces deux positions de râteliers. Je les place sur un petit contre-mur d'environ deux décimètres (huit pouces d'épaisseur), élevé sur celui qui supporte la mangeoire, auquel on donne à cet effet une égale surépaisseur. Le roulon inférieur pose sur ce contre-mur, terminé en biseau, pour faciliter la chute des graines dans la mangeoire, et le roulon supérieur est contenu en saillie, à 14 pouces du mur, comme dans la manière ordinaire. Par ce moyen, la saillie du râtelier sur la mangeoire n'est plus que de quatre pouces, et les chevaux ont toute l'aisance nécessaire pour se procurer leur nourriture.

Il est prudent d'établir dans toutes les écuries des poteaux de sépa-

ration, garnis de barres mobiles, pour empêcher les chevaux de se battre avec leurs voisins; et pour éviter qu'ils ne s'y entravent, on attache les barres à ces poteaux de manière qu'on puisse les détacher sur-le-champ en cas d'accident.

Enfin, on doit apporter la même attention sur la commodité et la promptitude du service dans les écuries. Dans une grande ferme, la distribution des fourrages emploie beaucoup de temps, lorsque les logemens des bestiaux ne sont pas disposés pour le recevoir plus promptement; on est obligé de monter dans les greniers pour y prendre le fourrage, de le jeter dans la cour, de descendre ensuite pour le ramasser et l'entrer dans chaque logement, enfin de le délier et d'en garnir les râteliers. Lorsqu'il fait beau temps, l'on n'éprouve d'autres pertes dans cette manœuvre journalière que celle du temps et de quelque graines; mais, par la pluie, le fourrage se mouille, se charge de boue, et, dans cet état, il n'est plus aussi bon pour les bestiaux.

Pour éviter ces inconvéniens dans les écuries, on pratique dans leurs planchers des trappes placées au-dessus des râteliers, et c'est par leurs ouvertures qu'on y jette le fourrage.

Cependant il ne faudroit pas trop multiplier ces trappes dans les écuries, parce qu'elles feroient communiquer directement leur air intérieur avec celui des greniers supérieurs, et que cette communication pourroit altérer la qualité du fourrage. Une seule dans les écuries simples, et deux dans les écuries doubles, suffiront pour la commodité de ce service, et l'économie du temps qu'on y emploie ordinairement.

Je donnerai, dans la Section suivante, une disposition de trappes qui me paroît encore plus parfaite que celles dont il est ici question.

§. IV. *Des Écuries de luxe.*

Ces écuries pourroient être construites de la même manière et dans les mêmes dimensions que celles de l'agriculture; seulement il seroit convenable de leur donner un peu plus de largeur, à cause de la tur-

bulence ordinaire des chevaux de luxe, et ils s'y porteroient tout aussi bien que dans des logemens plus somptueux.

Mais les architectes sont parvenus à persuader aux riches propriétaires que leurs chevaux ne devoient pas être logés aussi simplement que ceux des cultivateurs, et qu'il falloit leur assigner des corps particuliers de bâtimens, décorés d'ornemens analogues à leur destination. Il en est résulté de véritables monumens d'architecture dont quelques-uns ont établi la réputation de leurs auteurs. Telles étoient avant la révolution les superbes écuries de Chantilly et de l'Ile-Adam.

Ces monumens n'étoient point déplacés auprès des magnifiques maisons de plaisance, où nos princes se rendoient pendant la belle saison pour s'y délasser des fatigues ou de l'ennui de la représentation.

Mais que des architectes anglais et allemands établissent en principes que les chevaux, même ceux du commerce et de l'agriculture, ne peuvent se conserver long-temps et en vigueur *que dans des stalles construites avec tout le luxe et la recherche que leur imagination a pu leur suggérer*, voilà ce que l'expérience dément, et ce qu'ils ne parviendront jamais à persuader à tout homme raisonnable et économe, et sur-tout au cultivateur français.

Cependant, comme cet ouvrage est écrit pour toutes les classes de propriétaires, je vais entrer dans quelques détails sur la disposition intérieure des écuries pour les chevaux de luxe.

Les dimensions de ces écuries se calculent, comme dans les autres, d'après le nombre de chevaux que l'on doit y placer habituellement. Ils y sont isolés dans des stalles auxquelles on donne ordinairement un mètre deux tiers (cinq pieds), de largeur entre poteaux, sur trois mètres de longueur. D'après cet usage, une écurie simple destinée à loger quatre chevaux devroit avoir environ sept mètres un tiers de longueur de râteliers; mais cette largeur des stalles me paroît un peu trop grande, parce qu'un cheval peut s'y tourner de côté pour se frotter le croupion contre la menuiserie, ce qui est un grand inconvénient, comme on le sait. Je pense donc que, suivant la taille des chevaux, la largeur des stalles devroit être réduite à treize ou quinze

décimètres (quatre pieds ou quatre pieds six pouces), au plus dans œuvre.

La largeur de ces écuries doit être plus grande que dans celles de l'agriculture, afin de faciliter le passage des chevaux dans leurs stalles respectives. On donnera donc ici cinq mètres deux tiers à six mètres de largeur aux écuries simples, et neuf mètres un tiers à dix mètres aux écuries doubles.

Leur hauteur doit être la même, pour chaque espèce, que dans les écuries de l'agriculture. A ces différences près, les écuries de luxe ne sont donc que des écuries ordinaires, dont la construction est un peu plus dispendieuse, mais qui ne présentent ni plus de commodités, ni plus de sécurité, ni plus de salubrité.

La Planche XIV n'offre aussi que des écuries des deux espèces que j'ai indiquées, savoir : une écurie simple, Figures 3 et 4, projetée avec des stalles afin d'en faire voir la disposition ; et une écurie double, Figures 1 et 2 ; en voici l'explication.

G, au plan et au profil, Ecurie pour quatre chevaux de luxe, avec la chambre où le lit du cocher dans le fond.

H, Mangeoires surmontées de leurs râteliers.

I, Menuiserie des stalles.

M N, Rigole d'écoulement des urines.

O, Coffre à avoine.

D, Ecurie double pour dix chevaux de labour (c'est une de celles du plan de ferme de grande culture). Elle communique directement d'un côté avec la pièce A, chambre du maître charretier, et de l'autre avec la seconde écurie double qui est à la suite.

B, Vestibule de la pièce A, dans lequel est placé l'escalier qui conduit aux greniers supérieurs, et qui peut servir aussi d'atelier aux bourreliers.

E, E, mangeoires surmontées de leurs râteliers K.

f g, Rigoles d'écoulement des urines.

h i, au profil, Poteaux garnis de leurs barres mobiles pour séparer les chevaux dans l'écurie.

En traitant ici des écuries, mon but a été de les réduire à la construction la plus simple et la plus économique, en leur procurant cependant tout ce qui pouvoit contribuer à leur salubrité et à la commodité de leur service. Les plans que j'en ai donnés diffèrent donc sur plusieurs points avec ceux que l'on voit dans le recueil des constructions rurales anglaises et dans l'ouvrage imprimé à Leipzick.

Ces différences portent particulièrement sur la meilleure manière de placer les chevaux dans une écurie, et sur celle d'en établir le sol.

L'auteur allemand avance sur le premier point que la meilleure et la plus commode est, pour les écuries simples, d'en isoler les mangeoires du mur contre lequel on est dans l'usage de les adosser, de les séparer de ce mur par une galerie d'un mètre deux tiers à deux mètres, et de placer les chevaux devant les mangeoires comme on le fait ordinairement; et, pour les écuries doubles, d'en établir les mangeoires au milieu, de les y séparer par une galerie de même largeur que la première, et d'attacher les chevaux devant les mangeoires ainsi disposées, en sorte qu'ils s'y trouvent placés nez à nez : c'est par cette galerie que l'on donne à manger aux chevaux sans être obligé d'approcher d'eux.

Cet auteur prétend qu'indépendamment de la sécurité et de la commodité du service de ces écuries, on trouvera *une grande économie* dans la consommation du fourrage, *parce que celui qui tombe dans le passage, ou galerie, étant ramassé promptement, et peu ou point foulé, on peut l'employer encore utilement dans l'économie.*

Cette manière de placer les chevaux dans les écuries n'est point nouvelle, elle offre quelques avantages, mais elle présente aussi des inconvéniens assez grands pour l'empêcher d'être adoptée en agriculture. Elle occasionne d'abord un supplément de dépense de construction assez notable, 1°. par la largeur plus grande qu'il faut donner aux écuries; 2°. par les portes supplémentaires qu'il faut ouvrir pour le passage des chevaux, ou pour arriver aux galeries; 3°. enfin, par la construction plus dispendieuse des mangeoires et des râteliers qui se trouvent alors isolés des gros murs, et par celle même de la galerie.

En admettant ensuite que cette méthode procure plus de commodité et de sécurité en donnant à manger aux chevaux, on ne trouvera pas l'économie promise dans la consommation du fourrage, car ce n'est pas dans la galerie que les chevaux peuvent faire tomber les parties de fourrage qu'ils rejettent, ils ne le tirent pas de ce côté; ils en gaspilleront donc tout autant de cette manière que dans la disposition ordinaire des râteliers.

Mais, si notre auteur s'est trompé sur les avantages des galeries dans les écuries, il faut le louer d'avoir cherché à rendre leur service plus commode et plus économique, et d'avoir adopté l'usage des trappes; moyen simple et probablement nouveau pour le pays qu'il habite.

Quant au second point sur lequel nous différons, la meilleure manière d'établir le sol des écuries, ces auteurs ne sont pas toujours d'accord entr'eux. On lit, page 57, du *Recueil des Constructions rurales anglaises*, une *discussion sérieuse* sur les inconvéniens des pentes que l'on est dans l'usage de donner au pavé des écuries.

Son auteur prétend que *rien n'affecte davantage les pieds d'un cheval que de le tenir sans cesse sur un plan incliné, et qu'il n'y repose pas aussi bien que sur un plan horizontal*; il veut en conséquence que le pavé des écuries soit horizontal, et pour empêcher les urines d'y séjourner, il propose de lui donner une pente légère, dirigée sur le milieu de chaque stalle, et particulièrement sous le derrière des chevaux. C'est dans cette partie que les urines de chaque cheval se réuniroient et tomberoient dans des *conduits souterrains*, d'où elles se rendroient au-dehors par un *conduit transversal*.

L'auteur allemand du Traité des bâtimens nécessaires à l'économie rurale, a aussi adopté ces *conduits souterrains* des urines; mais, au pavé, il substitue des madriers de chêne percés de trous, sous le derrière des chevaux.

D'abord, je n'admets point que la pente que l'on est dans l'usage de donner au pavé des écuries, soit assez forte, ni pour empêcher les chevaux de dormir, ni pour affecter leurs jambes, et je ne connois

ici d'autre défaut à ce pavé, que celui d'user les fers des chevaux, lorsque leur litière n'est pas assez épaisse.

En second lieu, l'établissement de ces différens conduits, qui est indépendant de celui du pavé, occasionnera nécessairement une dépense supplémentaire assez considérable.

Enfin, si on ne lave pas tous les jours à grande eau, et ces planchers et ces conduits, ils contracteront bientôt l'odeur des excrémens, et entretiendront alors, dans l'écurie, un foyer de miasmes putrides qui en compromettront la salubrité; ou bien si, pour remédier à ce grave inconvénient, on entretient ces *garde-robes souterraines* avec la plus grande propreté, on y emploiera chaque jour un temps assez long.

Quelques-uns des auteurs du Recueil anglais conseillent aussi de terrer toutes les écuries au lieu de les paver, afin que les terres qui en formeront le sol puissent se saturer des urines des chevaux, et devenir ainsi d'excellens engrais. Mais, pour adopter cet usage sans nuire à la santé de ces animaux domestiques, il faudroit que les écuries fussent ouvertes de tous côtés, et établies sur un sol naturellement sec et d'une grande consistance; autrement, elles deviendroient de véritables cloaques, qui seroient inhabitables pour des chevaux.

Il n'en est pas de même dans les plans d'écuries de la Planche XIV. Le pavé étant établi comme je l'ai indiqué, les urines s'écouleront promptement et ostensiblement au-dehors, par la gargouille *g* de la rigole. Un coup de balai tous les matins suffira pour la nettoyer, et, sans astreindre un fermier à des soins recherchés dont il n'est pas susceptible, il pourra toujours, aux moindres frais, et dans le moins de temps possible, tenir ses écuries dans un état suffisant de propreté.

Il faut donc regarder ces recherches dispendieuses dont les riches Anglais paroissent faire tant de cas, comme des licences d'architectes dont on peut admirer quelquefois le mérite d'invention, mais qu'un homme sage ne doit jamais se permettre dans ses constructions rurales.

SECTION II.

Des Étables.

Les logemens des bêtes à cornes ne se construisent pas de la même manière dans toutes les localités.

Dans celles où l'on est dans l'usage de tenir constamment les bestiaux dans les pâturages, même en hiver, leurs logemens habituels ne sont que des *abris temporaires*, des hangards sous lesquels ils vont se réfugier pour se soustraire aux intempéries des saisons, et manger le fourrage sec qu'on leur distribue journellement pendant la saison morte pour la végétation. On ne voit guères d'étables permanentes dans ces localités, si ce n'est pour affiner la graisse des bestiaux destinés à être vendus aux bouchers.

Dans d'autres cantons, on ne laisse les bêtes à cornes dans les pâturages que pendant la belle saison, et les fermes exigent alors des *étables permanentes* de dimensions suffisantes pour loger tous les bestiaux en hiver, comme s'ils devoient y être renfermés pendant toute l'année.

On distingue donc deux espèces d'étables en agriculture; savoir: les *étables temporaires* et les *étables permanentes*.

§. I^{er}. *Des Étables temporaires.*

Elles ne sont autre chose, ainsi que je viens de le dire, que des hangards en charpente revêtus d'une couverture légère. Le plus souvent on ne construit ces abris que dans les herbages d'hiver, c'est-à-dire dans les enclos qui tiennent à l'habitation du fermier, et dans lesquels il renferme ses bestiaux pendant cette saison rigoureuse, afin qu'ils soient plus à portée de sa surveillance et de ses soins. En Normandie, on donne à ces enclos le nom de *cour*.

Dans les autres saisons, ils se garantissent des intempéries et des grandes chaleurs, en se réfugiant sous des massifs d'arbres plantés à cet effet dans les herbages.

Les dimensions des étables temporaires se calculent d'après le

nombre des bêtes à cornes qu'elles doivent recevoir pendant l'hiver, c'est-à-dire, qu'il faut leur procurer une assez grande longueur développée de mangeoires et de râteliers, pour que toutes puissent y manger à l'aise le fourrage sec et les buvées qu'on leur distribue pendant l'hiver; on détermine cette longueur à raison d'un mètre par tête de bétail. On place les mangeoires et les râteliers au nord de ces hangards, et on les ferme de ce côté, ainsi qu'à l'ouest, afin que les bestiaux y soient mieux abrités du vent de bise et de la température humide et froide des vents d'ouest; le surplus est à jour.

L'échafaud, ou grenier de ces hangards, sert à déposer la provision de fourrages secs.

Leur construction ne présente aucune difficulté; il faut seulement avoir la précaution d'en bien numéroter toutes les pièces, afin qu'après les avoir démontées, on puisse facilement les rétablir dans un autre herbage, ou dans une autre cour.

§. II. *Des Étables permanentes.*

Ces étables sont de véritables écuries, et elles ne présentent avec elles d'autres différences que celles que nécessitent le caractère, les habitudes et le gouvernement des bestiaux différens auxquels elles servent de logemens.

Il y a des *étables simples*, et des *étables doubles*, et elles prennent l'une ou l'autre de ces dénominations, suivant que les bêtes à cornes y sont placées sur un ou sur deux rangs.

La longueur des mangeoires et râteliers d'une étable permanente se calcule, savoir: à raison d'un mètre un tiers par bœuf, d'un mètre par vache, et de deux tiers de mètre par veau.

Il n'est pas nécessaire que la largeur des étables soit aussi grande que celle des écuries, parce que les bêtes à cornes ne sont pas aussi turbulentes que des chevaux. On est dans l'usage de la fixer entre quatre mètres et quatre mètres deux tiers pour les étables simples, et sept et huit mètres pour les étables doubles suivant la *branche* de ces bestiaux.

La construction intérieure des étables doit être exécutée avec les mêmes soins et les mêmes précautions que celle des écuries, tant pour la position des mangeoires et râteliers (qu'il faut cependant y placer à une hauteur un peu moindre à cause de la différence de la taille des bêtes à cornes avec celle des chevaux), que pour l'écoulement des urines et les autres moyens de salubrité.

Les Anglais, qui font de l'éducation et de l'engraissement des bestiaux l'objet principal de leur agriculture, ont jugé avec raison que cette manière de construire les étables étoit susceptible de perfectionnement; surtout depuis qu'ils ont reconnu que la nourriture la plus favorable en hiver, pour entretenir les bêtes à cornes dans le meilleur état et dans la plus grande abondance de lait, étoit des *buvées* copieuses de pommes de terre et d'autres racines cuites à l'eau, ou mieux encore à la vapeur de l'eau.

La bonté de ce régime a également été constatée en France, et, aujourd'hui, il est pratiqué par un grand nombre de propriétaires et de cultivateurs; mais la construction ordinaire de nos étables, si soignée qu'elle puisse être, n'offre plus assez de commodités pour le service de cette excellente innovation; car, si tous les jours, soir et matin, on est obligé d'apporter une buvée à chaque tête de bétail, et de traverser l'étable pour la verser dans la mangeoire, on sent que, pour peu que le troupeau soit nombreux, ce service exigera un temps considérable et exposera les servantes à recevoir de fréquens coups de pied.

Pour éviter ces inconvéniens, l'un des auteurs du Recueil anglais, et son estimable traducteur, conseillent de disposer les étables de la manière que l'auteur de l'ouvrage allemand propose de le faire pour les écuries, c'est-à-dire, en pratiquant derrière les mangeoires et les râteliers, une galerie sur laquelle on peut arriver avec une brouette chargée de buvées que l'on peut alors distribuer avec autant de facilité et de sécurité que d'économie de temps.

J'ai blâmé l'établissement de cette galerie pour les écuries et je l'ai combattu par des raisons que je crois sans répliques; mais j'en

reconnois tous les avantages dans la construction des étables, malgré le supplément de dépense qu'elle peut occasionner.

Cependant en applaudissant à ce perfectionnement des étables, je ne puis approuver les stalles que les architectes anglais multiplient beaucoup trop dans les logemens des animaux domestiques, car, généralement, elles n'ajoutent rien à la commodité ni à la salubrité de ces logemens. Je n'en reconnois la convenance, et peut-être même la nécessité, que pour les bestiaux que l'on veut engraisser; parce qu'il est de fait, qu'avec une nourriture également bonne et abondante, les animaux profitent mieux et engraissent beaucoup plus promptement, isolés dans les stalles et privés du grand jour et de toute espèce de distraction, que lorsqu'ils sont mêlés ensemble dans des logemens ordinaires.

Je soupçonnerois même que c'est par des moyens analogues que les Anglais parviennent à obtenir des bestiaux gras, dont le poids énorme nous paroît quelquefois si extraordinaire; et, cependant, par une contradiction singulière, toutes les étables d'engraissement que l'on voit dans le recueil de leurs constructions rurales, sont placées dans les cours sous des hangards. Dans de semblables logemens, comment empêcher les bestiaux d'être continuellement distraits par les allans et venans, par les chiens, les volailles? Comment les garantir des mouches qui viennent les y tourmenter, des alternatives de froid et de chaud, etc.?

Quoi qu'il en soit, je pense, avec les auteurs de ce recueil, que, dans toutes les exploitations rurales, il devroit y avoir des étables séparées pour les vaches laitières et pour les veaux; et que, dans celles où l'on s'occupe particulièrement de l'éducation et de l'engraissement de cette espèce de bétail, il faudroit encore une étable particulière pour les bœufs de service, et une autre pour ceux que l'on veut engraisser.

Je conseille les galeries dans ces logemens à ceux qui seront en état d'en supporter la dépense, et, pour leur en faciliter l'adoption, j'en ai dessiné deux exemples, Planche XV. On n'en trouve aucun modèle,

ni dans le *Recueil des Constructions rurales anglaises*, ni dans l'ouvrage allemand.

La Figure 1 de cette Planche offre le plan d'une étable double sans stalles : elle est destinée pour des vaches laitières.

A, Galerie d'un mètre un tiers de largeur, qui sépare les deux rangs de mangeoires m, m; on y entre par la porte B, où l'on trouve une rampe intérieure assez douce pour pouvoir y monter aisément avec une brouette chargée de buvées. Cette galerie est élevée, non pas au-dessus des mangeoires, comme M. de Lasteyrie l'a vu pratiquer en Allemagne, mais seulement, Figure 4, à un tiers de mètre au-dessous de ce niveau. Cette élévation m'a paru suffisante pour remplir avec facilité chaque mangeoire m, par l'intervalle qui se trouve entre le roulon inférieur du râtelier et le dessus de la mangeoire.

Cette manière de verser les buvées dans chaque mangeoire, m'a semblé préférable à celle des Allemands, malgré l'économie plus grande de temps que celle-ci procure dans cette distribution journalière.

En effet, la galerie allemande est élevée au-dessus des mangeoires, et contient dans sa longueur des conduits latéraux, disposés en pente pour, à l'aide d'ajutages, verser à-la-fois dans chaque mangeoire les buvées qu'ils ont reçues à leur naissance. Mais, 1°. la dépense de ces conduits, et celle de l'exhaussement au-dessus des mangeoires qu'il faut donner au sol de la galerie pour le jeu des conduits latéraux, n'existent pas dans ma construction; 2°. les buvées étant composées de liquide et de solide, et versées à un seul point de chaque conduit, les parties solides doivent s'arrêter bientôt dans leur cours, tandis que le liquide seul peut parvenir aux mangeoires extrêmes. Ainsi, dans la pratique de ce procédé, les bestiaux seront nourris d'une manière très-inégale, et cet inconvénient grave réuni à un excédant de dépense de construction assez notable, ne pourra jamais être compensé par une économie de temps dans la distribution des buvées.

B, Porte d'entrée de la galerie; E, E, celles de l'étable.

C, C, Poteaux encastrés dans le mur de soutenement du massif de la galerie, qui supportent les râteliers r.

d, Coffre couvert d'un grillage en bois, sur lequel tombent les fourrages que l'on jette du grenier supérieur dans l'étable par la trappe extérieure fg. Par ce moyen, les graines de fourrage se réunissent dans le coffre par la chute des bottes, et on les retire ensuite, sans aucune perte, pour les donner aux bestiaux.

La disposition de cette trappe est préférable à celle ordinaire, en ce qu'elle présente autant de commodité, et qu'elle n'a pas l'inconvénient d'établir une communication directe entre l'air intérieur de l'étable et celui du grenier supérieur. C'est pourquoi j'en conseille l'adoption dans la construction des écuries, des étables et des bergeries.

D'ailleurs, la construction en est simple et facile à exécuter par les ouvriers de la campagne, ainsi qu'on peut s'en assurer à l'inspection du profil, Figure 2, les planches qui ferment les parois de la descente g de cette trappe, sont percées de trous, afin de faciliter le renouvellement de l'air dans l'étable.

Les Figures 3 et 4 de la même Planche donnent le plan et le profil d'une étable simple à galerie. Elle est disposée pour engraisser des bœufs, c'est pourquoi l'on y voit des stalles s, s.

En y pratiquant les ouvertures nécessaires pour la salubrité de ce logement, il faut avoir l'attention de les garnir de volets percés de trous, afin de n'y admettre que la quantité de lumière suffisante pour que les bœufs puissent apercevoir leur manger.

SECTION III.

Des Bergeries.

La multiplication des bêtes à laine est, comme je l'ai dit ailleurs, l'amélioration agricole qui a le plus contribué et qui contribuera le plus efficacement au perfectionnement de notre agriculture. La connoissance de leur meilleur gouvernement devient donc aujourd'hui pour nos cultivateurs une partie principale de leur instruction.

Le plan de cet ouvrage m'interdit toute espèce de détails sur le régime auquel il faut soumettre ces animaux si précieux, et c'est dans les écrits de MM. *d'Aubenton*, *Le Carlier*, *Tessier*, *Heurtaut de Lamerville*, *de Lasteyrie*, etc. qu'il faut les chercher. Je me borne donc à indiquer la meilleure manière de les loger.

Les opinions semblent encore partagées sur ce sujet important. Les mauvais cultivateurs croient que les bergeries doivent être bien closes; les gens sensés sont persuadés au contraire qu'elles doivent être aérées; suivant M. d'Aubenton, qui d'ailleurs a tant contribué à l'amélioration du gouvernement des bêtes à laine, il faut les tenir toujours en plein air, et sans aucun abri, pour les conserver dans un parfait état de santé, et en obtenir des toisons plus fourrées et des laines plus fines.

La conformation des bêtes à laine semble en effet les rendre susceptibles de supporter, sans aucun danger, les froids les plus rigoureux; mais l'humidité et les frimas sont singulièrement contraires à leur tempérament, et lorsque leur toison est imprégnée d'eau pendant ces températures défavorables, le froid les saisit, supprime leur abondante transpiration ordinaire, et leur occasionne alors des maladies souvent incurables. D'ailleurs, les agneaux en naissant souffriroient trop; une grande partie de ces jeunes animaux, dans la race espagnole, a la peau presque nue. Certainement, on en perdroit beaucoup, comme des expériences l'ont prouvé. Il n'est pas vrai non plus que la laine des individus qui sont toujours à l'air, soit plus fine, ni même plus fourrée, que celle de ceux qui, en hiver et dans les mauvais temps, sont enfermés la nuit, et toujours dehors en été.

Il faut convenir que la manière ancienne et encore trop ordinaire de les loger est très-vicieuse. La plupart des bergeries sont de véritables étuves; il est impossible d'y entrer sans être suffoqué par l'air délétère qu'on y respire, et les bêtes à laine ne peuvent pas prospérer dans une atmosphère aussi malsaine. Mais ce n'est pas une raison pour passer d'une extrémité à l'autre, et, comme il arrive souvent presque en toutes choses, le meilleur logement de ces animaux devoit se trouver

entre les deux extrêmes. L'expérience a confirmé cette opinion, et je l'ai adoptée (1).

Dans les moyennes cultures, une bergerie est un bâtiment de peu d'importance, parce que chaque métairie n'a ordinairement qu'un petit nombre de bêtes à laine. Le perfectionnement des bergeries de cette classe de notre agriculture se réduit donc à en rendre le sol plus sain, et à y pratiquer des courans d'air pour renouveler suffisamment celui de leur intérieur.

Mais, dans la grande culture, les bergeries sont placées parmi les bâtimens les plus considérables de la ferme, sur-tout depuis l'adoption de la race précieuse des mérinos.

Il seroit à desirer que ces grandes exploitations pussent avoir des bergeries de deux espèces; savoir : une bergerie destinée à loger le troupeau particulier que les fermiers de cette classe conservent pendant l'hiver, et que, par cette raison, nous avons appellée *bergerie d'hivernage;* et une autre bergerie pour servir d'abri aux moutons qu'ils achètent au printemps pour augmenter leurs moyens de parquer, et que nous avons nommée *bergerie supplémentaire.*

Les bergeries d'hivernage doivent être construites, comme M. d'Aubenton l'a proposé par forme de transaction sur la rigueur du régime qu'il croyoit le meilleur pour les bêtes à laine, c'est-à-dire, en *bergeries ouvertes*, et les secondes peuvent n'être que des abris, ou hangards, que l'on placera très-économiquement le long des murs, dans l'enclos des meules. (*Voyez* Planche I.) Les dimensions d'une bergerie sont subordonnées au nombre des bêtes à laine qu'elle doit contenir. Elles doivent être calculées, *suivant la position des crèches*, de manière que toutes les bêtes à laine puissent en même temps y prendre aisément leur nourriture, et sans qu'il y ait de terrain de perdu, ou de non-occupé. Je dis *suivant la position des crèches*, car on ne les place pas de la même manière dans toutes les bergeries, et cette différence

(1) Un ouvrage de M. Tessier, sur les maladies occasionnées par les constructions vicieuses des étables, éclaircit cette question, et la décide par des faits.

dans leur position en apporte nécessairement dans les dimensions de chaque bergerie.

Par exemple, dans les bergeries qui ont peu de largeur, on fixe les râteliers le long de leurs murs de cotières; ou on les place dos à dos au milieu et dans le même sens. Lorsqu'elles ne peuvent avoir que deux rangs de crèches ou un double rang, on les appelle quelquefois *bergeries simples*. Mais lorsqu'elles sont assez larges pour y placer plusieurs rangs de crèches, on les y dispose, tantôt dans le sens de leur longueur, tantôt dans celui de leur largeur; alors, quelle qu'en soit la disposition, on les nomme *bergeries doubles*.

Je pense que la position la plus économique des crèches dans les bergeries est celle dans le sens de leur longueur, parce qu'il y a beaucoup moins de terrain de perdu en communications intérieures, et qu'alors, sur la même surface, il tient plus de moutons; mais aussi que les crèches placées dans le sens de la largeur des bergeries, en multipliant les communications intérieures, rendent leur service plus commode.

Quoi qu'il en soit, voici les données dont on se sert pour déterminer les dimensions des bergeries.

L'expérience apprend qu'une bête à laine, en mangeant à la crèche, y tient une place d'environ quatre décimètres (12 à 15 pouces), suivant sa grosseur. En multipliant cette dimension autant de fois qu'il doit y avoir de bêtes à laine dans la bergerie, on connoîtra la longueur développée qu'il faudra donner aux crèches pour que chacune puisse y trouver sa place.

D'un autre côté, les crèches, y compris les râteliers, présentent ordinairement une largeur d'un demi-mètre (18 pouces); et la longueur moyenne d'une bête à laine est d'environ un mètre et demi (quatre pieds 6 pouces).

Ainsi, en supposant que l'on doive placer les crèches dans le sens de la longueur d'une bergerie, et en additionnant la largeur du nombre de crèches et la longueur du nombre de bêtes à laine qui pourront tenir dans la largeur de cette bergerie, on trouvera définitivement

pour sa largeur totale, savoir : pour celle d'une bergerie à deux rangs de crèches et deux longueurs de moutons, quatre mètres (12 pieds); pour celles à quatre rangs de crèches, une double et deux simples, huit mètres (24 pieds), etc.

La largeur de la bergerie étant ainsi déterminée, et la longueur développée qu'il faudra donner aux crèches étant connue par le nombre des moutons qu'elle doit contenir, il sera facile d'en fixer la longueur définitive.

Par des calculs analogues, on déterminera aussi aisément ses dimensions, si les crèches devoient être placées dans le sens de la largeur de la bergerie.

Quant à la hauteur sous plancher, ou sous voûte, qu'il faut donner à ces logemens, elle doit être au moins de quatre mètres pour les bergeries d'hivernage, et de trois mètres pour les autres.

Les raisons qui m'ont déterminé à la fixer ainsi sont, 1°. que cette hauteur de plancher, loin de compromettre la santé des bêtes à laine, contribue au contraire à la salubrité intérieure des bergeries; 2°. qu'elle donne la facilité de pouvoir faire servir celles d'hivernage à resserrer en été des voitures de fourrages, ou de gerbes, qu'on n'auroit pas eu le temps de décharger, et les bergeries supplémentaires à remiser en hiver les voitures, charrues et autres instrumens aratoires, car ces deux espèces de bergeries sont respectivement vides pendant les saisons indiquées; 3°. enfin, qu'en les construisant de manière à remplir ces dernières destinations, il n'est plus nécessaire de procurer aux fermes de grande culture un aussi grand nombre de hangards qui n'avoient pas d'autre objet, et que leur suppression devient une grande économie.

Les bergeries ouvertes sont aérées d'ailleurs par des fenêtres ou baies de trois mètres de largeur, que l'on y multiplie autant qu'il est possible, dont les appuis sont élevés d'un mètre à un mètre et demi au-dessus du sol, et dont la hauteur se termine au niveau du dessous du plancher, ou à la naissance de la voûte plate qui en tient lieu quelquefois.

Lorsque le plancher n'est pas voûté, il faut en plafonner toute la surface; afin que les courans d'air établis par les baies puissent déplacer et chasser au-dehors la totalité de l'air méphytique qui s'élève du fond des bergeries, et qui, sans cette précaution, seroit retenue par les poutres et dans les entrevouts des solives.

On peut augmenter encore l'activité de ces courans en établissant dans la partie inférieure des murs, et même dans les intervalles des baies, des créneaux ou *barbacanes* d'un décimètre de largeur à l'extérieur et de deux ou trois décimètres à l'intérieur.

Toutes ces précautions sont nécessaires pour procurer aux bergeries ouvertes la salubrité la plus grande, sans laquelle les bêtes à laine n'y pourroient pas prospérer, tant à cause de leur abondante transpiration, qu'à cause du temps qu'il faut laisser le fumier dans ces logemens pour lui faire acquérir toute sa bonté; ce qu'on ne doit pourtant pas pousser trop loin : on sera averti du besoin de les curer, quand, en entrant, on éprouvera de la chaleur et une forte odeur d'ammoniac.

Pour éviter ensuite que la température hivernale n'incommode les *portières* et leurs agneaux dans ces bergeries, on ferme pendant cette saison toutes les ouvertures exposées au nord, savoir : les baies avec des volets, ou des planches qui entrent les unes dans les autres, comme cela se pratique dans la fermeture extérieure des boutiques, et les barbacanes avec de la paille. On laisse les baies du midi ouvertes tant que le froid n'est pas trop rigoureux, mais pendant la neige, ou les fortes gelées, on les bouche avec de grands paillassons.

On ne pave point le sol des bergeries, et on ne lui procure aucun égout, parce que le fumier de mouton demande à être saturé d'urine; d'ailleurs, l'excédent pénètre jusqu'au sol, et il s'en trouve quelquefois assez imprégné pour devenir ensuite un excellent engrais sur les terres. On l'enlève alors, et on y remet de nouvelles terres.

Feu mon père appeloit cette pratique un *parc domestique*, et M. Chanorier l'avoit adoptée dans le gouvernement de son beau troupeau de mérinos.

Les bergeries étant ainsi construites, et leurs greniers supérieurs

étant convenablement aérés, il sera possible d'y resserrer sans inconvénient les fourrages secs destinés à la nourriture des bêtes à laine, surtout si les trappes de distribution de ces fourages sont établies, comme je l'ai indiqué pour les étables.

Les bergeries d'hivernage et supplémentaires dont on voit les plans, profils et élévation, Planche XVI, sont celles de la ferme de grande culture de la Planche L. Elles ont été projettées suivant les principes que je viens d'exposer.

La bergerie d'hivernage AB, Figures 1 et 2, est divisée en deux parties, afin que le fermier puisse séparer son troupeau de mérinos d'avec celui de bêtes plus communes qu'il voudroit hiverner. Ces deux bergeries peuvent contenir ensemble environ cinq cents bêtes à laine.

c, c, c, Crèches fixées aux murs.

d, d, Crèches mobiles que l'on enlève lorsqu'on veut curer la bergerie, ou quand la saison du parc est arrivée.

e, e, Pierres à eau.

La Figure 3, est l'élévation de ces bergeries d'hivernage. Elle montre la construction de la porte à claires voies de l'entrée, ouvrante en dehors ainsi que ses guichets, tant à cause des fumiers intérieurs qui en empêcheroient le jeu si cette porte ouvroit en dedans, que pour la facilité de l'entrée et de la sortie du troupeau.

On y voit aussi la disposition du grillage des baies, et des ouvertures pratiquées dans le grenier supérieur, soit pour y resserrer les fourages secs, soit pour les aérer.

On ne trouve aucun modèle de bergeries ouvertes dans les ouvrages étrangers récemment publiés sur les constructions rurales. Le Recueil anglais n'en fait aucune mention, et même, dans le grand nombre de plans dont il est enrichi, on ne voit aucune espèce de bergerie. M. de Lasteyrie, traducteur de cet ouvrage, n'a point cherché à pénétrer le motif de cette omission, il s'est contenté de la suppléer en donnant de bons préceptes sur cette espèce de construction.

L'auteur de l'ouvrage imprimé à Leipzick en a cependant parlé;

mais, après avoir établi quelques préceptes sur la construction des bergeries, il s'excuse de ne pas donner à ses compatriotes de modèles de bergeries ouvertes, en disant *qu'elles ne peuvent être d'aucune utilité en Allemagne, à cause de la rigueur du climat*, et, par une contradiction singulière, on y voit un plan de *bergerie en appentis* projeté d'après l'ouvrage de M. d'Aubenton.

Les Figures 4 et 5 de la Planche XVI, offrent le plan et le profil des bergeries supplémentaires, de la même ferme de grande culture.

B, Baie de communication avec les bergeries d'hivernage.

d, d, Crèches mobiles.

e, Pierre à eau.

Dans les profils Figures 2 et 5, on voit, contre l'usage ordinaire, des crèches qui ont beaucoup de ressemblance avec les mangeoires et râteliers des étables et des écuries, et cette innovation a besoin d'être motivée.

« Dans beaucoup de fermes, dit M. Tessier, il n'y a, dans les bergeries, que des râteliers sans auges, ou mangeoires. Une partie des alimens tombent sur la litière et est foulée par les pieds des animaux. Depuis quelques années on prend l'habitude des mangeoires. Ordinairement les râteliers en sont séparés, et, dans ce cas, on place les mangeoires ou dans les bergeries, ou en dehors, au moment où l'on a de la provende à donner. Si c'est en dehors, on a à craindre que la nourriture ne soit quelquefois mouillée; si c'est en dedans, les bêtes peuvent se blesser. Les bons économes les ont réunis pour ne former qu'un seul corps, de manière que les mangeoires soient au-dessous des râteliers. Par cette disposion, aucune fleur, ni graine, ni petite feuille n'est perdue; on évite l'embarras d'apporter et de remporter, et l'intérieur de la bergerie n'en est point obstrué. Les râteliers se composent, comme on le sait, de barreaux ou fuseaux de bois, supérieurement maintenus par une traverse, et implantés inférieurement dans la mangeoire. Ces fuseaux, quand les râteliers sont destinés pour des béliers ayant des cornes, peuvent être écartés les uns des autres de douze à quinze pouces; il suffit qu'ils le soient de

huit à dix, s'ils sont pour des brebis. Quand ils ont un peu trop de largeur, les bêtes avides s'y prennent la tête qu'elles ne peuvent plus en retirer. On incline les râteliers pour que les fourrages descendent à la portée des animaux; mais en leur donnant une trop forte inclinaison, les débris tombent sur les toisons et les gâtent. Tantôt la mangeoire est d'une seule pièce, creusée en cuillière, ou à vive arête, d'un pied de largeur; tantôt elle est de deux pièces, dont une est une bande qui fait bordure. La première est un peu plus chère, mais vaut mieux pour résister aux divers frottemens, et aux violens coups de tête des béliers. Les deux extrémités des râteliers doivent être fermées pour qu'aucune bête n'y entre. Les uns fixent les râteliers simples dans les murs, et suspendent avec des cordes ceux qui sont doubles et placés au milieu; d'autres attachent seulement les simples à une hauteur relative à celle du fumier pour les élever à mesure qu'il prend de l'épaisseur, et forment au milieu de la bergerie des murs minces, pour y adapter comme le long des murs principaux, des râteliers simples de chaque côté; cette dernière méthode est préférable à l'autre; les râteliers d'une écurie de M. Morel de Vindé, sont faits ainsi, et ils ont en outre l'avantage de pouvoir être transportés facilement partout où l'on veut, parce qu'ils sont divisés par toise ».

Il est donc reconnu que les anciennes crèches étoient défectueuses, et que, pour satisfaire en tout point au régime actuel des bêtes à laine, elles sont insuffisantes; on a donc dû les remplacer par des crèches plus complètes et plus solides. Celles de M. Morel de Vindé, que je n'ai cependant pas vues, mais dont j'ai entendu faire l'éloge par M. Tessier, et par d'autres cultivateurs éclairés, paroissent remplir très-bien le but principal; mais les murs minces qu'il élève dans le milieu de sa bergerie à une hauteur assez grande pour pouvoir y placer des râteliers simples, me semblent s'opposer en partie à la libre circulation de l'air, et à la ventilation de l'intérieur, et ce premier inconvénient mérite d'être remarqué; un second inconvénient est le supplément de dépense que l'établissement de ces murs intérieurs occasionne; enfin, avec cette disposition, les bergeries

d'hivernage ne pourroient plus servir de remises pendant l'été, et, pour y suppléer, il faudroit en faire construire *ad hoc*, comme par le passé.

Ces observations m'empêchent d'adopter, sans restrictions, les crèches de M. Morel de Vindé. J'en conseillerai l'usage pour celles qui seront à attacher le long des murs principaux, à cause de la facilité avec laquelle on peut les relever à mesure que le fumier monte, mais je ne puis les admettre comme crèches mobiles au milieu des bergeries.

Celles que l'on trouve dans l'ouvrage de Leipzick sont préférables, en ce qu'elles ne gênent en rien la circulation de l'air, et qu'elles sont très-faciles à enlever. Malheureusement la dépense de leur construction et la complication de leur ingénieux mécanisme, les mettent hors de la portée des facultés ordinaires de nos cultivateurs, et les rendent inexécutables par des ouvriers ordinaires.

En réfléchissant sur ce sujet, qui prend aujourd'hui de l'importance, je suis arrivé à une construction de crèches mobiles plus aisée à exécuter, et qui me paroît exempte du plus grand nombre des inconvéniens que j'ai trouvés aux autres.

L'ensemble de ces crèches est composé : 1°. D'un chevalet en bois $mnop$, consistant en une semelle ou patin mn, et deux montans o et p consolidés par des liens. La semelle a environ deux mètres (cinq à six pieds de longueur); et les montans, un mètre un à deux tiers (quatre à cinq pieds); ces montans sont garnis intérieurement, à leur extrémité supérieure, d'un collier à charnière s, en fer, destiné à recevoir dans son carcan, et à contenir dans l'écartement convenable, les roulons supérieurs du râtelier. 2°. De deux auges $q, q,$ que l'on pose sur la semelle du chevalet, et qui y sont maintenus contre ses montans $o, p,$ d'abord avec des tasseaux x que l'on cloue sous la planche ou madrier qui doit supporter les roulons inférieurs du râtelier, et, subsidiairement, avec des coins de bois que l'on enfoncera entre les auges et les montans. 3°. De cette planche, ou madrier, dont on vient de parler, garnie en dessous de tasseaux x, vis-à-vis de chaque chevalet, afin de maintenir les auges $q, q,$ dans un écartement

convenable pour diminuer la saillie des râteliers au-dessus d'elles, et empêcher ainsi les débris des fourrages de tomber sur la toison des bêtes. Ce madrier bouche aussi le vide qui existe alors entre les auges, de manière que les graines des fourrages y tombent naturellement sans aucune perte. 4°. De deux râteliers simples rs, rs, dont les roulons supérieurs sont fixés, comme je l'ai dit, dans les colliers s, et dont les inférieurs sont contenus jointivement sur le madrier par deux goujons de fer t, t, qui en empêchent le déplacement.

Ces crèches, comme on le voit, n'ont besoin ni de piquets, ni de cordages pour être contenues, et peuvent être relevées à mesure que le fumier monte. Lorsque l'on veut ensuite curer la bergerie, leur enlèvement est facile : on fait sauter les coins ; puis on ôte successivement le râtelier, le madrier, et les auges ; enfin, on enlève le chevalet.

SECTION IV.

Des Toits à Porcs.

Les cochons passent pour être les plus sales parmi les animaux domestiques ; le besoin qu'ils ont de se vautrer sans cesse, leur a donné cette mauvaise réputation. Cependant, il est aujourd'hui reconnu que ces animaux ne se vident dans leurs logemens que lorsqu'ils ne peuvent pas faire autrement, et qu'ils y prospèrent d'autant mieux, que ces logemens sont plus sains et entretenus plus proprement.

L'*élève* des cochons est une branche d'industrie très-lucrative pour la moyenne culture, particulièrement dans les localités où la glandée est ordinairement abondante.

Dans ces pays, chaque ferme devroit avoir des toits à porcs en assez grand nombre pour pouvoir toujours séparer ces animaux suivant leur âge, leur sexe et leur destination. Il faudroit donc lui procurer un toit particulier pour les verrats, un autre pour les truies qui viennent de mettre bas, un troisième pour les cochons sevrés, enfin un quatrième pour ceux que l'on veut engraisser ; et multiplier chacun de ces logemens en proportion du troupeau.

Celui d'une truie qui vient de mettre bas demande à être plus chaud et plus clos que le toit des cochons à l'engrais; mais tous doivent avoir une hauteur de plancher de deux mètres un tiers environ, et être suffisamment aérés par des créneaux faciles à boucher pendant l'hiver, et par des trous qu'il est bon de multiplier dans leurs portes, pour la salubrité de l'air intérieur.

Les loges, ou stalles, des cochons à l'engrais auront deux mètres à deux mètres un tiers de longueur sur un mètre de largeur. Celles des truies, la même longueur sur un mètre un tiers de largeur. La longueur des loges des autres porcs peut se réduire à deux mètres.

En général, il ne faut pas trop économiser sur les dimensions des toits à porcs, afin que ces animaux y soient toujours à l'aise, et même qu'ils puissent se retirer sur le derrière de leurs loges pour y faire leurs ordures.

Le mieux seroit, en conservant à ces logemens les dimensions que leur destination exige, de les faire communiquer à une petite cour, où les cochons iroient prendre l'air et se vider. On fermeroit cette communication par une porte disposée en *va et vient*, qu'ils auroient bientôt l'instinct d'ouvrir en la poussant, et qui se fermeroit d'elle-même en reprenant son à-plomb; et si cette cour étoit commune aux différens toits à porcs, il seroit nécessaire d'y faire des séparations, afin d'empêcher le mélange des cochons de sexes et d'âges différens.

Les auges de ces logemens doivent être placées de manière que l'on puisse y verser le manger du dehors, et sans être obligé d'entrer dedans.

Chaque cochon doit avoir son auge particulière, principalement pour ceux qui sont à l'engrais, afin qu'ils puissent manger tranquillement leur portion, qu'un voisin plus fort ou plus adroit pourroit leur dérober. Cependant, les séparations des loges ne doivent pas dépasser de beaucoup la hauteur des auges, pour que l'air puisse circuler librement dans toutes les loges.

Il est nécessaire de donner beaucoup de solidité à tous les détails de construction d'un toit à porcs, car il n'y a point d'animal plus destructeur que le cochon. On en pavera donc solidement le sol en pierres dures, ou en briques de champ, et l'on en disposera le pavé dans les

pentes convenables pour le plus prompt écoulement des urines. Le plancher supérieur se fait en planches, ou est ourdi à la manière ordinaire, et carrelé par-dessus, pour recevoir la provision de glands.

On voit, Figures 1 et 2 de la Planche XVII, le plan et le profil d'un toit à porcs disposé pour l'engraissement de six cochons.

A, A, Toit à porcs garni de ses loges.

B, Contre-mur qui en supporte les auges.

C, Galerie par laquelle on donne à manger aux cochons, après avoir levé les trappes gh, et les avoir accrochées en i.

D, Baie de communication du toit à porcs avec la cour de vidange E.

E, Cour de vidange, dont la communication avec le toit à porcs est fermée par une porte en *va et vient*.

Cet exemple suffit pour donner une idée exacte des détails de construction d'un toit à porcs ordinaire. Ceux qui voudroient connoître la disposition qu'il faudroit donner à ces logemens, s'il s'agissoit d'élever un nombreux troupeau de cochons, en trouveront un excellent modèle inséré par M. De Lasteyrie, dix-neuvième Section du *Recueil des Constructions rurales anglaises*.

SECTION V.

Des Colombiers.

On connoît deux espèces de colombiers, savoir : les *colombiers de pied*, ou *à pied*, et ceux qui sont établis *sur piliers*, autrement appelés *volets* ou *fuies*.

Avant la révolution, les seigneurs de fiefs avoient le droit exclusif d'avoir des colombiers de pied. Les autres propriétaires ne pouvoient construire que des volets, lorsqu'ils possédoient au moins cinquante arpens de terres labourables avec leur habitation. Ainsi, le droit de colombier de pied étoit inhérent au fief et celui de volets étoit dévolu par les lois à tout individu qui pouvoit réunir localement une étendue déterminée de terrein, ou, ce qui est la même chose, étoit inhérent à l'étendue de la propriété. Les assemblées natio-

nales les comprirent dans la proscription générale des droits féodaux, et chacun put construire un colombier de pied, et le peupler à volonté de la plus grande quantité de pigeons, sans autre condition que celle d'être propriétaire de la plus petite portion de terrein. On fit une guerre cruelle aux pigeons sous le prétexte spécieux qu'ils enlèvent annuellement à la consommation générale une certaine quantité de grains, comme si cette perte n'étoit pas compensée par les pigeonneaux qu'ils produisent, et qui sont d'une si grande ressource comme comestibles au printemps; par la destruction qu'ils font de beaucoup de graines parasites et d'insectes nuisibles; enfin, par l'excellent fumier qu'ils fournissent à l'agriculture.

Cependant l'utilité des colombiers pour les grandes exploitations étoit connue d'un grand nombre de membres de ces assemblées; mais les colombiers appartenoient aux ci-devant seigneurs et aux grands propriétaires, et les pigeons furent les victimes innocentes de l'animadversion que l'on déversoit sur eux.

Aujourd'hui cette faculté accordée au plus petit propriétaire d'élever un colombier subsiste encore, mais on sent la nécessité de mettre des bornes à cette jouissance dont on abuse dans quelques localités.

Chaque espèce de colombier a ses avantages et ses inconvéniens qu'il faut connoître pour pouvoir se déterminer dans le choix de celui que l'on veut adopter.

Au premier coup-d'œil, les colombiers de pied, que l'on construit ordinairement en tour, semblent mériter la préférence pour une grande exploitation. Leur isolement et leur forme mettent les pigeons plus à l'abri de la fréquentation des rats, des belettes et des fouines, que dans les autres. Une seule échelle tournante, placée au centre de la tour, suffit pour visiter et nettoyer aisément tous les boulins de ces colombiers; et le dessous, ou rez-de-chaussée, voûté le plus souvent, devient une excellente serre pour les légumes d'hiver.

Mais leur construction est plus coûteuse que celle des volets, et il est presque impossible de leur trouver dans les cours des grandes fermes un emplacement qui soit exempt d'inconvéniens.

Les volets, au contraire, présentent effectivement moins de facilité pour la visite des boulins; mais aussi leur construction est moins dispendieuse, et on peut les placer dans un coin de cour, ou au-dessus de son entrée, et dans cette position, ils n'interrompent aucune communication intérieure, et ne gênent en aucune manière la surveillance du fermier.

D'ailleurs, quelle que soit l'espèce de colombier que l'on adopte, il faut toujours le construire avec le même soin et les mêmes précautions.

La principale attention qu'il faut avoir est d'isoler le colombier des autres bâtimens de la ferme, et d'empêcher que les ennemis des pigeons, qui sont en grand nombre dans les greniers de ces bâtimens, ne puissent y pénétrer.

A cet effet, on recrépit extérieurement tous les murs du colombier avec un mortier de chaux et sable, bien uni, et l'on borde les murs d'une ceinture, ou corniche, en pierres de taille, d'environ deux décimètres de saillie extérieure, au niveau de l'appui de la fenêtre qui sert d'entrée aux pigeons, lorsque cette entrée est placée dans le corps des murs, et environ à la moitié de leur hauteur, si elle est au-dessus de l'entablement du colombier, ainsi que cela se pratique assez souvent. Cette corniche sert à empêcher les animaux grimpans d'aller plus avant, sous peine de tomber en se déversant, et à ménager autour du colombier une espèce de galerie sur laquelle les pigeons se promènent et s'essorillent.

Malgré cette précaution, les rats pourroient encore essayer de monter dans les colombiers de forme carrée, par les angles de leurs murs; mais, en garnissant ces angles de feuilles de fer blanc, ou avec des plaques de terre cuite vernissée, à quelque distance au-dessous de la saillie de la corniche, ils ne pourront monter plus haut.

La fenêtre, ou entrée des pigeons, doit être placée au plein midi, et garnie d'une large banquette extérieure, afin que ces oiseaux, en revenant des champs, puissent se reposer dessus. On bouche cette entrée avec une planche de bois ou de plâtre, dans laquelle on pratique un trou de grandeur proportionnée à leur volume.

On place assez souvent cette entrée dans le comble du toit du colombier, en forme de lucarne, qui est quelquefois accompagnée de deux autres plus petites : cet usage est très-mauvais. Dans les ouragans, on court le risque de voir la charpente ébranlée, et quelquefois emportée par la violence du vent qui s'engouffre dans le comble du colombier par ces ouvertures, et il s'y forme sans cesse des gouttières qui pourrissent la charpente. D'ailleurs, la pluie, la neige pénètrent facilement par ces lucarnes, elles pourrissent le plancher, ou elles y entretiennent une humidité nuisible. Enfin, par leur position élevée, l'air extérieur ne peut parvenir jusqu'au plancher du colombier, ni renouveler son air intérieur ; en sorte que les pigeons ne font de nids que dans les boulins supérieurs, parce que ce sont les seuls qui soient suffisamment aérés.

Pour éviter ces inconvéniens, on a supprimé les lucarnes du toit, et remplacé ces entrées par deux fenêtres placées à la même exposition, et l'une au-dessus de l'autre. La fenêtre inférieure a son appui au niveau du plancher du colombier, ou à un tiers de mètre au plus au-dessus de ce niveau, et l'entablement sert de couverte à l'entrée supérieure. On donne à la fenêtre inférieure deux mètres de hauteur et un mètre de largeur, et on la bouche, comme je l'ai dit, avec une porte en bois, ou une planche de plâtre, percée de trous, sauf l'ouverture nécessaire pour l'entrée des pigeons. La fenêtre supérieure est beaucoup plus petite, et peut n'être qu'un œil de bœuf à jour, garni d'une banquette en saillie extérieure pour reposer les pigeons.

Par cette disposition, il s'établit dans l'intérieur du colombier un courant d'air habituel qui assainit son air intérieur, sans avoir recours à des courans d'air tirés du nord qui, en refroidissant trop la température intérieure, diminueroient nécessairement les produits du colombier.

Sa construction intérieure exige autant de précautions que celle de l'extérieur. Les deux parties qui demandent l'exécution la plus soignée sont le plancher et les boulins.

Si le plancher est en bois, il est bientôt percé par les rats; il faut

donc le carreler le plus solidement possible, sur-tout dans son pourtour, parce que c'est dans ces parties que les rats trouvent le plus de facilités pour fouiller. Pour y consolider le carrelage, on le recouvrira à la rencontre des murs par un rang de carreaux chanfreinés, scellés dans les murs et sur le carrelage avec le meilleur mortier de chaux et sable dans lequel on mêlera du verre pilé. (*Voyez* les Fig. 2, 3 et 5 de la Planche X.)

A l'égard des boulins il faudra les placer, le premier rang sur un contre-mur intérieur, moins épais dans le bas qu'en haut, et recouvert par une tablette saillante. On donne à ce contre-mur un mètre de hauteur, deux décimètres de largeur dans le bas, et quatre décimètres à sa partie supérieure. Ce contre-mur est recrépi et lissé avec le même soin que les murs extérieurs, et pour les mêmes raisons. Enfin, pour compléter les moyens d'empêcher les ennemis des pigeons de pénétrer dans les nids, on en recouvre le rang supérieur avec des tablettes saillantes, et même, on fait déraser les baies des ouvertures du colombier au-delà du plan des boulins.

La forme de ces boulins varie suivant les localités, ou plutôt l'espèce des matériaux disponibles.

Dans quelques endroits on les fait avec des planches; on les divise en cases d'environ deux décimètres (8 pouces, en tous sens). On les garnit quelquefois d'un rebord; le plus souvent ils n'en ont point.

Ailleurs, encore, on construit exprès des pots de terre. Le pigeon y est à son aise; mais il est difficile de placer les échelles sans en casser beaucoup.

Enfin, on y emploie des *chânées*, *cotières* ou *faîtières*, ou mieux encore des briques liées ensemble avec du plâtre. Je donne la préférence à cette dernière manière de construire les *boulins* ou *bougeottes*, parce qu'elle est la plus solide et la plus exempte d'inconvéniens.

On dispose les boulins en échiquier sur chaque face du colombier, s'il est de forme carrée, ou dans son pourtour si sa forme est ronde. Par ce moyen, leur ensemble acquiert une solidité suffisante pour pouvoir servir d'échelle, lorsqu'ils sont construits en brique, et cette

disposition facilite singulièrement la visite des boulins dans les colombiers de forme carrée.

C'est d'après ces préceptes que j'ai projeté le colombier de forme carrée dont la Planche XVII, Fig. 3 et 4, donne le plan et le profil.

A, A, Contre-mur qui supporte le premier rang des boulins.

B, B, Disposition des boulins en échiquier.

C, C, Entrées des pigeons.

D, D, Ceinture extérieure.

G, Cours de tablettes en saillie qui recouvre le rang supérieur des boulins.

SECTION VI.

Des Poulaillers.

L'élève et l'engraissement des volailles ne présentent un certain intérêt aux cultivateurs que dans les pays de grande culture, et principalement dans ceux où les volailles grasses ont de la réputation, comme comestibles. Il faut alors s'y procurer de grands poulaillers, avec des chambres à mue, pour loger, élever et engraisser ces volailles.

Le succès de cette industrie agricole dépend en grande partie de la bonne disposition et de la salubrité des bâtimens que l'on y destine.

Si un poulailler est trop froid, les poules n'y pondent point; s'il est trop chaud, ou trop humide, elles y sont exposées à des maladies; enfin, si ses murs ne sont pas recrépis avec soin, si son sol n'est pas bien carrelé, les rats, les souris et les insectes s'y nicheront, troubleront le sommeil des poules, et les empêcheront d'y prospérer. Les poulaillers doivent donc être construits aussi sainement que les logemens des autres animaux domestiques, et être entretenus avec une propreté particulière.

Il faut placer cette espèce de logement à l'exposition du levant, ou du midi, avec un jour du côté du nord, pour en tempérer la chaleur pendant l'été, mais que l'on bouche pendant les autres saisons. On garnit cette ouverture d'un grillage assez serré pour que les souris et autres ennemis des poules ne puissent pas s'introduire dans le poulailler.

L'entrée des poules doit y être placée, autant qu'il est possible, à une hauteur de treize à seize décimètres (quatre à cinq pieds) au-dessus du niveau du pavé de la basse-cour. Le seuil de cette entrée répond à la hauteur des *juchoirs* dont je vais parler, et les poules y montent par une échelle extérieure.

Avec cette disposition de l'entrée des poules, ou de la *poulière*, un poulailler est mieux clos, et plus à l'abri des tentatives des animaux destructeurs, que lorsque cette entrée est pratiquée dans le bas de la porte même du poulailler, comme cela arrive trop communément.

On voit, Planche XVIII, Figures 1 et 2, les plans et profils du poulailler et de la chambre à mue, du plan de ferme de la Planche I, qui montrent les détails de la construction intérieure de ces deux pièces.

A, Poulailler.
B, Retranchement pris dans la pièce A, pour loger les canards d'élève.
C, Nids.
D, Juchoirs.
E, Chambre à mue.
F, Epinettes.

Parmi ces détails, je dois faire remarquer ceux qui concernent la construction des juchoirs, des nids et des épinettes, parce qu'ils sont généralement peu soignés dans les poulaillers.

1°. *Des juchoirs.* On donne ce nom aux barres transversales que l'on place dans un poulailler pour que les poules puissent dormir dessus, et c'est sur le nombre et la longueur de ces perches que l'on peut y placer commodément, que l'on évalue celui des poules qu'il peut contenir; on sait à ce sujet qu'une poule, en dormant, tient sur le juchoir une place d'environ quinze centimètres (cinq à six pouces) de largeur.

On se sert le plus ordinairement de perches rondes et lisses pour faire des juchoirs; et on les scelle dans les murs latéraux du poulailler, à une même élévation au-dessus du carrelage. Dans cette

position, toutes les ordures des poules se trouvent réunies au-dessous des juchoirs, et la fixité de ces traverses empêche de les bien nétoyer. D'un autre côté, elle oblige les poules à prendre un vol pour se rendre dans les nids, ce qui effarouche toujours plus ou moins les autres, et les œufs y deviennent incommodes à dénicher. Enfin, la forme ronde et lisse de ces juchoirs n'est pas favorable au sommeil des poules, parce que cet oiseau domestique ne pliant pas ses ongles, ne peut embrasser ces traverses rondes, et qu'en dormant, il y garde mal son équilibre.

Pour éviter ces inconvéniens et faciliter en même temps les soins de propreté qu'il faut donner aux poulaillers pour la prospérité des volailles, j'ai projeté une forme particulière de juchoirs dont on voit la disposition, Figures 1 et 2, de la Planche XVIII.

Chaque rang est élevé sur des chevalets que l'on peut déranger aisément lorsqu'on veut nétoyer le poulailler; on peut même les sortir tous au dehors sans les démonter, pour les laver et les brosser.

Les juchoirs et leurs supports sont faits avec des chevrons, un peu arrondis à leurs angles supérieurs. Ils sont placés dans la longueur du poulailler et en face des nids, savoir : le premier rang, à soixante-six centimètres de distance de ces nids; le deuxième rang, à trente-trois centimètres du premier, et en échelon d'un demi-mètre; et ainsi de suite, si l'on en mettoit un plus grand nombre de rangs.

Par la position de ces juchoirs, les poules peuvent y arriver sans être obligées de prendre un vol; elles peuvent aussi aisément pénétrer dans leurs nids qui sont au-dessus; de son côté la ménagère peut également aller visiter les nids sans échelle; enfin, le milieu de la pièce reste libre et n'est plus encombré d'ordures.

2°. *Des nids.* Il n'est pas nécessaire que les nids d'un poulailler soient aussi nombreux que les poules, parce qu'elles ne pondent pas toutes à-la-fois, et que, bien loin d'avoir de la répugnance à pondre dans un nid commun, il faut toujours la vue d'un œuf pour les exciter à la ponte.

Dans les poulaillers qui sont à rez-de-chaussée, on attache les nids.

sur les murs à environ un mètre un tiers au-dessus du carrelage, mais dans ceux qui sont élevés, on peut les placer plus bas. On remarque à ce sujet que les nids des endroits les plus sombres d'un poulailler sont plus souvent occupés que les autres.

Les nids des poules ont différentes formes, selon les localités. Ce sont, le plus souvent, des paniers sans couvercles, attachés assez solidement contre les murs. Dans quelques endroits, ce sont des cases faites avec des planches : on leur donne trente-trois centimètres de dimension en tous sens, et on les garnit d'un rebord de huit centimètres de hauteur. Ailleurs, ces nids sont pratiqués dans l'épaisseur des murs.

Les paniers sont à préférer aux cases, parce qu'une fois que celles-ci sont infestées par les insectes, on ne peut plus les en débarrasser; au lieu que des paniers qu'on lave à l'eau bouillante ne contiennent plus ni œufs, ni insectes.

La construction de ces nids est susceptible d'un perfectionnement peu coûteux, qu'on ne devroit pas négliger dans une grande éducation de volailles. Au lieu de fixer les paniers directement contre le mur, ainsi qu'on le fait communément, on pourroit les attacher à des planches, fixées à cet effet sur les murs par quatre écrous dont les vis y auroient été scellées. On en voit la disposition en plan et en profil dans les Fig. 1 et 2 de la Planche XVIII. La lettre *m* y indique un petit toit en planches, qui recouvre chaque nid et l'isole des autres.

On distribue ces nids sur les murs, et lorsqu'on en met deux rangs, on les y place en échiquier afin qu'en en sortant, les poules n'effarouchent pas celles qui sont à pondre.

Les avantages de ce perfectionnement sont, 1°. d'isoler les nids les uns des autres; 2°. d'en pouvoir ôter toutes les pièces pour les échauder et détruire les insectes qui s'y seroient introduits.

5°. *Des épinettes.* On connoît suffisamment la forme ordinaire de ces cases destinées aux volailles que l'on engraisse, c'est pourquoi je n'en parlerai pas. Les épinettes doubles F, F, que l'on voit dans la chambre à mue de la Planche XVIII, me paroissent préférables à tous

égards; elles sont imitées d'un modèle de ce genre donné par l'auteur allemand que j'ai déjà cité, mais j'en ai simplifié la construction, afin d'en favoriser l'adoption : elles sont projetées pour pouvoir caser à-la-fois soixante-douze volailles.

Trois tréteaux solides supportent chacune de ces épinettes, dont chaque étage contient dix-huit cases de 16 à 18 centimètres (6 à 7 pouces) de largeur, sur 33 à 40 centimètres de hauteur. Des clavettes, ou fuseaux mobiles, en ferment l'entrée, et les profondeurs de chaque rang sont ménagées de manière, 1°. que chaque volaille ne soit pas gênée dans sa case; 2°. que sur le devant des cases de chaque étage, on puisse placer un rang de petites auges. Des ouvertures sont ensuite pratiquées au fond de ces cases, mais seulement dans la partie du plancher qui correspond au-dessous de la queue des volailles, afin de faciliter la chute de leurs excrémens sur le carreau, et qu'ils ne séjournent pas dans les cases, comme cela arrive toujours dans les épinettes ordinaires.

On ne devroit jamais laisser écarter les volailles, autrement on s'expose à en perdre beaucoup, et sur-tout beaucoup d'œufs; on perd aussi leur fiente qui a de la valeur en agriculture; enfin, ces oiseaux domestiques commettent beaucoup de dégâts dans les champs, dans les jardins, dans les granges, et même leur fréquentation dans les écuries et les greniers à fourrages est généralement nuisible, à cause des plumeaux qu'elles laissent dans les auges et les fourrages.

Il faudroit donc les isoler de tous ces lieux, mais alors leur nourriture deviendroit beaucoup plus coûteuse, particulièrement dans les grandes exploitations rurales, parce qu'elles ne pourroient plus y profiter de la grande quantité de grains et de graines négligées qu'elles savent trouver, et qu'il faudroit suppléer par d'autres.

Pour concilier ces avantages et ces inconvéniens, autant que l'économie peut le permettre, les fermiers de grande culture n'excluent pas tout-à-fait les volailles de leur cour, et sur-tout du voisinage des granges; mais les poulaillers, ou la cour, communiquent avec un verger enclos de murs, où elles s'empressent de passer, après avoir pris leur

réfection, pour en pâturer l'herbe, y chercher des vers, et s'essoriller sur la poussière. Alors elles ne cherchent point à s'écarter au-dehors.

J'ai vu un de ces enclos arrangé avec beaucoup d'intelligence. Il étoit garni de plusieurs groupes d'arbrisseaux; on avoit construit au milieu une espèce de tente couverte en chaume, ouverte du côté du midi, et fermée des trois autres côtés. Cette tente contenoit une grande cage sans fond pour l'éducation des poulets de primeur. La cage étoit assez élevée au-dessus du sol, et ses barreaux étoient espacés de manière à laisser échapper les petits poulets, mais sans que la poule pût en sortir. C'est dans cette tente que ces poulets, ainsi que les autres volailles, venoient se réfugier en cas d'alarme, ou qu'ils se mettoient à l'abri de la pluie et des intempéries de la saison. D'autres cages semblables à la précédente étoient distribuées dans l'enclos et placées au-dessous des arbres les plus touffus pour les couvées d'été.

Cette pratique me semble d'autant meilleure que l'expérience en a constaté le succès.

« Quelques personnes, dit l'auteur de la dix-huitième Section du *Recueil des Constructions rurales anglaises*, veulent qu'on tienne séparément chaque espèce de volaille. Cette précaution, ajoute-t-il, est inutile lorsqu'on place toutes les volailles dans un local assez grand pour qu'elles puissent agir en liberté, et y trouver des nids et des retraites séparées ».

Cette dernière pratique est peut-être la meilleure, mais pour pouvoir l'adopter dans toute la rigueur anglaise, il faudroit des constructions dispendieuses qui ne seroient plus à la portée du plus grand nombre des propriétaires. Cependant il seroit possible de les réduire assez pour ne pas effrayer les hommes aisés qui auroient le goût de cette espèce d'industrie rurale. C'est ce que j'ai essayé de faire dans le projet de poulailler de la Planche XVIII, dont les Figures 3 et 4 présentent le plan et l'élévation.

Ce poulailler est supposé construit près d'une basse-cour avec laquelle il communique par la pièce A du rez-de-chaussée, où se trouve l'esca-

lier intérieur. Les deux autres pièces B et C de ce rez-de-chaussée sont destinées à loger des oiseaux aquatiques.

Dans celles D, D, du premier étage, on place les autres volailles, et dans le grenier qui est au-dessus, on peut mettre des pigeons, ainsi que l'indiquent les sorties cotées i, ou i.

$d, d,$ sont les petites échelles extérieures disposées pour faciliter les volailles à monter à leurs logemens.

Ce poulailler, qui peut contenir un assez grand nombre de volailles de toute espèce, est accompagné d'une cour d'environ deux ou trois ares de superficie, enclose d'une muraille en pierres sèches, ou mieux avec des palissades élevées sur un petit mur d'appui, et placées assez près les unes des autres pour empêcher les volailles de passer à travers. On les termine en pointe vers le haut, et on les consolide avec des traverses.

Une pièce de gazon $f, f,$ bordée et dessinée par des mûriers ou des merisiers, offre à la volaille un pâturage agréable, des fruits qu'elle aime beaucoup, et un ombrage très-salutaire.

Un bassin g, placé dans le milieu de la pièce de gazon, l'entretient dans une humidité favorable, et présente aux oiseaux aquatiques l'élément qui convient à leur constitution.

$h, h,$ Auges pour le manger des volailles.

$k, k,$ Vases remplis d'eau, garnis de leurs supports, dans lesquels les volailles vont se désaltérer.

L'auteur allemand, du *Traité des Bâtimens*, etc. m'a fourni l'idée du poulailler, et le Muséum d'Histoire naturelle de Paris celle de l'enclos. En donnant à cet enclos une plus grande superficie, on pourroit supprimer le poulailler, et le remplacer par des petites loges distribuées autour de l'enceinte pour chaque espèce d'oiseaux. Ces loges auroient une construction peu soignée afin d'éviter la dépense, et cette espèce de faisanderie deviendroit un ornement peu dispendieux et très-agréable dans un grand jardin.

C'est à peu près ainsi que M. Wakefield, propriétaire anglais très-industrieux, élève annuellement une très-grande quantité de volailles de toute espèce, sans prendre pour cela d'autre soin, même pour

l'éducation des dindons que l'on regarde comme la plus difficile, que celui de les bien nourrir et de leur procurer de l'eau.

Suivant le même auteur anglais qui rapporte ce fait, le plus beau poulailler que l'on connoisse est celui du lord Penrhyn : sa façade a 140 pieds de longueur. Nous avions en France de fort belles faisanderies, entr'autres celle de M. le prince de Croy, à l'Hermitage près Condé en Hainaut, dont la construction a dû lui coûter beaucoup; mais je ne crois pas que, pour un poulailler, aucun Français imite jamais la somptuosité du lord Penrhyn.

SECTION VII.

Des Ruchers.

L'éducation des abeilles est une industrie d'autant plus avantageuse qu'avec une foible avance et des soins peu nombreux, elle peut mettre de l'aisance dans la maison du pauvre.

Ces insectes merveilleux prospèrent dans tous les climats, pourvu que, pendant la belle saison, elles trouvent dans la campagne une nourriture toujours suffisante.

On n'est pas encore parfaitement d'accord sur l'exposition à laquelle il est préférable de placer les ruches. Les uns pensent que c'est celle du levant, parce que les abeilles sont excitées à sortir plus matin. D'autres prétendent que cette exposition n'est pas la meilleure, parce qu'au printemps, les abeilles sont souvent trompées par l'apparence d'une température douce, qu'elles sortent alors des ruches, se répandent dans la campagne, et y attrappent des diarrhées : ils conseillent donc d'exposer les ruches au midi. Enfin l'auteur de l'ouvrage imprimé à Leipzick avance, comme une opinion généralement admise en Allemagne, que l'exposition du nord est la plus favorable aux abeilles, parce que le soleil, en hiver, ne pouvant engager ces insectes à sortir de leurs ruches, ils y dorment pendant la plus grande partie de cette saison, et qu'au printemps, ils n'ont pas tant à souffrir des variations de la température.

Il résulte de ces différentes opinions que toutes les expositions que l'on a imaginé de donner aux ruches ont chacune leurs avantages et leurs inconvéniens, tous relatifs aux circonstances atmosphériques de chaque localité, et qu'alors on peut choisir pour elles l'exposition qui présente le plus de commodité, sauf à prendre les précautions nécessaires pour en diminuer les inconvéniens.

Les villageois placent ordinairement les ruches dans le jardin de leur habitation, parce que c'est le seul endroit où ils ne laissent pas pénétrer de bestiaux.

Les propriétaires aisés les rassemblent dans un emplacement disposé pour les recevoir, et qui prend alors la dénomination de *rucher*. Quelques-uns couvrent cet emplacement, et alors, on l'appelle *rucher couvert*.

§. I^{er}. *Des Ruchers non couverts.*

Suivant M. Lombard (*Manuel du Villageois*), l'exposition des abeilles doit être basse et abritée des grands froids, des grands vents et des grandes chaleurs. Il faut aussi préserver les ruches de la neige et des pluies, et avec de bons surtouts en paille, on est sûr d'y réussir.

En plaçant, dans notre climat, les ruches à l'exposition sud-est, et en les disposant ainsi le long d'un mur d'espalier, ou de tout autre abri, dont le feuillage divise la réverbération du soleil, ou en tempère la trop grande chaleur, on évite le plus grand nombre des inconvéniens attachés à cette position.

On place les ruches dans un rucher à quinze ou dix-huit décimètres de toute espèce d'abri, afin de pouvoir passer aisément derrière, et on les tient élevées à un tiers de mètre au-dessus du sol, afin de les garantir de son humidité naturelle. Elles y sont espacées à deux tiers de mètre les unes des autres, et posées sur des tablettes rondes, ou à pans coupés, que M. Lombard appelle des *tabliers*, et qui sont supportées chacune par trois pieux.

On peut mettre plusieurs rangs de ruches les uns devant les autres, mais, alors, il faut les disposer en échiquier, et espacer chaque

rangée de quinze à dix-huit décimètres. On ne doit pas trop multiplier ces rangées, car on a observé que lorsqu'un rucher avoit trois rangs de ruches, le rang de derrière prospéroit moins que les deux autres.

Il est bon de faire à cette espèce de rucher, une clôture en échalas, ou en treillage, afin d'en interdire l'entrée aux enfans et aux animaux, et de prévenir les accidens qui pourroient en résulter.

Il est même indispensable d'élever un abri à l'ouest du rucher, pour le garantir des pluies, des neiges et surtout des grands vents.

Le devant doit être cultivé tant pour empêcher l'herbe d'y croître que pour avoir à sa proximité des fleurs printannières, des plantes tardives et même des arbustes sur lesquels les essaims iront se fixer.

La Figure 1 de la Planche XIX donne une idée suffisante de cette espèce de rucher.

§. II. *Des Ruchers couverts.*

Dans quelques localités, ou croit qu'un rucher couvert est absolument nécessaire pour retirer un grand avantage de l'éducation des mouches à miel, et les villageois, n'ayant pas les moyens d'en construire, ne se livrent point à cette industrie, ou se contentent d'un petit nombre de paniers.

Ce préjugé n'a aucun fondement, et j'ai l'expérience que les abeilles prospèrent très-bien en plein air ; mais, avec un rucher couvert, on les préserve beaucoup plus aisément, et de l'intempérie des saisons et des entreprises de leurs ennemis.

Lorsque l'on veut se contenter du strict nécessaire, la construction d'un rucher couvert n'est point dispendieuse : un simple hangard, fermé au nord et à l'ouest, suffit pour garantir les ruches de tout danger.

Un rucher seroit aussi un établissement très-intéressant dans ces petits bâtimens inutiles que l'on voit dans les jardins paysagistes. Il leur procureroit un mouvement qui en feroit disparoître la monotonie et le silence.

Les figures 2 et 3 de la Planche XIX présentent un exemple de cet ornement. Le rocher couvert est imité de celui qui est placé dans la pépinière du Muséum d'histoire naturelle de Paris. Il contient deux rangs de ruches qui y sont à l'abri des injures de l'air. Les abeilles communiquent à l'extérieur par des trous pratiqués dans la clôture, vis-à-vis de l'entrée de chaque ruche ; on les ferme à volonté par le moyen de petites coulisses.

On peut décorer ces ruchers comme on le veut, et pour la prospérité des abeilles, il suffit de procurer à l'intérieur des ruches un air toujours salubre.

SECTION VIII.

Logemens des Vers à soie.

Je ne suis point assez familiarisé avec ce genre de construction pour en parler avec la confiance de l'expérience. Cependant elle devoit trouver une place dans cet ouvrage, et pour ne pas m'égarer dans les détails que je vais en donner, j'ai pris pour guides Rozier, et l'auteur de l'ouvrage imprimé à Leipzick.

Le bâtiment destiné à l'éducation des vers à soie se nomme *coconnière*, *magnanière*, *magnonière*, etc. suivant les localités.

Tous les emplacemens ne sont pas également bons pour établir une coconnière. Il faut éviter le voisinage des rivières, des ruisseaux et sur-tout celui des eaux stagnantes. L'humidité jointe à la chaleur qui est nécessaire aux vers à soie, accélère la putréfaction de toute espèce de substance animale et végétale, et toute putréfaction corrompt bientôt l'air que l'on respire.

Le voisinage des bois n'est pas moins dangereux pour ces précieux insectes. Outre la transpiration des plantes qui augmente l'humidité atmosphérique, elles attirent encore celle de l'air et la conservent fortement.

Il en est de même du voisinage des montagnes assez élevées pour empêcher la circulation de l'air, ou de celles qui sont humides, ou qui sont garnies de rochers saillans capables de réfléchir les rayons du

soleil sur les coconnières. Celles-ci occasionnent dans l'atelier une chaleur suffocante dont les vers sont très-incommodés.

L'emplacement le plus favorable pour un atelier de vers à soie, est un monticule environné d'un grand courant d'air, que la plantation de peupliers, ou d'autres arbres de même grandeur et qui donneront aussi peu d'ombrage, entretiennent dans une agitation continuelle, et où la chaleur et la lumière parviennent librement et le plus long-temps possible.

Quant à l'exposition la meilleure que l'on puisse donner à cet atelier, elle dépend souvent de la localité où il est placé; mais si rien n'y dérange les effets ordinaires des différens rhumbs de vent dans notre climat, voici comment il faut disposer une coconnière pour assurer le succès d'une éducation de vers à soie.

1°. Il faut choisir un emplacement exposé du levant au midi, celui qui peut recevoir les premiers rayons du soleil, mais qui en est à l'abri depuis trois heures jusqu'au soir; et donner au bâtiment la direction du nord au sud, en observant que sa plus longue face soit au levant.

2°. On percera ce bâtiment, sur toutes ses faces, d'un nombre suffisant de fenêtres larges et élevées, afin d'avoir la facilité d'établir un courant d'air dans tous les sens, suivant le besoin, et pour pouvoir procurer beaucoup de lumière dans l'atelier. On a tort de croire que les vers se plaisent dans l'obscurité; le fait est faux et démontré tel par l'expérience.

3°. Chaque fenêtre sera garnie, 1°. de son contrevent extérieur en bois double et bien fermant; 2°. de son châssis garni en vitres, ou en toile ou en papier huilé: les vitres et le papier sont préférables à la toile. Suivant les climats, il est bon de se pourvoir de paillassons, ou de toiles piquées, pour boucher intérieurement les fenêtres du côté du nord, ou du couchant, lorsque le besoin le commande.

4°. L'atelier doit être composé de trois pièces, savoir: 1°. d'un rez-de-chaussée qui servira au dépôt des feuilles de mûriers à mesure qu'on les apportera des champs, lorsqu'elles ne seront point humides; 2°. d'un premier étage exactement carrelé, et dont les murs seront bien recrépis;

ce sera l'*atelier* proprement dit ; 3°. d'un grenier bien aéré pour y étendre les feuilles lorsqu'elles seront humides.

Il ne faut pas craindre de multiplier les fenêtres dans ces trois pièces en les garnissant de contrevents, puisqu'on sera libre d'ouvrir les croisées et de les fermer lorsque les circonstances l'exigeront. On aura par conséquent la facilité de garantir les vers à soie du froid ou du chaud selon qu'il sera nécessaire. L'expérience prouve qu'on est souvent dans le cas de n'avoir pas assez de fenêtres pour renouveler l'air assez promptement, ou pour faire sécher la feuille.

L'atelier doit être d'une grandeur proportionnée à la quantité de vers à soie qu'on veut élever, et celle-ci au nombre de mûriers qui doivent les nourrir. Il vaut mieux cependant que l'atelier soit trop grand que s'il étoit trop petit, parce que rien ne nuit plus aux progrès d'une éducation de vers à soie, qu'un emplacement où ils sont trop pressés et entassés les uns sur les autres. D'ailleurs, on doit toujours compter sur un reste de feuilles plutôt que d'être dans la nécessité d'en acheter.

Il paroît qu'une once de graines de vers à soie contient environ 40 mille œufs, qui produiroient 40 mille vers si la couvée réussissoit parfaitement, et qu'il faut vingt-cinq kilogrammes (50 livres pesant) de feuilles pour conduire à terme mille vers à soie.

Un atelier simple doit être composé de trois pièces ; 1°. d'une chambre pour la première éducation, c'est-à-dire, pour soigner les vers depuis le moment où ils sortent de la coque jusqu'à leur première mue ; 2°. de l'atelier proprement dit, de treize mètres de longueur environ (40 pieds), sur six mètres et demi ou 20 pieds de largeur, et de quatre mètres au moins de hauteur sous plancher ; 3°. d'une infirmerie pour placer les vers lorsqu'ils sont malades. Cette dernière pièce pourroit être supprimée, car leurs maladies n'arrivent ordinairement qu'après la première mue ; la première pièce est donc vacante à cette époque, et elle peut alors servir d'infirmerie sans aucun inconvénient.

L'atelier construit dans ces dimensions contiendra les vers à soie de sept onces de graines. Il sera nécessaire de ménager dans les plan-

chers de ces différentes pièces, quatre ouvertures, ou trappes, placées près des murs, et éloignées d'environ trente-trois décimètres (10 pieds) les unes des autres. On aura l'attention de ne pas les placer immédiatement les unes au-dessus des autres dans ces différens planchers, mais d'en alterner les positions, afin de pouvoir renouveler l'air plus promptement et sur une plus grande surface à-la-fois.

Lorsqu'on élève des vers à soie sous un climat naturellement chaud, on a plus souvent besoin d'un air frais que de chaleur dans l'atelier; mais quand la température locale ne donne pas naturellement dans l'atelier pendant l'éducation des vers à soie, une chaleur de dix-neuf degrés, il est nécessaire de lui procurer ce degré de chaleur par des moyens artificiels.

A cet effet, on se sert ordinairement de grandes terrasses, ou de bassines en cuivre, ou en fer, dans lesquelles on met du charbon allumé à l'air extérieur, et qu'on apporte dans l'atelier lorsque le charbon est bien enflammé. Cette précaution est indispensable, autrement les hommes et les vers périroient asphixiés par la vapeur mortelle du charbon.

Mais malgré cette précaution, le charbon allumé conserve encore une trop grande partie de son méphitisme jusqu'à ce qu'il soit entièrement consommé, pour que cette pratique ne nuise point à la santé des hommes et des vers. D'ailleurs, ces bassines ont l'inconvénient d'échauffer trop subitement l'intérieur de l'atelier, et le ver demande une chaleur douce et égale dans tous les temps. Il faut donc abandonner ce moyen artificiel de procurer à l'atelier le degré de chaleur qui lui est nécessaire, et le remplacer de la manière que je vais indiquer tout à l'heure.

Je n'ai trouvé aucun plan de coconnière ni dans Rozier ni dans l'auteur allemand, mais celui que l'on voit, Figures 1, 2, 3 et 4 de la Planche XX, est entièrement conforme à leurs principes.

A, Rez-de-chaussée.
B, Premier étage, ou atelier proprement dit.
C, Grenier au-dessus ou séchoir.

D, Décharge du rez-de-chaussée.

E, Infirmerie.

F, Décharge du grenier.

f, g, h, Poêles avec leurs tuyaux, au moyen desquels on peut échauffer aisément toutes les pièces de la coconnière. Ils doivent être garnis de soupapes dont les mouvemens soient à la portée des ouvriers, afin d'ouvrir ou de fermer ces tuyaux, selon le besoin, pour maintenir l'intérieur de l'atelier à la température constante de 19 degrés.

i, i, k, k, Trappes placées en opposition dans les planchers de la coconnière.

l, l, et o, o, Montans et traverses des corps de tablettes sur lesquelles on place les vers après leur première mue. Ces montans sont assujétis contre les solives du plancher avec des plates-bandes de fer m, et ils sont unis par des traverses intermédiaires n placées au niveau des tablettes supérieures, et qui servent d'appuis aux échelles nécessaires pour distribuer la feuille et soigner les vers sur les tablettes élevées.

La Figure 5 de la même Planche offre une manière très-avantageuse de planter des mûriers pour en obtenir des récoltes abondantes de feuilles. C'est un mélange fort ingénieux de mûriers plantés, partie en hautes tiges et partie en buissons, dont la moitié est orientée du levant au couchant, et l'autre moitié, du nord au sud. Par ce moyen, le vent, quelle que soit sa direction, peut toujours circuler librement dans une moitié de la plantation et en sécher plus promptement les feuilles.

Avec l'échelle, on trouvera facilement l'espacement qu'il faut donner aux plates-bandes, aux arbres de haute tige, et aux arbres en buissons.

Au rapport de M. de Pagès (*Voyage autour du Monde*), l'usage des mûriers en buissons existe depuis long-temps dans les montagnes de la Syrie; mais on n'avoit pas encore eu l'idée d'unir les deux pratiques, et sur-tout d'en orienter les rangées de manière à introduire, dans de semblables plantations faites en grand, un courant d'air, pour ainsi dire, indépendant des différens rhumbs de vent.

D'ARCHITECTURE RURALE.

CHAPITRE III.

Des Constructions destinées à resserrer et à conserver les différens produits de l'Agriculture.

Ces constructions doivent être faites avec le même soin que les bâtimens servant à loger les hommes et les animaux domestiques. Elles doivent être saines et commodes, afin que les différens produits de la culture y soient resserrés aux moindres frais possibles, et qu'ils s'y conservent aussi long-temps que cela est nécessaire pour le plus grand intérêt du fermier.

Les principaux produits de notre agriculture se divisent naturellement en six classes, savoir : 1°. les fourrages secs; 2°. les grains en gerbes; 3°. les grains battus; 4°. les fruits; 5°. les légumes d'hiver; 6°. les boissons, ou les liquides.

Je vais détailler les constructions qu'exige la conservation de chacun de ces produits.

SECTION PREMIÈRE.

Magasins à Fourrages.

Les différentes manières de conserver les fourrages secs sont souvent dues à des usages locaux; elles dépendent aussi des circonstances particulières dans lesquelles les propriétaires de prairies peuvent se trouver.

Par exemple : un fermier de grande culture n'ensemence ordinairement en fourrages artificiels qu'une étendue suffisante de terrain pour assurer la nourriture de ses bestiaux; et pour économiser le temps dans leur distribution journalière, il place ces fourrages le plus près possible des étables, des écuries, etc. c'est-à-dire, dans les greniers qui sont au-dessus de ces logemens : on donne souvent le nom de *fenil* à ces greniers, ou de *greniers à foin*.

Mais si ce fermier, par la position de sa ferme, trouve de l'avantage à en cultiver beaucoup au-delà des besoins de sa consommation annuelle, ou si l'exploitation d'un propriétaire renferme une grande étendue de

prairies naturelles dont il ne peut pas consommer tous les produits, alors les fenils ne sont plus assez spacieux pour contenir ce grand excédant de fourrages; on n'y place que ceux nécessaires à la consommation de l'exploitation, et c'est dans des magasins particuliers que l'on conserve les fourrages destinés à être vendus.

Dans quelques localités, on place ces derniers fourrages dans des magasins construits en maçonnerie, que l'on appelle alors des *granges à foin*. Elles sont ordinairement fermées de tous côtés, et n'ont d'autres ouvertures que la grande porte, et quelques lucarnes dans les combles pour faciliter la décharge des voitures. On y entasse le foin depuis le *soutrait*, ou lit de fagots ou de joncs que l'on place sur l'aire même de ces granges, afin de garantir le foin de l'humidité naturelle du sol.

Cette pratique est très-défectueuse : le défaut absolu de circulation de l'air empêche la parfaite dessiccation du foin, et il y conserve une moiteur constante qui lui fait perdre sa couleur et son parfum; et si l'on ajoute à ce défaut capital des granges à foin, 1°. celui de la grande dépense de leur construction; 2°. l'inconvénient d'être le réfuge des fouines, des rats et des souris, dont la fréquentation altère toujours la qualité des fourrages, on sera forcé de convenir que, de toutes les manières de les conserver, celle-ci est la plus mauvaise.

Si, cependant, la sécurité exigeoit que l'on conservât l'usage des granges à foin, il seroit possible d'en perfectionner la construction d'une manière même économique. Au lieu de construire en maçonnerie la totalité des murs de ces granges, on n'en conserveroit que les angles et des pilastres au-dessous de chaque ferme du comble. Les vides, ou baies formées par ces différens pilastres seroient ensuite remplies avec des planches de peupliers, laissant entr'elles un jour d'environ trois centimètres (un pouce) et convenablement consolidées.

Ailleurs, et pour tenir lieu de ces granges, on construit des hangards ouverts, à l'exception cependant du côté exposé au vent pluvieux de la localité que l'on ferme avec des planches. On en élève suffisamment le sol au-dessus du terrein environnant, pour que son humidité naturelle ne puisse pas pénétrer jusqu'au premier lit de fourrage; et, après

y avoir placé un soutrait, on remplit ces hangards. Les fourrages s'y conservent très-bien, parce qu'ils sont très-aérés, et leur construction n'est pas dispendieuse : les munitionnaires des grandes garnisons n'ont pas d'autres magasins à fourrages.

La meilleure manière de les conserver est, sans contredit, celle pratiquée par les Hollandais : ils en font des meules. On en voit aussi dans quelques cantons de la France, mais elles ne sont pas construites avec le soin et la perfection qui distinguent les meules à courans d'air de la Hollande.

Sur un terrain sec et uni, on trace, Figure 1 de la Planche XXI, un cercle de dix mètres environ de diamètre, et c'est sur cette plate-forme que l'on dispose le soutrait de la manière suivante.

Après avoir tracé d'équerre les deux diamètres xx, et xx, on établit sur l'aire, avec des pièces de bois d'un tiers de mètre de grosseur, deux galeries transversales, d'un tiers de mètre de largeur, parallèles aux deux diamètres tracés qu'elles laissent dans leur milieu ainsi que le centre y du cercle. On remplit les quatre segmens extérieurs à ces galeries, et l'on en recouvre la partie supérieure, à l'exception de leur centre commun y, avec des fagots ou des bûches, de manière que le tout présente un soutrait solide et de niveau, sur lequel le foin puisse être à l'abri de l'humidité du sol, et que les quatre branches des galeries donnent toujours un libre passage à l'air extérieur dont elles deviennent les conduits.

Au centre y on place un cylindre d'osier à claires-voies, d'un tiers de mètre de diamètre comme celui de l'ouverture qu'on y a laissée, et de deux mètres de hauteur, et l'on forme la meule autour de ce cylindre, ou panier.

Pour faciliter l'opération, et lui donner toute la perfection dont elle est susceptible, le panier est garni dans sa partie supérieure, 1°. de deux anses destinées à pouvoir le relever à mesure que la meule monte; 2°. d'une croix formée avec deux bâtons, ou deux lattes, au centre de laquelle est un fil à plomb qui sert à faire connoître si la meule est perpendiculaire ; 3°. d'une corde attachée au centre supérieur

du panier qui donne le moyen de vérifier si la meule est parfaitement ronde.

On voit que l'usage principal du cylindre est de former dans le centre de la meule, et jusqu'à son sommet, une cheminée qui, communiquant avec les conduits de la plate-forme, fait circuler l'air dans toute la hauteur de cette meule.

Elle est d'ailleurs bombée dans son élévation, Fig. 2, comme nos meules ordinaires de grains, afin d'éloigner du pied de la plate-forme les eaux d'égout de la couverture; on lui donne aussi à peu près la même hauteur, celle d'environ douze mètres au-dessus du sol.

La solidité de ces meules à courans d'air dépend de l'égalité de la pression que l'on fait éprouver au foin en l'entassant.

Quinze jours après leur construction, lorsque l'on juge que le foin a suffisamment *ressué*, et qu'il n'y a plus dans leur intérieur ni chaleur, ni fermentation, on les couvre ainsi que la cheminée avec de la paille. De cette manière, le foin conserve son parfum, sa couleur et toutes ses qualités nutritives.

Lorsque les Hollandais ne pratiquent pas de courans d'air dans les meules de fourrages, ils font usage d'un moyen très-ingénieux et très-simple en même temps, pour constater l'état de fermentation dans lequel les foins peuvent se trouver pendant le premier mois qui suit leur récolte. Ils placent dans chaque meule une aiguille de fer garnie d'un fil de laine blanche, qui est fixée à ses extrémités. Ils visitent souvent cette aiguille : tant que la laine reste blanche, la meule se comporte bien; mais aussitôt qu'elle jaunit, elle annonce un excès de fermentation. Alors, ils défont une partie de la meule, et quelquefois la meule entière, suivant le danger de son état de fermentation.

Avec des meules à courans d'air, on n'a point à craindre ces accidens qui arrivent quelquefois dans les granges à foin lorsqu'elles sont closes, et c'est pour les éviter dans ces magasins qu'il est nécessaire de les aérer autant qu'il est possible.

SECTION II.

Des Granges et Gerbiers.

Une grange est, comme on le sait, un bâtiment destiné à resserrer et à conserver les grains en gerbes. Dans quelques départemens, on lui donne le nom de *gerbier*; mais cette dernière dénomination convient particulièrement aux meules de grains que l'on voit dans les pays de grande culture, lorsque les granges ne se trouvent pas assez vastes pour contenir la totalité des récoltes, et à celles en usage dans les départemens où l'on a coutume de battre tous les grains immédiatement après leur récolte, et où les gerbiers ne sont que provisoires.

La meilleure manière de conserver les grains en gerbes est encore un objet de discussion parmi les cultivateurs. Les uns prétendent qu'il se conservent mieux dans une grange que dans des meules exposées à toutes les intempéries des saisons; les autres, au contraire, pensent qu'il est préférable de les mettre en meules; et tous cherchent à appuyer leur opinion par les faits les plus concluans.

Suivant les premiers, les meules étant placées sur le sol même, son humidité naturelle plus ou moins grande, doit pénétrer plus ou moins dans l'intérieur des gerbes inférieures, et y altérer la qualité des grains, malgré le soutrait sur lequel le premier rang de gerbes est posé, et les autres précautions que l'on prend ordinairement pour en éloigner les eaux.

En second lieu, la hauteur des meules les expose aux avaries occasionnées par des coups de vent.

Troisièmement, les grains y sont quelquefois échauffés par les pluies d'automne qui, lorsqu'elles sont fortes et continues, traversent aisément la légère couverture de paille qui sert de chapiteau aux meules ordinaires.

4°. Les rats et les souris, et généralement tous les animaux destructeurs des grains, s'introduisent plus aisément dans des meules que dans des granges.

5°. Lorsqu'on veut commencer le battage d'une meule, il faut

attendre un beau jour, et rentrer à la fois dans la grange, la totalité des gerbes qu'elle contient, afin de prévenir la moindre pluie qui surviendroit et gâteroit les gerbes que l'on n'auroit pas eu le temps de rentrer.

6°. Enfin, la construction des meules est annuelle, dispendieuse pour le fermier, et d'une exécution encore assez difficile pour être bien faite.

Les partisans des meules assurent au contraire que tous les défauts qu'on leur reproche sont, ou exagérés, ou peu fondés, et qu'ils trouvent définitivement plus d'avantages à resserrer les gerbes de grains de cette manière que dans des granges closes comme on est dans l'usage de les construire.

1°. Les grains et les pailles, étant plus aérés dans les meules que dans les granges, y ressuent plus aisément, et conséquemment y sont moins exposés à être altérés par l'effet de leur transpiration naturelle.

2°. Les grains conservent toute leur qualité dans les meules et souvent y acquièrent une qualité supérieure. Les marchands de grains les reconnoissent au brillant de leur écorce, et les payent quelquefois deux francs par hectolitre de plus que les blés qui viennent des granges, et dont l'écorce est toujours beaucoup plus terne.

3°. Les pailles y conservent toute leur fraîcheur et leur bonté, tandis que, dans les granges, elles sont souvent noircies par l'humidité, et en partie mangées par les rats, et qu'elles y contractent une odeur de moisissure ou de rat, ou de fouine, ou d'urine de chat, etc., qui répugne singulièrement aux bestiaux.

4°. Quelques facilités que la position ordinaire des meules puisse donner aux animaux granivores pour pénétrer dans leur intérieur, les dégâts qu'ils y commettent, ne sont très-apparens que dans les premières couches inférieures, et en définitif, ils sont moins considérables que dans les granges, où ces animaux peuvent pénétrer par-tout.

5°. Enfin, la dépense annuelle de la construction des meules, quelque grande qu'elle soit, est encore loin d'équivaloir à l'intérêt

du capital qu'il faut employer à la construction des granges, non compris la dépense de leur entretien annuel.

Ces avantages et ces inconvéniens des granges et des meules sont généralement reconnus par les agriculteurs, mais leur différence d'opinion porte principalement sur l'étendue des dégâts des animaux granivores dans l'une ou l'autre manière de conserver les grains en gerbes, qu'il est peut-être difficile de constater rigoureusement.

Quoi qu'il en soit, et pour être utile aux uns et aux autres, je vais donner les détails de construction des granges et des meules que je nommerai désormais *gerbiers*, afin de ne pas les confondre avec les meules de fourrages.

§. 1ᵉʳ. *Des Granges.*

Les exploitations rurales de toutes les localités où l'on n'est pas dans l'usage de battre les grains immédiatement après leur récolte, doivent avoir deux granges différentes; l'une pour les blés, et l'autre pour les grains de mars. Cette séparation est nécessaire pour conserver chaque espèce sans mélange.

Toutes les granges sont composées; 1°. d'une aire pour le battage des grains : on lui donne ordinairement la largeur d'une *travée* ou *ferme de charpente*; 2°. d'un nombre d'autres travées, suffisant pour contenir les grains en gerbes des récoltes moyennes de l'exploitation; 3°. et, le plus souvent, d'un *ballier*, dans lequel on conserve les *balles*, ou *menues pailles*, qui restent sur l'aire après le battage et le vannage des grains, et dont les bestiaux sont très-friands : on en voit la disposition, Planches I et III, dont l'une présente le corps de granges d'une grande ferme, et l'autre celui des granges d'une métairie; les différences que l'on y remarque consistent dans celles de leurs dimensions, et dans un petit emplacement coté X, Planche III, ménagé à côté de l'aire du battage pour y déposer les grains qui viennent d'être battus jusqu'au moment où l'on veut les vanner. Cet emplacement est fermé de trois côtés par des murs d'un mètre de hauteur, recouvert par-dessus avec des planches, et ouvert du côté de l'aire.

Il seroit très-commode dans les granges de la moyenne culture, où les grains battus encombrent souvent l'aire du battage à cause de son peu de largeur ordinaire, et parce qu'on n'y vanne les grains que tous les huit jours. J'ai trouvé cette innovation dans le *Recueil des Constructions rurales anglaises*.

On isole ces bâtimens dans la cour d'une ferme, et on les y place à l'endroit le plus commode, soit pour rentrer les gerbes venant du dehors, soit pour engranger celles que l'on retire des meules, soit enfin pour la surveillance du fermier pendant le battage des grains.

Les granges doivent être préservées de toute espèce d'humidité, et aérées le plus qu'il est possible. A cet effet, on élève leur sol intérieur à trente-trois centimètres au moins au-dessus du niveau du terrain environnant, et l'on pratique dans leurs murs de cotières un nombre suffisant d'ouvertures qu'on préserve de la pluie avec des auvents, et dont on interdit le passage aux oiseaux destructeurs par le moyen de grillages à mailles serrées. On parvient aussi à aérer et même à éclairer les combles de ces granges, en pratiquant dans leurs couvertures un certain nombre de petites ouvertures, ou *nids de pies*, grillées de la même manière, et recouvertes par des tuiles faitières.

L'intérieur des granges construites en maçonnerie doit être soigneusement recrépi, et lissé le plus qu'il est possible, afin d'empêcher les rats et les souris de grimper le long des murs, et de gagner ainsi la charpente du comble, lorsque les granges sont vides. Alors, on les tue aisément avec le fléau sur le sol même.

La construction de ces bâtimens dans les fermes de la grande culture est très-coûteuse, et leur dépense entre pour une grande portion dans la totalité des frais de ces établissemens.

Le renchérissement excessif des matériaux et de la main-d'œuvre va forcer les propriétaires d'employer des moyens plus économiques pour resserrer les grains en gerbes. Déjà quelques-uns ont adopté une construction de granges qui est beaucoup moins dispendieuse que celle en usage, et cette innovation a été couronnée par le succès. J'en ai vu une à Mairy, près Châlons-sur-Marne, qui n'avoit de maçonnerie

D'ARCHITECTURE RURALE.

pleine que dans les pignons où l'on avoit placé les entrées ; les murs de cotières n'étoient élevés qu'à un mètre au-dessus du sol de la cour, et, à l'exception des pilastres en maçonnerie destinés à supporter les tirans de la charpente du comble, tout le surplus étoit rempli par des poteaux en peupliers largement espacés, et les baies en étoient fermées avec des planches de même bois solidement peintes, et placées horizontalement, et en recouvrement les unes sur les autres, pour l'égouttement des eaux de pluie. La charpente du comble étoit également en peuplier ; la grange étoit d'un excellent usage.

On voit dans le *Recueil des Constructions rurales anglaises* quatre à cinq plans de granges, dont la disposition indique que les grains y doivent être battus à l'aide d'une machine ingénieuse. Cette machine, est, dit-on, très-en usage en Suède et en Dannemarck, et M. de Laytérie en a donné une description détaillée dans le Tome X du *Dictionnaire d'Agriculture* de Rozier.

Suivant cet agronome estimable, l'agriculture française devroit adopter cette manière simple et économique de battre les grains. La dépense de construction de la machine est de 2500 francs, et six personnes et un cheval sont nécessaires pour sa manœuvre ; mais, avec ces moyens, on fait, dans le même temps, autant d'ouvrages que vingt-sept batteurs en grange : d'où il a conclu que *le bénéfice comparé* obtenu par la machine est dans le rapport *de quatre et demi à un*.

Cette conclusion n'est pas rigoureusement exacte, car on a omis de faire entrer dans ce calcul comparatif, et l'intérêt du capital avancé pour la construction de la machine, et les frais de son entretien, et le prix du travail du cheval qui la fait mouvoir.

Mais lors même que ses avantages seroient aussi grands, ce n'est pas encore une raison suffisante pour que nos cultivateurs se déterminent à en adopter l'usage. 1°. La dépense de construction de la machine dépasse leurs facultés ordinaires; 2°. elle est si compliquée et d'une exécution si difficile, que, suivant l'auteur même de la troisième Section du *Recueil anglais*, cette machine est tombée en discrédit en

Angleterre même, *par le défaut d'habileté dans ce genre de construction ;* 3°. les fermiers peuvent craindre que des grains ainsi battus ne soient écrasés en grande partie par les battoirs, malgré la disposition ingénieuse qui leur a été donnée pour éviter cet inconvénient, et il seroit en effet très-grand pour les grains destinés à être livrés au commerce, qu'une semblable détérioration déprécieroit beaucoup; 4°. à l'aide d'une semblable machine, tous les grains de la plus grande exploitation seroient bientôt battus, et son fermier se verroit tout à coup embarrassé par la quantité considérable de grains qu'il faudroit resserrer et soigner à-la-fois, et par celle de pailles qu'il faudroit s'empresser de mettre en meules. Alors, il ne se trouveroit plus ni assez de chambres à blés ni assez de greniers à avoines pour contenir à-la-fois tous ces grains. (*Voy.* première Partie, chap. I.) Il seroit donc obligé, ou d'avoir recours à des magasins extérieurs, ou de réclamer du propriétaire une augmentation dans l'étendue ordinaire de ces bâtimens; l'un et l'autre de ces moyens sont nécessairement dispendieux, et ce surcroît de dépense doit aussi être déduit sur le bénéfice obtenu par la nouvelle machine.

Il est vrai que pour éviter ce dernier inconvénient, on pourroit ne faire battre qu'au fur et à mesure du besoin; mais en admettant cet expédient, les autres inconvéniens n'en existent pas moins dans toute leur force.

Ainsi, lors même que l'on parviendroit à simplifier cette machine et à diminuer sa dépense de construction, je pense que son usage ne pourroit devenir réellement avantageux que dans les localités où l'on fait battre ordinairement tous les grains immédiatement après la récolte.

§. II. *Des Gerbiers.*

Les gerbiers ou meules, tels qu'on les construit ordinairement dans notre agriculture, ont des défauts que je n'ai point dissimulés; ils ressemblent extérieurement aux meules de foin des Hollandais, dont j'ai parlé dans la Section précédente, et donné la construction Planche XXI, Fig. 1 et 2; mais ces meules n'ont point de courans d'air, qui seroient

si nécessaires dans les années de moissons humides, pour en empêcher la fermentation excessive.

Un petit fossé pratiqué autour de la meule sert à en éloigner les eaux pluviales, et un soutrait fait avec des bourrées isole la meule du sol sur lequel elle est placée, et la garantit ainsi de son humidité naturelle.

A Woburn-Abbey, en Angleterre, on établit les meules de grains sur des murs circulaires construits à demeure; ces murs ont un demi et jusqu'à deux tiers de mètre au-dessus du sol, et six mètres deux tiers de diamètre. On place sur cette espèce de plate-forme, un plancher auquel on donne une saillie extérieure de quinze à dix-huit centimètres, afin d'empêcher les rats et les souris de s'introduire dans le tas; et c'est sur cette plate-forme ainsi disposée que l'on élève la meule. On en voit une élévation, Figure 3 de la Planche XXI, que j'ai tirée du *Recueil des Constructions rurales anglaises*.

Ailleurs, des cippes remplissent le même objet que les murs circulaires, et leur construction est plus économique.

Ces meules sont préférables à celles de la France, en ce que les couches inférieures sont mieux garanties de l'humidité du sol, et que les animaux destructeurs ne peuvent pas y pénétrer, du moins avec autant de facilité. Mais il leur reste l'inconvénient d'être obligé d'en rentrer à-la-fois toutes les gerbes lorsqu'on veut en commencer le battage; et, pour y obvier, un des auteurs du *Recueil anglais* pense qu'il suffit de couvrir le tas entamé avec une toile lorsque le mauvais temps survient. Si cette toile est cirée ou goudronnée, elle pourra effectivement le garantir de la pluie, mais elle ne le couvrira pas assez exactement pour empêcher les oiseaux et les volailles de s'y introduire et d'y commettre beaucoup de dégâts.

Un autre auteur de ce Recueil préfère aux meules de Woburn-Abbey celles dont la forme seroit oblongue et arrondie à ses extrémités. La largeur de ces gerbiers seroit proportionnée à la longueur des pailles, de manière que les gerbes pussent y être arrangées en opposition les unes aux autres, se lier et se soutenir mutuellement. Leur longueur dépendroit de la quantité des gerbes de la récolte. On en placeroit le

premier rang sur un soutrait en charpente, afin de la préserver de l'humidité du sol, et le tout seroit couvert en paille.

Les motifs de cette préférence sont, « 1°. que l'on abrite les gerbes de cette manière beaucoup plus aisément et plus promptement que dans les meules circulaires ; 2°. que les solives qui doivent supporter le gerbier sont moins chères et qu'on les place avec plus de facilité ; 3°. qu'il en coûte moins, à capacité égale, pour couvrir ces tas que pour la couverture des meules circulaires ; 4°. que ces gerbiers peuvent être finis et couverts à l'une de leurs extrémités, sans que l'autre soit achevée ; 5°. que, lorsqu'on veut battre le blé, il suffit d'en prendre la quantité nécessaire à l'une des extrémités, laquelle peut être préservée de la pluie par le moyen d'une toile goudronnée, ou d'un toit léger construit d'après les mêmes principes que celui de la grange mobile du roi à Windsor ».

Je ne puis admettre autant d'avantages à cette espèce de gerbier. Le seul que je lui reconnoisse est la facilité avec laquelle on peut y mettre en peu de temps une assez grande quantité de gerbes à couvert de la pluie, et je vais combattre les autres avec les principes mêmes de son auteur.

« Le point, dit-il, le plus important pour un fermier est, non-seulement de préserver sa récolte des animaux destructeurs, mais aussi de la garantir de la pluie et de l'humidité, et par conséquent de la corruption ».

Cela posé, 1°. la petite largeur de ce gerbier, fixée par la longueur ordinaire des pailles, ne permettra pas de lui donner une grande élévation, autrement il seroit exposé à être renversé par les vents impétueux ; alors, et à capacité égale, le premier rang de gerbes, celui que l'on place sur le soutrait, aura beaucoup plus de surface dans un gerbier oblong, et conséquemment contiendra beaucoup plus de gerbes exposées à l'humidité du sol que dans les meules de Woburn-Abbey où, d'ailleurs, ce premier rang en est spécialement garanti par l'exhaussement de la plate-forme, et par le plancher sur lequel il est posé.

En second lieu, le grand développement du gerbier oblong exposera aussi beaucoup plus de gerbes à la voracité des rats et des souris qui y pénétreront aisément par le soutrait, que dans les meules circulaires où ces animaux ne peuvent s'introduire que difficilement, ainsi qu'on l'a vu.

D'un autre côté, le gerbier une fois entamé, se trouvera encore plus exposé au pillage des oiseaux et des volailles que dans les meules circulaires, car, 1°. en employant pour celles-ci un assez grand nombre de bras et de voitures, on pourra en rentrer toutes les gerbes en un jour; 2°. lors même qu'il resteroit des gerbes dans les meules circulaires, leur section horizontale présente plus de facilités pour les bien couvrir avec une toile goudronnée que le profil du gerbier oblong.

Enfin, malgré les petites dimensions des bois qui composent son soutrait, encore faut-il que le premier rang de gerbes y soit placé à environ un tiers de mètre au-dessus du sol, et d'après la petite élévation que le peu de largeur du gerbier permettra de lui donner, il doit nécessairement résulter que le prix de la grande quantité de bois que la construction du soutrait exigera, réuni à la dépense de la couverture, deviendra beaucoup plus fort que les frais d'établissement des meules de Woburn-Abbey, et qu'en définitif les gerbiers oblongs seront plus dispendieux sans avoir autant d'avantages.

Les Hollandais, dont on ne sauroit trop imiter l'industrieuse économie en agriculture, paroissent être les premiers qui aient su donner aux gerbiers un grand degré de perfection; mais avant que de les faire connoître, je dois parler des granges mobiles que l'on rencontre en Allemagne, et particulièrement sur le territoire des villes Anséatiques, parce qu'elles sont évidemment le type des gerbiers fixes à toit mobile des Hollandais et des Anglais.

On voit, Figure 4 de la Planche XXI, le plan et l'élévation d'une de ces granges, que j'ai trouvés dans un ouvrage, imprimé à Paris en 1761 et années suivantes, sous le titre d'*Agronomie et Industrie*. « Elle est composée de huit pièces de bois, ou plutôt de huit piliers A, A, de dix à douze pouces de diamètre, et de quatre-vingt

à cent pieds de hauteur, suivant les besoins du propriétaire. Ces piliers sont fixés en terre à une profondeur de cinq à six pieds. A huit ou neuf pieds de hauteur on établit un plancher solide B, qui sert à maintenir les huit piliers, et à les empêcher de se déranger de leur position verticale. Le dessous C, C, de ce plancher est l'aire du battage, et sert ensuite de remise pour les charrues, etc.; et l'on place dessus les gerbes de grains ou le fourrage. Dans la partie supérieure des piliers on construit un toit mobile D, D, que l'on couvre de paille ou de roseaux; ce toit se hausse et se baisse à volonté le long des piliers, auxquels il tient par des anneaux; on le manœuvre soit avec de longues perches, soit à l'aide d'une poulie; et on l'arrête à la hauteur nécessaire avec des chevilles de fer, que l'on fiche dans des trous pratiqués à cet effet dans les piliers ».

Telle est la grange mobile allemande, qui paraît avoir fourni aux Hollandais l'idée des gerbiers fixes à toit mobile.

Ces derniers gerbiers sont ordinairement de forme carrée, ce qui me paroît être un défaut; car cette forme ne favorise pas autant le meilleur arrangement des gerbes que si elle étoit circulaire; et d'ailleurs on sait qu'à périmètre égal le cercle contiendroit plus de gerbes que le carré.

Quoi qu'il en soit, ils sont construits avec quatre mâts de réforme, qui supportent un toit assez léger pour qu'avec des bâtons fourchus, ou avec de petits crics posés sur des chevilles implantées dans les mâts, on puisse l'abaisser ou l'élever aisément et à volonté. Un soutrait un peu élevé au-dessus du sol, ou mieux un plancher supporté par des cippes de pierre ou de bois, reçoit le premier rang de gerbes, et le garantit de l'humidité du sol et des entreprises des rats et des souris, et le tout est préservé de la pluie par le toit mobile qui est au-dessus; ce toit préserve aussi le gerbier des dégâts des oiseaux, parce qu'il porte de tout son poids sur les gerbes supérieures, et qu'il n'y laisse aucun vide.

Mon collègue, M. de Mallet, en avoit fait construire de semblables à la Varenne, sous Saint-Maur, près Paris, et en avoit reconnu

les grands avantages; malheureusement ils ont été détruits par la foudre. Lorsqu'il les fera reconstruire, il se propose de leur donner la forme circulaire, ainsi que je le conseille.

L'excessive cherté des constructions va forcer l'agriculture française, et particulièrement sa division de la grande culture, à adopter généralement l'usage des meules p resserrer les grains en gerbes et les fourrages. Les meules de foin et les gerbiers des Hollandais sont reconnus les meilleurs, c'est donc sur eux qu'il faut attirer l'attention des cultivateurs.

J'ai suffisamment expliqué la construction de leurs meules à courans d'air, il me reste à entrer dans des détails suffisans sur celle des gerbiers fixes à toit mobile.

Malheureusement je n'ai jamais vu de ces gerbiers, mais j'ai lu avec attention les ouvrages où il en est question, j'ai interrogé les voyageurs; en un mot, j'ai fait toutes les recherches qui pouvoient m'éclairer sur ce sujet; et j'ai aperçu la possibilité de construire un gerbier de cette espèce, dont l'usage offriroit aux propriétaires une grande économie de constructions, et aux fermiers tous les avantages des meules ordinaires sans en avoir les inconvéniens.

Les Figures 5 et 6 présentent le plan et l'élévation de ce projet de gerbier, dont voici l'explication :

Sur une plate-forme circulaire D, D, de sept mètres de diamètre, construite en maçonnerie, comme dans les meules de Woburn-Abbey, je place de bout quatre poteaux A, A, A, A, à égales distances les uns des autres; ces poteaux ont huit à neuf mètres de hauteur, et trois à quatre décimètres d'écarrissage. Ils sont assemblés à leurs extrémités inférieures dans les soles B, B, à un décimètre environ de distance de leurs bouts, et à talons, tenons et mortaises, pour en empêcher l'écartement.

Ces soles, comme on le voit au plan et à l'élévation, sont noyées dans l'aire ou pavé de la plate-forme, et contenues par la maçonnerie de son mur circulaire.

Les poteaux A, A, sont encore consolidés dans cette partie par des

goussets E, E, et à leur extrémité supérieure par une croix de Saint-André F, F, solidement assemblée, à tenons et mortaises, dans cette partie des poteaux; la croix de Saint-André est elle-même fortifiée par des liens L, L, et l'écartement de cette partie supérieure est contenu par des goussets ou esseliers M, M.

A la rencontre des deux pièces de bois qui composent la croix de Saint-André, je pratique un trou assez grand pour passer la corde K, que l'on attache à l'anneau H du toit mobile G, afin de pouvoir le hausser ou le baisser en tirant ou en lâchant cette corde. Elle passe sur les poulies I, I, dont la première est fixée sur l'une des branches de la croix de Saint-André, tout près du centre, et la seconde à l'extrémité supérieure de l'un des poteaux; elle descend ensuite le long de ce poteau, et vient se rouler sur le cylindre d'un cabestan portatif, qui servira, ainsi que la corde, à manœuvrer les toits mobiles de tous les gerbiers du même enclos.

Si l'on croyoit qu'il fût plus simple de manœuvrer les toits mobiles avec des crics, comme le pratiquoit M. de Mallet, alors la corde, les poulies et le cabestan seroient inutiles.

Les lettres N, N, placées le long des poteaux, indiquent les trous que l'on y a pratiqués au même niveau, et à la distance d'un ou de deux mètres les uns des autres, pour y placer les chevilles de fer, destinées à soutenir le toit successivement à ces différentes hauteurs, et selon le besoin.

Ce toit est construit en bois le plus léger, et couvert en paille ou en bardeaux, ou mieux encore en toile cirée ou goudronnée. Sa charpente doit être cependant assez solide pour résister aux efforts de la manœuvre; elle doit aussi laisser assez de jeu entre les poteaux qu'elle embrasse, pour éviter un frottement trop considérable.

La couverture du toit dépassera un peu le côté extérieur des poteaux, afin que son égout tombe naturellement en dehors de la plate-forme. Au surplus, si la pluie chassée par le vent venoit à pénétrer dans l'intérieur de cette plate-forme, le chanfrein de son couronnement, et la pente de son carrelage, lui procureront un prompt écoulement.

Si l'on ne craignoit pas la dépense, on pourroit pratiquer dans l'intérieur de ce gerbier des courans d'air comme dans les meules de foin des Hollandais; mais alors, et pour que ces couvertures ne favorisent pas l'entrée des rats et des souris, il faudroit les fermer avec des grillages à mailles serrées.

On voit que tout le mérite de ce gerbier, qu'il est très-possible de perfectionner encore, consiste à lui avoir procuré la simplicité de celui des Hollandais, les courans d'air de leurs meules de foin, et la plate-forme en maçonnerie des meules de Woburn-Abbey.

Dans les dimensions que je lui ai données, ce gerbier est le plus grand que l'on puisse construire, tant à cause de la rareté des bois de longueurs et de grosseurs convenables, que pour pouvoir toujours manœuvrer le toit avec aisance. Il a six mètres de diamètre intérieur sur neuf mètres de hauteur; et en laissant dans sa partie supérieure une marge suffisante pour la manœuvre du toit, il pourra encore contenir environ huit mille gerbes de blé.

Si son diamètre étoit réduit à cinq mètres, ce gerbier n'en pourroit plus contenir que cinq mille cinq cents; enfin si, comme dans les gerbiers hollandais, il n'avoit que quatre mètres de diamètre sur la même hauteur de *tisse*, on ne pourroit plus y resserrer que trois mille cinq cents gerbes.

On sent qu'il doit y avoir de l'avantage à faire ces gerbiers dans les plus grandes dimensions, mais qu'on est obligé de s'arrêter au point au-delà duquel la manœuvre du toit ne seroit plus praticable.

Leur construction sera plus coûteuse que celle des gerbiers hollandais, mais aussi ils présenteront une plus grande perfection, et il leur reste encore assez d'avantages économiques sur les granges de la grande culture pour engager les propriétaires et les cultivateurs de cette classe à leur donner la préférence.

En effet, une ferme de six charrues, cultivée dans les assolemens ordinaires, peut produire, comme je l'ai déjà dit, une récolte annuelle d'environ quarante mille gerbes de blé et de quarante mille gerbes de grains de mars.

Pour resserrer la totalité de cette récolte dans des granges, il en faut deux, dont la dépense de construction, dans la localité que j'ai assignée à la ferme de grande culture, s'éleveroit au moins à 56,000 francs. Je la réduis à 50,000, pour chacune, 15,000 francs.

En adoptant l'usage du gerbier projeté, il en faudroit quatorze moyens, savoir : sept pour les blés, et sept pour les grains de mars. Leur construction, à raison de 600 francs chacun, coûteroit 8400 francs. A cette somme, il est nécessaire d'ajouter la dépense de construction de deux petites granges pour le battage de ces gerbes, que j'évalue, suivant ces mêmes prix locaux, à 4000 francs pour chacune, et pour les deux, à 8000 francs; total, 16,400 francs; et, conséquemment, économie en faveur des gerbiers, *13,600 francs*. D'un autre côté, avec des gerbiers, on trouvera encore une diminution dans les dépenses annuelles d'entretien ; car les granges de la grande culture ont toujours une très-grande élévation, elles sont donc beaucoup plus exposées aux dégradations et aux avaries des pluies et des grands vents que ne pourroient l'être des gerbiers aussi solides et de petites granges de battage.

Enfin, dans le système des granges, on est souvent obligé de faire faire des meules de grains, sans préjudice de celles nécessaires pour conserver les pailles lorsque les grains sont battus, et avec des gerbiers le fermier est exempt de toutes ces dépenses, car, d'un côté, je n'ai pas tenu compte des gerbes de grains que les granges de battage pourroient contenir, et, de l'autre, les pailles battues se conserveront encore mieux dans les gerbiers que dans des meules ordinaires.

Ces diminutions dans les frais d'exploitation doivent donc tourner au profit du propriétaire.

Ainsi, en réunissant ces différens avantages économiques des gerbiers, je trouve pour le propriétaire de la ferme de grande culture qui sert ici d'exemple, une économie équivalente à un capital de 20 à 24,000 francs, ou à un revenu de 1000 à 1200 francs.

Les avantages que le fermier trouveroit dans leur adoption, ne sont pas moins remarquables.

1°. Il ne seroit plus obligé de faire faire de meules, ni pour l'excédent de ses gerbes de grains, ni pour conserver ses pailles battues, parce que les gerbiers serviroient à ces deux fins; et chaque meule lui coûte de 100 à 120 fr.; 2°. Il pourroit toujours mettre les gerbes de grains à couvert de la pluie, et en quelque petite quantité qu'elles fussent, dans un temps encore beaucoup plus court que dans les gerbiers oblongs de l'Angleterre; 3°. il auroit aussi la facilité de ne retirer à-la-fois des gerbiers que la quantité de gerbes qui seroit nécessaire pour alimenter le travail des batteurs; 4°. enfin, ni les grains ni les pailles n'y éprouveroient aucun dégât de la part des animaux destructeurs, ni aucune altération dans leur qualité, ainsi que M. de Mallet l'a reconnu.

Ces gerbiers seront convenablement placés dans l'enclos des meules, et ils y seront disposés de manière que les voitures puissent facilement en approcher. (*Voyez* cette disposition dans la première Planche.)

SECTION III.

Des Greniers ou Chambres à Grains.

Les grains, après avoir échappés dans les champs, et ensuite dans les granges ou dans les gerbiers, aux intempéries des saisons, et au gaspillage des animaux granivores, ne sont pas encore en sûreté dans les chambres ou greniers dans lesquels on les dépose lorsqu'ils sont battus. L'humidité, la chaleur, la poussière, les souris, les oiseaux, les charançons peuvent en dévorer la substance ou en altérer la qualité, si ces magasins ne sont pas convenablement construits, et si les grains n'y sont pas entretenus avec tous les soins que leur conservation exige.

On prétend cependant qu'en Afrique, en Russie, en Pologne, en Suisse, on conserve les grains très-bien, et pendant très-long-temps, dans des fosses taillées dans le roc avec beaucoup de soin et de dépense, sans être obligé de les remuer. Ces fosses n'ont d'autre entrée qu'une ouverture suffisante pour le passage d'un homme. Lorsqu'elles sont

remplies de grains, on scelle hermétiquement leur entrée, et on la recouvre d'un monceau de terre battue, afin d'empêcher tout accès à l'air extérieur, ainsi qu'à l'eau des pluies.

Ce fait est facile à croire ; mais, pour que les grains puissent très-bien se conserver de cette manière, il faut préalablement qu'ils soient complètement desséchés.

On peut aussi conserver des blés parfaitement desséchés dans des fosses creusées en terrein bien sec et à une grande profondeur. On recouvre ces fosses par couches bien battues avec la terre qui en a été extraite, et on en forme une butte élevée.

On trouve un exemple très-curieux de ces greniers souterrains dans la description de la France, par Piganiol de la Force.

« On voit à Ardres, en Picardie, une chose peu commune, dit cet auteur ; ce sont des greniers construits et creusés dans la terre, et dont la forme cylindrique est cause qu'on les nomme les *poires*. Ils sont voûtés, et au nombre de neuf. Ils furent disposés de la sorte, suivant les uns, par ordre de l'empereur Charles-Quint, et avec plus de raison, suivant les autres, par les soins de François Ier. Ces neuf poires ou cylindres ont dans œuvre 29,853 pieds cubes, et conséquemment pouvoient contenir environ 9951 setiers de blé, mesure de Paris. On voit encore au fond de ces poires un trou auquel on mettoit une *fontaine*, au-dessous de laquelle on plaçoit les sacs que l'on vouloit remplir ; et ces fontaines s'ouvroient et se fermoient comme celles qu'on met aux tonneaux de vin ».

On voit aussi dans le *Recueil des Constructions navales anglaises* deux modèles de petits magasins à blé à plusieurs étages, dont les grains sont remués à peu de frais en tombant successivement d'un étage dans l'autre, et sont ensuite remontés dans l'étage supérieur d'une manière très-ingénieuse. Mais ces greniers ne peuvent être regardés que comme des magasins de luxe, à cause de leur grande dépense de construction, et ne sont d'ailleurs qu'une imitation très-en petit des poires d'Ardres et de la disposition que nos munitionnaires donnent à leurs magasins.

Pour conserver les grains battus, et particulièrement les blés, on est dans l'usage de construire de vastes chambres où l'air puisse circuler librement et en abondance, et lorsqu'on ne les entasse pas sur une trop grande épaisseur, et qu'on les remue souvent, ils s'y conservent très-bien et pendant très-long-temps. Il existe encore à Zurich des greniers d'abondance qui, indépendamment d'un grand nombre d'ouvertures percées à l'aspect du nord, sont encore aérés intérieurement par des trappes pratiquées dans les planchers; et l'on donne pour certain qu'on y a conservé le même blé pendant plus de quatre-vingts ans.

C'est dans de semblables magasins que les munitionnaires et les marchands de grains conservent ceux de leur commerce ou de leurs approvisionnemens. Ces magasins sont ordinairement isolés et construits dans les dimensions les plus économiques. Le rez-de-chaussée est occupé par des remises, ou des hangards, et par la chambre de livraison ou de vente. Les étages supérieurs sont ensuite multipliés en proportion des besoins, et l'on y communique par un escalier extérieur. A l'exception du rez-de-chaussée auquel on donne environ trois mètres de hauteur sous-plancher, tous les autres étages n'ont que deux mètres à deux mètres un tiers de hauteur. On pratique des trappes dans leurs planchers, tant pour faciliter l'ascension des sacs de grains que pour obtenir de la ventilation. Enfin, des trémies avec leurs tuyaux de descente sont placées dans chacun de ces étages, et aboutissent tous dans la chambre de livraison du rez-de-chaussée.

Je ne m'étends pas davantage sur ces magasins à grains qui appartiennent plus au commerce qu'à l'agriculture, et je vais me restreindre aux chambres à blé et aux greniers à avoine dont elle fait usage pour conserver les grains nouvellement battus.

§. Ier. *Des Chambres à Blé.*

Les blés nouvellement battus conservent toujours une certaine humidité qui les dispose à la fermentation, et qui les feroient effectivement fermenter, si on les entassoit sur une trop grande épaisseur.

dans les chambres à blé, et si on ne les y remuoit pas très-souvent, sur-tout pendant l'hiver et le printemps qui suivent leur récolte.

D'ailleurs, toute humidité locale est contraire à la conservation des grains. Une chaleur trop grande leur est également nuisible, parce qu'elle favorise la multiplication des insectes destructeurs. On ne doit donc pas resserrer les blés ni dans les rez-de-chaussée des bâtimens, ni dans leurs greniers. Ils seront très-bien placés dans les étages intermédiaires, et sur-tout au-dessus des remises et des bûchers, afin de pouvoir y établir des ventilateurs, comme dans les magasins du commerce.

Les ouvertures des chambres à blé doivent être à l'exposition du nord, parce que cette exposition leur procure la température la plus sèche et la plus froide; et si, pour la commodité du remuage des grains, il étoit nécessaire d'en percer quelques-unes au midi, il faudroit en borner le nombre au strict nécessaire, et avoir le soin de les garnir de volets intérieurs et extérieurs, afin de pouvoir les bien fermer aussitôt que le remuage est terminé.

Ces ouvertures doivent d'ailleurs être bouchées avec des châssis grillés à mailles très-fines pour que les oiseaux ni les souris ne puissent pénétrer par-là dans l'intérieur des chambres.

Le meilleur plancher pour ces magasins est celui connu sous le nom de *parquet à la capucine*, posé sur les solives, parce qu'il ne permet pas aux souris de se nicher dessous; mais, comme cette espèce de plancher seroit souvent trop dispendieux, on pourra le faire en carrelage ordinaire qu'il faut toujours entretenir en bon état, et alors on en consolidera le pourtour avec des briques chanfreinées, scellées comme je l'ai indiqué pour le carrelage des colombiers.

Lorsque la situation des chambres à blé permet de les aérer avec des trappes, il faut avoir l'attention d'en alterner la position dans les planchers, comme je l'ai dit pour les coconnières.

Le blé tient beaucoup de place sur le plancher. On ne peut l'entasser sur une grande épaisseur, d'abord, à cause de sa pesanteur, et ensuite parce qu'il conserve long-temps de la disposition à la fermentation.

Sous ces deux rapports, la connoissance de la superficie qu'il doit y occuper est absolument nécessaire aux propriétaires, pour être en état de fixer eux-mêmes les dimensions des chambres à blé qu'ils doivent procurer à leurs fermiers, suivant l'étendue de l'exploitation des fermes.

Pendant les six mois qui suivent le battage des blés, on ne doit les entasser dans leurs magasins que sur un tiers de mètre environ d'épaisseur; mais lorsqu'ils sont bien desséchés, et qu'ils ont complètement ressué, on peut alors, sans inconvénient en élever le tas jusqu'à deux tiers de mètre, si toutefois le plancher est assez fort pour en supporter le poids.

En supposant donc pour terme moyen que les blés puissent être entassés sur un demi-mètre d'épaisseur, un setier de Paris, pesant 240 liv. poids de marc, et équivalent à 1561 hectolitres, tiendra sur le carreau une superficie de 30,656 décimètres (trois pieds) carrés. D'après cette donnée, une chambre à blé de trente mètres de longueur sur huit mètres de largeur, contiendra 720 setiers, ou environ 1124 hectolitres (1).

D'ailleurs les chambres à blé doivent avoir, pour leur service inté-

(1) Dans les temps de disette, le peuple s'élève toujours en paroles, et trop souvent en actions, contre les fermiers et les propriétaires qui ont conservé des blés anciens. Au lieu de bénir leur prévoyance, ou la sagesse de leur conduite, il les flétrit du nom odieux d'*accapareurs*, parce qu'il ne sait pas qu'il est matériellement impossible d'accaparer une grande quantité de grains. En effet, une chambre de trente mètres de longueur sur huit mètres de largeur, peut contenir 720 setiers de blé; à trois setiers par individu pour une année, elle pourroit donc tenir à peine la nourriture de 240 personnes pendant le même temps. Ainsi pour approvisionner une population réunie de 600 mille ames pendant un an, il faudroit pouvoir réunir en un ou plusieurs magasins à sa proximité, et y entretenir 1800 mille setiers; et, pour les contenir, il faudroit donc construire 2500 chambres de mêmes dimensions que la première. Que l'on calcule maintenant les dépenses de construction d'un semblable établissement, les frais de son entretien, les avances d'achats, les frais d'entretien des blés; et que l'on y ajoute les déchets inévitables et les dégats occasionnés par les rats, les souris et les charançons, et l'on sera convaincu de l'impossibilité des grands accaparemens de subsistances.

rieur et extérieur, toutes les commodités que j'ai procurées à celles de la ferme de grande culture de la Planche I.

§. II. *Des Greniers à Avoine.*

On construit ces greniers avec le même soin que les chambres à blé, parce que l'avoine a les mêmes ennemis que le blé. On ne peut pas placer des avoines dans les rez-de-chaussée des bâtimens, parce que l'humidité du sol pourrait les faire germer; mais on conserve très-bien ces grains dans les greniers, au-dessus des chambres à blé, où on peut alors les faire participer aux bons effets de la ventilation. Il faut seulement en lambrisser intérieurement le comble, afin de préserver les avoines de la pluie, des neiges et d'une chaleur trop grande.

Ces grains tiennent moins de place sur le carreau que les blés, parce qu'étant moins pesans spécifiquement, et n'ayant pas autant de disposition à la fermentation, on peut les y entasser sur une plus grande épaisseur.

Les planchers des chambres à blé et des greniers à avoine doivent avoir assez de solidité pour pouvoir supporter tout le poids des grains dont on les surcharge quelquefois sans discrétion; le moyen le plus économique que je connoisse pour fortifier ces planchers, c'est de placer, sous les poutres qui les soutiennent, des poteaux ou étais fixes, qui se correspondent, d'étage en étage, depuis le rez-de-chaussée jusqu'au plancher du grenier.

SECTION IV.

Des Fruitiers, ou Fruiteries.

Parmi le très-grand nombre de richesses variées du règne végétal, on ne connoît guère que les fruits cueillis en automne, qui soient susceptibles de se perfectionner au fruitier, et de fournir au dessert une de ses ressources principales en hiver; car la plupart des fruits à noyaux, recueillis en été au-delà de la provision, sont portés au

marché, ou vendus sur l'arbre. Il n'y a donc, dit M. P., sixième volume du *Nouveau Cours complet d'Agriculture*, que les pommes et les poires d'automne, auxquelles il soit possible de conserver leurs vives couleurs, leur forme gracieuse, leur chair délicate et leur suc parfumé, en les plaçant dans des fruitiers convenablement construits, et avec les soins dont je vais parler.

Ce n'est pas cependant qu'il faille toujours réserver un local exprès pour garder les fruits en bon état; car quelques habitans de la campagne parviennent à conserver de beaux fruits, même dans le local qu'ils habitent jour et nuit : ils les y placent ou dans les tiroirs d'une armoire, ou dans un coffre, une caisse; mais ils ont eu la précaution de ne les cueillir que par un beau temps, un peu avant leur maturité, et après que les fruits ont reçu sur l'arbre, pendant une couple d'heures, les rayons du soleil.

Ainsi la conservation des fruits, pendant l'hiver, dépend de trois choses essentielles, savoir : 1°. du temps le plus favorable pour les cueillir, et des précautions qu'il faut prendre avant de les resserrer; 2°. des bonnes qualités du fruitier, ou du lieu dans lequel on les resserre, 3°. et des soins ultérieurs qu'il faut leur donner.

§. I^{er}. *De la Cueillette des Fruits.*

Le temps de cueillir les fruits d'automne dépend de leur exposition, et la manière d'y procéder influe sur leur conservation.

Après avoir disposé le local destiné à les recevoir, on choisit, autant qu'on le peut, un beau temps, vers les deux heures après midi; on détache le fruit de l'arbre l'un après l'autre; on le place avec précaution dans des paniers de moyenne grandeur, en évitant sur-tout de les heurter et de les meurtrir; car ce seroit leur imprimer le principe de l'altération, qu'ils communiqueroient bientôt au fruit sain qu'ils toucheroient.

Cette cueillette doit se faire environ huit jours avant leur maturité, principalement celle des pommes et des poires d'automne; par le mouvement végétatif qui continue d'avoir lieu au fruitier; elles

acquièrent plus d'odeur, de saveur et de qualité, et elles la conservent plus long-temps que si, pour les cueillir, on avoit attendu leur maturité parfaite.

Il faut aussi prendre garde d'empiler les fruits dans de grandes mannes, et de les amonceler, sous le prétexte qu'ils ont besoin de ressuyer et de fermenter; il vaut mieux les étaler. En roulant les uns sur les autres, ils se froissent et ne tardent pas à pourrir. Il convient de les exposer toute une journée au soleil s'ils ont été récoltés humides, et de ne les renfermer qu'après qu'ils ont été ressuyés.

On doit aussi se garder de les essuyer, car on leur enlèveroit la *fleur*, et ce duvet est nécessaire à leur conservation, en ce que venant à se dessécher insensiblement, il fait alors les fonctions de vernis, bouche les pores du fruit, et empêche la communication de l'air, ainsi que l'évaporation de son humidité intérieure.

§. II. *Qualités que doivent avoir les Fruitiers.*

Les alternatives perpétuelles du chaud et du froid, du sec et de l'humide, sont les agens les plus actifs de la décomposition des fruits. Pour en retarder le moment, et conséquemment pour les conserver le plus long-temps possible, il faut donc les resserrer dans un lieu que l'on puisse maintenir dans une température constante, et qui ne soit ni sèche, ni humide, ni trop froide, ni trop chaude : avantages qui caractérisent les excellentes caves.

Une bonne cave sera donc le meilleur fruitier que l'on puisse choisir; à son défaut, un cellier, une pièce au rez-de-chaussée, etc. et généralement tout local que l'on pourra mettre à l'abri de l'humidité, du froid, et de l'impression de l'air, sans cesse changeante suivant l'état de l'atmosphère.

La meilleure exposition pour un fruitier est celle du sud-est. Il doit être fermé par une double porte, ou par une porte et un tambour. Les fenêtres ne doivent pas y être trop multipliées; on en établira seulement du côté du midi et du levant. Elles seront garnies d'un double

châssis bien scellé, de contre-vents et même de rideaux, afin d'intercepter à volonté la lumière et toute communication avec l'air extérieur.

Un fruitier doit être éloigné des latrines, des trous à fumiers, des eaux stagnantes, et de tout ce qui pourra y donner une mauvaise odeur, ou de l'humidité.

Il sera boisé dans tout son pourtour, et garni de tablettes espacées entr'elles, depuis huit jusqu'à quinze pouces de distance; au milieu de la pièce, on pourra également placer un autre corps de tablettes à double face. Ces tablettes, au lieu d'être en planches, sont souvent formées de tringles à claires-voies dans toute leur longueur, posées les unes au-dessus des autres, auxquelles on donne deux à trois pieds de largeur, et que l'on environne d'un petit rebord. Avant d'y déposer le fruit, il faut avoir l'attention de bien nettoyer le local dans toutes ses parties, et de le tenir ouvert pendant quelque temps pour en renouveler l'air et expulser toutes les mauvaises odeurs.

§. III. Conduite du Fruitier.

Tout l'intérieur du fruitier étant ainsi disposé, on place le fruit par rangées sur les tablettes, espèces par espèces; et lorsque l'arrangement est terminé, il faut s'abstenir de fermer la porte et les fenêtres du fruitier pendant les premiers jours, à moins qu'on ne redoute la gelée ou un temps trop humide; quatre belles journées suffisent pour enlever toute l'humidité dont le fruit pourroit être chargé. Huit jours après, on doit le tenir exactement clos, et même tirer les rideaux des fenêtres afin qu'il règne intérieurement une grande obscurité; car l'effet de la lumière est contraire à la garde des fruits. (*Extrait du Nouveau Cours complet d'Agriculture.*)

Il faut visiter souvent une fruiterie, en retirer les fruits parvenus à leur point de maturité, ainsi que tous ceux qui commencent à se gâter. On doit d'ailleurs y multiplier les moyens de destruction des rats et des souris, autres que les poisons, parce que les appâts ordinaires ont trop d'inconvéniens.

SECTION V.

Conservation des Légumes d'hiver.

Ces légumes ne se conservent pas tous de la même manière.

Les légumes secs, tels que les pois, les haricots, les lentilles, ne craignent point la gelée, mais l'humidité en détériore la qualité; on les resserre donc dans un coin de grenier, ou dans des chambres exposées au nord et exemptes de toute espèce d'humidité.

Quant aux légumes racineux, tels que les carottes, les navets, les pommes de terre, on les conserve très-bien dans les caves, pourvu qu'elles ne soient pas humides, car ces légumes craignent la gelée et l'humidité.

SECTION VI.

Des Caves et des Celliers.

C'est dans des caves et des celliers que l'on resserre les vins, les cidres et autres boissons pour les conserver jusqu'à leur vente ou leur consommation, et leur durée dépend en grande partie de la bonne construction de ces lieux.

§. I*er*. *Des Caves.*

De toutes les liqueurs fermentées, le vin est la plus délicate, et pour pouvoir le conserver long-temps dans une cave, il faut qu'elle ait des qualités particulières qu'une construction convenable peut seule lui procurer.

Mais avant d'entrer dans les détails qu'elle comporte, il est nécessaire de rappeler les principes et les causes de la fermentation du vin, car c'est par leur découverte que l'on est parvenu à déterminer la meilleure construction d'une cave.

Suivant Rozier, « les raisins rendus fluides par pression immédiatement après leur cueillette, et rassemblés en masse dans la cave, y éprouvent une fermentation que l'on reconnoît bientôt au bouillonnement du vin; on l'appelle *fermentation vineuse.*

» L'effet de cette fermentation est de convertir le principe sucré et mucilagineux du raisin en liqueur spiritueuse. La *fermentation insensible* succède à la fermentation vineuse, ou plutôt elle en est la continuation. Elle est apparente pendant quelque temps après avoir entonné les vins nouveaux, par un léger frémissement dans les tonneaux. Cette seconde fermentation raffine la liqueur, l'épure et la débarrasse des corps étrangers, connus sous le nom de *lie*, qui se précipitent au fond du tonneau.

» Tant que les principes constituans de la liqueur conservent un parfait équilibre, elle forme une boisson agréable et salubre; et c'est pour prolonger cet équilibre que l'on a imaginé la construction des caves.

» Si la cave n'a pas les qualités requises, la fermentation insensible passe promptement à la *fermentation acide*, qui annonce la désunion des principes; et enfin, à la *fermentation putride*, qui est l'effet de cette désunion lorsqu'elle est complète.

» Deux causes toujours agissantes, mais singulièrement variables dans leur action, l'exercent du plus au moins sur la liqueur spiritueuse, et tendent sans cesse à la désunion de ses principes, et conséquemment à leur décomposition. Ces deux causes sont l'air atmosphérique et la chaleur, ou plutôt l'air atmosphérique seul dont l'influence sur les liqueurs spiritueuses est plus ou moins funeste, selon qu'il est plus ou moins chaud, plus ou moins humide.

» Si le vent est au nord pendant quelques jours, ce qui influe nécessairement sur l'état de l'atmosphère, les vins s'éclaircissent dans les tonneaux, et c'est le moment le plus favorable pour les soutirer, ou pour les tirer en bouteilles après les avoir soutirés. Si, au contraire, le vent du sud souffle, le vin perd une partie de sa transparence, et il se trouble.

» Il est donc démontré que l'air atmosphérique agit sur le vin dans les tonneaux, et que plus il est exposé à son action, plus il est sujet à se décomposer. Les vins de Champagne et de Bourgogne sont plus exposés à cet inconvénient que ceux des vignobles méridionaux, parce que ceux-ci, ayant plus de principes sucrés, contiennent moins de phlegme ».

Ainsi, pour conserver les vins le plus long-temps possible, il faut les soustraire aux variations de l'atmosphère, afin d'empêcher leur fermentation insensible d'en être altérée; car c'est de son prolongement que dépend la bonté du vin.

Les caves doivent donc avoir la forme et la disposition convenable pour obtenir cette propriété.

La meilleure cave est celle *qui est sèche, assez profonde en terre pour que la chaleur de son atmosphère s'y soutienne d'une manière invariable, pendant l'été comme pendant l'hiver, entre le dixième et le onzième degré au-dessus de zéro du thermomètre de Réaumur, et que le baromètre n'y éprouve que très-peu de variations.*

1°. *Une Cave doit être sèche.*

Cette qualité est importante, non-seulement pour la conservation des vins, mais encore pour celle des tonneaux.

Dans une cave humide, les cercles pourrissent en très-peu de temps ainsi que les douves des tonneaux. On est obligé de les *relier* sans cesse pour ne pas être exposé à des pertes fréquentes, et cet entretien devient quelquefois très-coûteux.

Pour qu'une cave soit constamment sèche, il faut qu'elle soit creusée dans un terrain très-sain par lui-même et impénétrable à l'eau. Cette nature de sol se rencontre très-communément dans tous les vignobles.

Mais la cave du consommateur est dans son habitation, et sa bonté éventuelle n'entre jamais que comme motif très-secondaire dans le choix de son emplacement. C'est ce qui fait que l'on rencontre si souvent de mauvaises caves.

Il est cependant possible de s'en procurer d'assez saines, même dans les terrains les plus humides. J'en ai vu qui étoient pour ainsi dire sous l'eau, et dans lesquelles le vin se conservoit bien pendant deux ou trois ans.

L'art indique deux moyens pour construire des caves dans les terrains humides.

Le premier consiste : 1°. à garnir le pourtour extérieur des murs

de la cave, depuis le pied de la fondation jusqu'au niveau du terrein supérieur, d'un contre-mur, ou massif de glaise pilée, sur une épaisseur d'un demi à deux tiers de mètre ; 2°. à paver son sol intérieur en dalles de pierres dures, ou avec des briques doubles, scellées en mortier de chaux et ciment, et assises sur un lit de glaise bien battue, d'environ un demi-mètre d'épaisseur ; 3°. à paver le pourtour extérieur de ses murs en pierres ordinaires, posées sur un mortier de chaux et ciment, dans une largeur d'un ou deux mètres, et en observant de donner à ce pavé extérieur une contre-pente suffisante pour éloigner des murs de la cave toutes les eaux pluviales.

Le second est de construire ces caves en *spirale* : celle que j'ai citée avoit cette forme. Les murs extérieurs et le pavé en avoient été construits avec autant de soins que pour une *citerne*, afin d'empêcher les eaux extérieures et souterraines de s'y introduire par infiltration. Les tonneaux étoient placés dans le noyau de la spirale.

2°. *Les Caves doivent être assez profondes pour, etc.*

L'expérience a fait connoître qu'une cave voûtée en maçonnerie d'épaisseur convenable, et enfoncée en terre à une profondeur d'environ quatre mètres, conservoit en tout temps le degré prescrit de température, et que le baromètre n'y éprouvoit pas de variations sensibles, lorsque d'ailleurs elle étoit bien gouvernée. Au surplus, plus une cave est profonde, et mieux le vin s'y conserve.

La courbure que l'on doit préférer pour la voûte des caves est celle en plein cintre. Elles sont généralement plus solides que les voûtes surbaissées, et elles n'exigent pas une aussi grande épaisseur de piédroits pour pouvoir résister à la poussée.

On est cependant obligé d'employer cette dernière courbure toutes les fois que la nature du sol ne permet pas d'enfoncer la cave assez avant pour que l'extra-dos de sa voûte se trouve au-dessous du niveau du terrein environnant.

La largeur des caves, ou plutôt le grand diamètre de leur cintre, est ordinairement fixé par la largeur des bâtimens qu'on élève au-

dessus, déduction faite de la sur-épaisseur qu'il faut donner aux piédroits pour résister à la poussée de la voûte, et que l'on prend intérieurement. Dans les vignobles, au contraire, c'est la largeur qu'il faut donner aux caves qui détermine celle du bâtiment que l'on doit élever au-dessus.

Cette largeur se calcule d'après les dimensions locales des tonneaux, et les intervalles qu'il faut laisser entre les rangées pour la facilité de la surveillance et la commodité du service, et de manière qu'il n'y ait jamais de terrain perdu.

La longueur des caves est ensuite relative à la consommation du ménage pour celles des maisons particulières, et subordonnée aux besoins de l'exploitation pour celles des vendangeoirs.

Dans l'un et l'autre cas, on doit les placer le plus commodément possible pour le service et la surveillance, et les construire avec les meilleurs matériaux disponibles.

Voici les épaisseurs de maçonnerie qu'il faut donner aux piédroits ainsi qu'aux voûtes des caves, suivant les diamètres et la courbure que l'on aura adoptés pour leurs cintres.

Première Table pour les voûtes en plein cintre.

DIAMÈTRES.	HAUTEUR des piédroits.	ÉPAISSEUR des voûtes à la clef.	ÉPAISSEUR des piédroits.	OBSERVATIONS.
toises pieds pouc.	pieds. pouc. lignes.	pieds. pouc. lignes.	pieds. pouc. lignes.	
1 » »	4 » »	1 2 6	2 3 »	Les épaisseurs des piédroits sont augmentées pour être au-dessus de l'équilibre.
2 » »	3 » »	1 5 »	2 9 »	
3 » »	3 » »	1 7 6	3 6 »	
3 3 »	1 6 »	2 9 »	4 » »	

D'ARCHITECTURE RURALE.

Seconde Table pour les voûtes surbaissées au tiers.

DIAMÈTRES.	HAUTEUR des piédroits.	PETIT RAYON.	GRAND RAYON.	ÉPAISSEUR des voûtes à la clef.	ÉPAISSEUR des piédroits.
toises. pieds. pouc.	pieds. pouc. lignes.	pieds. pouc. lignes.	pieds. pouc. lignes.	pieds. pouc. lignes.	pieds. pouc. lignes.
2 » »	5 » »	3 3 2½	8 8 9½	1 7 4	4 » »
3 » »	5 » »	4 10 10 »	13 1 2 »	1 10 10	5 » »
4 » »	4 » »	6 6 5 »	17 5 7 »	2 2 7	6 » »

Même observation qu'à la première Table.

Ces deux Tables sont extraites d'un Mémoire de feu M. Perronet, sur la poussée des voûtes.

Des caves construites avec les soins et de la manière que je viens d'exposer, auroient toutes les qualités désirables, si elles n'avoient de communication avec l'air extérieur que par leur entrée; et encore seroit-il nécessaire d'en diminuer l'influence dangereuse par un tambour, ou un vestibule fermé. Mais le gouvernement des vins, la conservation des tonneaux, et la nécessité d'apercevoir le plus promptement possible, et de prévenir les accidens qui peuvent leur arriver, exige que l'on introduise dans les caves une certaine quantité de lumière. A cet effet, on y établit des soupiraux, placés, autant qu'on le peut, à des aspects différens, afin qu'en tenant leurs volets ouverts ou fermés alternativement, et suivant l'état de la température extérieure, au nord ou au sud, on puisse toujours maintenir celle des caves au degré constant et invariable exigé pour la meilleure conservation des vins.

Les Planches V et VI, indiquent la disposition et les détails de construction des caves d'une grande exploitation de vignes, et, au moyen des deux tables que je viens de donner, ainsi que des détails contenus dans cette section et dans le chapitre IV de la seconde partie de cet ouvrage, il sera facile d'en faire l'application en toute circonstance.

Les descentes des caves, dans les vignobles, sont ordinairement placées à l'extérieur, et cet usage présente plusieurs inconvéniens.

Le premier est l'influence directe que l'air extérieur prend alors sur l'intérieur de la cave et qui est contraire à la conservation des vins; le deuxième est causé par la grande saillie de l'escalier dans la cour, qui la rend un véritable *casse-col*; et si, pour éviter ce danger, on recouvre la descente par un toit élevé sur de petits murs, cette construction obstrue la cour et y présente une forme désagréable; ou bien, si l'on se contente de fermer cette descente avec une porte inclinée, ou de la recouvrir avec une trappe, l'œil n'en est pas moins blessé, le bois se pourrit bientôt, et l'eau des pluies et des neiges pénètre facilement dans la cave à travers cette mauvaise fermeture.

C'est pourquoi je conseille de disposer l'entrée de ces caves, comme on le voit aux vendangeoirs des Planches V et VI.

Les caves sont ordinairement accompagnées de caveaux dans lesquels on place les vins en bouteilles, on les voûte comme les caves; mais ils n'ont pas besoin de soupiraux.

§. II. *Des Celliers.*

Les celliers tiennent lieu de caves dans les localités naturellement trop humides, et dans celles où l'on enlève les boissons immédiatement après qu'elles ont été fabriquées.

Ces magasins doivent cependant être un peu enfoncés en terre, et plus ils le seront, mieux les boissons s'y conserveront; mais il faut les garantir de toute espèce d'humidité.

Dans les vignobles on se sert communément de celliers pour déposer les vins nouveaux, jusqu'à ce que leur fermentation vineuse soit appaisée, ou, suivant l'expression des vignerons, jusqu'à ce que les vins soient totalement *refroidis*. On n'ose pas les descendre dans les caves avant cette époque, parce qu'il se dégage encore des tonneaux une quantité de gaz assez grande pour asphixier les hommes et les animaux qui oseroient y pénétrer.

D'ARCHITECTURE RURALE.

Il est nécessaire de voûter les celliers lorsque les boissons fermentées que l'on y dépose doivent y rester à demeure, afin de les mieux garantir de l'influence des variations de l'atmosphère. Dans ce cas, il faut les construire avec des soins à-peu-près semblables à ceux que j'ai prescrits pour les caves. Autrement, leur construction ne diffère pas de celle des magasins fermés ordinaires.

On détermine leur largeur, comme pour les caves, d'après les dimensions locales des tonneaux, et leur longueur, d'après les besoins du propriétaire ou de l'exploitation.

La Planche V présente le cellier d'un vendangeoir projeté suivant ces principes.

QUATRIÈME PARTIE.

Détails de construction des Travaux d'Art nécessaires pour faciliter les Communications rurales, conserver les Récoltes sur pied, assainir les Terres en culture, et améliorer les produits des Prairies naturelles.

CHAPITRE PREMIER.

Des Communications rurales.

Les chemins publics et particuliers sont les moyens de communication d'une ferme avec les terres de son exploitation.

Leur proximité ou leur éloignement de la ferme n'est point une chose indifférente pour le fermier, et cette circonstance entre comme élément dans le calcul des avantages et des inconvéniens de l'emplacement d'un établissement rural.

Les chemins publics sont de deux espèces : les *grandes routes*; et les chemins dits de *traverse*, ou *vicinaux*, ou *finérots*, c'est-à-dire, ceux qui, sans être pavés ni ferrés, conduisent d'un village à un autre.

Ces deux classes de chemins ne servent qu'accidentellement et subsidiairement aux besoins de la culture, et ce sont les chemins particuliers ou de *déblave* qui y sont spécialement affectés.

Je vais examiner les influences de ces différentes communications sur l'agriculture, en déduire l'intérêt que les propriétaires doivent prendre à leur établissement et à leur conservation, et exposer les moyens qu'ils doivent employer pour maintenir en bon état ceux dont l'entretien leur est personnel, ou confié à la surveillance des administrations municipales.

D'ARCHITECTURE RURALE.
SECTION PREMIÈRE.

Des grandes Routes.

L'administration des grands chemins est confiée à un Corps justement célèbre par ses talens, à celui des ponts et chaussées. J'aurois donc pu me dispenser d'en parler ici, si les grandes communications n'avoient pas une influence directe sur les progrès de l'agriculture, et s'il n'étoit pas utile de préciser ce que les propriétaires ont à craindre ou à espérer de leur voisinage.

En calculant le nombre d'arpens de terre que les grandes routes occupent en France, un soi-disant agronome trouvoit que *leur superficie étant perdue pour la production des subsistances, nous étions menacés de famines plus fréquentes, si l'on ne s'empressoit de mettre des bornes à la multiplication de ce prétendu bienfait.*

C'est ainsi que de son cabinet, et sans expérience, on peut créer des vices aux institutions les plus utiles; car, quelle est la chose avantageuse qui n'ait pas ses inconvéniens.

Mais si cet économiste eût été instruit de la largeur, souvent démesurée, des chemins de traverse, de leur nombre surabondant, et des difficultés que l'on oppose à la suppression de ceux qui sont évidemment inutiles; s'il eût observé que les grandes routes resserrent les chemins publics dans des limites naturelles et suffisantes pour la facilité et la sûreté des communications, et qu'indépendamment des avantages économiques qu'elles procurent au commerce pour le transport des denrées et des marchandises, elles favorisent aussi la culture des terres, et contribuent singulièrement à son amélioration; enfin, s'il eût aperçu que la multiplication des grandes routes a procuré le moyen de développer, sur leurs rives, ces plantations d'arbres utiles, si commodes pour le voyageur, si nécessaires pour la consommation générale, et si admirées par les étrangers; il auroit été convaincu que, loin de compromettre les subsistances de la France, les grandes routes ont fait faire des progrès rapides à son agriculture, en ont éloigné les disettes et vivifié l'industrie.

Peut-être pourroit-on en citer quelques-unes, ainsi que l'a fait M. *Arthur Young*, dont la largeur excède des bornes raisonnables ; mais elles ont été l'œuvre de la surprise ou de l'ostentation de quelques provinces privilégiées ; du moins il est impossible d'en douter en lisant les dispositions des différentes ordonnances de nos rois, rendues à ce sujet depuis 1669 jusqu'à l'arrêt du conseil, du 6 février 1776.

Il faut convenir cependant que si les grandes routes procurent de grands avantages à l'agriculture, les propriétés riveraines en souffrent quelques dommages ; elles sont plus exposées que les autres au maraudage des bestiaux et au gaspillage des voyageurs ; en second lieu, l'ombrage des arbres, et sur-tout l'extension de leurs racines, font quelques torts aux récoltes des terres sur lesquelles ils sont plantés ; ces torts deviennent de plus en plus grands à mesure que les arbres avancent en âge.

Suivant les arrêts des 3 mai 1720 et 6 février 1776, les propriétaires riverains avoient le droit de planter à leur profit, le long des grandes routes, mais ils ne pouvoient exercer ce droit que pendant la première année de leur établissement ; à la seconde, le seigneur voyer pouvoit se mettre au droit du propriétaire riverain, s'il ne l'avoit pas exercé ; enfin, la troisième année, et au défaut des deux premiers, le roi faisoit planter à ses frais et à son profit sur toutes les nouvelles routes.

Il paroît qu'un bien petit nombre de riverains, et même de seigneurs voyers, avoient profité de cette faculté ; car, à l'époque de la révolution, presque tous les arbres des grandes routes appartenoient au roi.

Aujourd'hui, les propriétaires qui en sont riverains ont également une année pour planter sur les berges des grandes routes. Cette année se compte à dater de la confection des nouvelles, ou de l'abattage des arbres des anciennes routes. (*Voyez* le Décret impérial.)

SECTION II.

Des Chemins de traverse.

Si les chemins de traverse étoient tous entretenus avec le soin et l'intelligence que demande leur conservation, on ne verroit pas tant de communes privées de communications souvent pendant six mois chaque année. Le mauvais état de ces chemins fait un grand tort à l'agriculture, à cause de la quantité de bêtes de trait qu'il faut atteler aux voitures pour transporter les fumiers sur les terres, ou pour en rapporter les récoltes; et il en résulte de grands frais de culture, qui diminuent nécessairement la valeur locative des terres.

Mais ce tort n'est pas le seul : sans débouchés praticables, les cultivateurs de ces communes ne trouvent aucun intérêt à soigner leur culture; et si quelquefois les terres y sont louées un certain prix, il n'est dû, ainsi que je l'ai dit ailleurs, qu'à une industrie locale agricole, dont les produits peuvent supporter avantageusement les frais de transport dans ces mauvais chemins.

Il est vrai que leur entretien est à la charge des communes, représentées par les conseils municipaux, et l'expérience apprend que la conservation des chemins de traverse ne pouvoit pas tomber en des mains plus négligentes. Mais cette charge ne seroit pas très-onéreuse, si, d'une part, ces chemins, dans chaque commune, étoient réduits au nombre reconnu suffisant pour pouvoir communiquer à tous les villages et hameaux environnans, et, de l'autre, si leur réparation et leur entretien étoient ordonnés avec l'intelligence et l'économie convenables.

En effet : ce sont les pluies abondantes qui dégradent les chemins ; s'ils sont en pente, l'eau les ravine et en approfondit les ornières ; et lorsqu'ils sont en terrein plat, s'il est glaiseux, la stagnation des eaux y occasionne des *fondrières*, des *molières*, des *paux*. Ainsi, pour conserver les chemins de traverse en bon état, il faut les garantir continuellement, ou du cours rapide des eaux pluviales, ou de leur stagnation.

Pour arriver à ce but, on devroit constamment renfermer ces chemins entre deux fossés, comme les grandes routes, et reverser dans ces fossés toutes les eaux pluviales qui y fluent des hauteurs dominantes; alors, les chemins de traverse ne pourroient plus être ravinés par ces eaux, ou effondrés par leur stagnation. Mais il faudroit éviter aussi que les fossés de réunion des eaux ne fussent eux-mêmes ravinés par le volume et la rapidité de celles qui pourroient s'y rendre, autrement le chemin deviendroit bientôt impraticable.

Pour éviter cet inconvénient dans les pentes, on établit des barrages dans les fossés, à des distances plus ou moins rapprochées, suivant que la pente du terrain est plus ou moins rapide, et l'on prévient ensuite les affouillemens du chemin à chaque barrage, en le consolidant en avant et en arrière par des talus en gazons et en blocaille.

En pays plat, on n'auroit point à craindre cet inconvénient pour les fossés; mais ici ils se remplissent très-promptement, et on est obligé de les curer tous les deux ou trois ans. Il faut aussi procurer un écoulement naturel aux eaux qui s'y rendent; si c'est en traversant le chemin, on fait ce passage en forme de cassis, ou de toute autre manière, suivant la nature du sol, afin que cette partie du chemin soit praticable en tout temps pour les voitures.

Les barrages des fossés, dont il est ici question, ne sont autre chose que des clayonnages consolidés comme je l'ai dit, et leur construction est simple et peu dispendieuse. On peut aussi en faire usage pour remblayer d'une manière solide et économique les chemins les plus ravinés.

On coupe le ravin de plusieurs rangs de barrages. Ils arrêtent le cours des eaux pluviales, les forcent alors à déposer dans chaque bassin les pierres, les sables et les terres dont elles sont chargées, et en exhaussent ainsi le sol. On répète cette opération autant de fois que cela est nécessaire; et lorsque le ravin est totalement remblayé, on y refuse les eaux que l'on rejette dans les fossés latéraux.

SECTION III.

Des Chemins de déblave.

Ces chemins particuliers, que les Romains appeloient *agrarii*, devroient être entretenus aux frais seulement de ceux pour qui ils ont été établis.

Le nombre de ces chemins pourroit être beaucoup diminué dans chaque commune, et leur emplacement seroit rendu à l'agriculture; mais, pour en effectuer la diminution, il faudroit souvent en changer la position, afin que chaque chemin pût communiquer immédiatement à toutes les pièces de terre d'une division de territoire; et cette opération, qui seroit avantageuse à tous les propriétaires, ne peut être entreprise que par le concours de leur volonté et avec l'assistance du gouvernement, à cause des échanges qu'il faudroit faire pour arriver à ce but.

On voit dans les voyages agronomiques de M. le Sénateur, François (de Neuf-Château), un exposé des avantages que de semblables changemens, exécutés avant la révolution dans quelques communes du département de la Côte-d'Or, ont procurés à leurs propriétaires.

Au surplus, les chemins de déblave sont annuellement dégradés par les mêmes causes que les chemins de traverse; on doit donc employer les mêmes moyens pour les réparer et les entretenir en bon état.

CHAPITRE II.

Des Travaux d'Art nécessaires pour assainir les Terres en culture, et conserver les Récoltes sur pied.

Les céréales sont exposées à bien des accidens pendant leur végétation.

Aussitôt qu'elles sont semées, les oiseaux et les mulots viennent les attaquer, mais si ces grains ont été bien chaulés, et que la terre ait été bien cultivée et bien amandée, il en reste encore assez pour promettre une récolte abondante.

L'hiver arrive; s'il est doux et humide, les vers blancs rongent la racine des grains, et les limaces en dévorent la fane. D'un autre côté, les eaux pluviales ravinent les terres en pente, en enlèvent les engrais et déchaussent les plants; enfin, ces eaux s'accumulent dans les bas-fonds des terres plates, et lorsqu'elles y restent quelque temps en stagnation, elles font périr tous les grains qu'elles ont couverts.

Au printems, s'il est pluvieux, les plantes parasites lèvent entre les talles des grains ainsi dégradés pendant l'hiver; leur végétation rapide s'empare du terrain, et elles étouffent le bon grain.

Enfin, pendant l'été, les céréales sont encore exposées aux effets désastreux des météores nuisibles, au pillage des oiseaux et au maraudage des bestiaux.

Sans doute que le cultivateur le plus intelligent ne peut pas préserver ses récoltes de tous ces accidens, mais, avec des soins et des travaux convenables, il peut au moins en diminuer le nombre et les effets.

Les plantes parasites sont rares dans les terres bien cultivées, surtout dans celles où le fumier a été enterré au premier labour, ou bien, lorsque le blé y a été semé après une récolte fumée et sarclée. Des raies de service convenablement tracées préservent ces terres de la dégradation des eaux ou de leur stagnation, lorsque le site du terrain le permet.

Mais pour assainir les terres naturellement humides, empêcher la dégradation de celles qui sont en pente un peu rapide, et garantir leurs récoltes du maraudage des bestiaux, il faut employer des moyens particuliers, à la vérité très-simples; mais qui sont généralement négligés par les habitans de la campagne, parce que beaucoup d'entr'eux n'en ont aucune idée.

SECTION PREMIÈRE.

Moyens d'assainir les Terres en culture, et d'empêcher les pluies de dégrader celles qui sont en pente.

§. 1ᵉʳ. *Assainissement des Terres en culture.*

L'humidité que l'on aperçoit dans ces terres, est due ou à l'existence de bas-fonds dans lesquels les eaux pluviales ou d'inondation restent en stagnation, ou à celle de sources visibles ou cachées qui n'ont point un écoulement suffisant.

Quelle que soit la cause de cette humidité surabondante, elle est nuisible à la végétation des céréales, et dès-lors, il est nécessaire d'y remédier.

Dans le premier cas, les raies de service dirigées sur des parties de terrain plus basses que le bas-fond, et choisies à sa proximité, suffisent quelquefois pour procurer son dessèchement. Mais si ces espèces de saignées doivent avoir une certaine profondeur, elles interrompront nécessairement la marche du laboureur, ou lui occasionneront une perte de temps, plus ou moins grande, pour bien terminer ses labours. Pour obvier à cet inconvénient, on remplit la saignée avec des pierres sèches, et on recouvre cette pierrée avec de la terre sur une épaisseur assez grande pour que la marche de la charrue n'y soit point interrompue. Ou mieux encore, parce que la construction en est plus solide et dure plus long-temps, on revêt les côtés de la saignée en pierres sèches, on en recouvre le dessus avec des pierres plates posées jointivement, et l'on charge de terre cette couverture, comme dans l'établissement de la pierrée. Cette manière de construire une saignée s'appelle une *raie-couverte*.

Lorsqu'on n'a pas de bonnes pierres à sa disposition, on se contente de remplir la saignée avec des fagots d'aune que l'on recouvre de terre. Cette espèce de raie couverte n'est pas aussi solide que les deux autres, mais elle dure encore un certain temps.

M. Douette-Richardot, connu par un grand nombre de travaux

agricoles, est parvenu à une construction de raie couverte revêtue en pierres sèches, au moyen de laquelle, avec la quantité de pierres nécessaire pour construire une toise de ce travail dans la manière ordinaire, il peut en faire dix à douze toises de longueur. Voici comment, et dans quelles circonstances il opère.

Lorsque le sol est un peu ferme, deux pierres appuyées l'une contre l'autre, sous un angle de soixante degrés, forment un conduit dont la section verticale offre un triangle équilatéral, et compose tout le canal. Les deux côtés en sont assurés par de grosses pierres dont on remplit les interstices avec des pierres plus petites, et afin que la terre ne puisse pas s'insinuer dans le canal par sa partie supérieure, on en recouvre les joints avec des pierres plates, soutenues des deux côtés. On charge ensuite cette couverture d'un lit de petites pierres sur lesquelles on jette de la terre avec laquelle elles s'amalgament.

Ce procédé me paroit très-bon, mais je dois faire remarquer avec son auteur qu'il ne peut être employé que lorsque le conduit ne doit recevoir qu'une petite quantité d'eau.

Dans le second cas, c'est-à-dire, lorsque l'humidité surabondante d'une terre est due à des suintemens de sources visibles ou cachées, on commence par tracer dans le point le plus bas de la partie humide, une raie principale, ou petit fossé, que l'on dirige, suivant la ligne de plus grande pente du terrain, sur le chemin, ou le fossé du chemin dans lequel on veut faire écouler les eaux qui doivent se réunir dans la raie principale. On creuse ensuite cette raie dans des dimensions proportionnées au volume des eaux qu'elle doit recevoir. On en revêt les côtés en pierres sèches, et l'on recouvre le dessus avec des pierres plates. A la naissance de cette raie on ouvre des sangsues, en forme de patte d'oie, dans les parties humides environnantes, afin d'en soutirer les eaux et de les réunir dans la raie principale. Ces sangsues ou saignées peuvent être laissées à découvert, si leur profondeur ne gêne en rien le laboureur; dans les cas contraire, il faudroit les construire en raie couverte, comme la raie principale. Ces différentes raies doivent ensuite être recouvertes avec les terres de leur déblai.

§. II. *Moyens d'empêcher la dégradation des Terres en pente.*

Lorsque la pente du terrein n'est pas très-rapide, et s'il boit l'eau assez promptement, on le préserve des dégradations des eaux pluviales avec des raies de service tracées de manière à leur procurer un prompt écoulement, et sans qu'elles puissent y acquérir une vitesse trop grande.

Mais cette pratique devient insuffisante dans les terreins argileux, et sur-tout lorsque leur pente a de la rapidité; et pour pouvoir les dessécher convenablement, ou plutôt, pour les débarrasser plus promptement des eaux pluviales, on est obligé d'avoir recours aux *coulisses* ou aux raies couvertes que l'on établit transversalement de distance à autre. Ces travaux sont inévitablement très-coûteux, et alors ils ne sont plus à la portée du plus grand nombre des cultivateurs. Dans cette circonstance, tout l'art du pauvre laboureur se réduit à pouvoir arrêter au bas de chaque pièce le limon et les engrais que les eaux pluviales entraînent avec elles, de les recueillir dans des fossés préparés et toujours bien entretenus, pour les transporter ensuite sur les parties les plus élevées de la terre même d'où ils avoient été enlevés par les eaux, après les avoir laissés exposés pendant quelque temps aux influences de l'atmosphère. En sorte que si le cultivateur n'a pas toujours le moyen de préserver ses terres en pente de ces dégradations des eaux pluviales, il lui reste du moins celui de les réparer ainsi à peu de frais.

C'est de cette manière que les vignerons savent conserver la fertilité naturelle des vignes en pente.

SECTION II.

Moyens de garantir les Récoltes sur pied du maraudage des bestiaux.

Une police sévère et vigilante devroit être le plus efficace pour conserver toutes les espèces de propriétés rurales; mais l'expérience fait voir que ce moyen est presque nul dans le plus grand nombre des localités.

Le défaut capital de la police rurale est d'être confiée le plus souvent à des hommes qui ne prennent aucun intérêt à la conservation des propriétés. Il ne reste donc aux propriétaires d'autre ressource que celle des clôtures, pour préserver leurs champs du maraudage des bestiaux.

D'ailleurs, l'usage des clôtures existe dans un très-grand nombre de localités de la France, et, par cette raison seule, leur établissement devoit entrer dans le plan de cet ouvrage.

La Suisse est particulièrement renommée pour le soin que ses laborieux habitans mettent à enclore leurs propriétés. En France, c'est dans la ci-devant province de Normandie que j'ai vu les clôtures les mieux faites et les mieux entretenues.

Dans les autres départemens, on les voit beaucoup plus négligées, et souvent dans le plus mauvais état, sur-tout depuis la révolution.

On peut enclore les champs de quatre manières différentes : 1°. par des fossés sans haies; 2°. par des haies sèches, des palis ou des palissades; 3°. par des murs; 4°. par des fossés garnis de haies vives.

La première espèce de clôture est pour ainsi dire consacrée à celle des bois, tant pour les soustraire aux entreprises des bestiaux que pour prévenir les anticipations des riverains.

Pour remplir le but principal de cette espèce de clôture, il est nécessaire que les fossés soient assez larges, et qu'ils aient un revers intérieur assez élevé pour que les bestiaux ne puissent pas les franchir. C'est pourquoi je conseille de leur donner au moins un mètre deux tiers d'ouverture, sur deux tiers de mètre de profondeur, et d'en fortifier le revers de deux à trois rangs de gazons.

La seconde espèce n'est ordinairement qu'une clôture temporaire, parce qu'elle dure très-peu de temps. On voit cependant en Suisse beaucoup de clôtures permanentes faites avec des palissades; mais elles deviendroient en France beaucoup trop coûteuses pour le plus grand nombre de ses localités, à cause de la cherté excessive du bois.

Les clôtures en murs, ou de la troisième espèce, ne sont guère employées que pour les habitations, les jardins et les parcs; elles sont

les meilleures de toutes, mais aussi ce sont les clôtures les plus dispendieuses.

La quatrième espèce de clôture, en fossés garnis de haies vives, est celle qui présente le plus d'avantages économiques, lorsqu'elle est bien faite et bien entretenue.

Avec du soin, il est possible de la rendre aussi bonne qu'une clôture en murs, et tous les quatre ou cinq ans, elle donne une récolte de bois d'autant plus précieuse que les combustibles sont plus chers dans la localité, et qui indemnise avec profit des soins d'entretien qui lui sont nécessaires.

C'est de cette manière que tous les champs et les pâturages sont enclos dans la ci-devant province de Normandie, ainsi que dans tous les pays de moyenne et de petite culture où les pâturages naturels et artificiels sont très-abondans.

Mais si, dans ces différentes localités, le besoin de faciliter la garde des bestiaux y a fait adopter la même manière d'enclore les propriétés, ce n'est que dans les départemens de la Normandie que l'on trouve ces clôtures convenablement établies.

Toutes y sont fermées avec des barrières solides, plus ou moins bien exécutées suivant l'importance du champ, ou les facultés du propriétaire. Chaque enclos est garni d'une barrière assez large pour y passer une voiture, d'une autre plus petite pour l'entrée et la sortie des bestiaux, et d'un *échalier* ou *échellier* à côté pour le passage des hommes. Il est vrai que les bestiaux restent toute l'année dans ces enclos, et qu'alors on a le plus grand intérêt à les tenir constamment bien fermés.

La Planche XXII donne les plans et élévations de ces différentes fermetures.

Dans la Figure 1, on voit le plan et l'élévation d'une barrière fermant la cour d'un propriétaire un peu aisé.

a, a, Pilastres en maçonnerie.

b, b, Mur de clôture en maçonnerie ou en pisai.

c, c, Charniers, ou tournans de la barrière.

d, d, Traverses supérieures des battans.

f, f, Leurs traverses inférieures.

e, Battans.

g, g, Echarpes en fer qui consolident l'assemblage des battans.

h, h, Crapaudines sur lesquelles portent et tournent les pivots des charniers.

i, i, i, i, Barreaux de la barrière.

k, k, Colliers en fer.

l, Anse en fer plat qui embrasse les battans lorsqu'ils sont fermés, et les contient dans leur partie supérieure.

m, Abutoir en fer, ou en pierre dure, pour maintenir extérieurement la barrière dans sa partie inférieure lorsqu'elle est fermée. On la fixe intérieurement dans cette partie avec un verrou qui entre dans la base de l'abutoir.

Ces détails ont été pris sur les lieux. Je me suis seulement permis de changer les ferrures de la barrière, et d'y substituer celles que je crois les meilleures pour les portes dans les constructions rurales.

Figure 2. *Plan et élévation d'une grande barrière fermant une digue qui conduit à des herbages.*

a, a, a, a, Poteaux.

b, Charnier.

c, c, c, Montans et battant du châssis de la barrière.

d, d, Traverses.

e, e, Echarpe.

f, f, Grands échelliers.

g, Crapaudine.

h, Collier du charnier.

i, Serrure.

On sent qu'ici les deux grands échelliers conviennent à la position particulière de cette barrière, et qu'ils seroient superflus dans une clôture en terrein plane.

Figure 5. *Plan et élévation d'une barrière commune.*

a, Poteau, dont la partie supérieure est terminée par un tourillon *f*.

b, b, Potelets de l'échellier.

c, Arbre en grume, garni d'un châssis *e*, et percé en dessous pour recevoir le pivot *f*, sur lequel il est posé presqu'en équilibre, afin qu'en pesant un peu sur la souche de l'arbre qui fait contre-poids, on puisse le manœuvrer facilement.

d, Marchepied de l'échellier.

g, Petit massif en bois, ou mieux en pierres, sur lequel on pose l'extrémité de la traverse des châssis de la barrière lorsqu'elle est fermée.

Figure 4. *Elévation d'une petite barrière d'herbage d'hiver.*

a, Poteau.

b, Potelet.

c, c, Charnier et battant de la barrière.

d, Echarpe en bois.

e, Collier du charnier.

f, Anse en fer pour fermer la barrière.

g, Crapaudine.

Il y a plusieurs manières de planter les haies vives des clôtures. On les trouvera à ce mot dans le *Nouveau Cours complet d'Agriculture théorique et pratique*.

Les avantages économiques de cette quatrième espèce de clôture sont incontestables, mais pour en jouir complètement il faut l'entretenir avec les soins convenables.

Les haies négligées offrent souvent des vides; elles s'élargissent, étendent leurs branches et leurs racines dans les champs, y poussent des drageons; les ronces, les épines, les genêts s'en emparent; et tel champ qui, en nature de pâturage auroit pu nourrir un troupeau pendant un mois, ne lui présente plus alors qu'un foible pacage pendant huit jours. D'un autre côté, les fossés se comblent plus ou moins promptement suivant leur position, le volume et la nature des eaux qu'ils reçoivent.

On remédie à ces différens inconvéniens en garnissant les places vides des haies, soit par de nouveaux plants, soit à l'aide du provi-

gnage ; en extirpant toutes les plantes parasites des champs enclos ; en rapprochant les haies, et en les contenant intérieurement par un petit contre-fossé que l'on rafraîchit de temps à autre ; enfin en curant les fossés extérieurs aussi souvent que cela est nécessaire.

CHAPITRE III.

Détails de construction des Travaux d'Art pratiqués pour améliorer les produits des Prairies naturelles.

De toutes les productions végétales, les plantes des prairies naturelles sont celles qui font éprouver au sol la moindre déperdition de principes végétatifs.

D'après cette propriété incontestable, on croit trop communément qu'en faisant annuellement arracher dans ces prairies les mousses, les mauvaises herbes, les arbustes parasites, et qu'en les étaupinant avec soin, on peut sans inconvénient les abandonner ensuite à la nature.

Cette opinion, qu'accrédite l'indolence ordinaire des cultivateurs qui s'occupent particulièrement de l'élève et de l'engraissement des bestiaux, est contraire à l'intérêt particulier de ces cultivateurs et nuisible à la prospérité publique, parce qu'elle devient un obstacle à l'augmentation des produits des prairies naturelles, et conséquemment à la multiplication des bestiaux.

Cette opinion est d'ailleurs une erreur, car si petite que puisse être la diminution annuelle de la fertilité des prairies naturelles lorsqu'on ne leur donne pas d'engrais de temps à autre, elle n'en est pas moins réelle, et se fait apercevoir d'une manière très-sensible.

D'un autre côté, moins la végétation annuelle des herbes diminue la fertilité de ces prairies, plus il devient facile d'en augmenter les produits en y répandant des engrais.

C'est ainsi que les herbages de la Normandie ont acquis une fertilité extraordinaire, dans laquelle on les maintient constamment par les mêmes moyens.

La bonne culture des prairies naturelles semble être reléguée dans les départemens de cette province, et dans un petit nombre d'autres localités; par-tout ailleurs, on les abandonne presqu'entièrement à la nature, et, dans cet état, elles ne donnent pas à leurs propriétaires la moitié des fourrages qu'elles pourroient produire.

Chez les uns, cette négligence est l'effet d'une routine aveugle; chez les autres, et c'est le plus grand nombre, elle est due à un défaut d'instruction. Il est donc important pour tous de connoître les différens moyens d'améliorer les produits de ces prairies, afin de pouvoir en faire usage suivant les circonstances locales.

J'ai exposé ces moyens dans un mémoire particulier, qui est imprimé dans le Tome VIII de ceux de la Société d'agriculture de Paris, et dans les articles *Irrigation* et *Prairies naturelles* du *Nouveau Cours complet d'Agriculture théorique et pratique*. Ici, il ne sera question que des travaux d'art, qui font partie de ces améliorations, et qui sont une dépendance de l'architecture rurale.

Ces travaux sont de différentes espèces et d'une construction plus ou moins simple, suivant l'état habituel d'humidité des prairies, et les circonstances particulières de la localité. Ils ont généralement pour but, 1°. de procurer des engrais d'irrigation à toute espèce de prairie naturelle; 2°. de donner de l'humidité à celles dont le sol est trop sec; 3°. de dessécher celles qui sont trop humides; et ils ne doivent être entrepris, dans aucun cas, qu'après s'être assuré que leur effet indemnisera amplement des dépenses de leur construction.

Pour éviter les incertitudes dans le choix des travaux d'amélioration qui conviennent à chaque espèce de prairies naturelles, je les divise en quatre classes, savoir : 1°. les travaux que l'on pourroit entreprendre pour améliorer les produits des *pâtis*, ou *pâturages secs*, dont l'herbe est naturellement trop courte, ou trop peu abondante pour pouvoir être fauchée; 2°. ceux qui sont propres à l'amélioration des prés secs, dits *à une herbe*, et dont on ne peut faucher que la première herbe; 3°. les travaux d'amélioration des prés,

dits à *regains*, ou à deux herbes, lorsqu'ils ne sont point marécageux ;
4°. ceux des *prés marécageux* et des *marais*.

SECTION PREMIÈRE.

Des travaux d'amélioration des Pâtis, ou Pâturages très-secs.

Ces pâturages, qui sont généralement élevés, présentent communément peu de ressources pour la nourriture des bestiaux, et le plus grand nombre de ceux que l'on voit en France, et qui ont quelquefois une très-grande étendue offrent plus souvent des terres en friches, des landes que de véritables pâturages.

Elles appartiennent ordinairement à des communautés d'habitans qui ne font rien, et qui ne voudroient rien sacrifier pour l'amélioration de cette espèce de pâturage. Il est vrai que, depuis la révolution qui en a permis le partage, il ne reste plus en pâturages que les communaux les plus mauvais, ou ceux qui étoient trop éloignés des habitations pour pouvoir être partagés avec avantage; mais lors même que la bonté de leur sol pourroit en faire espérer l'amélioration avantageuse, elle devient impossible tant qu'ils resteront en communauté.

Je ne parlerai donc point ici des travaux d'amélioration dont ces pâturages sont susceptibles; ils sont d'ailleurs analogues à ceux que je vais indiquer dans la Section suivante.

SECTION II.

Des travaux d'amélioration des Prés, dits à une herbe.

Un sol meilleur, ou une humidité naturelle un peu plus grande que dans les pâturages dont je viens de parler, procurent à l'herbe de ces prairies une végétation assez forte pour pouvoir être fauchée à sa maturité; mais leur humidité pendant l'été n'est pas encore assez grande pour produire des regains un peu abondans.

L'amélioration des produits de ces prés ne peut être obtenue que par le moyen des engrais; et comme celui d'irrigation est suffisant

pour en augmenter la fertilité, et qu'il est presque toujours le plus économique, c'est particulièrement celui-là qu'il est avantageux de pouvoir se procurer.

Mais les prés à une herbe, que l'on rencontre le plus souvent dans des gorges plus ou moins élevées, sont ordinairement privés du voisinage des cours d'eau ou de sources visibles, ou ne présentent que des sources éphémères trop peu abondantes pour des irrigations. C'est donc par d'autres moyens qu'il faut leur procurer cet engrais, et la position ordinaire de ces prairies permet toujours de les employer avec succès.

En effet : placés comme je viens de le dire, les prés à une herbe sont toujours dominés immédiatement par des hauteurs environnantes ; avec de simples rigoles, et pour ainsi dire sans dépense, il est donc facile de réunir toutes les eaux pluviales qu'elles reçoivent dans un réservoir préparé en avant de la prairie que l'on se propose d'arroser ainsi, et de les répandre ensuite sur la surface.

Pour fixer les idées sur les travaux d'art nécessaires pour remplir ce double but, et sur la dépense de leur établissement, il suffit de jeter les yeux sur la Planche XXIII.

Elle représente une prairie à une herbe, située dans une gorge, et disposée pour être éventuellement arrosée par les eaux pluviales des hauteurs environnantes, et qui ont été réunies à cet effet dans le réservoir supérieur A, à l'aide des rigoles de réunion qui y sont tracées.

Ce réservoir peut être construit simplement en terre, ou avec un revêtement intérieur en pierres sèches, si les terres ont assez de consistance pour empêcher les eaux de filtrer à travers ; ou mieux encore, en bonne maçonnerie si l'étendue de la prairie à arroser permet de faire cette dépense.

Ce réservoir A a deux issues : l'une B, ouverte seulement pendant l'irrigation, sert à introduire les eaux dans la prairie ; et l'autre C, ou C, suivant la pente naturelle du terrain, fermée pendant l'irrigation, sert à faire écouler les eaux pluviales dans le fossé de clôture D, D, lorsqu'elle est terminée.

Pour pouvoir distribuer également les eaux du réservoir sur tous les points de la prairie, on établit, 2°. des *rigoles principales d'irrigation*, E, E, E, E, qui, partant de l'empeilement B, du réservoir A, sont dirigées sur les contours de la prairie, qui sont ici supposés en être successivement les points les plus élevés; 2°. des *rigoles secondaires*, F, F, F, F, embranchées sur les rigoles principales dans une pente convenable (que j'indiquerai dans la Section suivante), et multipliées autant qu'il est nécessaire pour la bonté de l'irrigation; 3°. de saignées G, G, pratiquées de distance en distance pour faciliter l'épanchement des eaux lorsque la pente générale du terrain n'est pas grande.

Au moyen de ces différens travaux, l'eau du réservoir, étant introduite successivement dans chaque rigole principale, parvient et se distribue dans les rigoles secondaires, soit naturellement, lorsque le terrain n'a pas beaucoup de pente, soit à l'aide d'un gazon placé successivement au-dessous de leur entrée, si la pente en est rapide, d'où elle se répand par les saignées, ou par infiltration, sur tous les points de la prairie.

Si les eaux d'irrigation restoient en stagnation dans quelqu'endroit, il faudroit leur donner de l'écoulement en ouvrant un petit fossé dans cette partie.

Les directions que j'ai données à ces rigoles principales et secondaires, sont analogues à la foible pente que j'ai supposée à la prairie, et à celle qu'il convient de procurer aux eaux d'irrigation pour la bonté de l'opération.

Cette dernière pente a des limites que l'on ne peut pas dépasser sans inconvéniens, et la nécessité de s'y conformer oblige à varier les directions des rigoles d'irrigation suivant la pente plus ou moins grande du terrain à inonder.

Dans les pentes douces et uniformes, on trace ces rigoles en droites lignes, comme dans l'exemple que j'ai choisi; mais, dans les pentes rapides, on est obligé d'y contourner les rigoles d'irrigation, et quelquefois de les établir en zigzags, afin de diminuer la vitesse trop grande que les eaux acquerroient dans des rigoles ouvertes en ligne

droite; souvent les rigoles secondaires n'y sont que le prolongement des rigoles principales ainsi contournées.

Si la prairie avoit assez d'étendue et que le sol fût assez bon pour pouvoir supporter avec avantage une plus grande dépense d'amélioration, il seroit quelquefois possible d'en faire une prairie à deux herbes. Pour y parvenir, il faudroit chercher dans les hauteurs dominantes, une source cachée qui fût assez abondante pour pouvoir servir à des irrigations d'eaux limpides, et que l'on mettroit à découvert par les moyens que j'ai indiqués dans la Seconde Partie de cet ouvrage, article *Puits*.

Dans ce cas, il faudroit construire, 1°. le *puits artésien*, ou autre puits qui doit mettre la source à découvert; 2°. un canal pour en conduire les eaux dans le réservoir placé immédiatement au-dessus de la prairie, et qui doit être assez grand pour en contenir un certain volume, afin qu'elles puissent s'y échauffer successivement avant d'être employées en irrigation; 3°. toutes les rigoles d'irrigation dont j'ai déjà parlé.

SECTION III.

Travaux d'amélioration des Prés à deux herbes.

Ces prairies sont presque toujours placées sur les bords des cours d'eau auxquels elles doivent une fertilité naturelle plus ou moins grande, suivant la nature du sol, ou plutôt suivant la qualité des alluvions qu'ils répandent sur sa surface pendant les inondations.

Dans cette position, elles ne produisent de regains abondans que dans les parties annuellement inondées; encore faut-il pour cela que les alluvions que les eaux y déposent soient de bonne qualité, car si ce sont des pierres, des graviers, des sables infertiles, ou si les eaux, avant de déborder, ont traversé de grandes masses de bois, leurs dépôts, au lieu de fertiliser ces prairies, en détériorent les produits.

D'un autre côté, lorsque les débordemens arrivent pendant la végétation des herbes, elles en sont rouillées et perdent alors toutes leurs qualités nutritives.

Enfin si, pendant l'inondation, l'eau court rapidement dans les prairies, elle les dégrade, les ravine, y forme des bas-fonds et y reste en stagnation, et ces accidens nuisent singulièrement à leurs produits.

En sorte que si le voisinage des cours d'eau procure de grands avantages aux prairies, il leur occasionne aussi de grands dommages.

L'art de les améliorer consiste donc principalement dans celui de les faire jouir de tous les avantages attachés à leur voisinage des cours d'eau, et de les préserver des accidens qu'il peut leur occasionner.

Pour remplir ce double but, l'industrie humaine a imaginé des moyens plus ou moins compliqués, qu'il est nécessaire de bien étudier pour pouvoir les employer à propos; car ces moyens, quoique tous fondés sur les mêmes principes, diffèrent entr'eux dans leur forme et leurs dimensions, suivant le volume des eaux disponibles et le nombre et la nature des difficultés locales qu'il faut surmonter pour maîtriser ces eaux.

Je vais exposer successivement ces différens moyens, et pour en rendre les applications plus faciles, je vais donner les détails de construction des travaux d'amélioration; 1°. d'une prairie située sur les bords d'un foible ruisseau; 2°. d'une autre baignée par une petite rivière; 3°. d'une troisième placée sur les bords d'une rivière navigable.

§. Ier. *Travaux d'amélioration d'une Prairie située sur les bords d'un ruisseau.*

La première opération de son amélioration consiste à élever le niveau des eaux du ruisseau à une hauteur suffisante au-dessus de la prairie pour pouvoir ensuite les répandre également sur sa surface, lorsque cela est nécessaire.

Deux moyens sont connus pour produire cet effet: les *barrages* et les *machines hydrauliques*, et le choix entre ces deux moyens doit dépendre de l'économie que l'on trouvera à employer l'un plutôt que l'autre.

Lorsque la pente du terrain n'est ni trop forte ni trop foible, on doit préférer les barrages, parce que leur construction est généralement peu coûteuse, et qu'elle est à la portée de l'intelligence des ouvriers

les plus ordinaires ; mais s'il falloit donner une grande élévation à l'un de ces barrages, ou si, pour éviter cet inconvénient, on étoit obligé de le placer à une grande distance de la prairie, pour élever l'eau du ruisseau à la hauteur nécessaire, il y auroit quelquefois plus d'économie à se servir d'une machine hydraulique pour produire le même effet.

Il ne faut pas, d'ailleurs, que les propriétaires soient effrayés par l'idée dispendieuse que l'on attache ordinairement au nom de *machine hydraulique*, et que ce préjugé les détourne d'employer ce moyen d'arroser leurs prairies lorsque les circonstances l'exigent ; car, ici, une élévation d'un pied au-dessus du niveau du terrain environnant sera quelquefois suffisante, et il existe des machines simples qui peuvent produire cet effet, dont la dépense d'établissement ne dépasse pas les facultés de beaucoup de propriétaires. Voyez ce que j'en ai dit dans le *Nouveau Cours complet d'Agriculture théorique et pratique* au mot *Pompes*.

Quoi qu'il en soit, l'indication ni les détails de ces machines ne doivent point trouver place ici, parce que leur construction exige une main trop exercée dans ce genre de travail pour pouvoir être confiée aux ouvriers de la campagne.

Je supposerai donc dans cet exemple, comme dans ceux que je donnerai ci-après, que l'élévation des eaux disponibles doit se faire par le moyen des barrages.

Si la prairie a peu d'étendue, le barrage peut n'être qu'un batardeau temporaire, en clayonnage garni de terres, qu'on établit toutes les fois que l'on veut arroser, et que l'on défait ensuite pour rendre aux eaux leur cours naturel lorsque l'irrigation est terminée.

Les eaux du ruisseau étant ainsi élevées à une hauteur suffisante, s'écouleront naturellement dans une rigole creusée à cet effet, et dirigée sur les points les plus élevés de la prairie, d'où elles se répandront sur sa surface par des rigoles secondaires en nombre suffisant et de la même manière que dans l'exemple précédent.

On voit, Planche XXIV, côté du moulin, un second exemple de

rigole qui sert en même temps de canal de dérivation du cours d'eau et de rigole principale d'irrigation.

Lorsque la prairie est assez grande pour pouvoir en supporter la dépense, il vaut mieux établir le barrage du ruisseau en bonne maçonnerie.

On trouvera les détails de sa construction dans le paragraphe suivant.

§. II. *Travaux d'amélioration d'une Prairie traversée par une petite rivière.*

Dans l'exemple que je viens de donner, les travaux d'amélioration sont très-simples et peu nombreux, parce que le petit volume des eaux disponibles n'en exigeoit pas de plus considérables; mais ici, un champ plus vaste s'offre à l'industrie du propriétaire. Un volume d'eau plus considérable lui présente le grand avantage de pouvoir la distribuer en plus grande abondance et la répandre sur une plus grande surface, mais aussi son voisinage expose la prairie à beaucoup plus d'accidens. Il doit donc y développer toutes les ressources de l'art et y faire tous les travaux nécessaires pour maîtriser absolument les eaux de la rivière dans leurs différens états d'élévation. C'est cette réunion de travaux d'art que j'appelle un *système complet d'irrigation.*

Les ouvrages d'art qui composent ce système sont, Planches XXIV et XXV, 1°. un *canal de dérivation* A; 2°. un *réversoir* ou *barrage* B; 3°. des *vannes d'irrigation* C, C', C"; 4°. des *rigoles principales d'irrigation* D, D', D"; 5°. des *rigoles secondaires* E, E, E, avec ou sans *saignées* F, suivant le besoin; 6°. des *fossés* ou *rigoles de desséchement et de décharge*; 7°. d'autres travaux pour préserver au besoin les prairies de cette classe des effets de la surabondance des eaux d'inondation et d'irrigation.

1°. *Du Canal de dérivation.*

C'est un fossé destiné à recevoir les eaux détournées ou *dérivées* de la rivière et à les conduire successivement sur les points les plus élevés d'une prairie.

Son tracé est naturellement jalonné par les contours de la prairie;

et si, à la naissance du canal, on lui donne quelquefois un cours plus droit, comme on le voit dans les deux Figures de la Planche XXIV, c'est que cette coupure devient nécessaire pour procurer aux eaux dérivées une pente naturelle et uniforme, toutes les fois que l'on est gêné sur le choix de l'emplacement de la prise d'eau du canal de dérivation.

La pente des eaux dans ce canal ne doit être ni trop foible, ni trop forte; *trop foible*, les eaux n'y joueroient pas avec assez de facilité et auroient peine à arriver à leur destination; *trop forte*, elles y prendroient une vitesse trop grande, et elles en dégraderoient le lit. L'expérience apprend que cette pente doit être établie, autant que cela est possible, entre un et deux millimètres par huit mètres; terme moyen $\frac{1}{6000}$; en observant d'ailleurs que plus le volume des eaux disponibles est grand, et moins il est nécessaire de donner de pente à leur lit pour leur procurer une vitesse suffisante.

Dans la pratique, au lieu d'établir cette pente dans une proportion rigoureusement déduite du volume des eaux et de la consistance du terrain, ou pour m'exprimer comme les hydrauliciens, de procurer aux eaux du canal la *vitesse de régime* qu'elles doivent avoir pour qu'elles ne dégradent pas son lit, ou qu'elles n'y laissent aucun envasement, on se contente, dans son tracé, de suivre la pente naturelle du terrain, sauf à employer ensuite les moyens convenables pour obvier aux inconvéniens d'une pente trop foible ou trop forte.

La forme des canaux de dérivation est celle d'un trapèze. Leurs dimensions, ou plutôt celles de leur section, sont relatives au volume des eaux qu'ils doivent recevoir, et se déterminent par la combinaison de ce volume avec la pente du terrain : si la pente en est rapide, on donne au canal plus de largeur et moins de profondeur, *et vice versâ*.

Les Figures 6 et 7, 8 et 9, de la Planche XXV, offrent les plans et les profils de deux canaux de dérivation de largeurs différentes. Les talus de leurs sections ont été fixés sous l'inclinaison de quarante-

cinq degrés, ainsi qu'on le pratique ordinairement dans les terreins de consistance moyenne; mais il sera mieux de leur donner une inclinaison encore moins rapide. Suivant M. le chevalier Dubuat (Principes hydrauliques), un talus de quarante-cinq degrés n'est pas assez solide pour résister à la pression et au frottement d'un cours d'eau, même dans les terreins de bonne consistance; il conseille de régler les talus à quatre parties de base pour trois de hauteur.

2°. *Du Réversoir.*

Un *réversoir* n'est autre chose qu'un barrage établi à demeure en travers du lit d'un cours d'eau, pour opérer la dérivation de ses eaux supérieures. Ces barrages sont connus, suivant les localités, sous les noms différens de *batardeau*, de *retenue*, de *glacis*, de *déversoir*, de *réversoir*; je leur conserve ici celui de *réversoir*, parce que cette dénomination est celle qu'on leur donne en hydraulique.

Les effets qu'un réversoir doit produire sont, 1°. d'élever le niveau des eaux de la rivière assez haut pour qu'elles puissent s'écouler naturellement dans le canal de dérivation, mais cependant sans exposer le terrein, qui l'avoisine, à être submergé par cette exhaussement du niveau des eaux supérieures; 2°. de permettre au trop-plein de ces eaux, ou à celles que le canal de dérivation ne peut pas consommer, de s'épancher ou de se reverser dans le lit inférieur de la rivière que le réversoir a interrompu dans cette partie; et pour remplir cette double destination d'une manière durable, il faut qu'il soit assez solidement construit pour résister : 1°. au choc et à la pression des plus grandes eaux supérieures; 2°. à la chute de leur trop-plein dans le lit inférieur de la rivière; 3°. aux différentes pressions que les eaux exercent dans les parties latérales et inférieures de ce réversoir.

Le tracé en est subordonné à sa destination locale; il peut être *simple* ou *double*; je l'appelle *simple* lorsqu'il est destiné à ne dériver les eaux de la rivière que sur un seul de ses bords, comme dans la Figure 1 de la Planche XXIV.

Dans ce cas, on le trace en ligne droite inclinée au cours de la rivière, et faisant avec lui un angle plus ou moins obtus, suivant la direction que l'on a pu donner à la prise d'eau du canal de dérivation. Plus cet angle sera obtus, moins, suivant les lois des fluides, les eaux supérieures peseront sur le réversoir, et moins conséquemment il sera nécessaire de lui donner d'épaisseur pour pouvoir résister à leurs différentes pressions.

Le *réversoir double* s'emploie lorsque l'on veut dériver le cours d'une rivière à-la-fois sur les deux bords de son lit. A cet effet, on trace ordinairement cette espèce de réversoir en ligne droite perpendiculaire à la direction du courant, afin que les eaux puissent s'écouler avec la même facilité dans chacun des deux canaux de dérivation. Je pense qu'il vaudroit mieux lui donner la forme d'un chevron brisé, comme dans la Figure 2 de la Planche XXIV, parce qu'elle le feroit participer aux avantages attachés aux réversoirs simples lorsqu'ils sont inclinés à la direction du courant, et qu'alors sa construction deviendroit plus économique qu'avec la première forme.

Quelle qu'elle soit, on est quelquefois obligé d'établir à la prise d'eau, ou plutôt à l'entrée de chacun des deux canaux de dérivation, une vanne avec empellement pour pouvoir, à volonté, y admettre ou y refuser l'eau. Cette construction n'est pas nécessaire lorsque le volume des eaux disponibles est constamment assez fort pour alimenter à-la-fois les deux canaux de dérivation.

Au surplus, quelle que soit la destination d'un réversoir, sa construction exige les mêmes soins et une égale solidité relative.

On le trace donc dans la forme qu'il doit avoir suivant la circonstance, et sur le point de la rivière qui présente le plus d'avantage. Il faut choisir de préférence un de ses ressauts, afin que le réversoir qui y sera placé puisse toujours élever suffisamment le niveau des eaux supérieures, sans exposer les terreins environnans à être inondés par cet exhaussement.

Le réversoir dont on voit les détails de construction, Figures 2

et 2 de la Planche XXV, est supposé placé à l'un de ces ressauts, que l'on rencontre assez fréquemment dans le cours des petites rivières; ces figures présentent dans le plus grand détail toutes les parties de maçonnerie dont l'ensemble forme le réversoir A.

a, en est la partie supérieure qui est élevée au niveau nécessaire pour forcer les eaux de la rivière à s'écouler naturellement dans le canal de dérivation E. Ce niveau a été subordonné à celui des berges environnantes et fixé à environ vingt-six centimètres plus bas que le niveau de ces berges, afin de les préserver d'être submergées.

b, Partie inférieure du réversoir, auquel elle sert de contrefort. Elle a la forme d'un plan incliné ou de glacis, pour que le trop plein des grandes eaux, en se reversant par-dessus dans le lit inférieur, ne s'y précipite pas avec trop de violence, et n'y produise pas des affouillemens qui compromettroient la solidité de la construction (1).

On couronne la partie *a* avec des pierres de taille dures et de grandes dimensions. On les contient dans les extrémités par la maçonnerie des *têtes* B, B, qui pose dessus, et on les lie les unes aux autres avec des crampons de fer scellés sur chacune; car c'est cette partie qui est la plus exposée au choc des glaces et à la pression des grandes eaux.

Le parement du glacis *b* se fait avec des pierres plates et dures, les plus longues de queue possible, et placées de bout. Elles sont contenues dans la partie supérieure par les grosses pierres du couronnement du réversoir, et dans celle inférieure, par un rang de pierres de taille de mêmes qualité et dimensions, et également consolidées. Pour éviter ensuite les affouillemens des eaux à leur sortie du glacis, on garnit cette partie du lit inférieur de la rivière avec des pieux que l'on y enfonce, et on en remplit les intervalles avec de grosses pierres;

(1) Il seroit peut-être encore mieux de construire cette partie du réversoir, comme dans les vannes de décharge (*voyez* ci-après au n° 7.), et d'établir, en amont du couronnement *a* du réversoir, un glacis partant du même niveau supérieur de ce couronnement, auquel il seroit adossé, et se terminant à celui du fond du canal de dérivation à sa prise d'eau.

ou mieux encore, on pave solidement cette partie sur une certaine longueur.

Lorsqu'on n'a point à sa disposition des pierres de taille de qualité ou de dimensions convenables, on peut se servir de grosses pièces de charpente pour en tenir lieu, et leur usage diminue souvent la dépense de construction du réversoir.

Dans cette manière de le construire, la partie a est couronnée par une pièce de charpente de longueur suffisante et de fortes dimensions. Cette pièce est contenue et scellée dans la maçonnerie des têtes B, B, et contrebuttée par les montans du grillage en charpente qui fait le parement b du glacis, lesquels sont assemblés dans cette pièce de couronnement. On remplit les cases du grillage du glacis en pierres debout liées ensemble avec du mortier de ciment, et le surplus de la construction s'achève comme dans le premier cas.

Les têtes B, B, sont les parties apparentes des empattemens du réversoir. Ces empattemens et leurs têtes, qu'il faut toujours élever au-dessus du niveau des plus hautes eaux, servent à le préserver des affouillemens latéraux ; on leur donne ordinairement deux ou trois mètres de longueur suivant le degré de consistance des terres environnantes.

Les lettres C, C, marquent la position de bajoyers du glacis. Ils servent de mur de soutènement aux terres environnantes et à les garantir des dégradations des eaux dans leur passage sur le glacis.

Ainsi les diverses parties d'un réversoir ne font qu'un seul et même massif de maçonnerie avec des reliefs différens.

5°. *Des Vannes d'irrigation.*

On appelle ainsi des barrages établis à demeure sur le canal de dérivation pour élever le niveau de ses eaux et les forcer à se répandre par des ouvertures pratiquées dans les terres de son déblai, ou quelquefois à se déborder par-dessus lorsque la pente particulière de la prairie est presque nulle.

Ces barrages ne servent que temporairement, pendant le temps

seulement de l'irrigation. Et c'est pour éviter la peine, et même la dépense de les établir et de les détruire continuellement, qu'on les construit à demeure sur le canal de dérivation ; mais avec une forme convenable pour le jeu de l'empellement, qui, étant baissé ou levé, arrête les eaux supérieures, ou les laisse écouler à volonté.

Les vannes d'irrigation ont quelquefois plusieurs empellemens ; c'est la largeur du canal de dérivation qui en détermine le nombre. Ici cette largeur n'est presque jamais assez grande pour en exiger plusieurs, mais deux petits empellemens sont quelquefois moins coûteux à construire, et toujours plus faciles à manœuvrer qu'un grand.

Une vanne d'irrigation à un seul empellement, Figures 6 et 7 de la Planche XXV, est composée : 1°. De deux empattemens A, A, d'environ 66 à 100 centimètres de longueur sur autant d'épaisseur, et assis sur une fondation commune avec le radier B ; 2°. d'une pelle C en planches assemblées et clouées solidement sur son manche, auquel on donne de 9 à 12 centimètres d'écarrissage et une longueur convenable ; 3°. d'un chapeau D, de 14 à 17 centimètres d'écarrissage, dans lequel passe la queue de la pelle C, et qui couronne et lie ensemble la partie supérieure des empattemens, dans laquelle ce chapeau est scellé. Cette pelle est d'ailleurs contenue dans les rainures b, b, que l'on pratique à cet effet dans le parement intérieur des empattemens ; on a l'attention d'évaser ces rainures dans leurs parties supérieures, afin de pouvoir plus aisément en retirer la pelle après les irrigations.

Les vannes à deux empellemens, Figures 8 et 9 de la même Planche, se construisent de la même manière ; les pelles en sont placées, d'une part, dans les rainures des empattemens, et de l'autre, dans celles qu'il faut pratiquer à cet effet aux deux faces de la pelle D établie au milieu du radier de la vanne.

Les dimensions des empattemens de ces vannes doivent être un peu plus fortes que dans celles à un seul empellement, à cause du plus grand volume d'eau qu'elles ont à soutenir.

Le jeu des pelles s'opère dans les unes comme dans les autres. La queue de ces pelles doit toujours être assez longue pour dépasser la

partie supérieure du chapeau d'environ un tiers, ou un demi-mètre lorsqu'elles sont baissées, afin d'en faciliter la manœuvre ; et on les maintient à la hauteur nécessaire pour le mouvement des eaux, à l'aide de chevilles de fer qui traversent à-la-fois le chapeau et la queue des pelles, et qui servent de clefs à ces écluses.

La hauteur des empattemens des vannes d'irrigation est subordonnée au jeu des pelles, en ce que le chapeau de ces vannes doit être assez élevé au-dessus du canal de dérivation pour que les pelles, lorsqu'elles sont levées, ne puissent pas tremper dans ses eaux, et gêner ainsi leur écoulement.

Cette hauteur ne peut donc être déterminée qu'après avoir reconnu celle qu'il faut donner aux pelles.

Celle-ci est relative au degré d'élévation de la berge du canal de dérivation au point de position de la vanne, car il faut éviter soigneusement dans cette construction, comme dans toutes celles qui concernent les irrigations, de causer aucun dommage aux propriétés riveraines.

On peut fixer la hauteur des pelles au niveau de celle de la berge, au point de position de la vanne, sans craindre d'inondation riveraine ; car lorsque les pelles sont baissées, les eaux s'écoulent dans les rigoles d'irrigation.

Il résulte de tous ces détails, que les dimensions des différentes parties d'une vanne d'irrigation sont données, pour ainsi dire, par celles du canal de dérivation.

Mais si sa construction ne présente aucune difficulté, il n'en est pas de même lorsqu'il faut en déterminer le point de position sur ce canal. Cette opération est très-délicate, et plus le terrein a de pente, plus elle demande de précision, afin de n'être pas exposé ou à des dépenses superflues, ou à n'obtenir que des irrigations incomplètes ; alternatives toujours fâcheuses. J'y reviendrai lorsque j'aurai fait connoître les détails des autres parties du système d'irrigation.

Lorsque les matériaux sont localement rares, ou trop chers pour la construction de ces vannes, ou que le terrein ne présente pas assez

de consistance pour en établir solidement la fondation, on les remplace par des *écluses à poutrelles* dont M. de Chassiron a donné la description au mot *desséchement* du Cours complet d'Agriculture théorique et pratique.

4°. *Des Rigoles principales d'irrigation.*

Elles sont destinées, comme on vient de le dire, à conduire les eaux du canal de dérivation, arrêtées et exhaussées au-dessus de leur niveau naturel par chaque vanne d'irrigation, sur les points les plus élevés du terrain qui lui correspond, ou qui forme une de ses *divisions.*

Ces rigoles principales ne sont pas toujours une partie essentielle d'un système complet d'irrigation, ainsi que nous l'avons déjà dit.

Dans les pays de montagnes, où les pentes sont très-rapides, et où conséquemment il seroit dangereux d'arroser à grande eau, le canal de dérivation sert en même temps de *rigole principale*, et souvent même de *rigoles secondaires*; parce que celles-ci, à cause des zig-zags qu'on est obligé de leur faire faire dans ces pentes très-rapides, ne sont véritablement que les prolongemens du canal de dérivation.

On peut également se passer de rigole d'irrigation lorsque la pente du terrain est insensible, parce qu'il est alors possible de l'arroser à grande eau, sans craindre de le raviner, au moyen d'ouvertures temporaires pratiquées dans la relevée des terres du canal de dérivation.

Ce n'est donc que dans les pentes intermédiaires que l'établissement des rigoles principales d'irrigation devient indispensable, tant pour garantir le terrain de la surabondance des eaux d'irrigation, que pour se ménager la facilité d'en régler le volume suivant la saison et les autres circonstances.

Alors, le tracé de ces rigoles est indiqué par la pente générale du terrain, combiné avec sa pente particulière, et subordonné à la vitesse qu'il faut procurer aux eaux d'irrigation suivant les circonstances, et dont les limites sont à-peu-près les mêmes que celles que j'ai indiquées pour la vitesse des eaux dans les canaux de dérivation.

Il résulte de ces combinaisons différentes que ces rigoles principales

doivent faire avec la direction du canal un angle plus ou moins ouvert, suivant que la pente générale du terrain est moins ou plus forte. Cependant, si sa pente particulière, c'est-à-dire, celle de la section du terrain supposée perpendiculaire à la direction du cours d'eau dans son lit naturel, a de la rapidité, il peut arriver que malgré celle de la pente générale, la direction de la rigole devienne parallèle à celle du canal de dérivation.

De ces différentes directions, la dernière est toujours la plus avantageuse, parce qu'alors la rigole se trouvant placée, comme le canal de dérivation, sur les parties les plus élevées du terrain de la division, aucun point de sa surface n'est privé des avantages de l'irrigation ; dans toute autre position de cette rigole, les portions du terrain que l'on ne peut pas arroser sont d'autant plus étendues que la direction des rigoles principales s'écarte davantage du parallélisme dont je viens de parler, et pour obvier à cet inconvénient, on est alors obligé de multiplier les vannes d'irrigation.

Lorsque la pente générale d'une prairie est foible, et que sa pente particulière n'est pas trop rapide, on peut diminuer, sans aucun inconvénient, le nombre des vannes qu'il faudroit construire sur le canal de dérivation pour obtenir ce parallélisme des rigoles principales d'irrigation, en leur donnant une direction inverse ; c'est-à-dire, en plaçant leur prise d'eau aux points du canal, correspondans à ceux où l'eau doit aboutir dans les rigoles principales de la Planche XXIV.

On est dans l'usage de donner aux rigoles principales d'irrigation, la forme d'une cunette, ou petit fossé de 55 à 50 centimètres de largeur sur une profondeur relative, et cette forme paroît présenter quelques inconvéniens. 1°. La place qu'elles occupent sur le terrain est perdue pour la récolte, non pas qu'il n'y croisse point d'herbe, mais parce qu'il est impossible de la faucher, ou de la brouter complètement ; 2°. les taupes s'emparent de ces fossés immédiatement après que les eaux en ont été ôtées, et s'il y a le moindre intervalle entre chaque irrigation, ce qui arrive presque toujours, on est obligé de les curer avant chaque arrosement, parce qu'étant obstrués par les taupinières,

les eaux seroient arrêtées dans ces fossés, et ne parviendroient point à leur destination. Pour éviter ces inconvéniens, je leur donne la forme de la section d'une poêle, et quelquefois celle d'un chevron brisé. C'est cette dernière forme que l'on voit représentée dans les Fig. 6, 7 et 8 de la Planche XXV.

Quelle que soit, d'ailleurs, la forme de ces rigoles, il est nécessaire d'en diminuer la largeur à mesure qu'elles s'éloignent de la prise d'eau, afin que les eaux y conservent la même vitesse en diminuant successivement de volume.

Les rigoles principales ont leur prise d'eau sur le canal de dérivation, immédiatement au-dessus de leur vanne d'irrigation correspondante. L'entrée est ordinairement fermée avec des gazons pendant tout le temps que le terrain n'a pas besoin d'être arrosé; mais il vaut mieux garnir cette entrée d'une petite vanne, composée d'un châssis en bois et d'une pelle que l'on manœuvre de la même manière que dans les vannes d'irrigation. La traverse inférieure du châssis sert de radier à cette petite vanne et empêche les dégradations des eaux.

5°. *Des Rigoles secondaires.*

Elles servent à distribuer les eaux de la rigole principale sur tous les points de sa division, au moyen de saignées que l'on y pratique ordinairement à cet effet.

Les rigoles secondaires sont embranchées sur la rigole principale dont elles forment les ramifications, et font avec elle des angles plus ou moins ouverts, suivant la pente particulière du terrain; et on les y multiplie autant qu'il est nécessaire pour compléter l'irrigation de chaque division.

Leur espacement est ordinairement de dix à quatorze mètres dans les terres légères, et de quatorze à dix-sept mètres dans les autres natures de terrein. Quant à leur longueur, elle ne doit pas être trop considérable; il faut la proportionner à la pente particulière du terrein.

Le tracé de ces rigoles est, comme celui des rigoles principales, subordonné à la pente qu'il faut procurer aux eaux qui y sont intro-

duites; car, pour la bonté de l'irrigation, la vitesse de l'eau n'y doit être que suffisante, suivant son volume, pour parvenir librement à leurs extrémités.

D'ailleurs, leur forme et la diminution progressive de leur capacité, à mesure que ces rigoles s'éloignent de leur prise d'eau, seront observées comme dans la construction des rigoles principales, en proportionnant leurs dimensions au volume des eaux qu'elles doivent recevoir.

6°. *Des Fossés, ou Rigoles de dessèchement et de décharge.*

Ces rigoles ont pour objet de faire écouler, dans le lit naturel du cours d'eau, les eaux d'irrigation ou d'inondation qui seroient accumulées dans les bas-fonds d'une prairie, ou dans les noues d'un terrein, et qui, sans cette précaution, y resteroient en stagnation et pourroient quelquefois en rendre le sol marécageux.

D'après leur destination, il est nécessaire de les tracer dans la ligne de plus grande pente du terrein; et si cependant cette direction donnoit aux eaux une vitesse trop rapide, il faudroit la modérer en donnant aux rigoles un plus grand développement.

Leur forme est la même que celle des autres rigoles, il faut seulement en proportionner les dimensions au volume des eaux dont elles doivent procurer l'écoulement.

Ces espèces de rigoles sont particulièrement nécessaires dans les irrigations des terreins qui n'ont qu'une pente insensible. M. *Williams Tatham* rapporte dans son ouvrage la description que M. *Wrigt* a faites d'irrigations dans lesquelles ces rigoles jouent un rôle principal. Le terrein à inonder est disposé en planches plus ou moins bombées, et bien planes dans leurs parties latérales. Le sommet de ces planches est dirigé perpendiculairement sur le canal de dérivation, ou d'irrigation, et sur le fossé de décharge qui lui est parallèle.

Ce système d'irrigation est ensuite complété par des rigoles d'irrigation placées sur les sommités de ces planches, et qui ont leur prise d'eau sur le canal supérieur, et par des rigoles de dessèchement

ou d'écoulement ouverte dans les noues de ces planches, et ayant leur issue dans le canal inférieur ou fossé de décharge.

7°. *Des travaux nécessaires pour préserver les terreins soumis à des irrigations régulières, de la surabondance des eaux inférieures ou supérieures, lorsqu'elles pourroient être nuisibles à la végétation des herbes.*

Les différens travaux que je viens de décrire, peuvent être regardés comme strictement suffisans pour établir des irrigations régulières sur un terrein placé sur les bords d'un cours d'eau ; mais il est des circonstances où l'on ne seroit pas encore maître absolu des eaux, et où conséquemment ce système d'irrigation ne seroit pas encore complet.

Par exemple: si le cours d'eau est sujet à des crues extraordinaires, telles que, malgré la largeur du réversoir, elles introduisent dans le canal de dérivation un volume d'eau beaucoup trop grand pour ses dimensions, il débordera nécessairement; la surabondance de ses eaux dégradera et emportera les terres de sa relevée, comblera les rigoles d'irrigation, et si ce malheur arrive pendant la végétation des herbes, leur rouille en sera l'effet inévitable.

D'un autre côté, si les eaux de la rivière ne sont pas suffisamment encaissées dans son lit naturel, et que des pluies abondantes les en fassent sortir, la prairie aura également à souffrir de ces inondations.

Le système d'irrigation établi pour elle, ne sera donc complet que lorsque, par des travaux convenables, on sera parvenu à la garantir de ces inconvéniens de sa position entre deux cours d'eau.

Pour la préserver des débordemens supérieurs, on construit sur le cours du canal de dérivation, à des distances convenables, et de préférence, vis-à-vis des parties du lit inférieur du cours d'eau qui s'en rapproche davantage, des *vannes* ou *écluses de décharge*, garnies d'empellemens, comme dans les vannes d'irrigation, dont on lève toutes les pelles pendant les inondations naturelles, ou lorsque l'on veut mettre le canal à sec. Dans les eaux moyennes, ces vannes servent encore à maintenir celles du canal au niveau que l'on désire ; la

hauteur des pelles est fixée pour remplir ce but, et le trop-plein ordinaire du canal de dérivation, s'épanche par-dessus les pelles de la vanne de décharge, tombe dans le fossé creusé au-dessous pour en recevoir les eaux, et les conduire dans le lit naturel du cours d'eau.

Ces vannes de décharge sont composées de deux *épaulemens*, ou empattemens A, A, (Figure 3, 4 et 5, de la Planche XXV,) placés sur la rive du canal de dérivation, et faisant un même massif de maçonnerie en ciment. 1°. Avec la fondation du radier C, C, qu'il est nécesaire d'élever au niveau du fond du canal de dérivation; 2°. avec celle du glacis horizontal, ou *sous-gravier* E, 3°. et avec la fondation et la nette maçonnerie des *bajoyers* B, B.

La lettre *g* indique le pavé établi dans le fossé de décharge à la suite du sous-gravier, pour éviter les affouillemens dans sa partie inférieure.

Les paremens intérieurs de ces épaulemens sont construits de la même manière que les empattemens des vannes d'irrigation. Leur hauteur est également déterminée pour la commodité et l'aisance du jeu des pelles. Mais elles ne jouent pas ici dans les rainures des pierres de taille des empattemens, mais dans celles pratiquées à cet effet dans les montans en bois de leur châssis, dont les extrêmes sont noyés dans la maçonnerie des empattemens, afin que les pelles en soient plus *étanches*.

Les dimensions de ces vannes sont ordinairement un peu plus fortes que celles des vannes d'irrigation, afin qu'elles puissent résister davantage à la pression des plus grandes eaux.

On pourroit quelquefois éviter la construction de ces vannes, en établissant au réversoir une écluse de décharge; et l'on n'en a aucun besoin lorsque l'eau est introduite dans le canal de dérivation à l'aide d'une machine hydraulique, dont on peut interrompre à volonté le mouvement.

Quant aux moyens de préserver cette prairie des effets des inondations inférieures, j'y suis parvenu en employant ici, dans des proportions convenables, ceux que l'on pratique en grand dans les grands

dessèchemens pour contenir les eaux extérieures, et dont mon estimable confrère M. de Chassiron, a si bien décrit les détails de construction au mot *dessèchement* du *Cours complet d'Agriculture théorique et pratique*.

Ils consistent à élever avec le sol même, sur le terrein que l'on veut préserver de ces inondations, des *digues* à-peu-près parallèles au lit du cours d'eau, en évitant toutefois de multiplier les angles de leur tracé.

On les établit à une distance de ses bords qui ne doit jamais être moindre que la moitié de la largeur du lit de ce cours d'eau; et lorsque l'on veut en élever à la fois des deux côtés de son lit, il faut que les francs-bords soient toujours assez larges pour que les digues puissent contenir, sans débordement, les eaux des plus grandes inondations, dont l'intensité est toujours connue localement.

Avec des terres de consistance moyenne, il suffira de donner au sommet de ces digues, une largeur égale à leur élévation au-dessus du niveau du terrein environnant; et cette élévation doit surpasser un peu celle des plus fortes inondations du cours d'eau que l'on veut contenir ainsi. On leur donne ordinairement trente-trois centimètres, et jusqu'à un demi-mètre de hauteur de plus que ce niveau, tant pour éviter leur submersion accidentelle que pour prévenir l'effet du tassement des terres de leur remblai. Les talus intérieurs et extérieurs en seront déterminés d'après le degré de consistance des terres, mais toujours plus adoucis à l'extérieur qu'à l'intérieur, afin d'amortir davantage le choc des grandes eaux.

D'ailleurs, si les terres d'une digue étoient tellement légères que, malgré un talus très-adouci, elles ne pussent pas résister à l'action des eaux, alors il faudroit la consolider avec des plantations, des branchages, des glayeuls, etc.

Les lettres H, H, H, de la Planche XXIV, indiquent une digue de cette espèce, établie le long d'une petite rivière, et les Figures 10, 11 et 12, de la Planche XXV, donnent tous les détails de sa construction.

Elle sera peu dispendieuse le long des cours d'eau d'un petit volume, et le plus souvent une digue d'un mètre à un mètre et demi de hauteur suffit pour garantir les terres riveraines des dommages de ses inondations.

Mais si ces digues sont efficaces contre les ravages des eaux extérieures, leur existence présente aussi l'inconvénient d'arrêter, dans beaucoup de cas, et même d'intercepter l'écoulement naturel des eaux intérieures. Pour lever cet obstacle, on pratique à travers ces digues des *passes* en maçonnerie ou en blindages q, q, q, (Planche XXIV), par lesquelles les eaux intérieures, pluviales ou d'irrigation, réunies dans les contrefossés r, r, s'écoulent dans la rivière, lorsqu'après une crue ses eaux sont rentrées dans leur lit. Et pour éviter que, pendant une inondation, les eaux extérieures ne puissent pénétrer par ces passes dans l'enceinte intérieure du terrain, on les garnit extérieurement de petites portes, st, Figures 11 et 12, de la Planche XXV, appelées en Normandie, *portes à clapets*, qui se ferment naturellement lorsque les eaux débordent, et qui s'ouvrent ensuite d'elles-mêmes après l'inondation.

Ce jeu alternatif des clapets est dû à la position horizontale et supérieure de leur axe, dont les tourillons sont placés dans cette partie des montans de leur châssis, et à celle inclinée de ces châssis dans un sens contraire à celui du talus extérieur de la digue.

En effet, dans sa position naturelle, ou verticale st, le clapet laisse la passe suffisamment entr'ouverte pour permettre l'écoulement des eaux intérieures, et son ouverture est encore agrandie par la pression que ces eaux exercent dans sa partie inférieure; mais lorsque les eaux extérieures débordent, et qu'elles parviennent au-dessus du niveau du seuil de la passe, la pression des eaux extérieures fait naturellement entrer le clapet dans sa feuillure, contre laquelle elle le maintient. De ce moment, il n'y a plus aucune communication entre le terrain enfermé par la digue et les eaux extérieures, et plus l'inondation a d'intensité, et mieux cette communication est fermée.

Lorsque l'inondation est passée, et que les eaux sont rentrées dans

leur lit, le clapet, n'étant plus soumis à leur pression, reprend sa position verticale, et les eaux intérieures, accumulées pendant l'inondation dans les contre-fossés des digues ou dans les fossés de dessèchement, peuvent alors s'écouler sans obstacle.

Lorsque les digues ont été bien construites, et que leurs talus sont couverts d'herbes, leur entretien est presque nul. Il ne consiste plus que dans le curage périodique des contre-fossés, et le nettoyage exact des châssis des clapets immédiatement après chaque inondation.

§. III. *Moyen de déterminer, aussi exactement que la pratique peut le désirer, le nombre et la position des Vannes d'irrigation, ainsi que des Rigoles principales et secondaires.*

Lorsque le volume des eaux disponibles est très-petit, on peut, sans inconvénient, employer la routine des ouvriers pour régler la direction et la pente des rigoles d'irrigation; ils établissent à vue de nez un barrage à demeure ou simplement temporaire. Ils ouvrent ensuite la prise d'eau de la rigole, et creusent cette dernière dans la direction que leur indique l'eau qu'ils y introduisent.

Par ce moyen, ils sont assurés que l'eau parviendra à l'extrémité de la rigole, mais sans prévoir la vitesse qu'elle y obtiendra. Cela est indifférent pour un petit volume d'eau, parce qu'avec une vitesse, même trop grande, son cours ne peut occasionner aucun dégats, et que d'ailleurs, dans la circonstance, on ne peut arroser qu'une très-petite étendue de terrain.

Mais avec un volume d'eau plus considérable, ce tâtonnement n'est plus admissible; car, non-seulement il faut que le nombre des vannes d'irrigation, ainsi que des rigoles principales et secondaires, ne soit ni plus grand ni plus petit qu'il ne doit être pour de bonnes irrigations; mais il est encore essentiel, ainsi que je l'ai dit, que la vitesse des eaux dans ces rigoles ne devienne ni trop forte ni trop faible.

Ce n'est donc qu'à l'aide d'un plan exact de nivellement que l'on peut résoudre ces différens problèmes.

Soit donc, Figure 1 de la Planche XXIV, une grande prairie déjà pourvue d'un canal de dérivation des eaux de la rivière, dont elle est riveraine. Je suppose encore que la pente de ce canal, ou celle générale du terrein, soit assez favorable pour que le cours de l'eau, dans les rigoles principales d'irrigation, puisse être dans un sens contraire à celui du courant du canal de dérivation. Cette circonstance est la plus avantageuse que l'on puisse rencontrer, parce qu'alors on est le maître d'augmenter ou de diminuer à volonté, et selon le volume des eaux disponibles, la vitesse de celles que l'on introduit dans les rigoles principales d'irrigation, ce qui ne peut pas arriver dans toute autre direction de ces rigoles.

Cela posé, voici comment on peut déterminer exactement le point du canal de dérivation où il faudra placer la première vanne d'irrigation C.

Il faut d'abord examiner sur le plan la cote de niveau du point x de la prairie où doit aboutir la première rigole principale d'irrigation, et, dans notre hypothèse, ce point devra être peu éloigné de celui de la prise d'eau du canal de dérivation; je suppose cette cote (4 mètres 66 centimètres).

Maintenant, pour que les eaux de ce canal, élevées au niveau de la partie supérieure des pelles de la première vanne, puissent arriver jusqu'au point x, il faut nécessairement qu'il y ait pente naturelle dans la première rigole d'irrigation; c'est-à-dire, que le niveau d'eau obtenu à sa prise d'eau soit un peu plus élevé que celui du point x où elle doit aboutir, et encore de la quantité strictement nécessaire pour procurer aux eaux de cette rigole la vitesse requise et convenable. Ce n'est donc pas à tous les points du canal, dont le niveau seroit supérieur à celui du point x, que l'on pourroit placer indifféremment la première vanne, mais seulement à celui qui procurera aux eaux de la première rigole une pente de deux à quatre millimètres au plus par huit mètres, limites établies pour cette vitesse.

En cherchant donc sur le plan les cotes de niveau des points du canal qui peuvent remplir ce but, on trouve le point y, coté (4 mètres

50 centimètres), qui est conséquemment plus élevé de 16 centimètres que le point x.

Pour déterminer ensuite si cette pente est convenable pour la bonté de l'irrigation de la portion, ou division de la prairie qui correspondroit à la première vanne placée en y, on mesure la longueur développée de la rigole principale yx : je la suppose de 480 mètres. On divise la pente trouvée de seize centimètres par cette longueur développée : le quotient $\frac{1}{3}$ indique que cette pente est d'un tiers de millimètre par mètre, ou de deux millimètres deux tiers par huit mètres, ou de $\frac{1}{3000}$; et comme elle se trouve dans les limites prescrites, le point y pourra être celui qui convient à la position de la première vanne C, sauf à réduire ou à augmenter définitivement cette pente, en la plaçant un peu plus bas, ou un peu plus haut, suivant le volume des eaux disponibles.

Ce tâtonnement méthodique est simple, et sert aussi à déterminer les points de position des autres vannes d'irrigation, les directions de la prise d'eau des canaux de dérivation, et celles des rigoles principales et secondaires d'irrigation.

Par les détails que je viens de donner sur les différens travaux d'un système complet d'irrigation, on voit que la dépense de construction de ceux de la prise d'eau est souvent la plus importante, et absolument indépendante de l'étendue du terrain à arroser, tandis que celle des autres travaux est presque toujours proportionnée à cette étendue. Il s'ensuit que plus ce terrain a de superficie, et moins la dépense de ses travaux d'irrigation est considérable relativement.

§. IV. *Travaux d'irrigation d'une Prairie riveraine d'une rivière navigable.*

Il existe un préjugé très-funeste à l'amélioration de ces prairies, qui sont très-nombreuses en France. Presque tous leurs propriétaires sont persuadés qu'étant obligés de laisser sur le bord de la rivière un passage libre, ou chemin de hallage pour le service de la navigation, il est impossible d'enclore ces prairies et de les soumettre à des irri-

gations régulières. Le défaut d'irrigation empêche l'augmentation de leurs produits, et celui de clôture les assujétit au parcours commun après la récolte de la première herbe; et dans cet état, elles ne rendent pas à beaucoup près tout ce qu'elles pourroient produire si elles étoient affranchies de ces fâcheuses servitudes. Il est vrai que les chemins de hallage sont absolument nécessaires pour le service de la navigation des rivières; mais leur largeur a des limites naturelles prévues par les lois, et déterminées par les besoins particuliers de la navigation sur chaque rivière, lorsqu'elle y est en pleine activité : par ce mot *en pleine activité*, j'entends le moment où les eaux remplissent entièrement le lit de la rivière, mais sans *débordement*, car lorsqu'elles débordent, la navigation y est nécessairement interrompue.

La largeur des chemins de hallage étant ainsi fixée pour les différens points du cours d'eau, rien n'empêche alors d'enclore le surplus des prairies riveraines, et de les soustraire ainsi à la servitude onéreuse du parcours.

Quant à leur irrigation, il faut convenir que les travaux qu'elle exigeroit seroient beaucoup plus coûteux que dans celles des prairies situées sur les bords d'une rivière non-navigable à cause de la dépense de la prise d'eau du canal de dérivation, qui augmente en proportion du volume des eaux disponibles, et des ponts qu'il faudroit construire pour le service de la navigation; aussi, dans beaucoup de circonstances, cette dépense seroit-elle un obstacle absolu à l'irrigation du terrein.

Mais s'il n'est pas toujours possible de soumettre ces prairies à des irrigations régulières, il est au moins facile d'en améliorer les produits par des irrigations accidentelles que les inondations d'hiver pourroient procurer lorsqu'elles sont chargées d'alluvions de bonne qualité, ou de les préserver des dégâts que ces inondations leur occasionnent toujours lorsque les eaux charient des substances infertiles ou qu'elles courent sur le sol avec rapidité, et même de garantir ces prairies des inondations d'été.

Un exemple choisi dans la position la plus défavorable, va donner une idée exacte de ces travaux.

Soit donc, Figure 1 de la Planche XXVI, une prairie BB située sur l'une des rives d'une rivière navigable; et je suppose 1°. que cette prairie, sans être assez grande pour mériter l'établissement d'un système complet d'irrigation, a cependant assez d'étendue pour supporter avec avantage la dépense des travaux ci-après; 2°. que la rivière, pendant ses débordemens, traverse la prairie avec une vitesse assez grande pour le raviner et y avoir formé la noue BB; ou bien qu'elle y dépose des alluvions de mauvaise qualité.

Pour préserver cette prairie des accidens différens que son voisinage du cours d'eau et les circonstances locales lui occasionnent, et en même temps lui procurer toutes les améliorations dont elle peut être susceptible, j'établis d'abord en amont de la prairie, et en arrière des limites légales du chemin de hallage, une digue CD, de dimensions assez fortes pour résister à la pression et au choc des grandes eaux supérieures, et d'une élévation assez grande pour ne pouvoir jamais en être submergée; 2°. je prolonge ensuite cette digue, de D en E, de E en F, et de F en G, en suivant les sinuosités de la rivière, et en laissant toujours au chemin de hallage sa largeur légale (1); 3°. je termine la clôture de la prairie dans sa partie inférieure par une digue transversale GH, tenant d'un côté à la digue latérale DEFG, et de l'autre au coteau qui termine l'enceinte de cette prairie à son aval.

Cette dernière digue est garnie d'une ou de plusieurs vannes avec empellemens, I, et de plusieurs passes à clapets K, K.

La clôture de l'autre côté de la prairie ne présentant aucune difficulté, n'a besoin ici d'aucune explication.

Par l'ensemble de ces travaux, on voit aisément, 1°. que les eaux

(1) L'article VII de l'ordonnance des eaux et forêts de 1669, fixe à 24 pieds du côté du tirage, et à 10 pieds sur l'autre bord, la largeur des chemins de hallage des rivières navigables. Les haies de clôture ne peuvent s'établir qu'à 50 pieds du bord qui sert de passage aux chevaux de trait.

d'inondation de la rivière ne pourront plus pénétrer dans la pairie que par les vannes I dont on pourra lever à cet effet les empollemens pendant l'hiver; 2°. que ces eaux y pénétreront sans vîtesse, et conséquemment sans pouvoir en raviner le sol, ni même y déposer autre chose que le limon dont elles sont chargées pendant la crue de l'inondation; 3°. que ces vannes étant hermétiquement fermées pendant l'été, la prairie ne sera plus exposée aux inondations de cette saison qui en rouilloient les herbes; 4°. que les passes à clapets assureront très-bien l'écoulement des eaux intérieures, lorsque celles extérieures seront rentrées dans leur lit.

Au surplus, ces différens travaux, aux dimensions près, sont absolument les mêmes que ceux que j'ai décrits dans le Paragraphe II, et leur construction exige la même solidité relative, et les mêmes précautions.

§. V. *Manière économique de niveler les Terreins soumis à des irrigations régulières.*

L'expérience prouve que plus les terreins que l'on veut arroser sont planes, ou d'une pente uniforme, plus les travaux et l'usage des irrigations deviennent faciles et économiques; sous ce rapport, le moyen de leur procurer cette pente uniforme fait partie des travaux d'irrigation.

Malheureusement les mouvemens de terre sont généralement si coûteux que l'on craint de les entreprendre, et pour éviter une aussi grande dépense dans le nivellement des bas-fonds des prairies, je fais usage d'un moyen très-simple, mais qui exige de la persévérance et une localité favorable.

Il faut d'abord avoir à sa disposition un cours d'eau quelconque, régulier ou accidentel, qui soit à un niveau supérieur aux bas-fonds que l'on veut remblayer; et, dans toutes les prairies soumises à des irrigations régulières, cette circonstance locale existe toujours.

Soit donc, Figure 1 de la Planche XXIV, un bas-fond K, à remblayer au niveau du terrain environnant de la prairie. A cet

effet, j'établis une rigole momentanée L, tirée du canal supérieur, immédiatement au-dessus de la vanne d'irrigation C, et dirigée sur la naissance de ce bas-fond en suivant la ligne de plus grande pente du terrain.

A la fonte des neiges, ou pendant les inondations du cours d'eau, je baisse la pelle de la vanne C, afin d'introduire toutes les eaux du canal supérieur dans la rigole L. Ces eaux bourbeuses ainsi conduites dans le bas-fond K, avec toute la vitesse que leur volume et la pente du terrain leur auront procurée, y sont subitement arrêtées dans leur cours par un *routtis* ou barrage en clayonnage *m*, *m*, fait à l'avance et placé solidement sur les contours les plus bas de ce bas-fond et qui en ferme l'issue. Alors ces eaux perdent avec leur vitesse la force de retenir les vases ou les terres dont elles étoient chargées ; elles les déposent donc dans le bas-fond, et en exhaussent ainsi le sol.

On répète cette opération jusqu'à ce que le remblai soit achevé, et on la termine par un aplanissement à bras d'homme.

Si l'on avoit de bonnes terres disponibles à la proximité du cours d'eau, on accéléreroit beaucoup l'opération ; en les faisant jeter dans le canal, ses eaux les transporteroient de suite dans le bas-fond de la manière la plus prompte et la plus économique.

Ce moyen, que je n'ai vu consigné dans aucun ouvrage, m'avoit été suggéré par la pratique des irrigations d'eaux troubles, et je pensois qu'il avoit dû se présenter aussi à l'esprit de beaucoup d'autres irrigateurs. Je n'ai donc point été étonné de trouver dans le *Traité général d'Irrigation de M. William Tatham*, le parti avantageux que quelques Anglais ont su tirer de cette propriété des eaux troubles pour améliorer les sols les plus stériles ; et comme il existe en France des localités où il seroit très-avantageux d'imiter ces procédés anglais, je vais en faire l'objet d'un article particulier.

§. VI. *Des travaux relatifs à l'inondation appelée* warping *par les Anglais.*

Cette espèce d'inondation n'est autre chose qu'une application en grand du moyen que je viens d'exposer pour remblayer les bas-fonds ;

et pour en accélérer les effets sur les plages stériles de la mer, les Anglais ont eu la hardiesse heureuse d'y employer les eaux bourbeuses des grandes marées.

Ils donnent le nom de *warping* à cette espèce d'inondation, et celui de *warper* à l'action du warping. On appelle aussi le résultat de cette inondation, lorsqu'elle s'exécute avec des eaux douces, *dessèchement* par *acoulis*.

« Cette opération par laquelle on crée le sol, est, dit-on, très-moderne, et divers comtés en Angleterre en réclament la découverte. Le *Remembrancer*, ou Calendrier du fermier, en attribue la pratique originelle au comté de Lincolhn, tandis que d'autres en accordent la priorité à celui d'Yorck; mais tous paroissent établir en fait que, malgré la dépense qu'elle exige d'abord, il est peu de cas où l'argent puisse être employé plus avantageusement, et que le warp procure la plus riche espèce de sol ».

La méthode recommandée par le lord Hawke, dans son ouvrage intitulé: *Agricultural survey of Yorck shere*, consiste à faire une digue ou levée en terre contre la rivière dans laquelle le flux de la mer remonte le long du terrain que l'on veut warper. On donne à cette digue un talus des deux côtés d'environ trois pieds pour chaque pied de hauteur perpendiculaire. La hauteur et la largeur des sommets sont ordinairement réglées par la force du flux et la profondeur de l'eau.

L'objet principal de cette opération est de pouvoir commander à la terre et à l'eau à volonté.

Les ouvertures, ou écluses, pratiquées dans la levée, sont en plus grand ou en plus petit nombre, selon l'étendue du terrain qu'il s'agit d'inonder, et suivant les idées du propriétaire. Mais, en général, il n'y a que deux écluses, l'une appelée *porte d'inondation* (floodgate), destinée à admettre l'eau, et l'autre *porte de décharge* (clough), qui la laisse sortir. Ces deux portes, suivant le lord Hawke, suffisent pour dix ou quinze acres (environ quinze arpens de vingt pieds pour perche).

Quand les grandes marées commencent, c'est-à-dire, à la nouvelle et à la pleine lune, l'écluse d'inondation est ouverte pour admettre l'eau, celle de décharge ayant été préablement fermée par le poids des eaux de la marée montante. Lorsqu'ensuite la marée redescend, l'eau précédemment admise par l'écluse d'inondation ouvre celle de décharge, et passe lentement, mais complètement, parce que les écluses de décharge ont été construites de manière que l'eau puisse s'écouler entièrement, entre le flux de la marée admise et le flux suivant. On doit donner une attention particulière à ce point.

Les portes d'inondation sont établies de manière que la grande marée seule puisse entrer lorsqu'elles sont ouvertes; leurs radiers doivent donc être placés au-dessus du niveau des marées moyennes.

Le terrein warpé doit être mis en cultures labourées pendant six ans au moins après l'inondation. Celui qui est converti ensuite et continué en herbages ne peut plus être warpé, car les sels que renferme le limon feroient infailliblement périr les herbes : excepté ce cas, il faut warper de nouveau le terrein tous les sept ou huit ans; on le laisse en friche l'année seulement qu'il a été warpé.

§. VII. *Travaux d'amélioration des Prairies marécageuses et des Marais.*

Tous les travaux d'art que j'ai décrits jusqu'ici pour l'amélioration des prairies naturelles, ont eu pour but de leur procurer de la manière la plus économique, 1°. les engrais périodiques dont elles ont besoin pour entretenir et même augmenter la fertilité de leur sol; 2°. une humidité convenable pour activer et assurer la végétation de leurs produits.

Il n'en est pas de même pour les prairies marécageuses et les marais, leur amélioration ne peut s'obtenir que par des moyens tout différens: En effet, ces herbages dont le voisinage est si mal-sain pour les hommes, et le pâturage si nuisible à la constitution des bestiaux qui n'ont pas d'autre nourriture, n'ont aucun besoin d'engrais ni d'humidité; car d'un côté leur sol est annuellement fertilisé par une grande quantité de plantes grasses, que les bestiaux refusent de manger et

qui pourrissent sur pied, et de l'autre leur état de marécage n'est dû qu'à une humidité toujours surabondante qui favorise la végétation des plantes nuisibles ou inutiles, et nuit à celle des bonnes herbes qui pourroient y croître.

On ne peut donc améliorer les produits de cette quatrième classe de prairies naturelles, qu'en les desséchant.

L'art des dessèchemens, principalement lorsque le terrein a beaucoup d'étendue, exige de grandes connoissances théoriques et pratiques, qu'on ne peut trouver réunies que dans les hommes qui ont fait de cet art une étude particulière.

Pour effectuer un desséchement en toute circonstance, il faut remplir deux conditions indispensables : 1°. détruire la cause de la formation du marais ; 2°. en vider complètement les eaux intérieures.

Les causes physiques de la formation des marais ne sont pas nombreuses, mais elles présentent ordinairement tant de différences dans leurs circonstances locales, qu'il est d'abord difficile de les reconnoître, ensuite d'en apprécier l'intensité et enfin de pouvoir déterminer d'avance les moyens les plus convenables et sur-tout les plus économiques pour les détruire. Ces moyens eux-mêmes sont variables, souvent pour le lieu même du desséchement, ensorte qu'il est impossible d'établir aucunes règles fixes et uniformes dans la direction de ces travaux.

« Avec des matériaux souvent sans consistance, on trouve continuellement à combattre un ennemi dont il n'est pas toujours facile de calculer la force et de connoître la marche, et qu'il faut vaincre cependant sur tous les points, par des moyens presque toujours différens. En sorte qu'à chaque pas que l'on fait dans ces travaux, on est obligé de se servir du seul moyen que l'art prescrit pour ce cas particulier, et que l'on ne pourroit deviner si, à des connoissances profondes en architecture hydraulique, on ne réunissoit pas un coup-d'œil très-exercé, ou cet excellent esprit d'observation qui tient souvent lieu d'une grande expérience. » (M. de Chassiron, *Mémoire sur les grands Desséchemens*.)

Cette réunion d'une saine théorie à une grande expérience est d'autant plus nécessaire dans la direction des grands dessèchemens, que la construction des travaux qu'ils exigent est plus dispendieuse. C'est pourquoi je ne m'en occuperai point ici.

Cependant, il seroit à désirer que tous les propriétaires des prairies marécageuses fissent une étude particulière de cet art, dont ils trouveront les élémens dans le mémoire déjà cité de M. de Chassiron, imprimé dans le premier volume des Mémoires de la Société d'Agriculture du département de la Seine ; dans celui de feu M. Crette de Palluel imprimé dans le même volume ; dans l'architecture hydraulique de Bélidor ; dans les principes de M. Dubuat, etc. ; afin de pouvoir reconnoître par eux-mêmes, et discuter les avantages et les inconvéniens des dessèchemens qu'ils auroient à faire, et se familiariser avec ceux qui ne présentent pas de grandes difficultés à surmonter.

En effet, autant ces travaux exigent de précautions, offrent des difficultés et occasionnent de dépenses dans les grands dessèchemens, autant ils deviennent faciles et peu dispendieux, lorsque l'on est favorisé par les circonstances locales, et que les terreins à dessécher ont peu d'étendue. Les principes de ces petits dessèchemens sont les mêmes que ceux que j'ai indiqués pour les grands dessèchemens, mais le nombre des obstacles locaux diminuant avec la circonscription du terrain, celui des moyens à employer pour les vaincre diminue dans la même proportion, et ces dessèchemens ne sont plus qu'un jeu, pour ainsi dire, pour les hommes de l'art.

Quelques exemples vont servir de preuve à cette opinion.

Si l'on n'a qu'une petite portion marécageuse à dessécher dans une prairie, l'opération est très-simple.

L'état marécageux de cette portion ne peut être dû qu'à la stagnation d'eau d'irrigation ou d'inondation, et une simple rigole d'écoulement suffira presque toujours pour en dessécher le sol, ou qu'à l'existence de sources cachées qui n'ont point d'écoulement, et un fossé convenablement disposé en procurera le dessèchement.

Lorsque le marais a plus d'étendue et que sa formation est due aux débordemens périodiques d'un cours d'eau dont le lit est à un niveau supérieur à celui du marais, sans pouvoir ensuite en faire écouler les eaux stagnantes que par des moyens plus compliqués, son dessèchement ne peut s'opérer que par des travaux convenables dont le but doit être; 1°. d'empêcher les eaux du cours d'eau de se répandre sur la surface du marais; 2°. d'en assécher toutes les parties en assurant l'écoulement le plus prompt et le plus complet aux eaux qui y restoient en stagnation.

C'est en établissant des digues semblables à celles dont j'ai déjà donné la description que l'on parvient à remplir la première condition, et l'on obtient la seconde par le moyen de fossés de dessèchement, multipliés autant qu'il est nécessaire, et ouverts dans les directions et avec les pentes que réclame la topographie des lieux.

Ces dessèchemens ne sont pas très-dispendieux, et leur succès n'est jamais incertain, lorsque le terrein environnant présente des pentes favorables. Seulement il faut diriger ces travaux avec toute l'intelligence et l'économie convenables.

Les digues doivent avoir des dimensions suffisantes pour pouvoir résister au choc et à la pression des grandes eaux qu'elles doivent contenir; j'en ai parlé avec détail dans le §. 2, art. 7, de cette Section. Quant aux différens fossés de dessèchemens et d'écoulement, ils doivent avoir assez de capacité pour recevoir, sans débordement, les eaux qu'ils doivent réunir; mais, pour arriver à ce but, de la manière la plus économique, il faudroit pouvoir d'avance calculer le volume de ces eaux et en déduire les dimensions de ces fossés : ce qui est difficile à faire rigoureusement. C'est pourquoi il faut se contenter d'un calcul approximatif, et, pour éviter l'excès des dimensions des fossés, on les ouvre d'abord dans les plus petites dimensions présumées; mais on laisse de chaque côté de leur tracé de larges francs-bords, afin d'avoir la facilité de les élargir ensuite au besoin avec la plus grande économie.

On laisse *marner* ou mûrir les terres de ces déblais pendant quelque

temps, et on les répand ensuite sur le terrein dont elles exhaussent et bonifient le sol.

C'est par de semblables travaux que feu M. Cretté de Palluel, a su dessécher une assez grande étendue de prairies marécageuses et en retirer de très-grands avantages. Les deux exemples que je prends dans son excellent mémoire déjà cité, compléteront l'idée de la facilité, de la simplicité et de la modique dépense des travaux de dessèchemens dans les circonstances favorables, et des avantages plus ou moins grands qui en résultent dans le plus grand nombre de cas.

Premier exemple : « La prairie A, A, Figure 2, de la Planche XXVI, étoit autrefois un marais où les eaux séjournoient et formoient un lac, faute de n'avoir aucune issue; le terrein en étoit inculte, et les habitans de trois paroisses voisines y envoyoient paître leurs bestiaux à mesure que les grandes chaleurs de l'été en avoient desséché quelques portions.

» Par une opération qui n'a rien que de simple et qui a été peu dispendieuse, l'on a acquis une portion de pré de plus de soixante-dix arpens, qui produit aujourd'hui d'excellens foins et fait un excellent pâturage.

» Le terrein DDDD, qui entoure la prairie A, A, est plus haut de huit à neuf pieds. D'un autre côté, les berges de la rivière de *Croust*, forment aussi une élévation de six à sept pieds au-dessus du sol de la prairie, de manière qu'elle n'avoit aucune issue pour s'égoutter.

» La rivière de *Rouillon*, quoique fort éloignée de cette prairie, a présenté le moyen de dessèchement; et pour y parvenir, on a construit un coffre (aqueduc souterrain) en pierres FF, qui passe sous la rivière de Croust, et un fossé principal I, de huit pieds de largeur, qui traverse la prairie E E, et reçoit les eaux qui doivent s'écouler par le conduit F F.

» La dépense de ce dessèchement, sans y comprendre cependant celles des sangsues ou fossés secondaires qui ont été ensuite établis aux frais de chaque co-partageant, a été de *quatorze cent dix francs*,

et ces prés sont aujourd'hui loués à raison de *quarante-deux livres* l'arpent. Voilà une prairie achetée à bon marché ! »

Deuxième exemple : « La prairie M, mêmes Figure et Planche, formoit aussi un marais tourbeux et impraticable. La plus grande portion étoit inaccessible aux bestiaux ; le foin en étoit aigre, sûr, et elle ne produisoit que des joncs ; aujourd'hui ce pré est aussi riche que les autres. Par le moyen d'un conduit L, sous la rivière de Croust, j'ai fait baisser l'eau de cette prairie quatre pieds plus bas que la superficie du sol. Les joncs ont disparu avec des engrais que j'y ai fait répandre à plusieurs reprises. Les arbres, qui n'y avoient jamais rien fait jusqu'alors, y viennent supérieurement, et depuis deux ans, je me suis procuré la facilité d'y extraire de la tourbe, sans que les ouvriers aient été gênés par les eaux. »

§. VIII. *Travaux d'irrigation des Prairies, ou Marais nouvellement desséchés.*

Ces prairies conservent encore pendant quelques années une humidité surabondante, qui ne permet pas de leur donner des irrigations par inondation ; mais il est très-avantageux de pouvoir leur procurer des *arrosemens*, ou plutôt des *irrigations par infiltration*, pendant les grandes sécheresses de l'été.

Les agronomes ne paroissent pas d'accord sur la meilleure manière d'opérer ces arrosemens. Les uns, par la considération de la grande intensité de l'évaporation pendant l'été, et de la perte souvent assez grande du terrain occupé par les fossés principaux et secondaires d'irrigation, conseillent de les établir à ciel couvert ; et les autres, par des motifs d'une aussi grande importance, veulent que ces irrigations soient faites à ciel ouvert, sauf les lacunes nécessaires pour les communications.

Je partage avec M. de Chassiron l'opinion de ces derniers.

En effet : 1°. la grande évaporation des eaux pendant l'été peut être une considération majeure dans les localités où l'eau est rare, mais comme l'irrigation par infiltration est particulièrement nécessaire pour protéger et favoriser la végétation des plantes sur les marais

nouvellement desséchés, et que, dans l'exécution des travaux de leur dessèchement, on a dû se ménager dans les parties supérieures un volume d'eau suffisant pour alimenter ces irrigations; cette considération devient ici presque nulle; 2°. la perte du terrain occupé par les fossés d'irrigation est réelle; mais il faut la réduire à sa juste valeur, et sur-tout calculer si cette perte n'est pas effectivement inférieure à celle produite par le peu d'effet que produiront les irrigations à ciel couvert, et par les inconvéniens attachés à cette pratique. Car, d'abord, les eaux renfermées dans ces canaux souterrains ne profiteront point des influences de l'atmosphère, et sur-tout de la chaleur qui est si nécessaire pour développer leurs qualités fertilisantes; en second lieu, la construction de ces canaux sera beaucoup plus coûteuse que celle des fossés à ciel ouvert; 3°. les dégradations intérieures des canaux couverts ne seront aperçues que par l'interruption des eaux, manifestée par des inondations préjudiciables, et dont on ne pourra reconnoître la cause qu'après avoir entièrement, ou presque entièrement, découvert le dessus de ces canaux, et sacrifié conséquemment les productions que l'on auroit confiées au terrain qu'ils occupent; enfin, leur entretien exige des attentions et des soins continus dont les cultivateurs ordinaires sont rarement susceptibles.

Quoi qu'il en soit, les travaux qu'exigent les irrigations par infiltration ne sont ni compliqués ni d'une exécution difficile: Ils consistent, 1°. dans un fossé ou canal de dérivation supérieur; 2°. dans un fossé inférieur, dit *de décharge*; 3°. dans des fossés principaux et secondaires d'irrigation que l'on multiplie autant qu'il est nécessaire pour l'arrosement complet du terrain. Les fossés principaux ont leur prise d'eau particulière sur le canal de dérivation; et à l'aide d'une vanne avec empellement, on y introduit les eaux lorsqu'on le désire; on les maintient dans ces fossés principaux, par des vannes inférieures, au niveau nécessaire pour qu'elles puissent s'écouler naturellement dans les fossés secondaires, où elles sont aussi maintenues constamment pendant l'irrigation, et par un moyen analogue, à une hauteur de dix-sept à trente-trois centimètres au plus au-dessous du niveau du sol

de la division de prairie; enfin, tous ces différens fossés doivent être disposés pour pouvoir écouler, lorsque cela est nécessaire, la totalité des eaux qu'ils ont reçues.

On voit que l'art de ces irrigations consiste, comme celui des irrigations par inondation, à se rendre maître absolu des eaux et à arroser en temps opportun.

Ceux qui desireroient avoir plus de détails sur la pratique des différentes espèces d'irrigations peuvent consulter les articles *Irrigations* et *Prairies naturelles* du *Nouveau Cours complet d'Agriculture théorique et pratique* (1809).

FIN.

TABLE.

DISCOURS PRÉLIMINAIRE........................ Page 1

PREMIÈRE PARTIE.

Principes généraux... 5

CHAPITRE PREMIER. Économie........................... 6
 SECTION PREMIÈRE. Sur le nombre et l'étendue des bâtimens d'une exploitation rurale... ibid.
 §. I^{er}. Tableau des différentes cultures de la France........... 7
 §. II. Usage de ce Tableau pour les projets de constructions rurales. 13
 1°. De l'Habitation.. ibid.
 2°. Logemens des animaux domestiques.................... 14
 3°. Bâtimens nécessaires pour resserrer les récoltes et les fourrages. ibid.
 4°. Ceux destinés à conserver les grains battus et autres fruits de la terre.. 15
 SECT. II. Économie sur le choix des matériaux disponibles, et sur la manière de les employer... 16
 §. I^{er}. Choix des matériaux................................... 17
 §. II. De la meilleure manière de les employer............... 18
 1°. Maçonneries, Mortiers................................ 19
 2°. Charpente.. 27
 3°. Menuiserie... 29
 4°. Serrurerie.. 30
 5°. Couverture... 32
 SECT. III. Décoration des Bâtimens ruraux..................... 33
 SECT. IV. Entretien de ces Bâtimens, ou moyens d'en obtenir la durée. ibid.

CHAP. II. Placement d'un Établissement rural................. 35
CHAP. III. Orientement de ses différens Bâtimens.............. 36
CHAP. IV. Ordonnance générale de ces Bâtimens.............. 38
CHAP. V. Leur distribution particulière....................... ib.
CHAP. VI. Salubrité des Bâtimens ruraux...................... 39

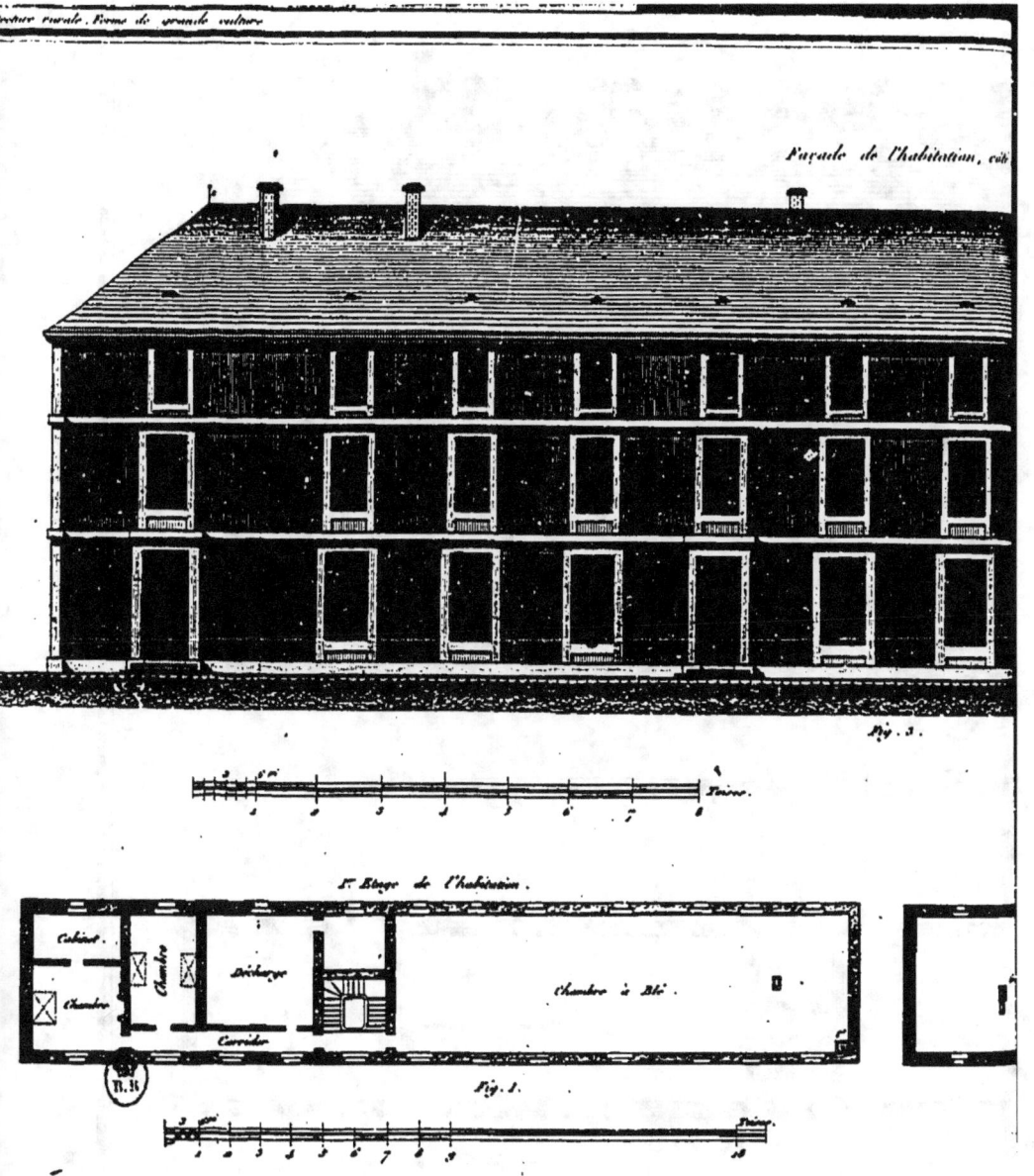

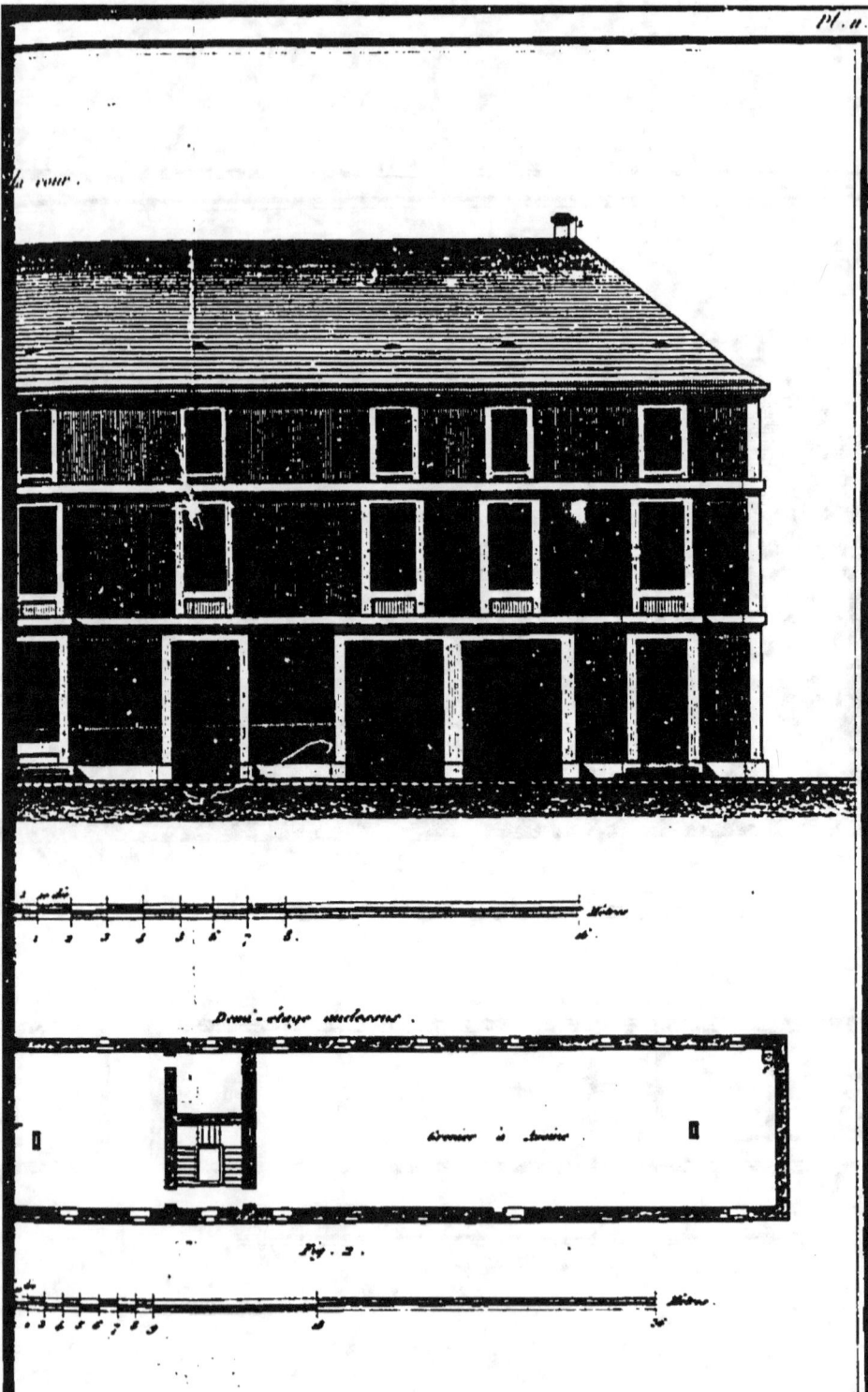

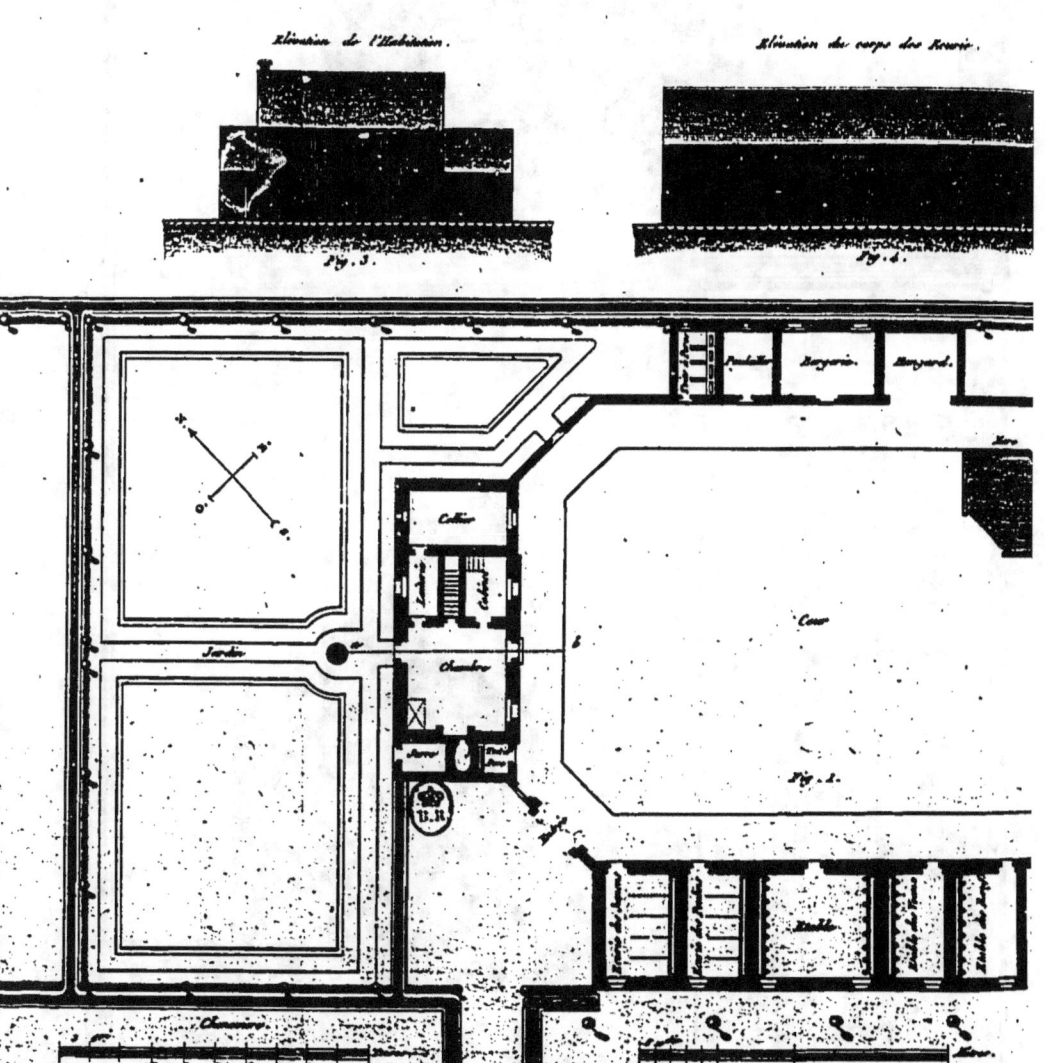

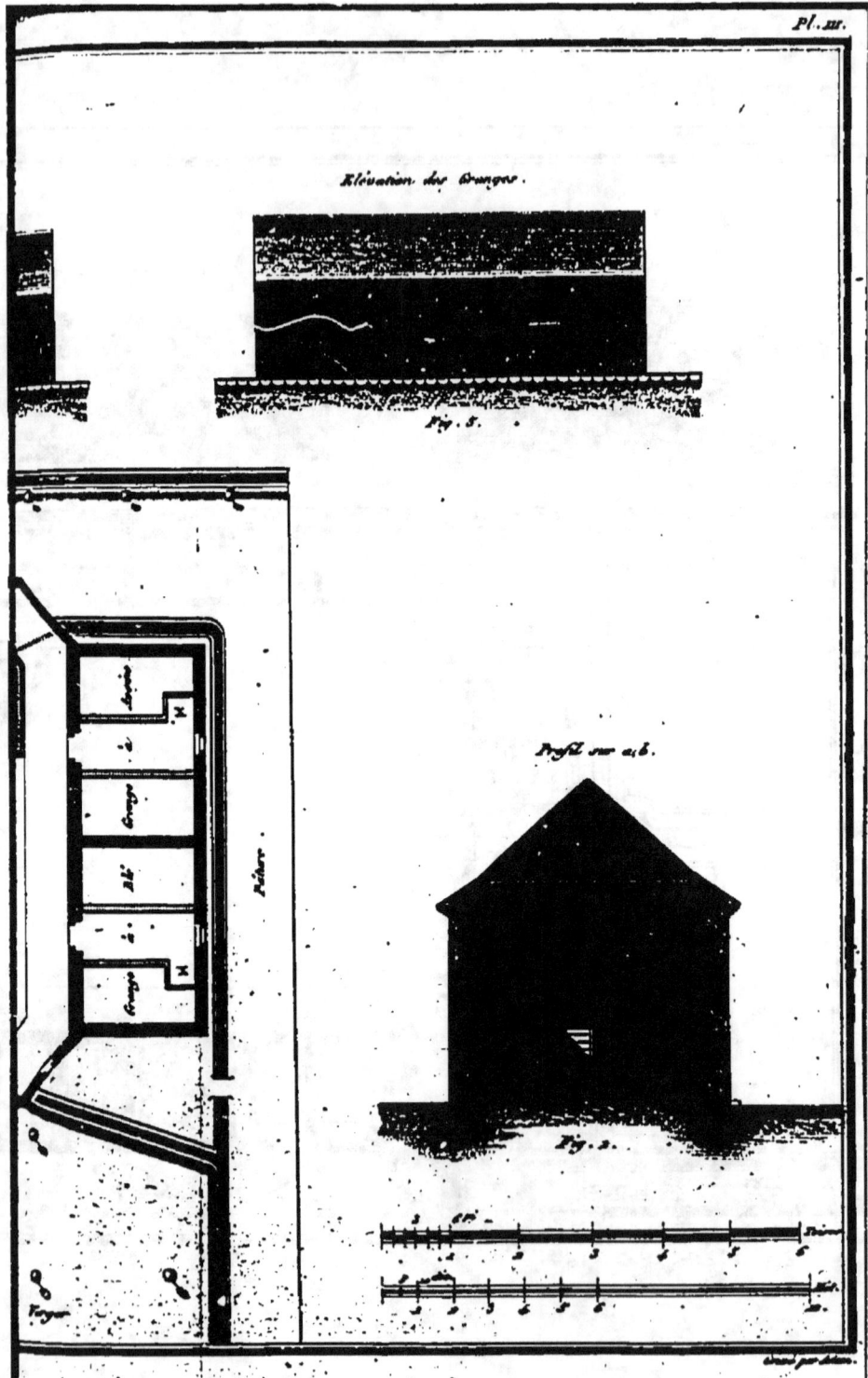

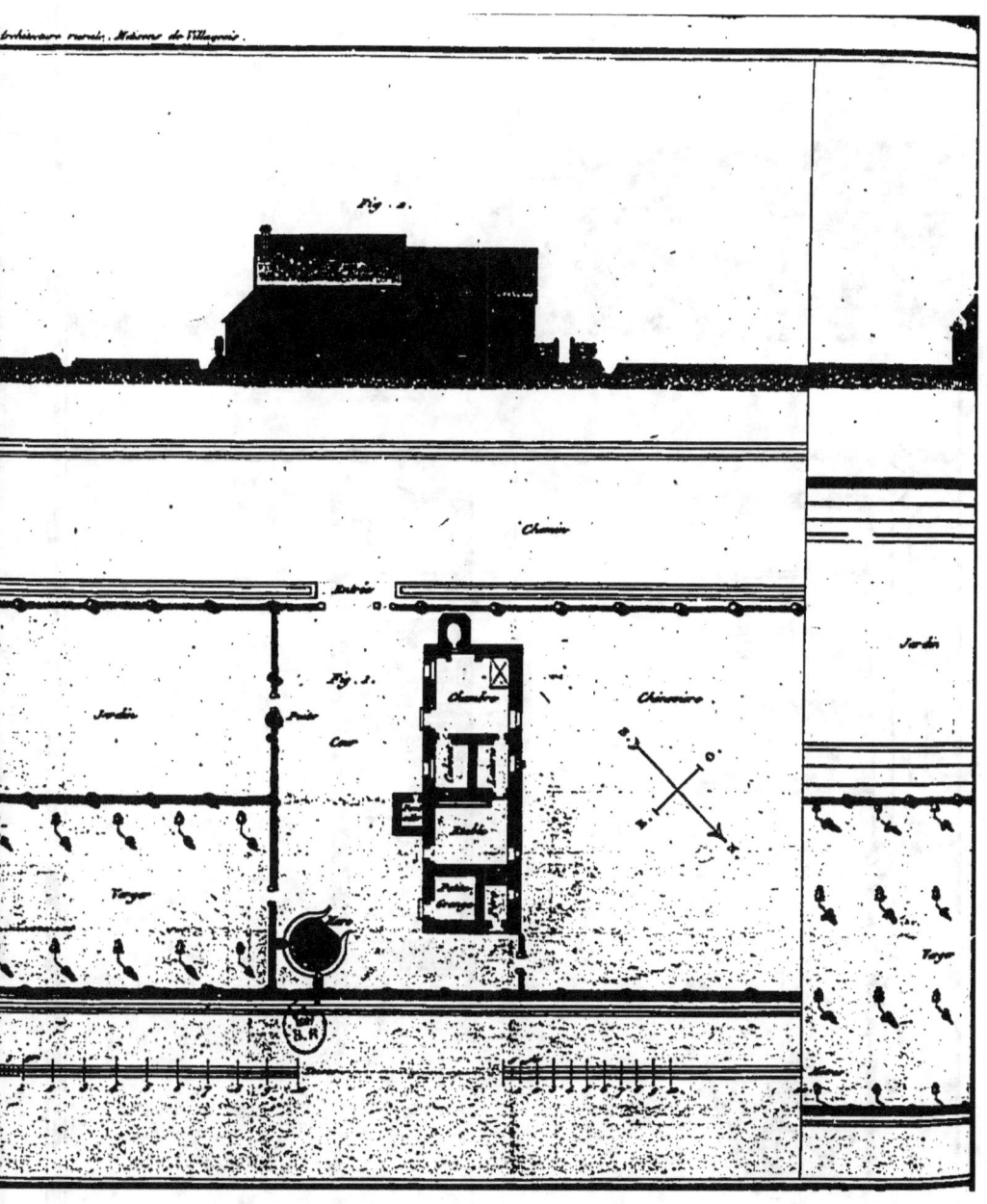

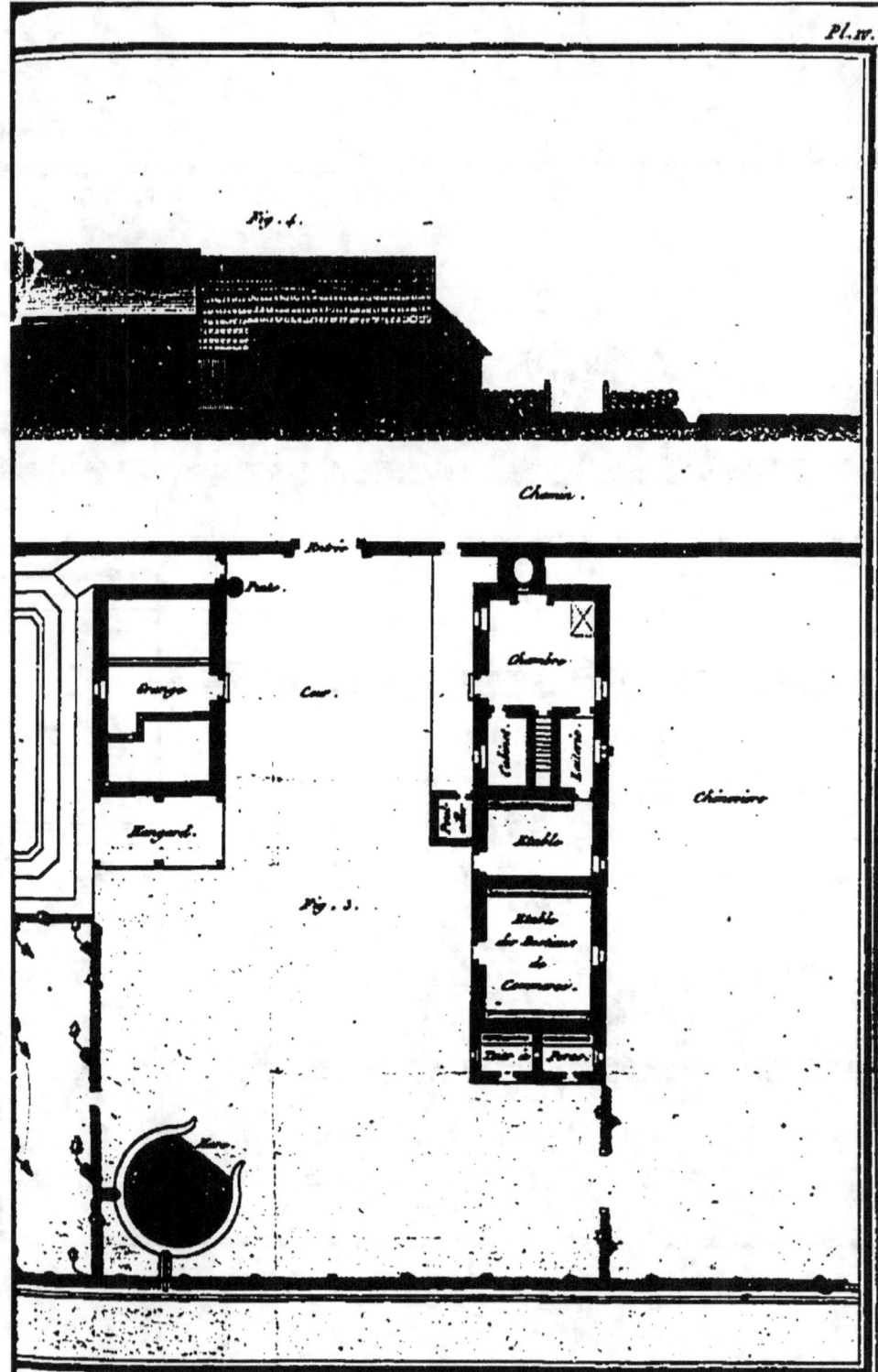

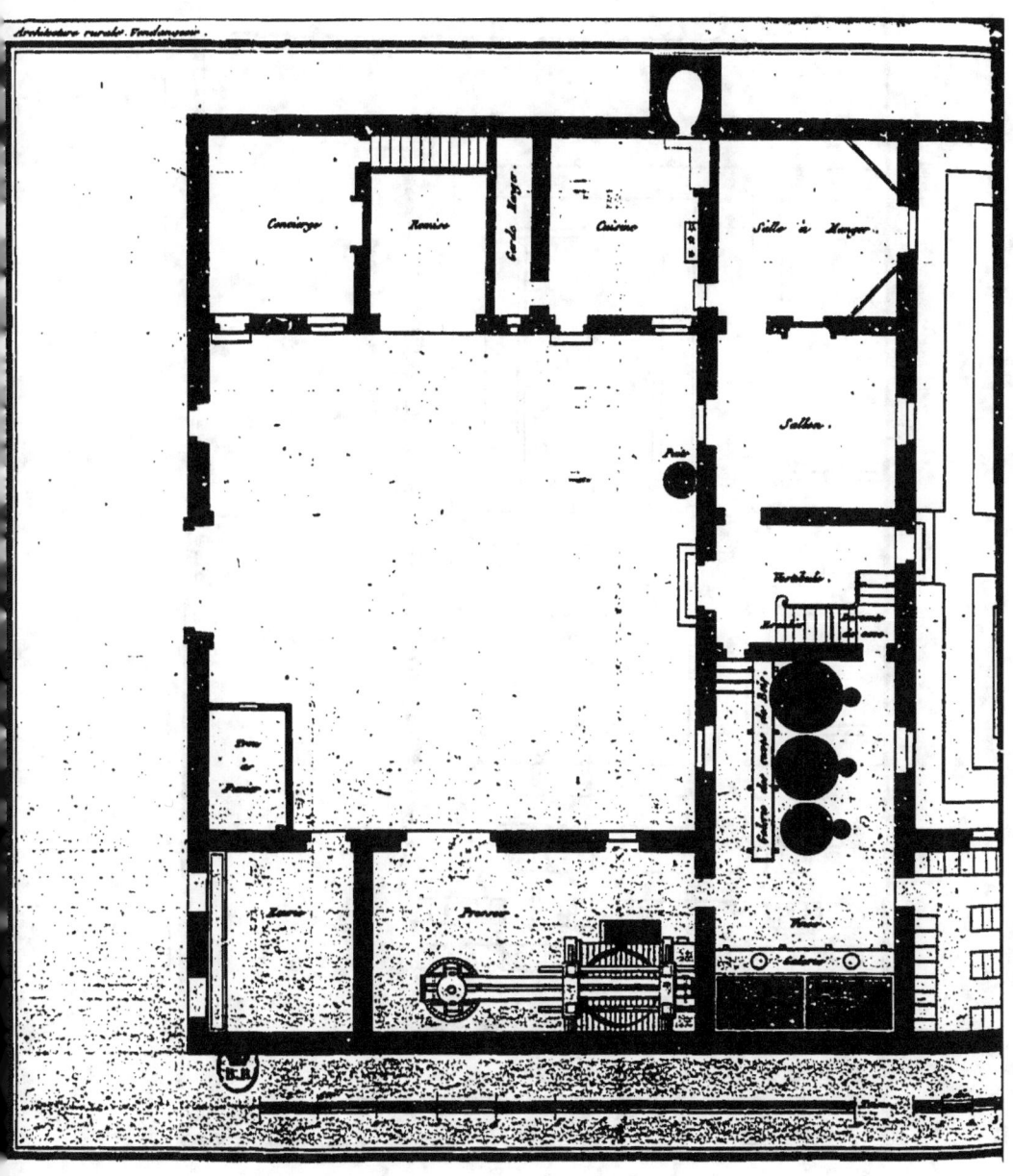

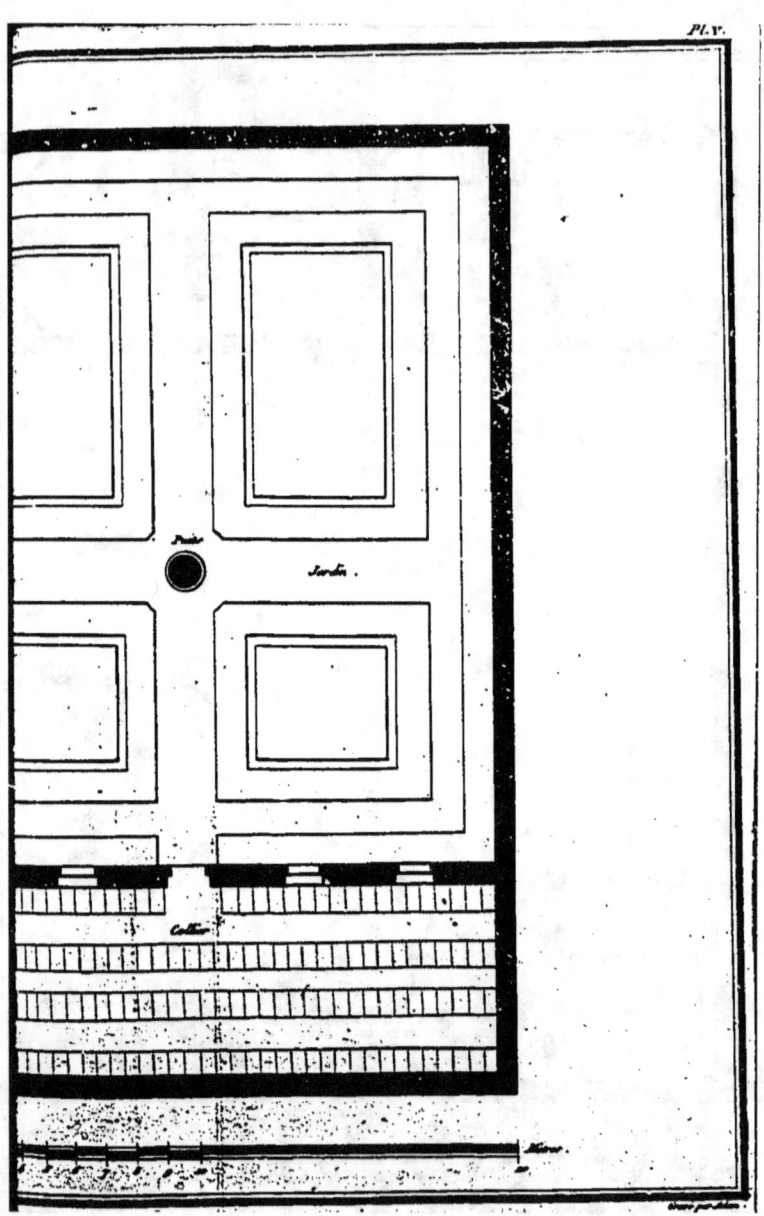

Pl. V.

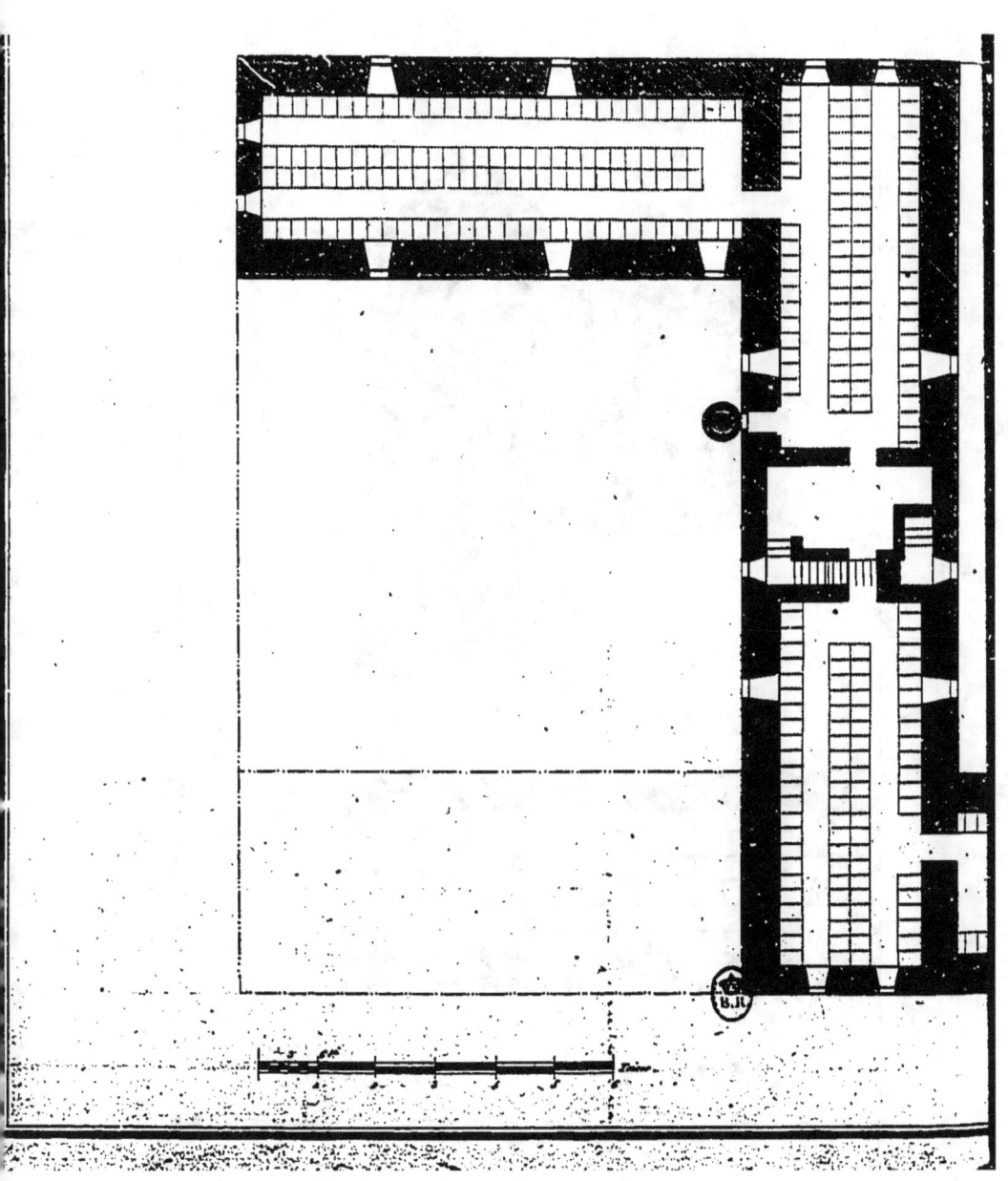

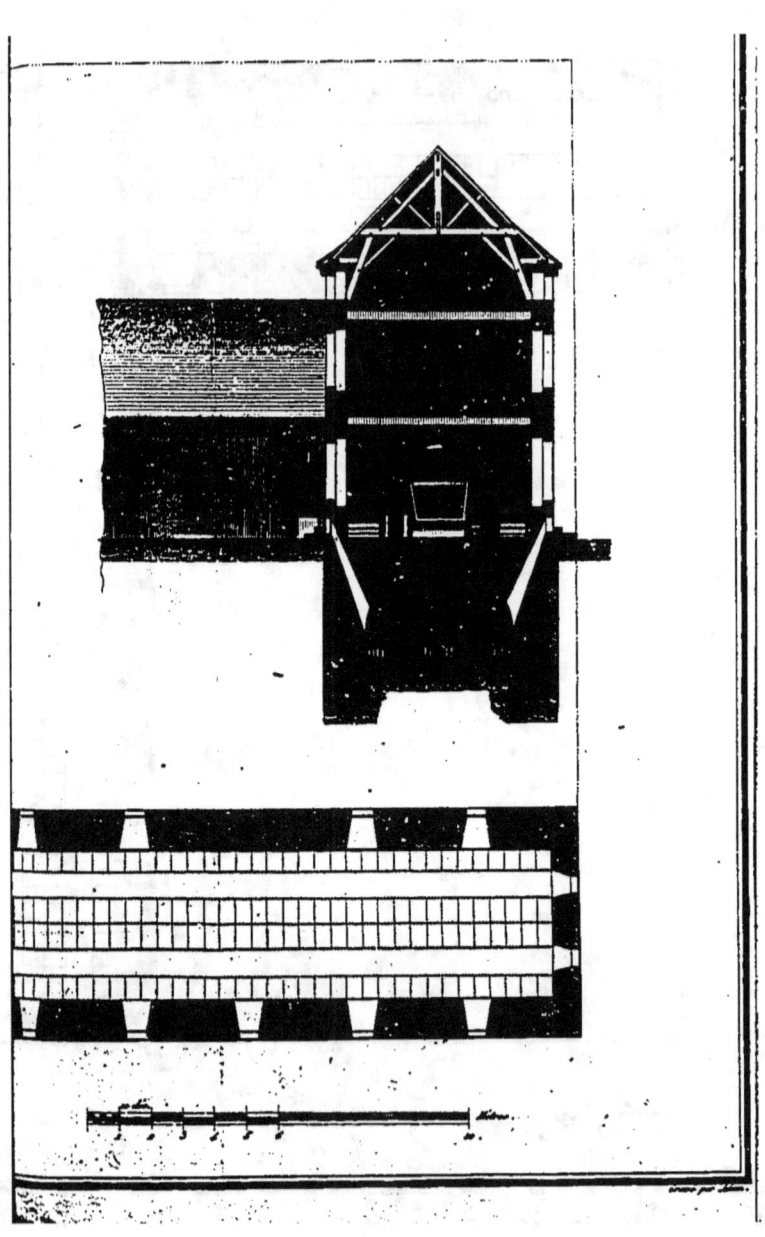

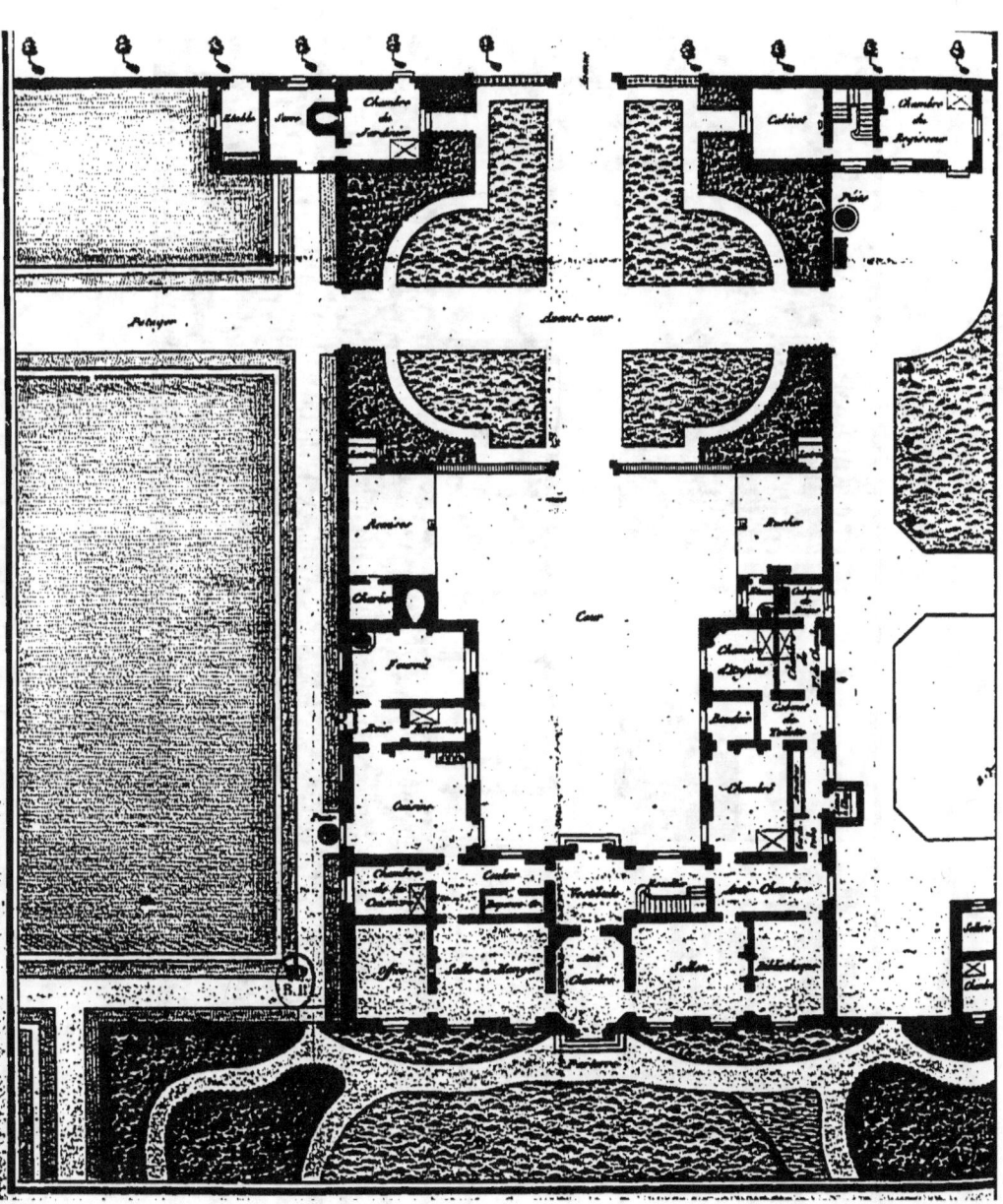

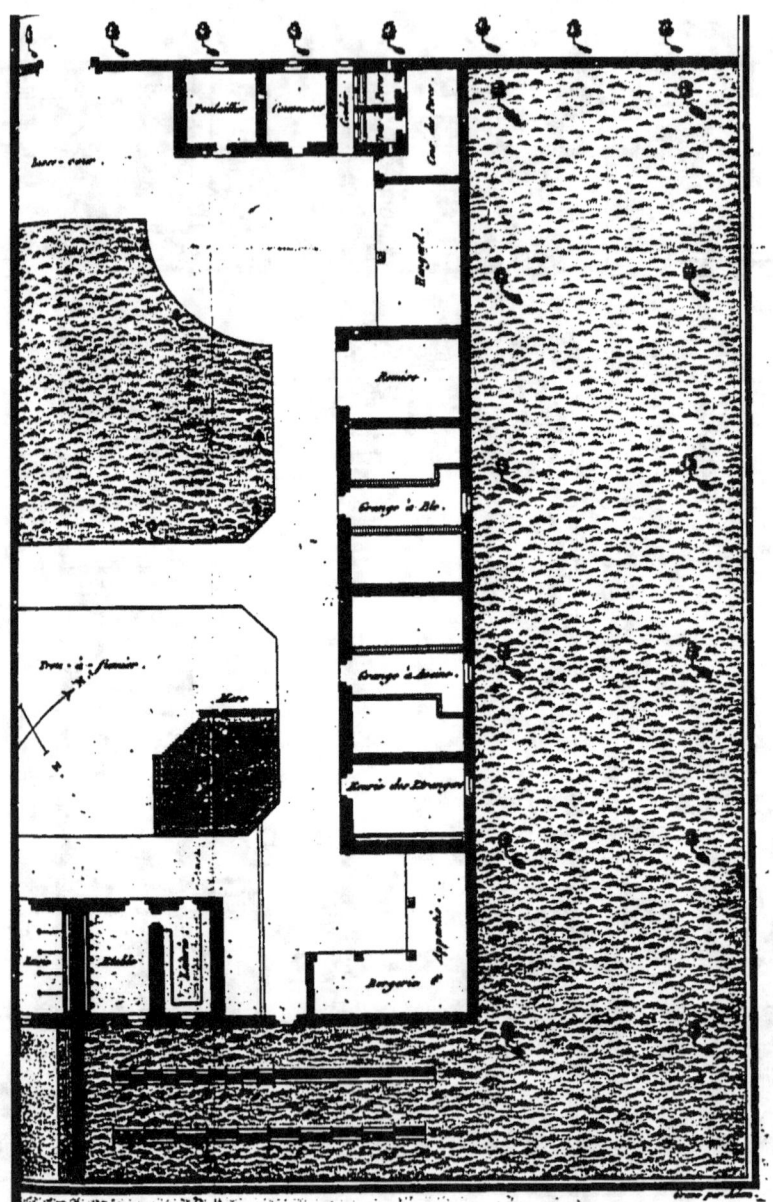

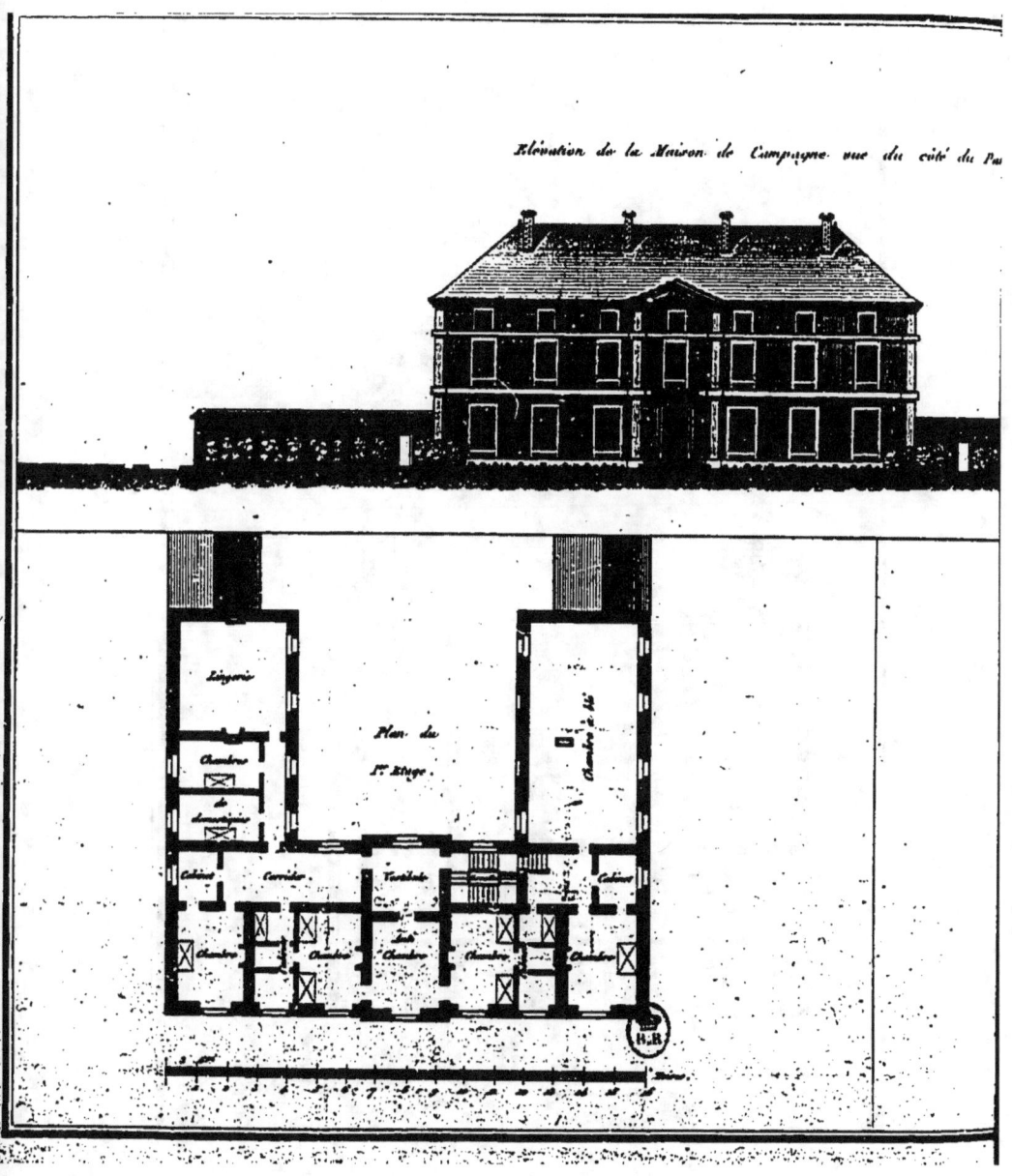

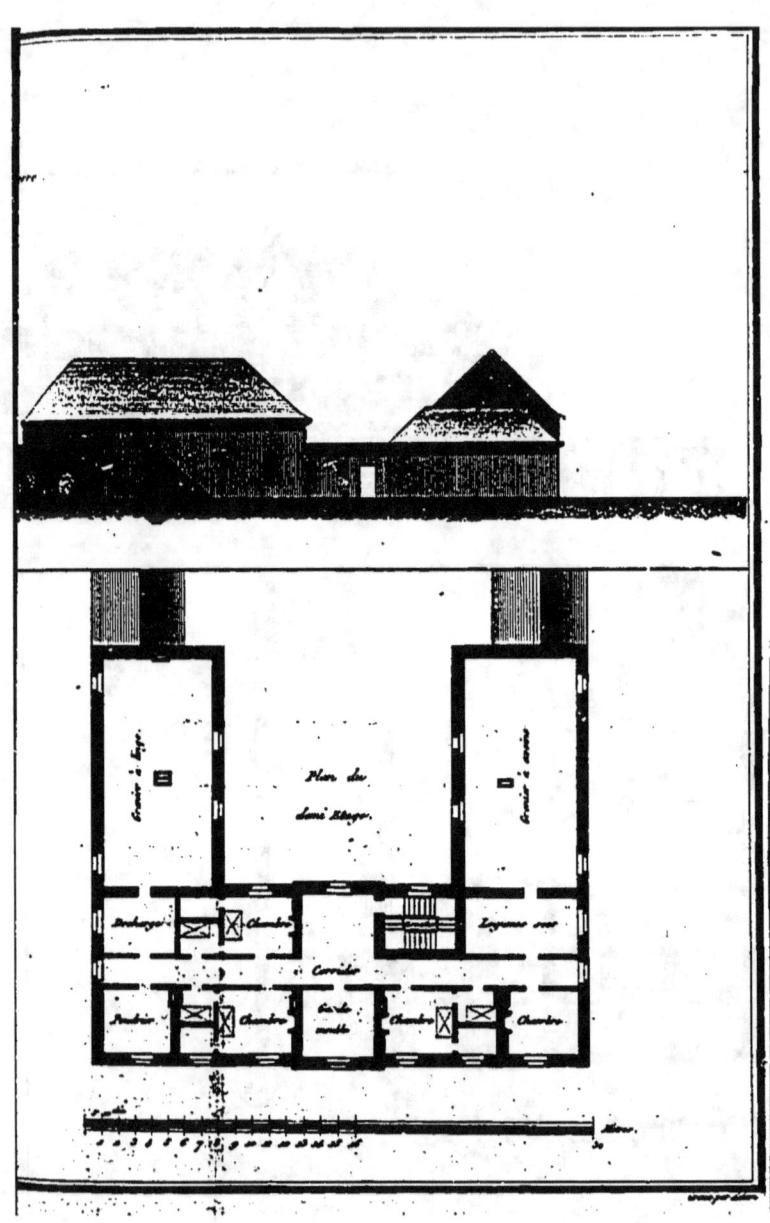

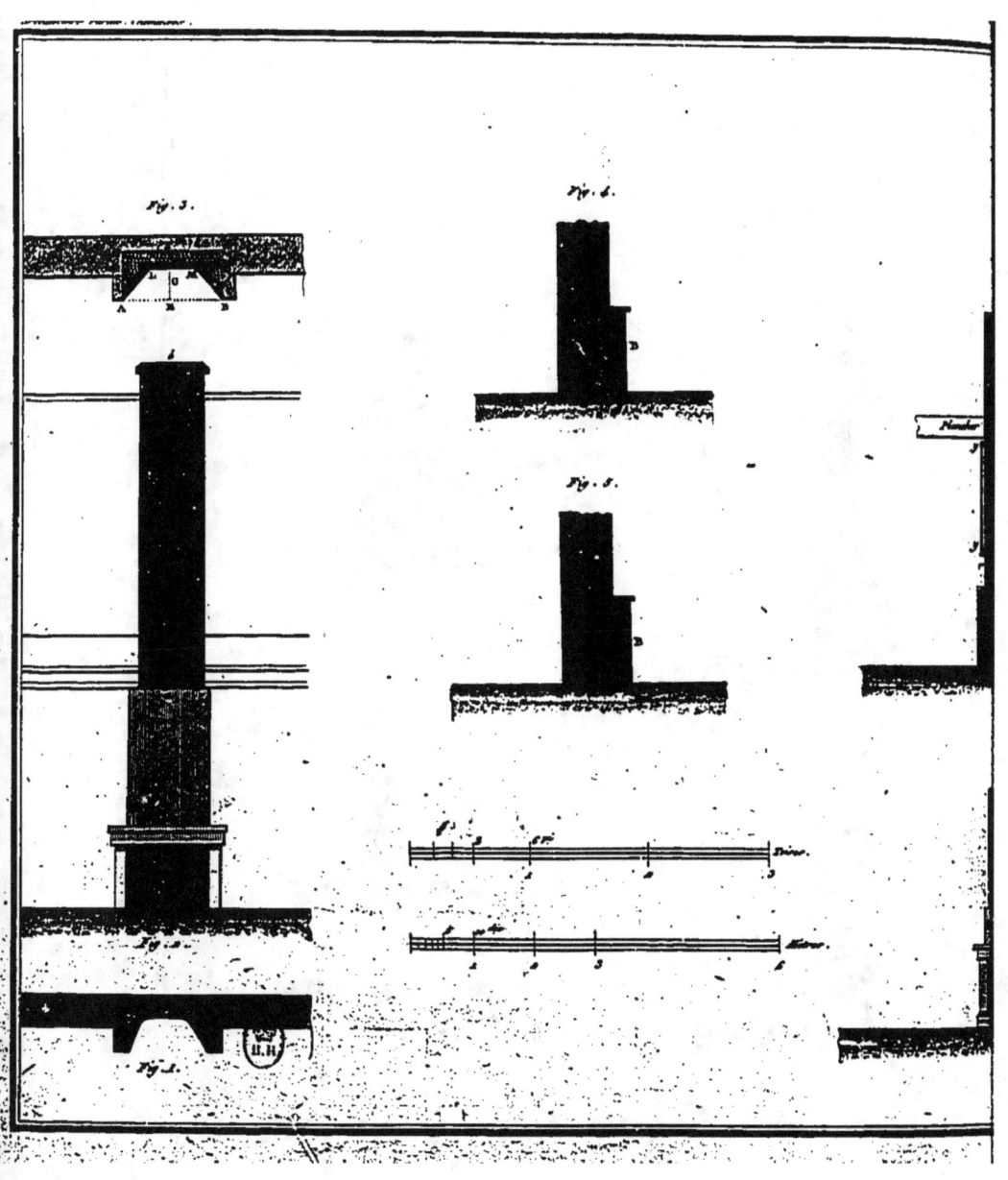

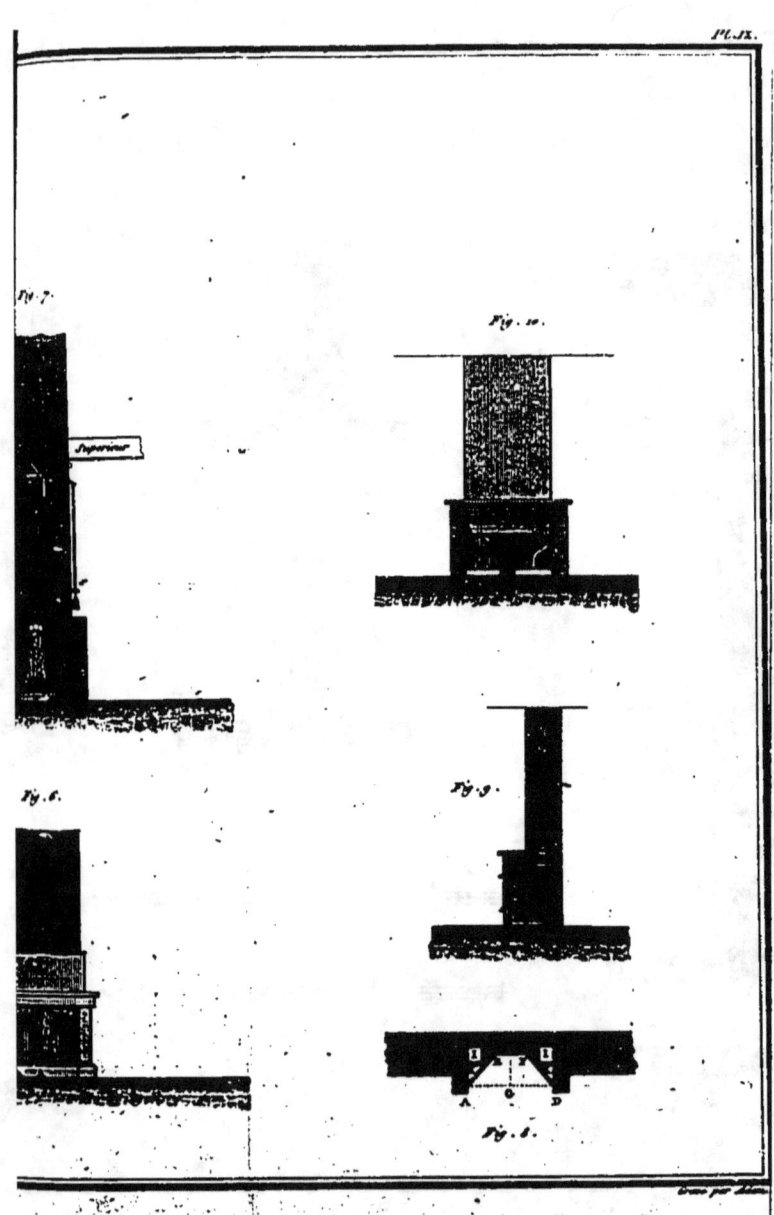

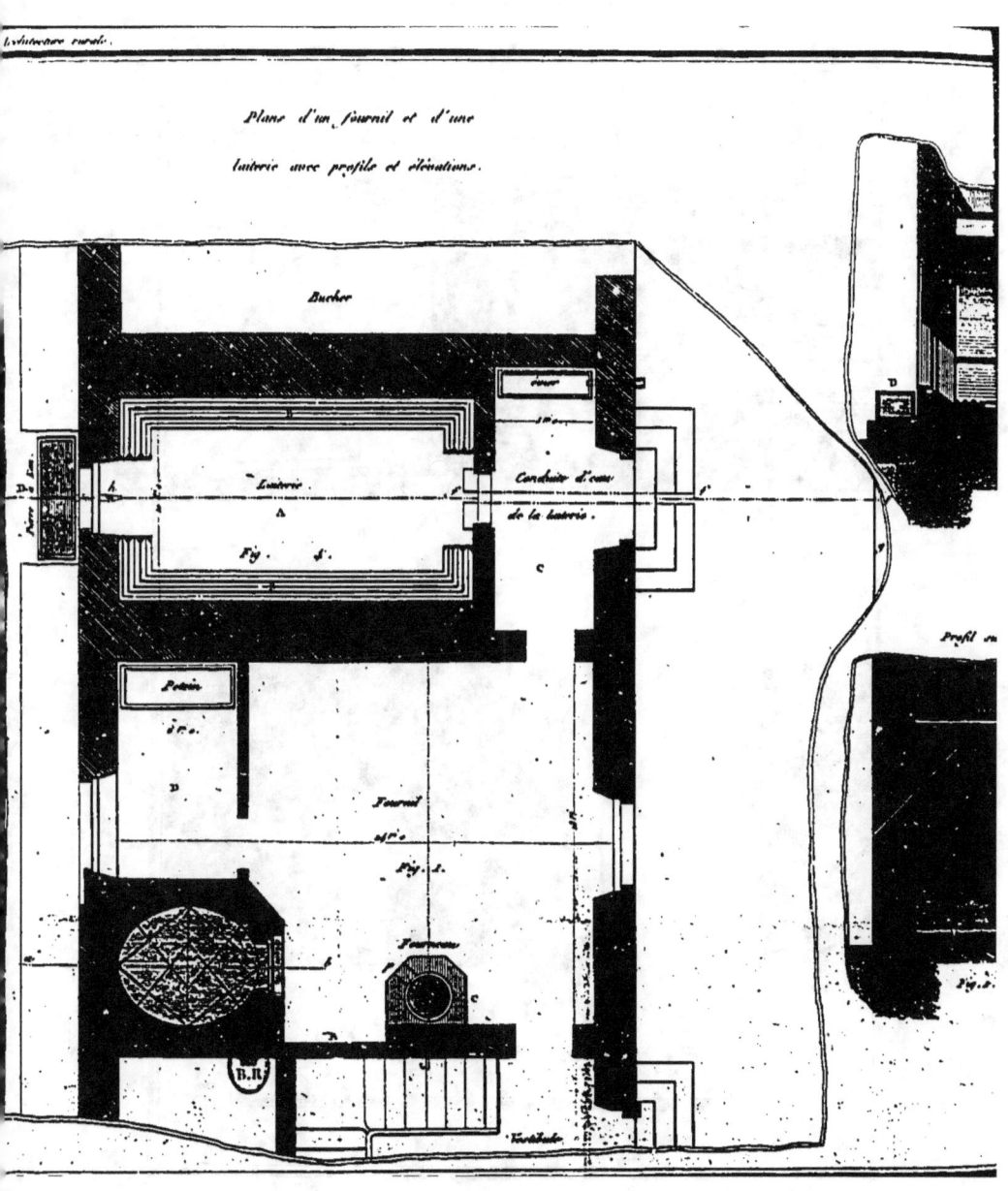

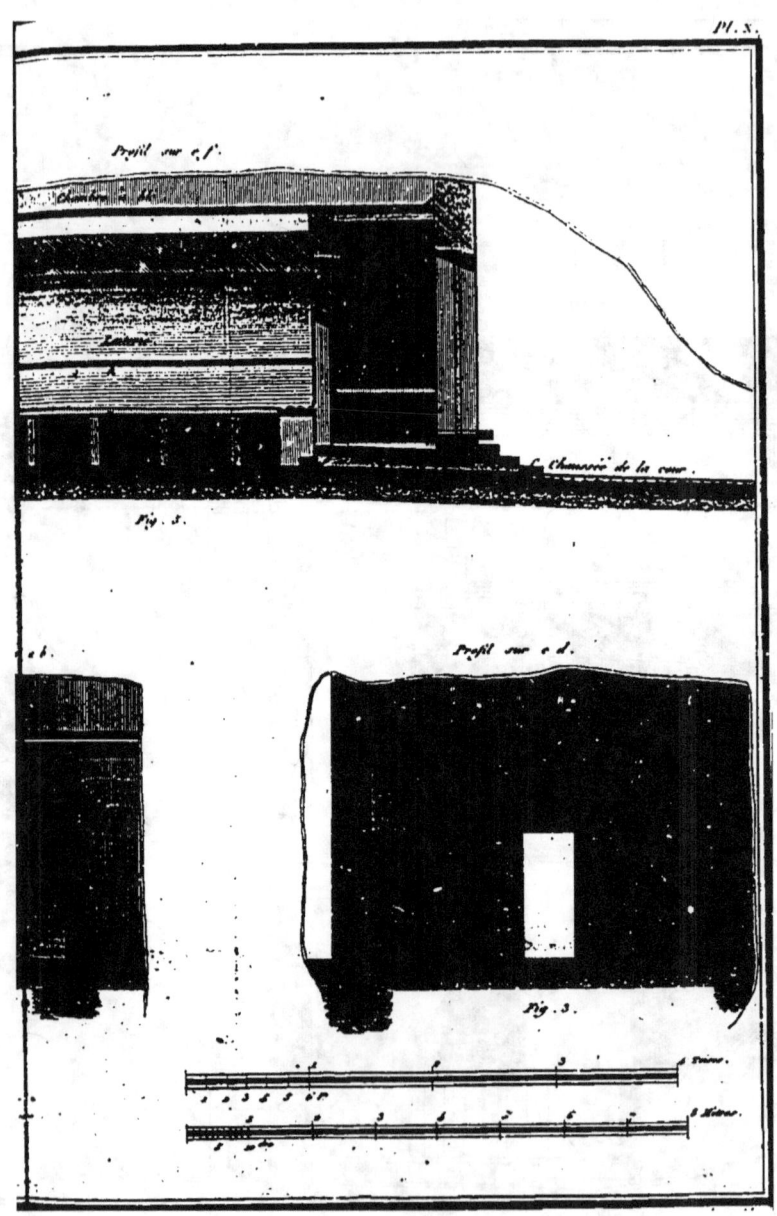

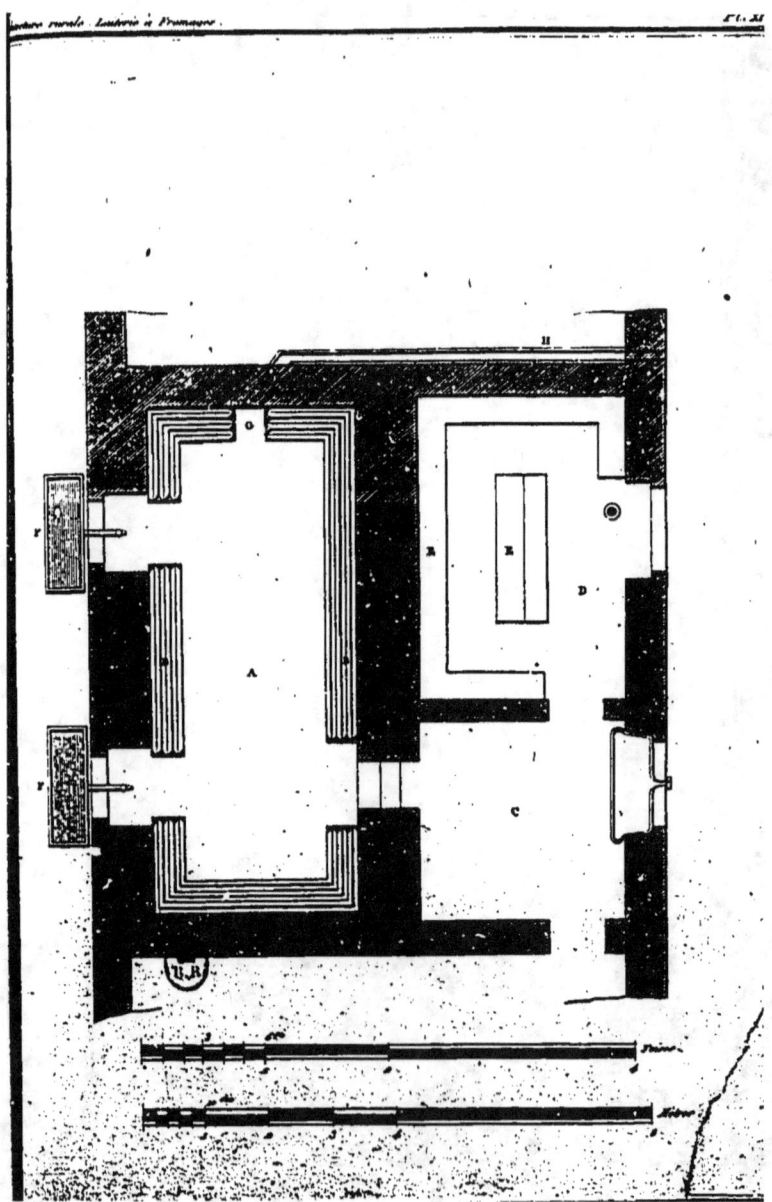

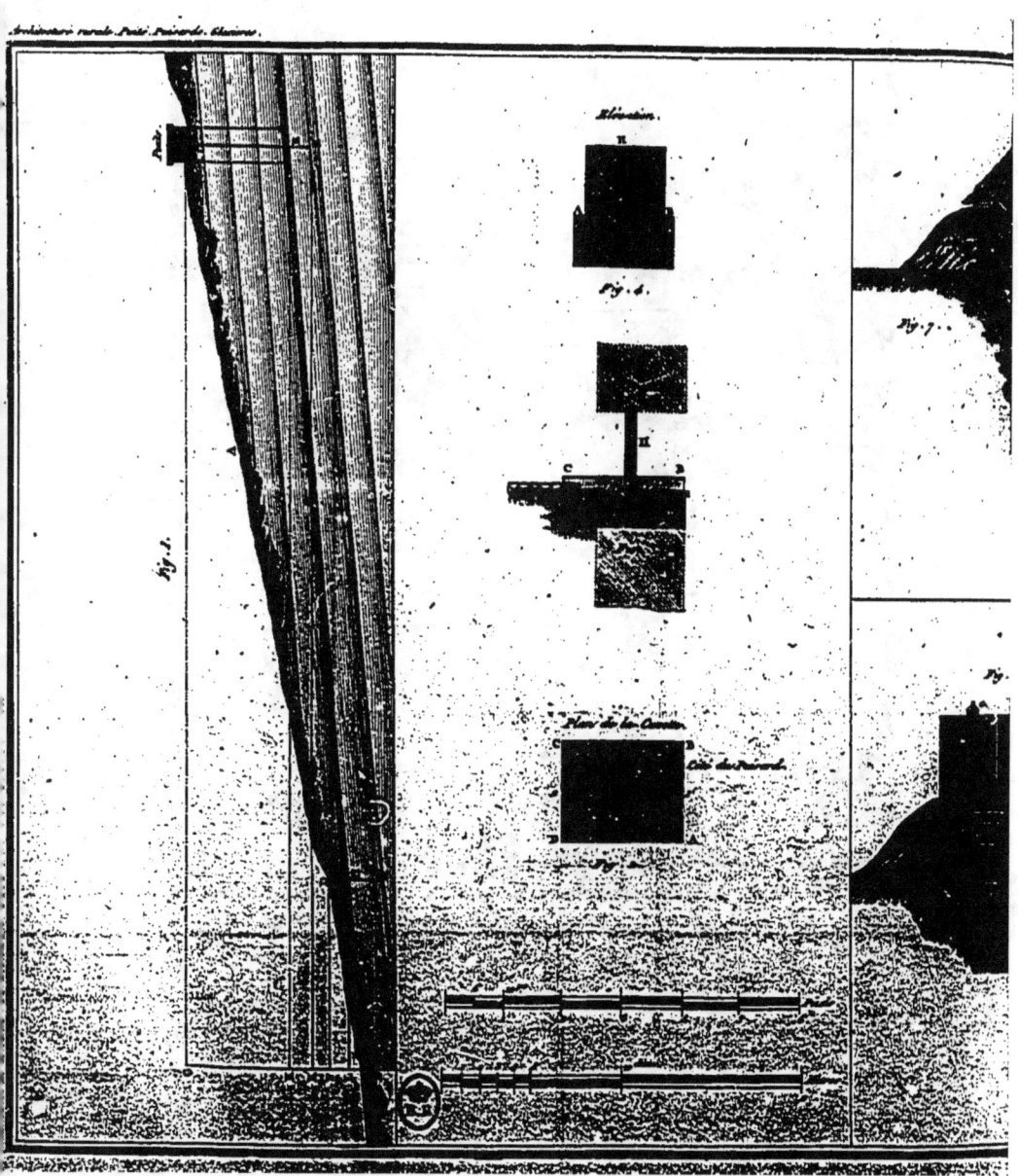

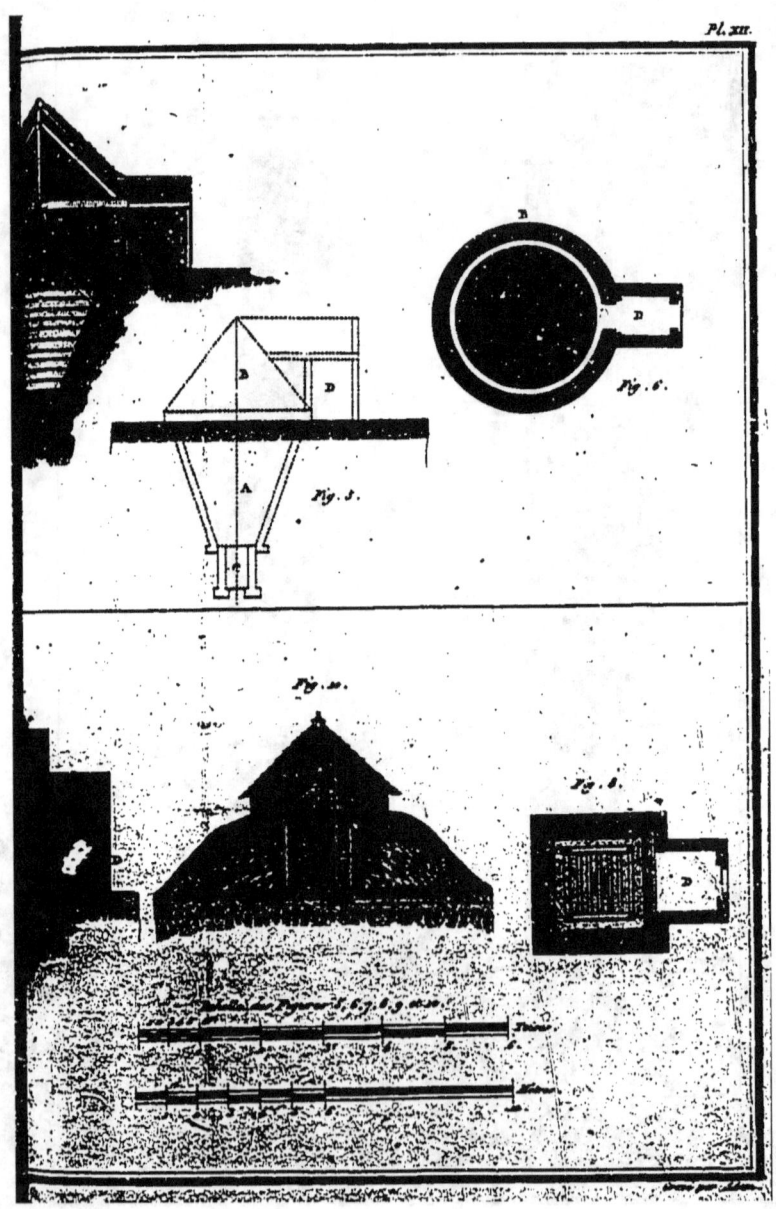

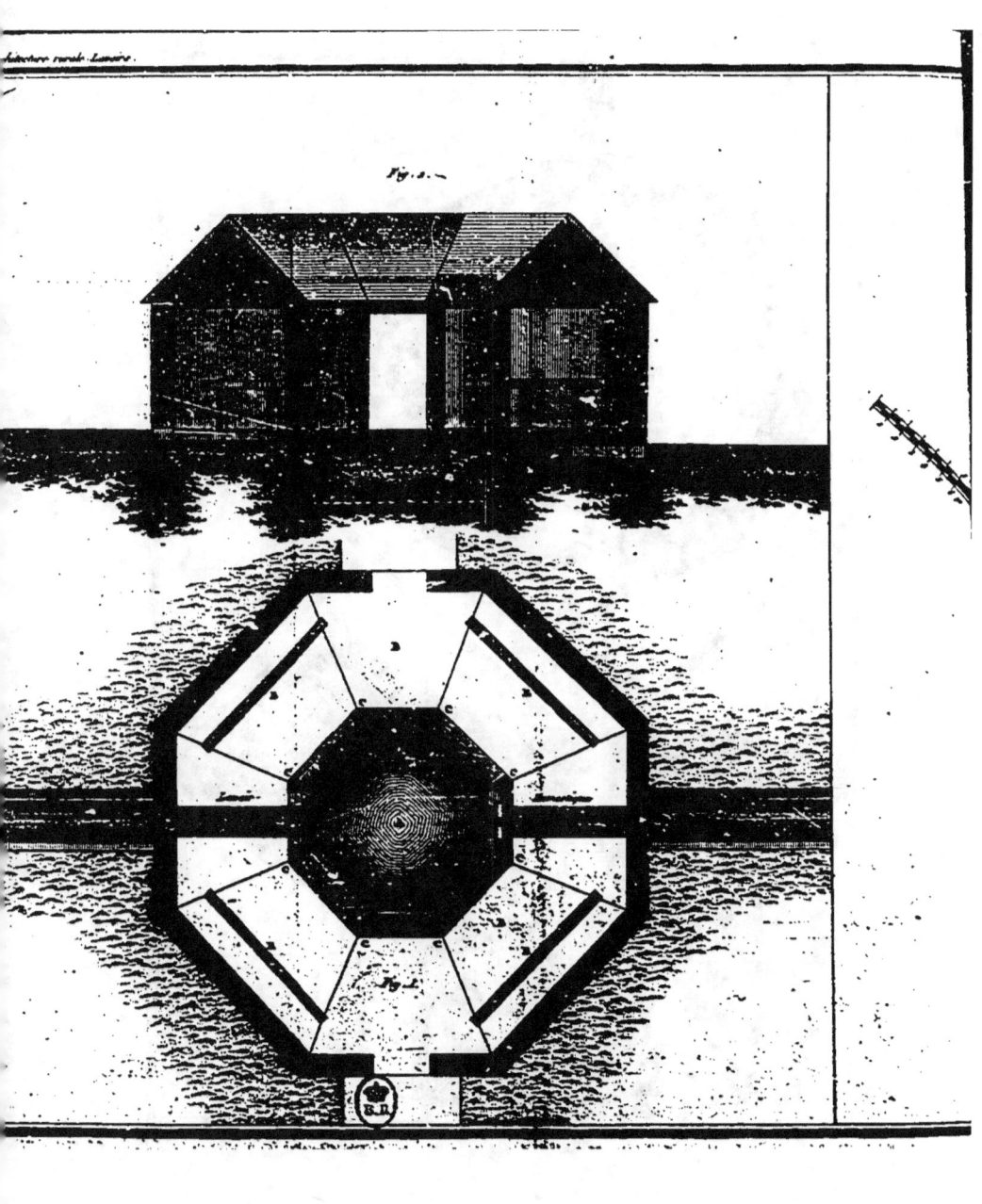

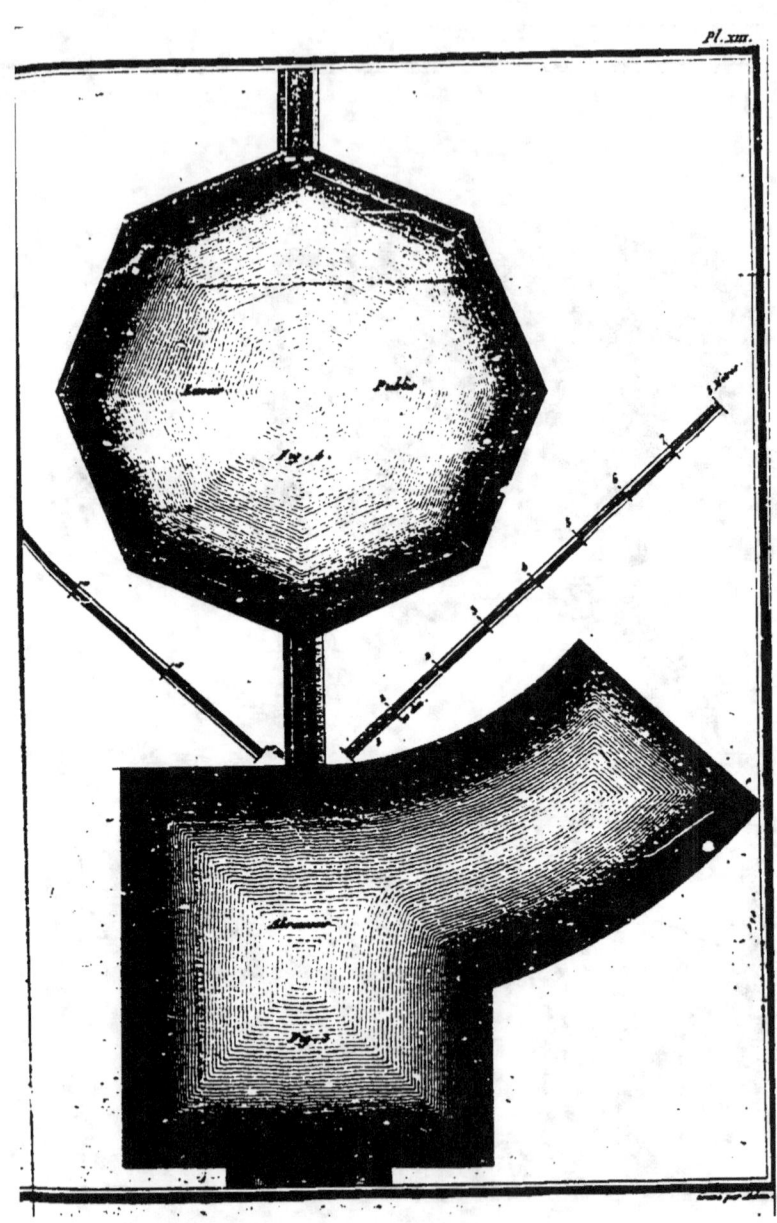

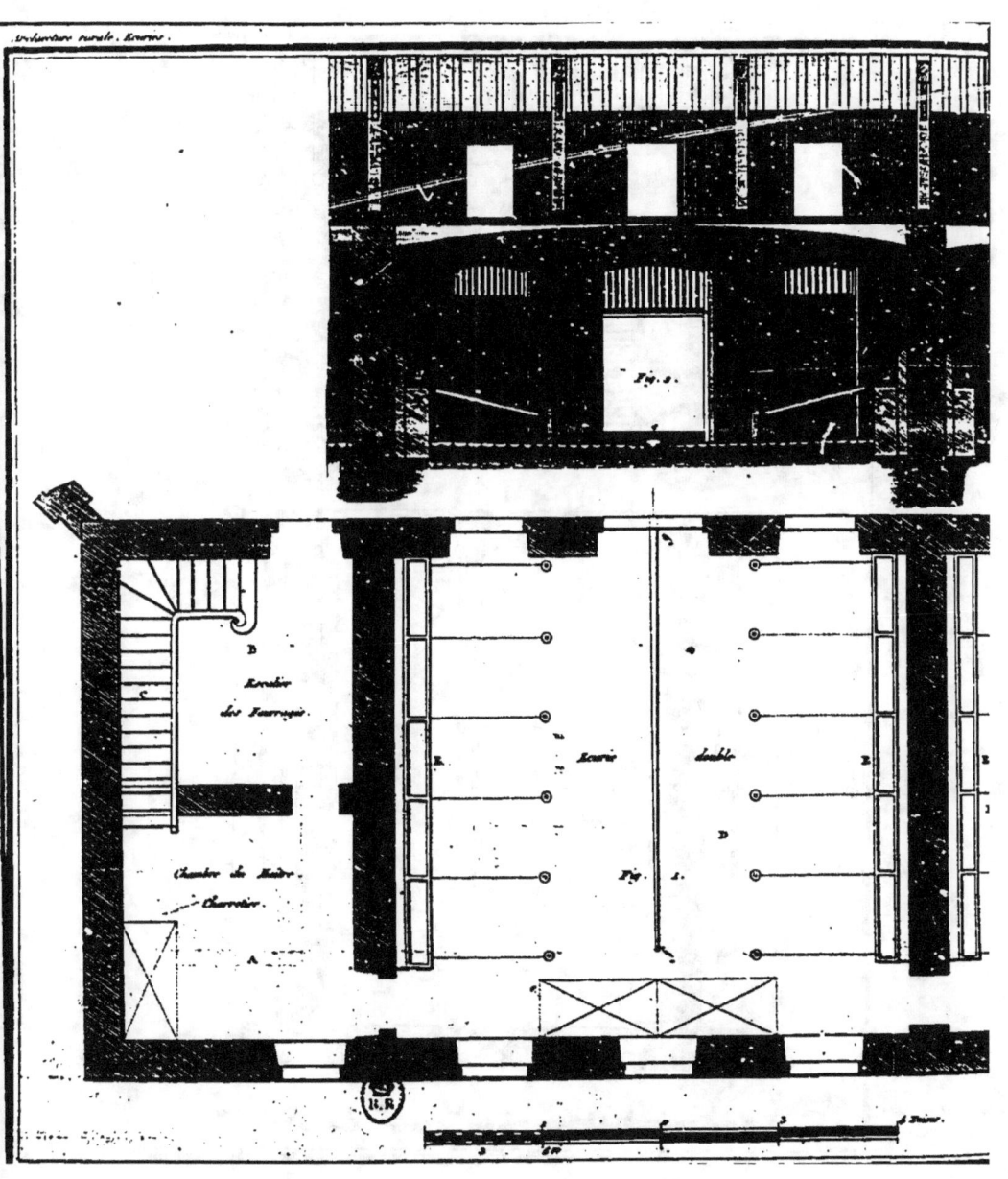

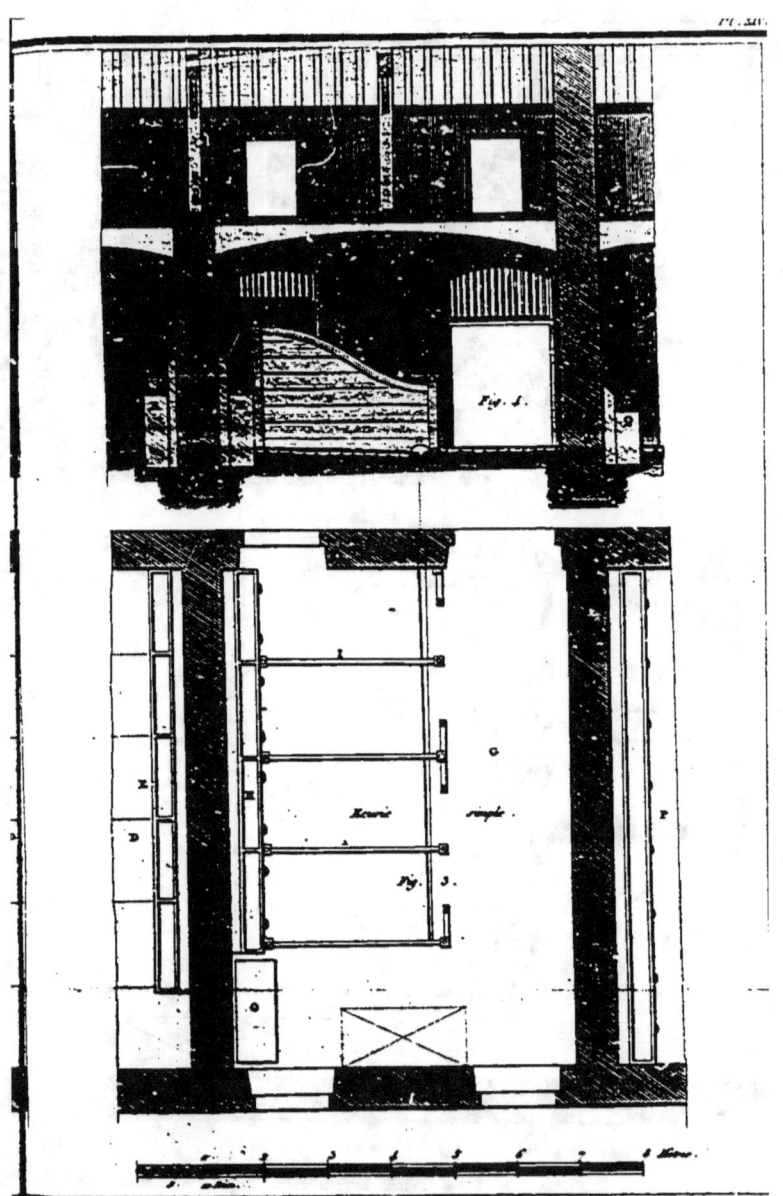

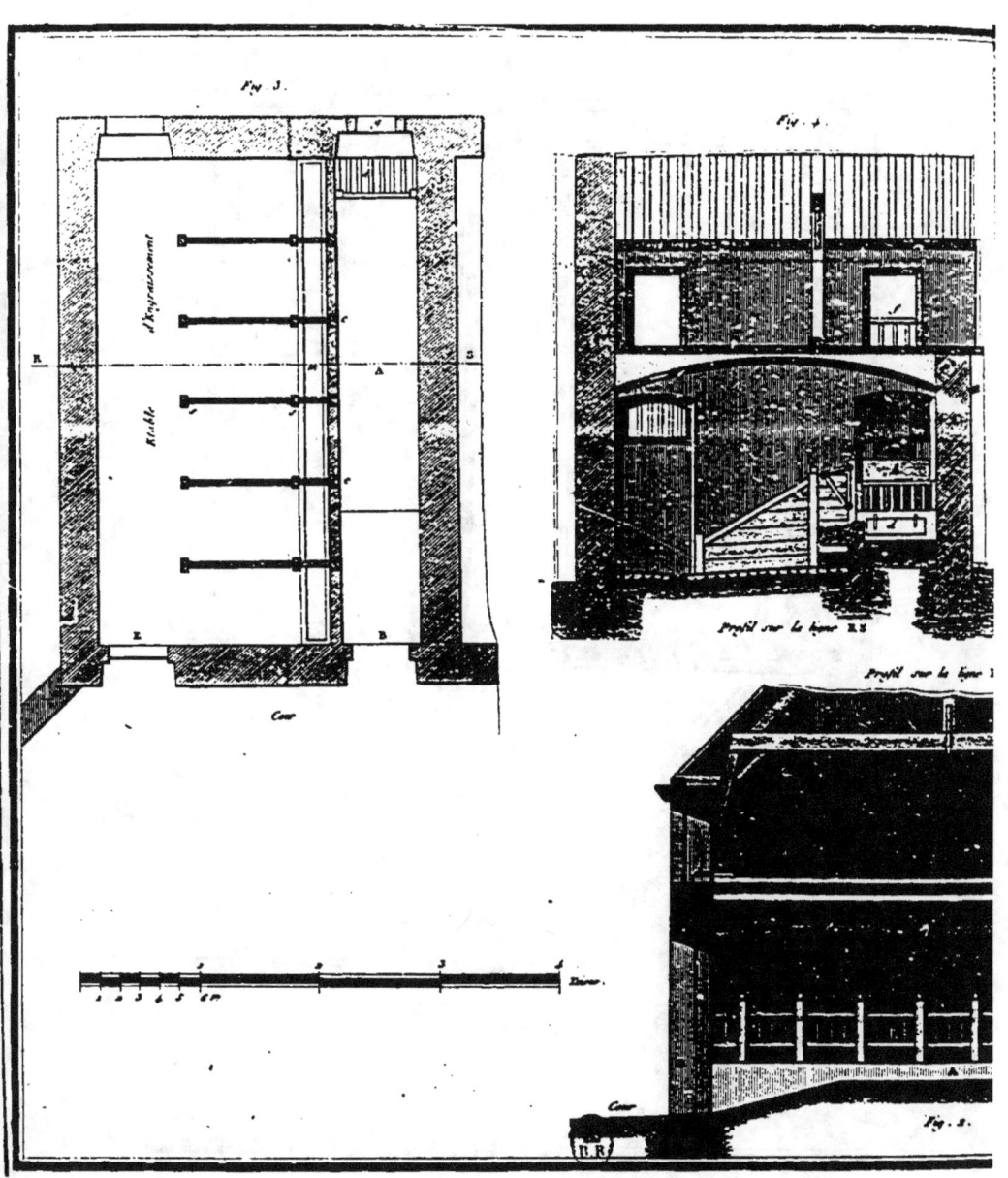

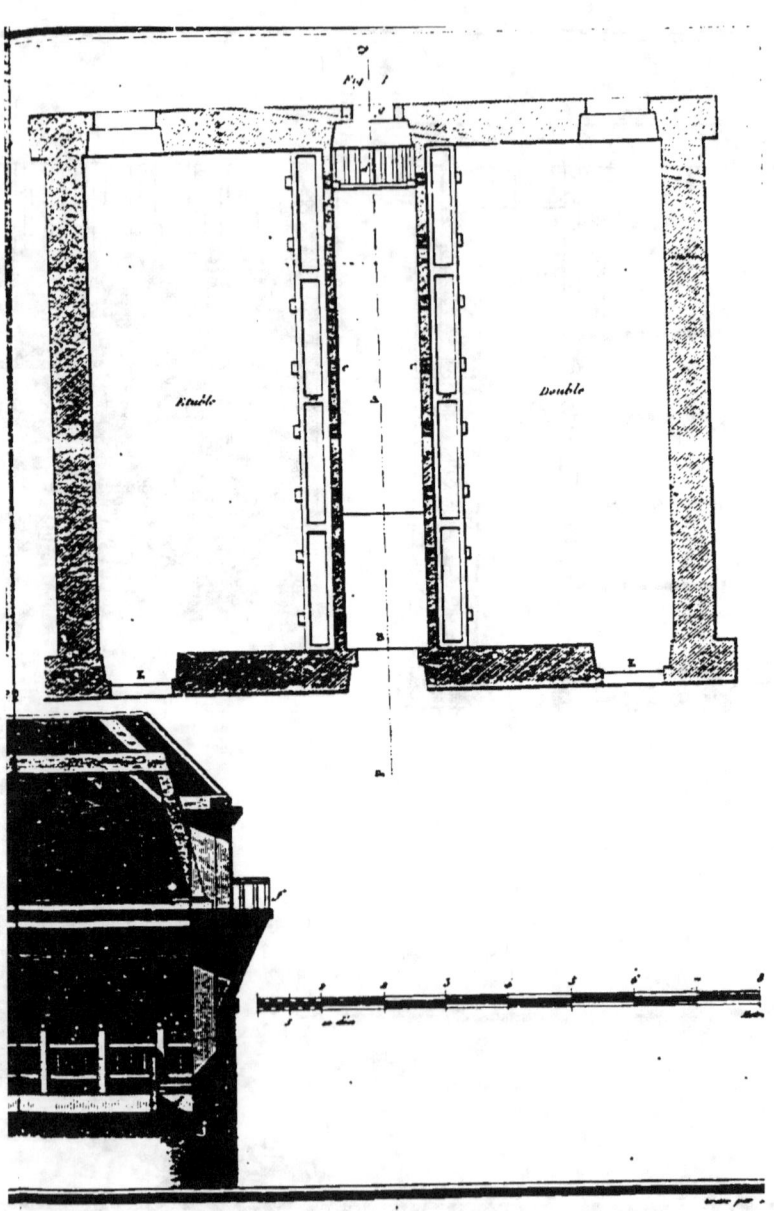

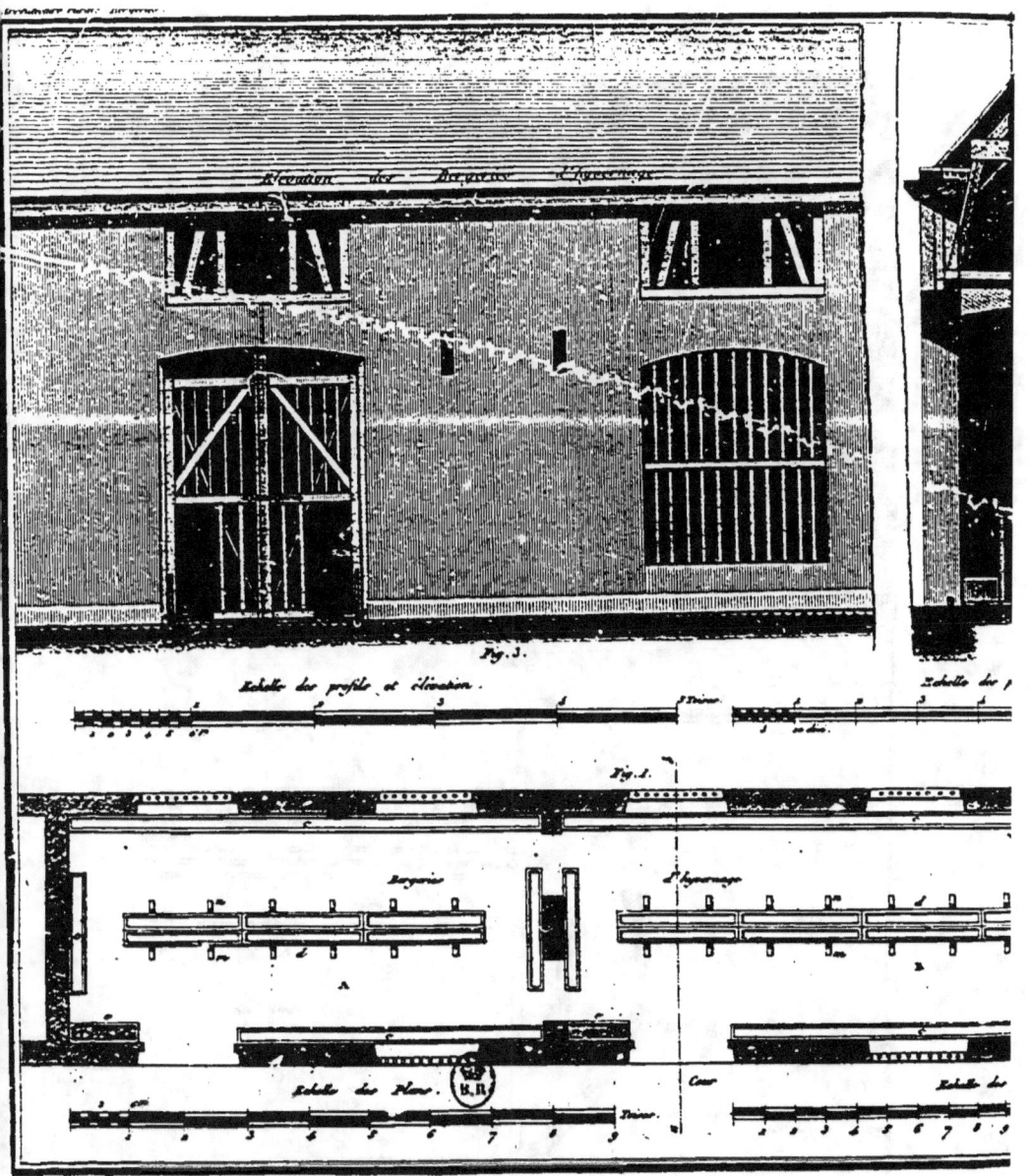

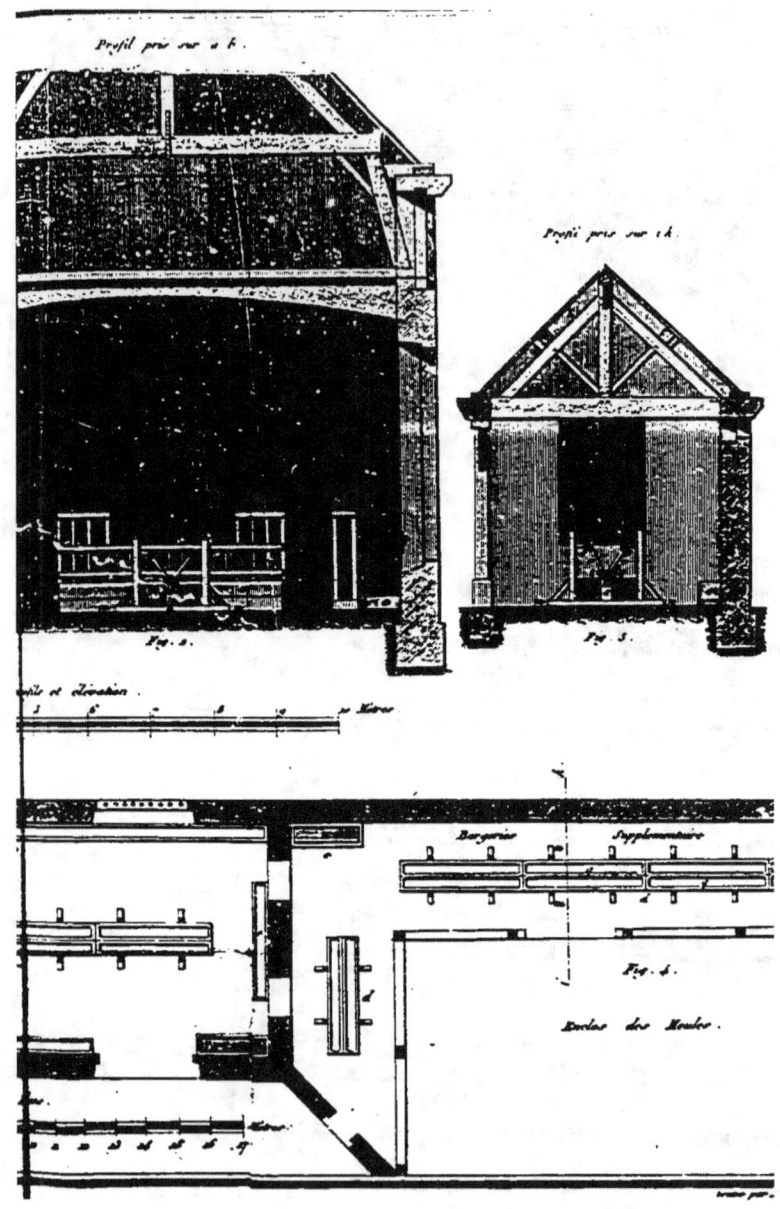

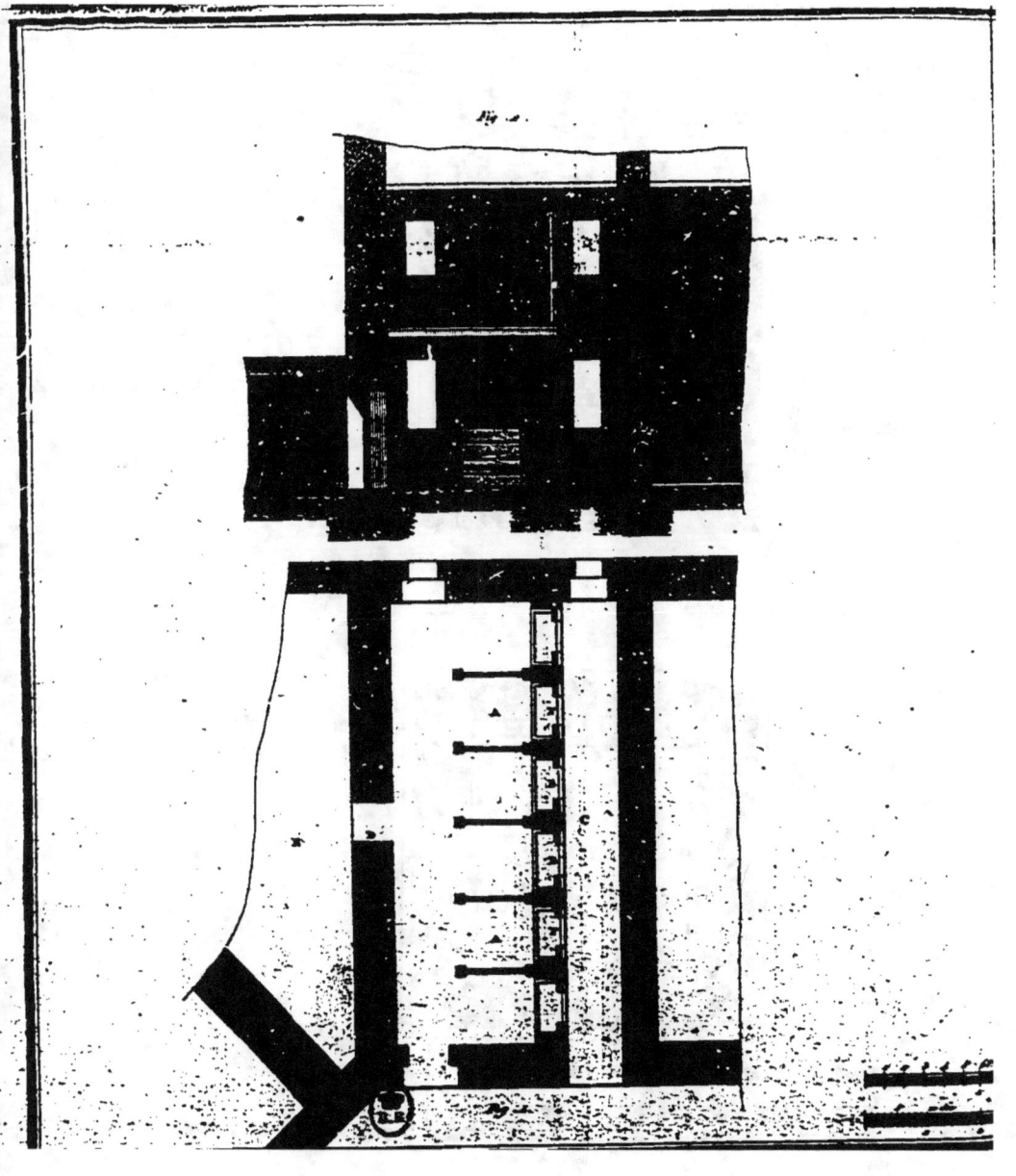

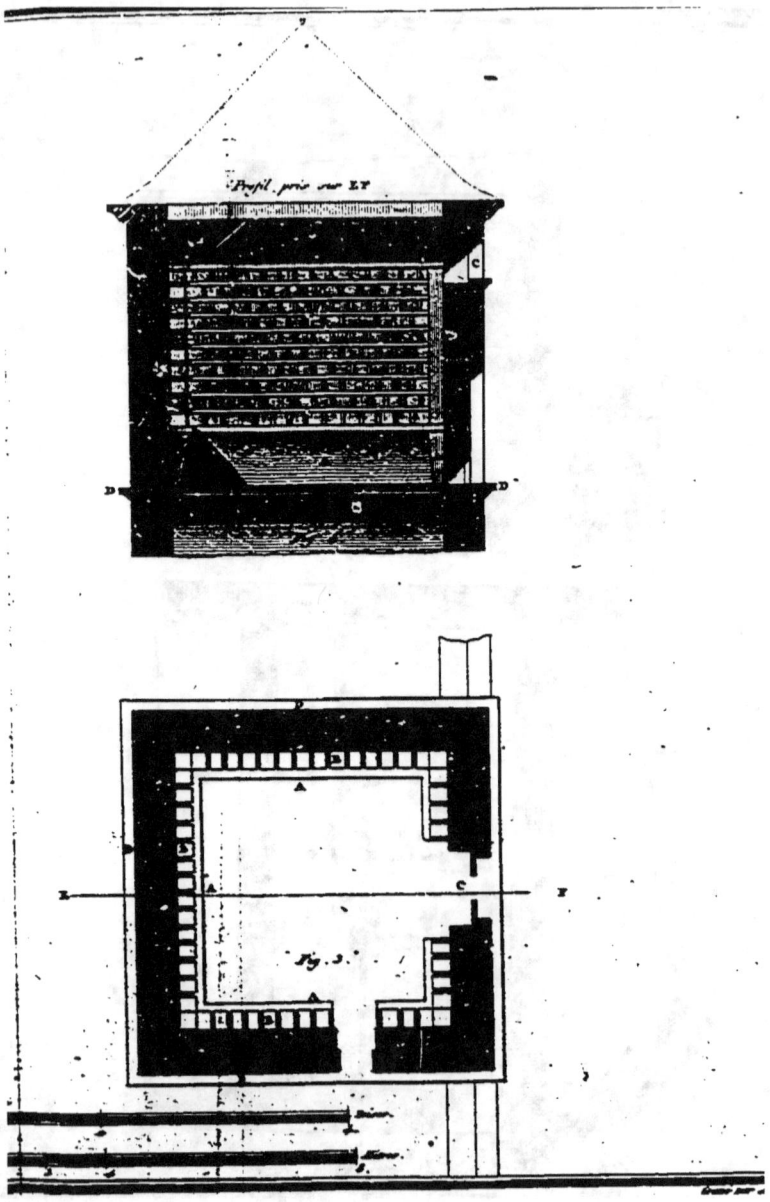

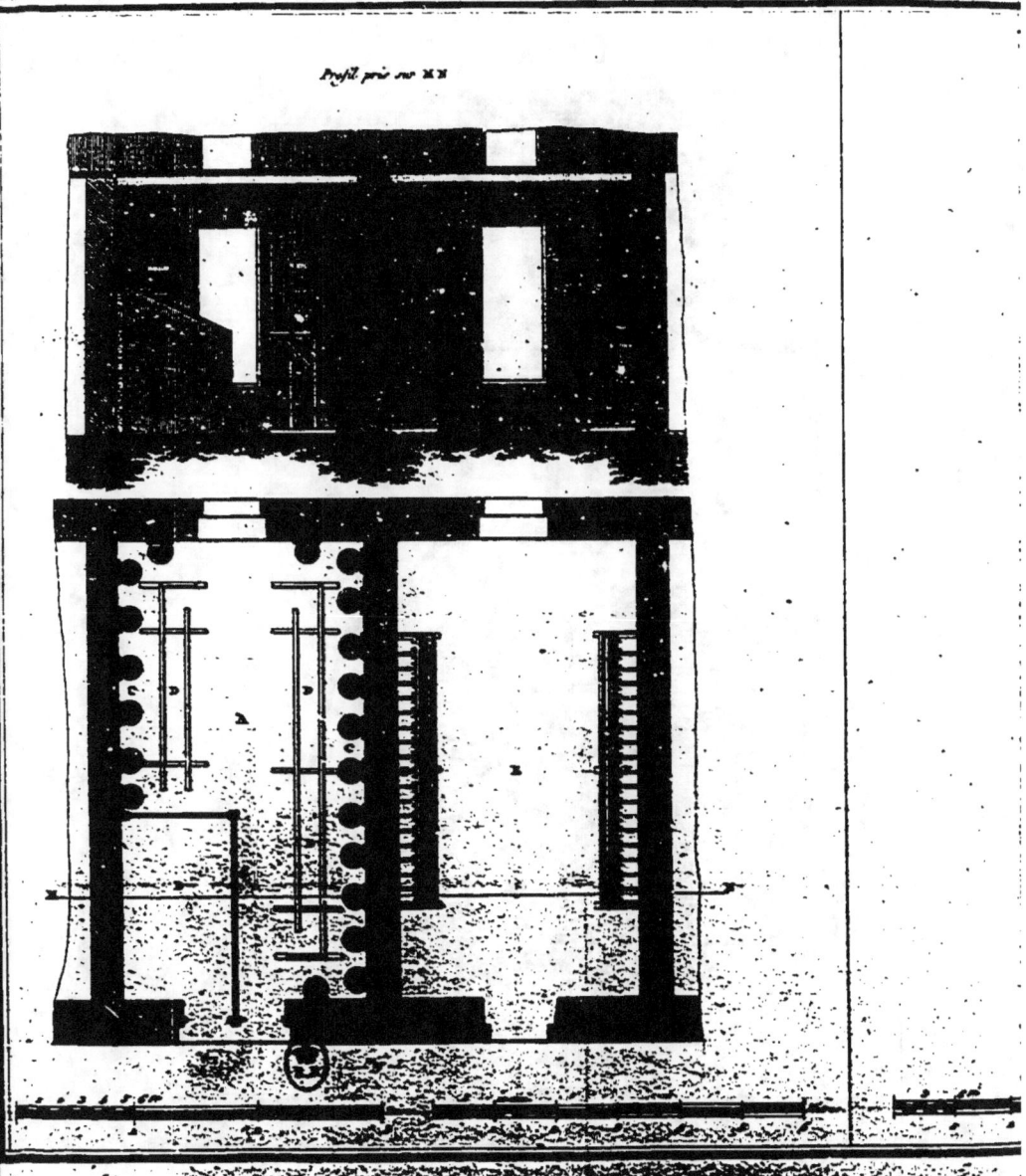

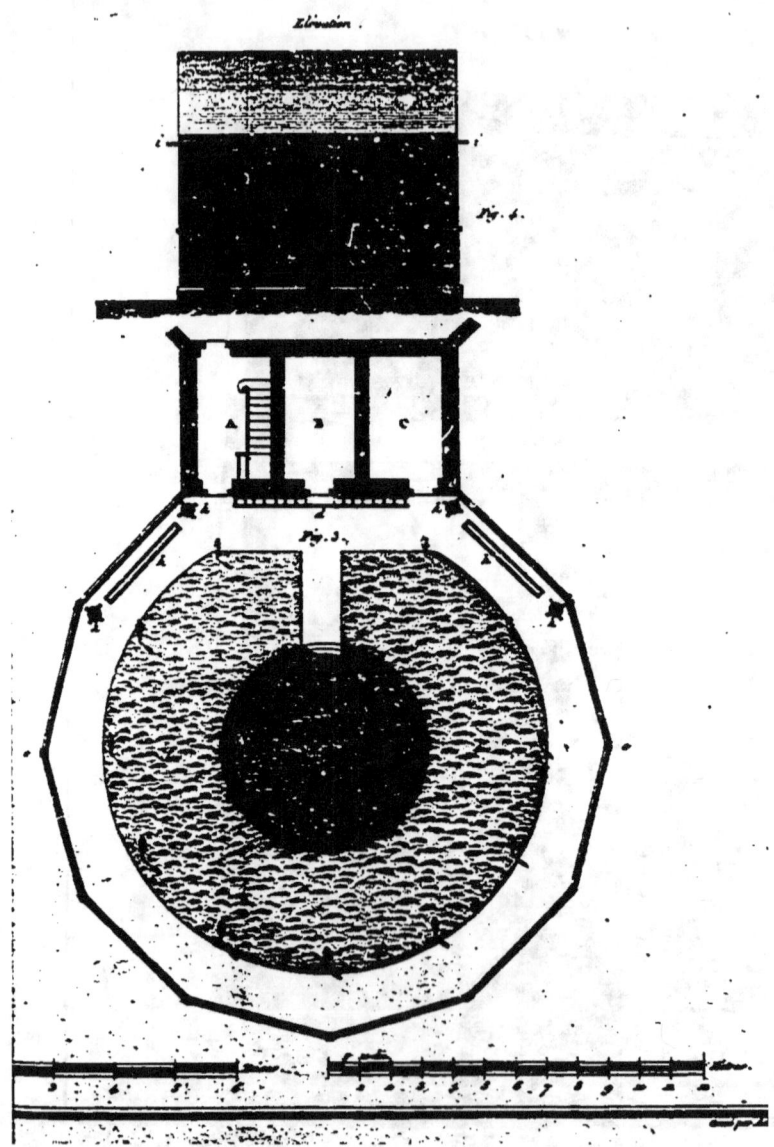

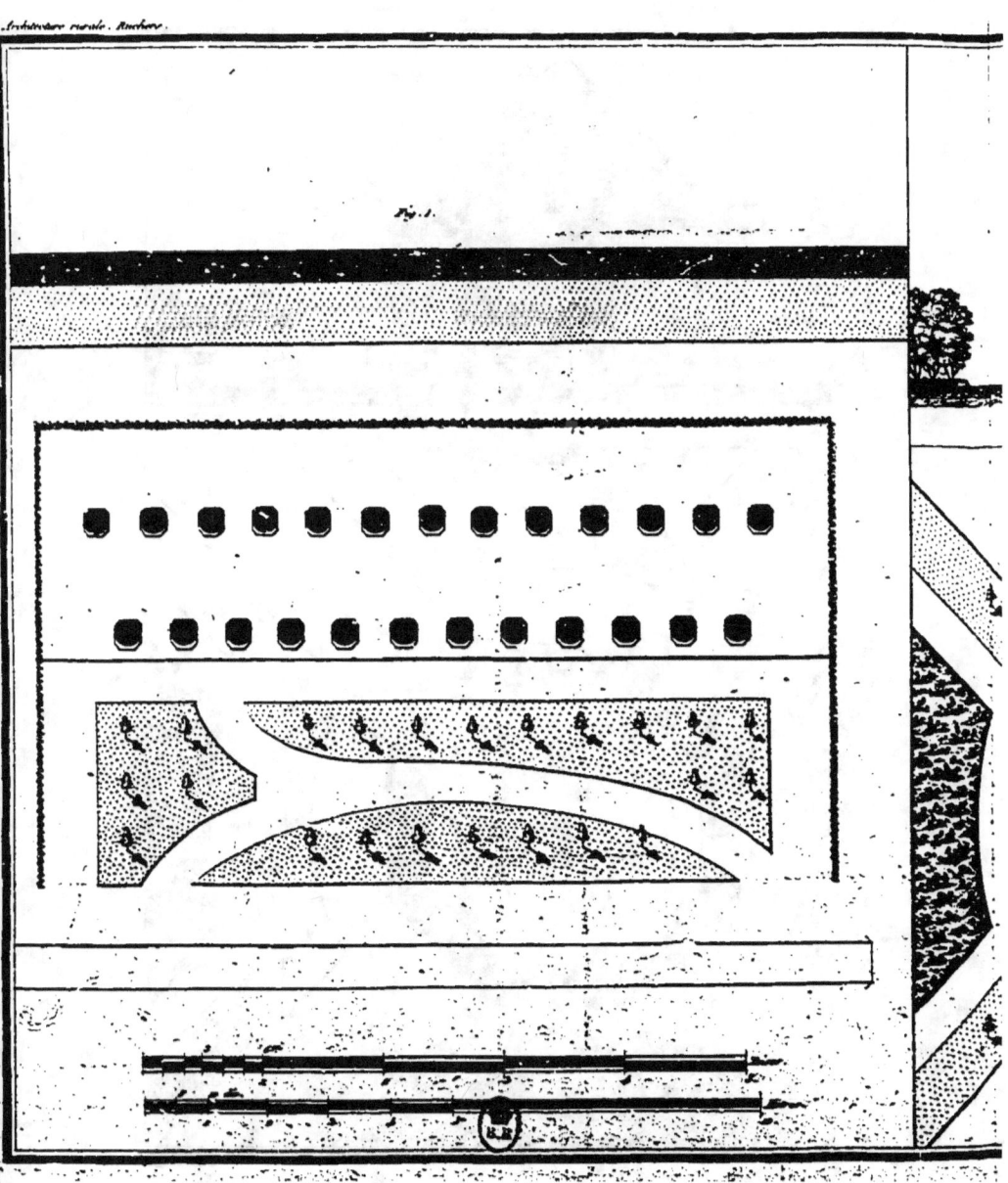

Fig. 1.

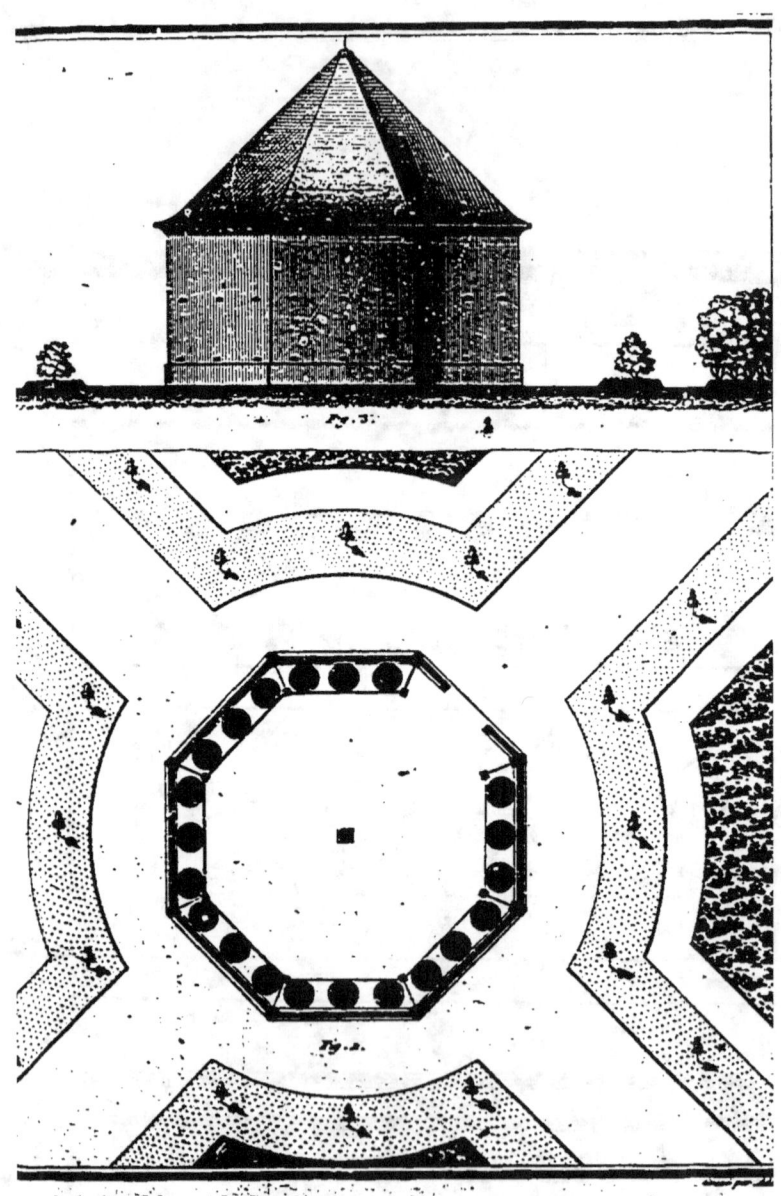

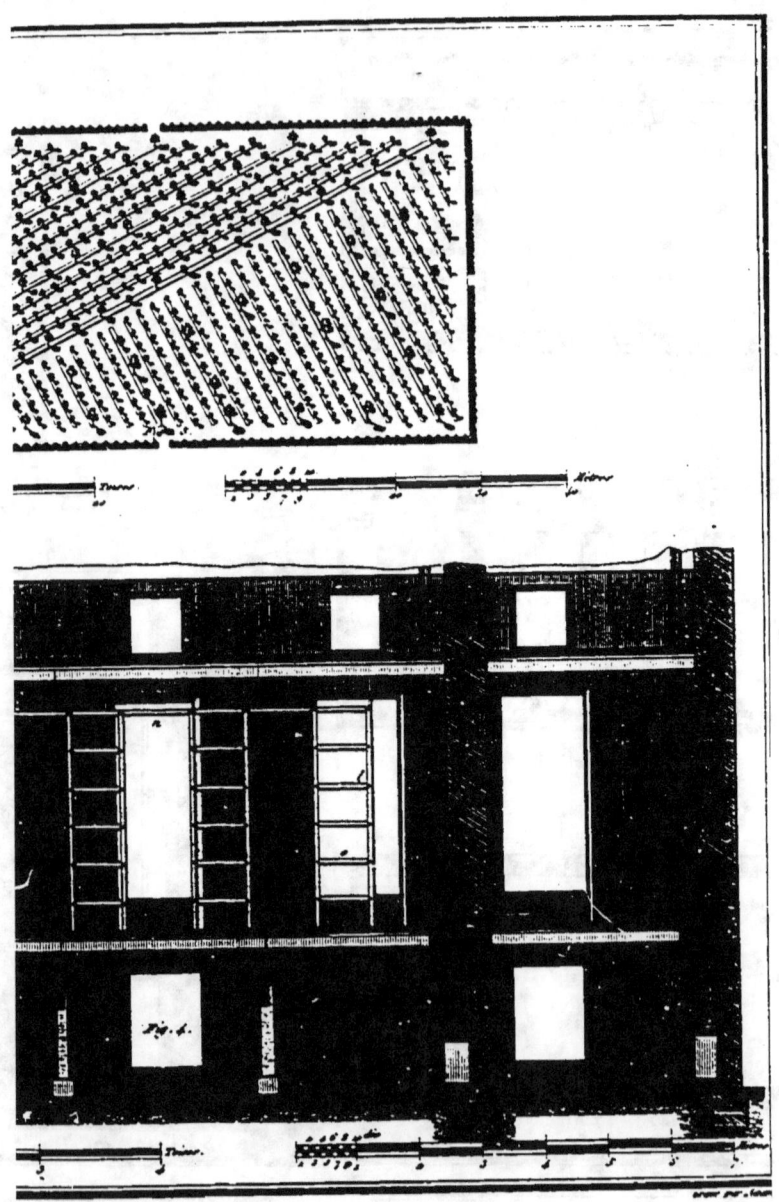

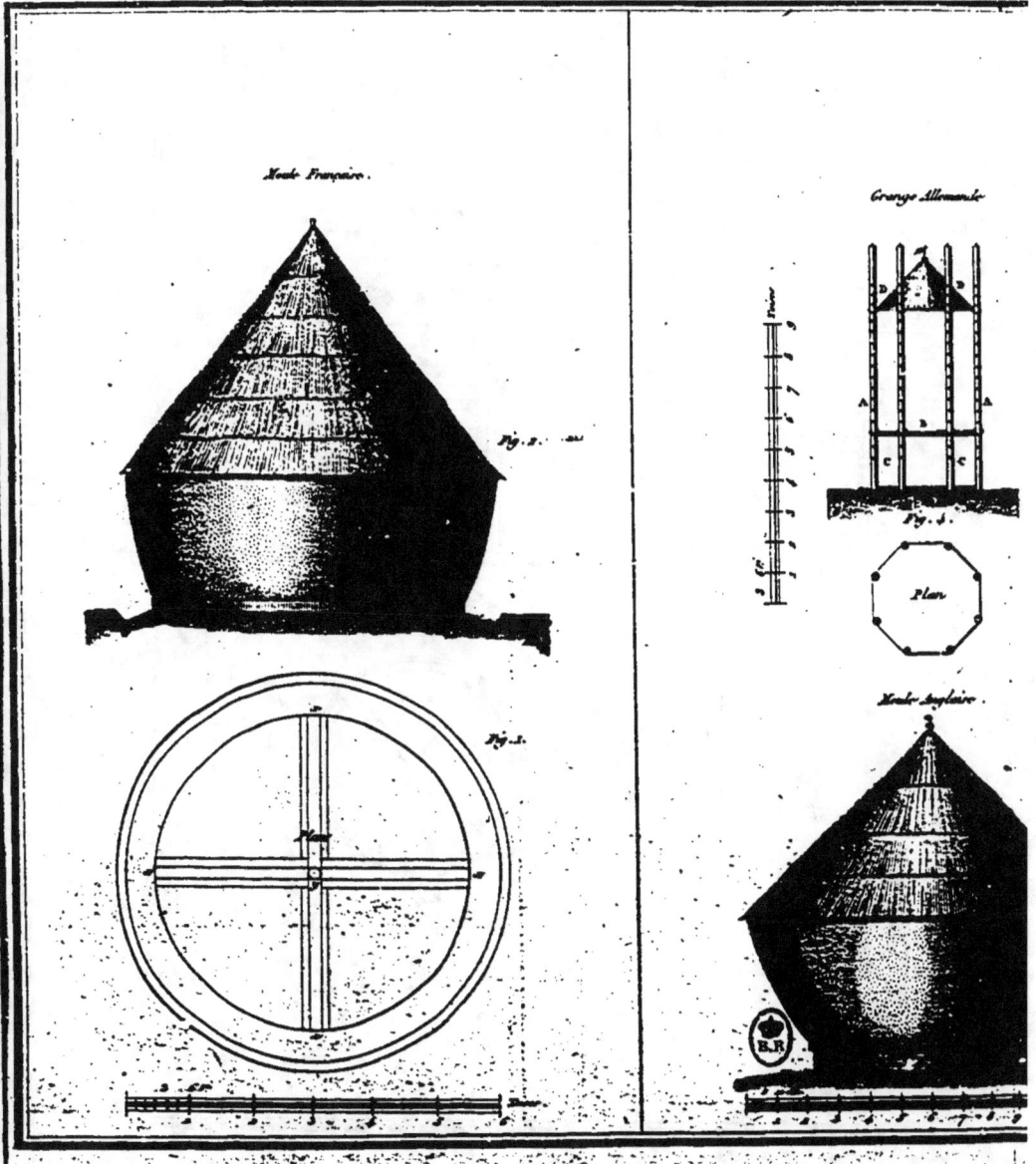

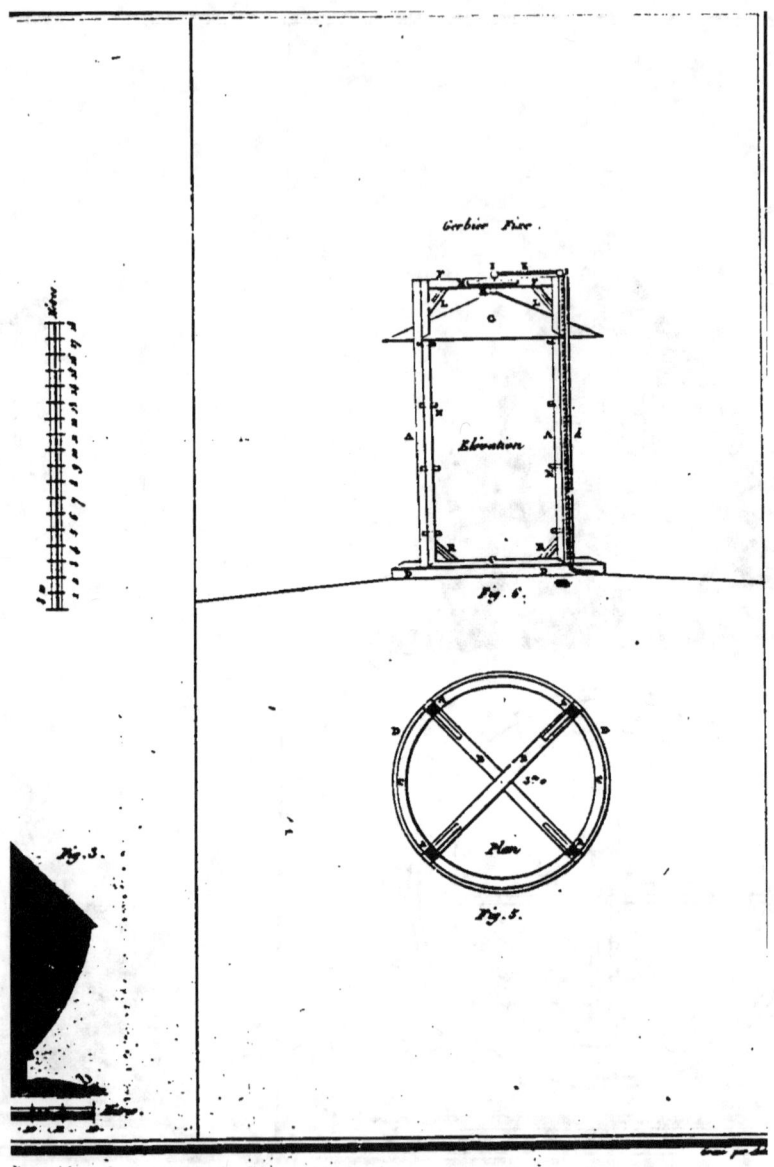

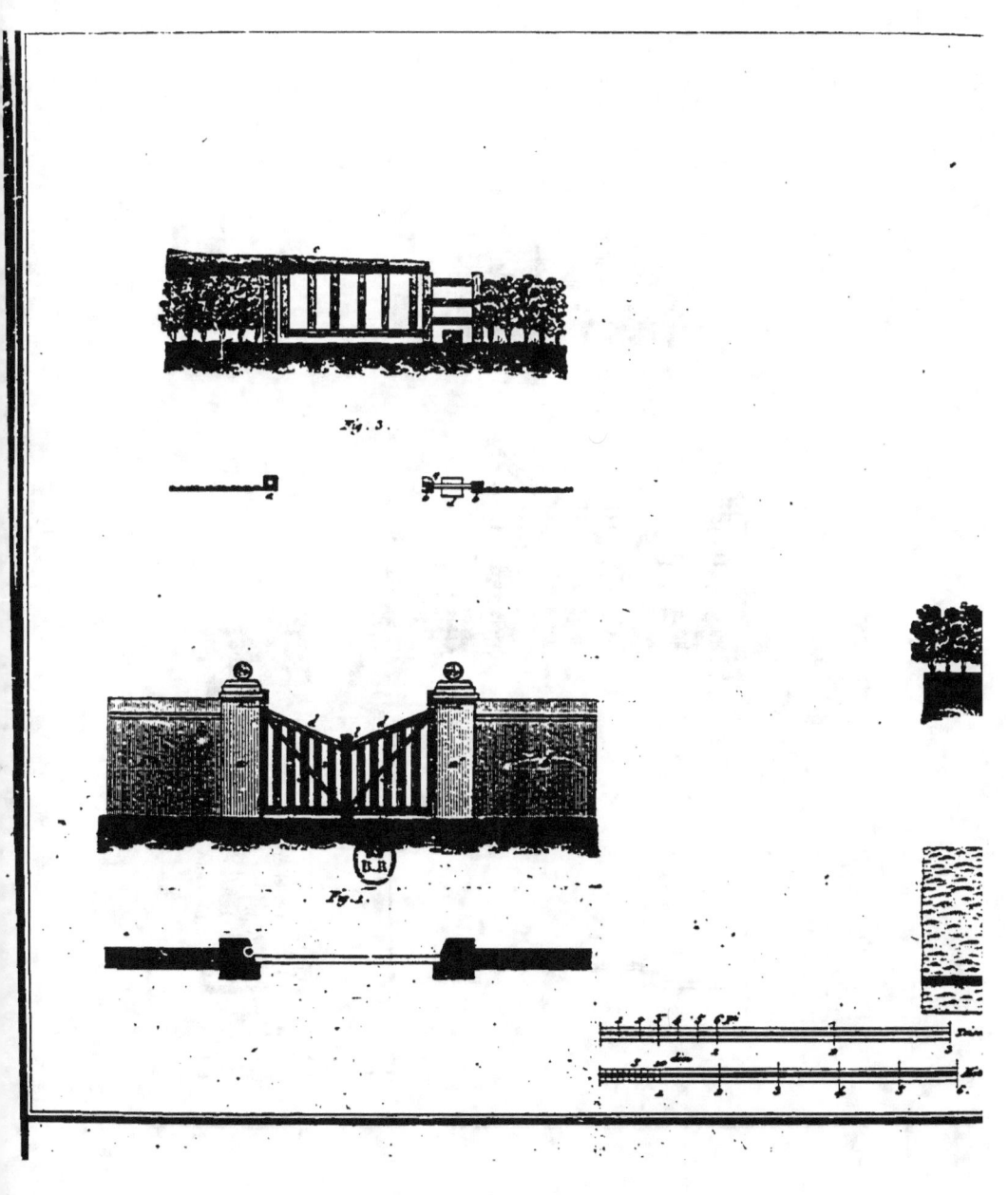

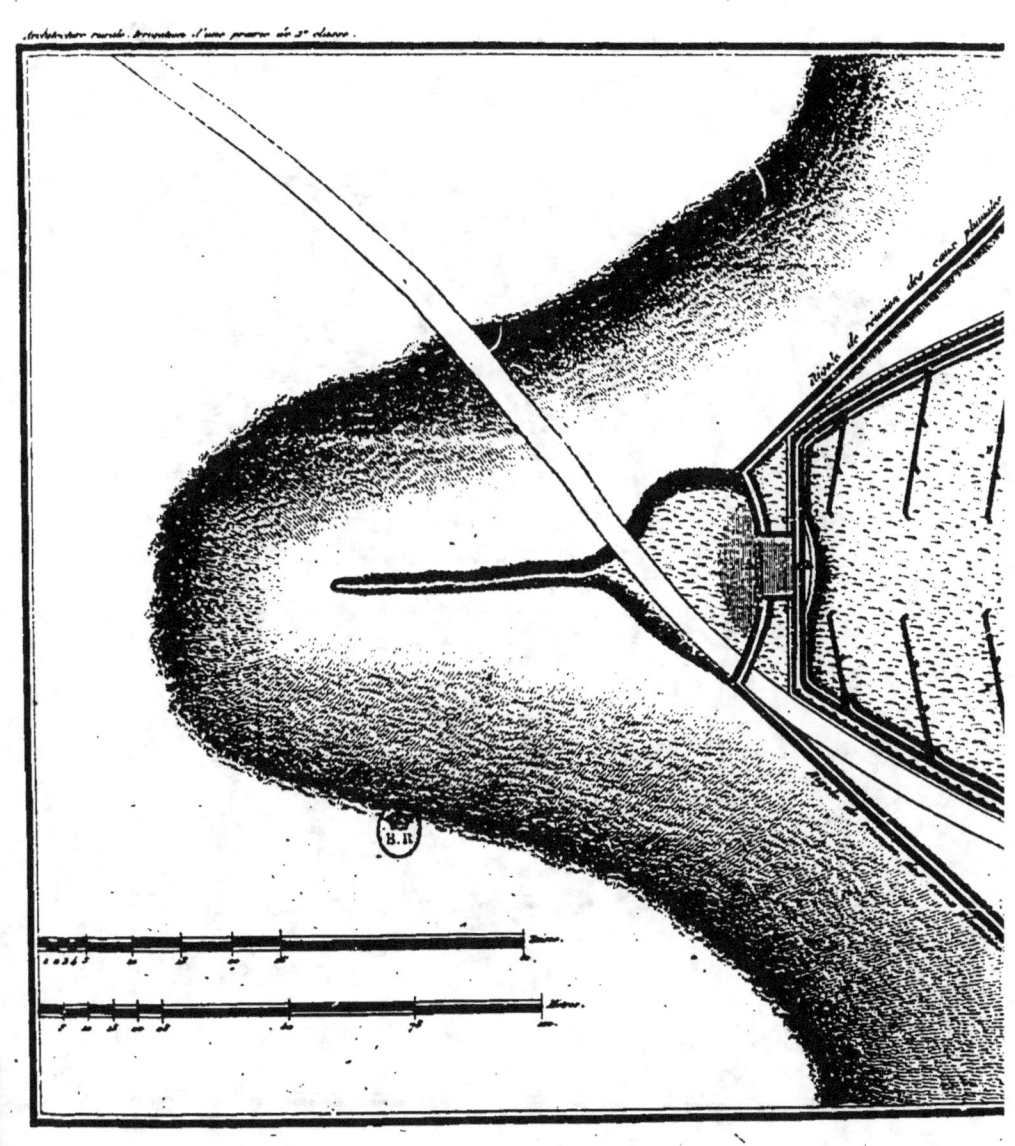

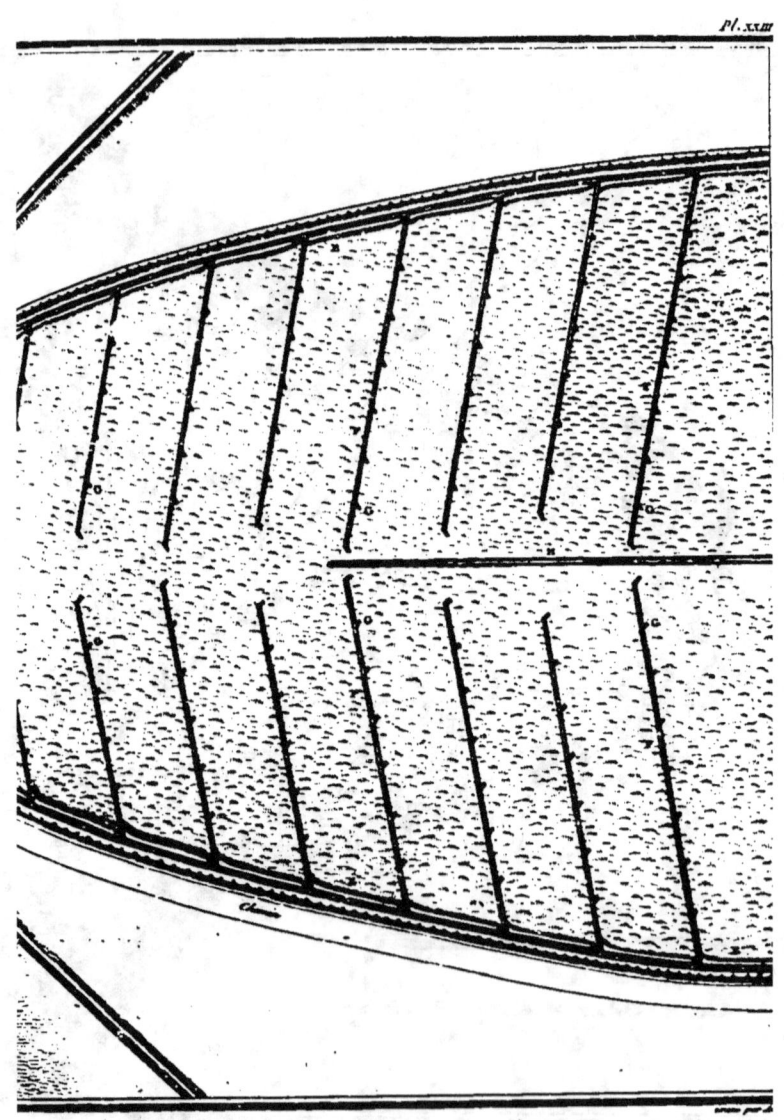

Pl. XXIII

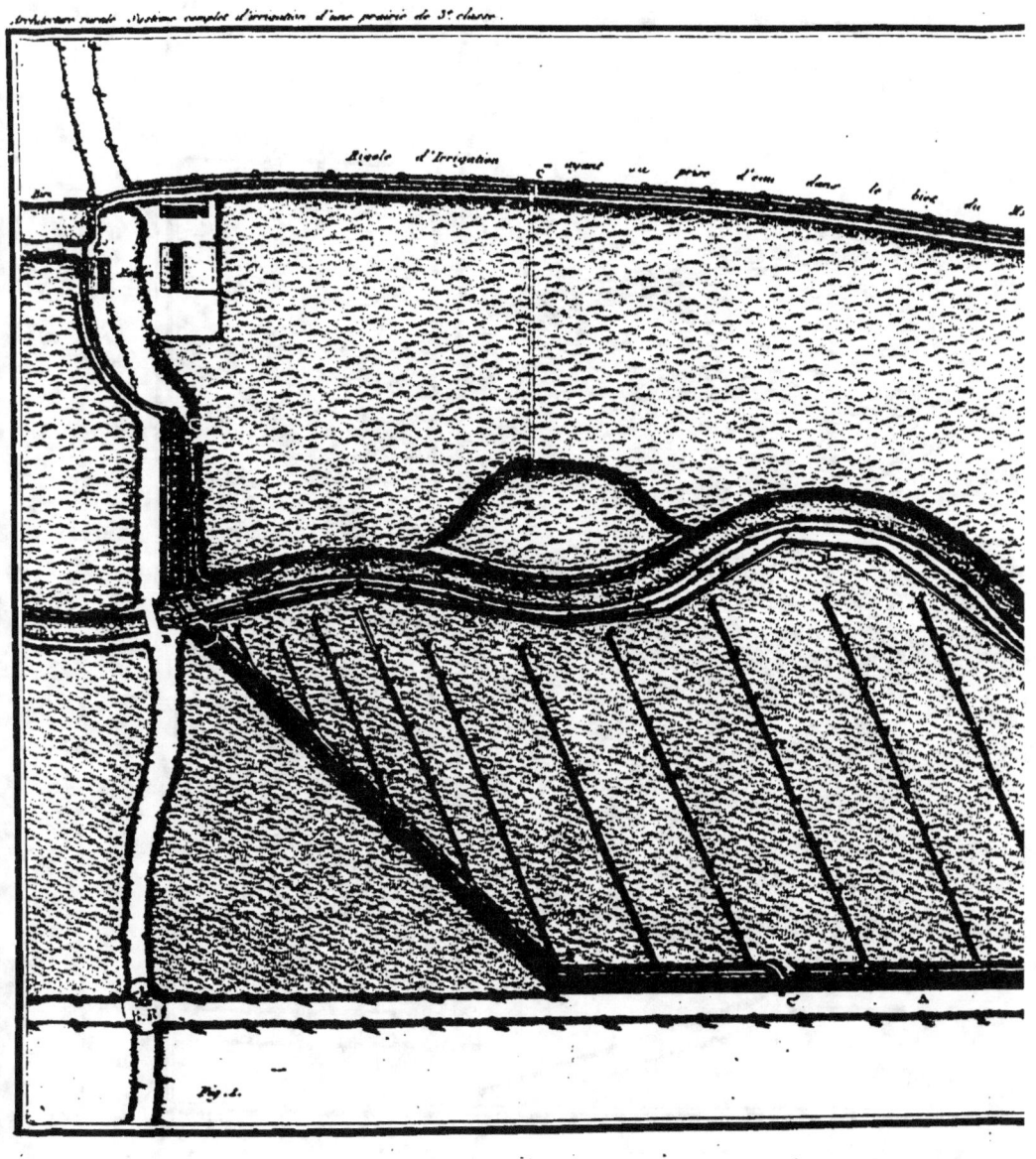

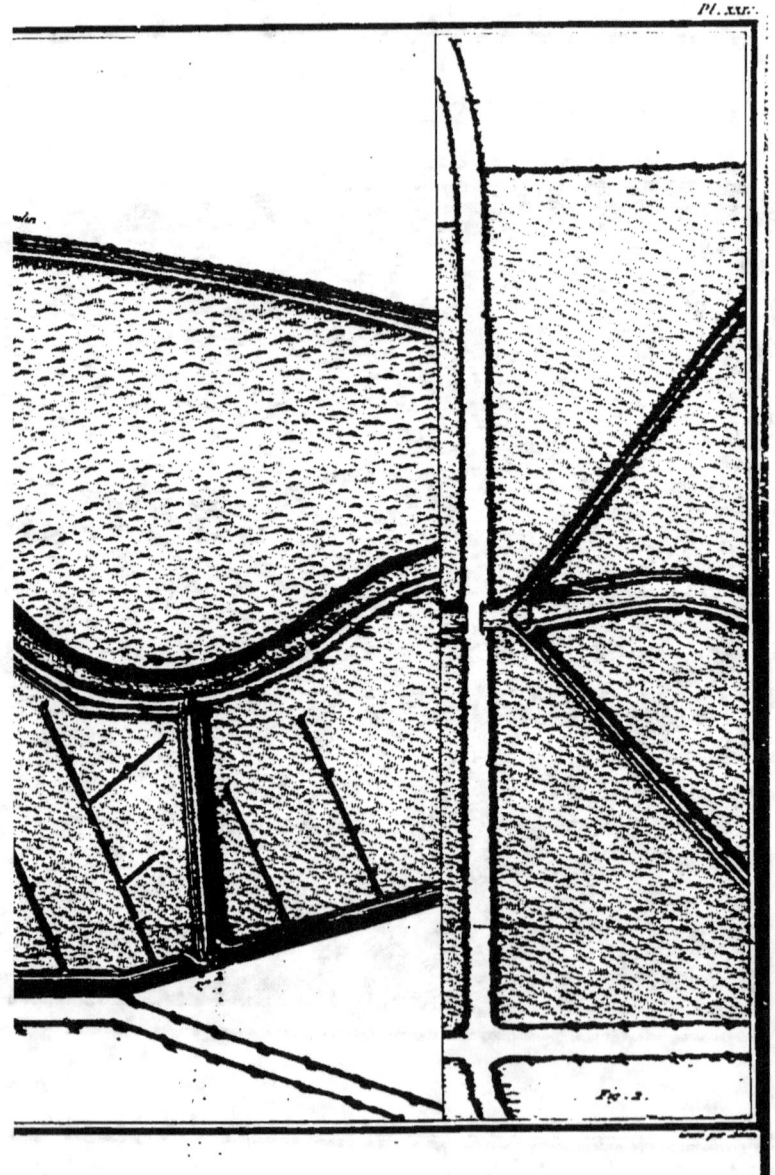

Pl. XXI.

Fig. 2.

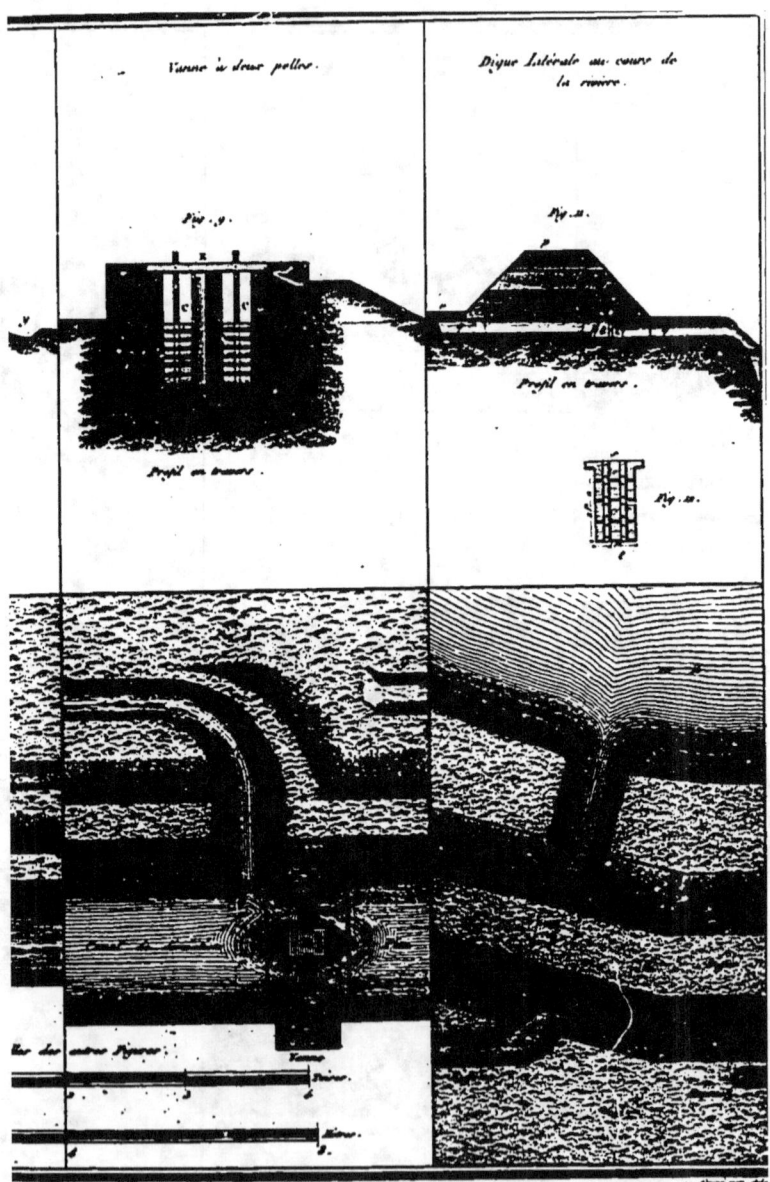

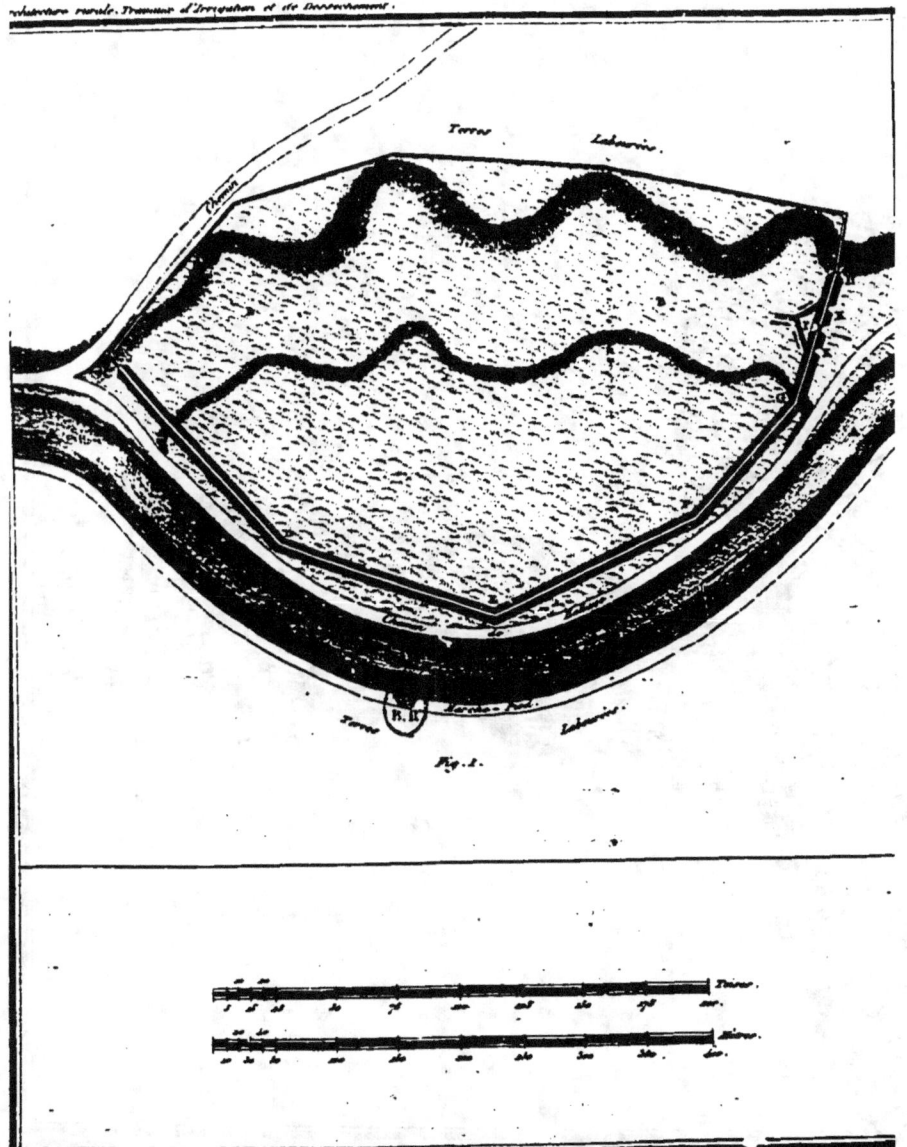

www.ingramcontent.com/pod-product-compliance
Lightning Source LLC
Chambersburg PA
CBHW071624220526
45469CB00002B/463